中为洋用

方曦闽 —— 著

欧洲
艺术中的
中国元素

Adaptation of Chinese Elements
in European Art

江苏人民出版社

**图书在版编目（CIP）数据**

中为洋用：欧洲艺术中的中国元素 / 方曦闽著 . --
南京：江苏人民出版社，2023.4
ISBN 978-7-214-27622-3

Ⅰ . ①中… Ⅱ . ①方… Ⅲ . ①艺术史—欧洲—17 世纪
-19 世纪 Ⅳ . ① J150.094

中国版本图书馆 CIP 数据核字（2022）第 209061 号

| | | |
|---|---|---|
| 书　　　名 | 中为洋用：欧洲艺术中的中国元素 |
| 著　　　著 | 方曦闽 |
| 责 任 编 辑 | 汪意云 |
| 责 任 监 制 | 王　娟 |
| 装 帧 设 计 | 刘　俊 |
| 出 版 发 行 | 江苏人民出版社 |
| 地　　　址 | 南京市湖南路 1 号 A 楼，邮编：210009 |
| 照　　　排 | 南京私书坊文化传播有限公司 |
| 印　　　刷 | 南京新世纪联盟印务有限公司 |
| 开　　　本 | 787 毫米 ×1050 毫米　1/16 |
| 印　　　张 | 25.25　插页 4 |
| 字　　　数 | 340 千字 |
| 版　　　次 | 2023 年 4 月第 1 版 |
| 印　　　次 | 2023 年 4 月第 1 次印刷 |
| 标 准 书 号 | ISBN 978-7-214-27622-3 |
| 定　　　价 | 168.00 元 |

（江苏人民出版社图书凡印装错误可向承印厂调换）

# 序

本书是拙著《华夏图志：西方文献中的中国视觉形象》的姊妹篇。说来有趣，我原本只计划写《中为洋用》一本书，但是在做前期研究的时候，觉得应该厘清早期西方人心目中的中国形象的来源问题，而这一部分的材料足以写另一本书了，于是就向江苏人民出版社申报了《华夏图志》的选题，结果获得了通过。这样我就暂停了本书的写作，先完成了《华夏图志》。由于这两本书之间有一定的关联，所以凡是在《华夏图志》中详细讨论过的有关文献和图片的背景知识，在本书中就只作较为简略的说明。好在本书包含了大量的插图，一图胜千言，希望对阅读体验有所帮助。

英国艺术史家休·昂纳 (Hugh Honour) 在其名著《中国风》（*Chinoiserie: The Version of Cathay*）的序言中说："从严格意义上的欧洲立场出发，……中国风是一种欧洲风格，而不是像汉学家们有时认为的那样，是模仿中国艺术的无能的尝试。"他的话虽然不无道理，但是并不全面，因为所有的艺术都不是无本之木。就中国风艺术而言，那些作品中的中国元素主要来自三个方面：第一，商人、传教士、旅行者及外交使团成员等笔下的中国（这些是《华夏图志》讨论的重点）；第二，中国外销商品上的图案；第三，欧洲艺术家基于已有的中国知识对中国的想象。无论是哪一种来源，都跟中国本身有着或多或少的联系；更何况在欧洲的中国风作品中，对中国艺术的模仿比比皆是。本书从中国的视角出发，尽量挖掘欧洲中国风艺术品设计灵感的来源，并且在可能的情况下，对一些艺术品作了横向的比较，以期更加全面地介绍中国元素在欧洲艺术史上的巨大影响。

感谢林志芬老师，是她在我上高中时培养了我对文科的兴趣；感谢南京大学中文系的赵瑞蕻教授，他开设的"比较文学"课为我打开了一扇领略中西文艺共性的窗口；感谢南京大学外文系的范存忠教授，他的《英国文学论

集》使我了解到了中国思想文物对欧洲的影响并启发我下决心进行这一方面的研究。

本书在收集资料的过程中，得到了法国马乐义、罗微子夫妇，德国马深孟（Matthias Schemmel）和美国肖万滋等朋友的帮助；责任编辑汪意云对初稿提出了中肯的修改意见，在此一并致谢！

<div align="right">方曦闽</div>

# 目 录

## 1 陶瓷

1.1 欧洲早期的中国瓷器 _003

1.2 意大利美第奇瓷和锡釉陶 _011

1.3 荷兰代尔夫特陶器 _027

1.4 德国麦森及其他德语区陶瓷 _048

1.5 法国陶瓷 _088

1.6 英国陶瓷 _113

1.7 意大利及西班牙瓷器 _142

## 2 绘画与织物

2.1 绘画 _149

2.1.1 法国艺术家 _149

2.1.4 英国艺术家 _167

2.1.2 其他国家的艺术家 _176

2.2 织物 _181

2.2.1 意大利织品 _181

2.2.2 法国织品 _188

2.2.3 英国织品 _195

2.2.4 其他国家的织品 _197

3 建筑与园林

3.1 法国特里亚农瓷宫 _201

3.2 德国日本宫 _207

3.3 瑞典中国宫 _215

3.4 德国中国之家 _227

3.5 英国丘园大塔和丘园 _237

3.6 楼阁与亭台 _250

4 室内装饰

4.1 陶瓷的陈列 _267

4.2 壁板与壁画 _281

4.3 壁纸 _299

4.4 壁毯 _313

# 5　家具

5.1　法国家具 _333

5.2　英国家具 _341

5.3　其他国家和地区家具 _353

# 6　其他物件

6.1　金属器与钟表 _369

6.2　屏风与扇子 _380

# 1

陶瓷

# 1.1

# 欧洲最早的中国瓷器

瓷器是中华民族的伟大发明，其对人类社会的贡献并不在举世闻名的"四大发明"之下。虽然中国瓷器实物和制瓷知识从唐代开始就传播到了东亚邻国，但欧洲人直到中世纪才了解到中国瓷器制作的一些细节，这还得归功于在欧洲家喻户晓的畅销书——《马可·波罗游记》。虽然学术界对马可·波罗是否真正到过中国仍有争议，但是《马可·波罗游记》中对中国南方制造瓷器的描述基本上是可信的：

> 我再告诉你，用语言可以描述的最漂亮的大小瓷瓶瓷盘，是在前面提到的那个省（福建省）的一个叫 Tingiu 的城市中生产的，不只产量高，而且其产品比其他任何城市的都更漂亮。这些产品在各个方面都很宝贵，因为除了在那个城市，没有人在其他地方制造过，因此产品从那里被运往世界各地。[1]

关于 Tingiu 这个城市，学者的解释不一，有人认为是汀州[2]，也有人认为是泉州的德化[3]，甚至有人认为是景德镇[4]等。在这些城市中，景德镇不隶属于福建省，可能性比较小；而在汀州与德化之间，由于德化生产著名的德化瓷，因此被认为具有更大的可能性。但也有观点认为马可·波罗到过德化和汀州两地，只不过由于记忆模糊，把两者混为一谈了。[5]其实在《马可·波罗游记》中，地名的混乱是司空见惯的事，因此不必太较真。而早期意大利学者拉木学（Giovanni Battista Ramusio，1485—1557）所编的《马可·波罗游记》中提到："（那儿有河，）水流湍急。其支流就

1  A.C. Moule & Paul Pelliot: *Marco Polo: The Description of the World*, London: George Routledge & Sons Limited, 1938, v. 1, p. 352.

2  张星烺译：《马哥孛罗游记》，上海：商务印书馆，1937，卷三，第 338 页；魏易译：《元代客卿马哥博罗游记》，北京：正蒙印书局，1913，卷二，第 102 页。
—
3  冯承钧译：《马可波罗行纪》，上海：上海世纪出版集团，上海书店出版社，2001，第 379–380 页；陈开俊等译：《马可波罗游记》，福州：福建科学技术出版社，1981，第 192 页。

4  Hugh Murray: *The Travels of Marco Polo*, Edinburgh: Oliver & Boyd, 1845, p. 203.
—
5  参见余前帆译：《马可·波罗游记》，北京：中国书籍出版社，2009，第 384 页。

是流经行在（杭州）的那条河，而主流与支流分叉的地方就是 Tingiu。那个地方不产别的，就产碗、盘之类的瓷器。"[1] 这就将问题更复杂化了，因为上述 3 个城市的河流中，没有任何一条与杭州的河流有关系。

关于瓷器的制作材料，马可·波罗是这么说的：

> 这些碗盘是用某种泥土制作的，那个城市里的人就像挖矿一样囤积这些泥土，把它们堆成高堆，放在那儿风吹、日晒、雨淋，三四十年都不去动它。经过这段时间的处理，用这些土堆里的泥土做的碗呈青蓝色，而且闪着光泽，美丽的程度难以言表。你必须知道，一个人堆积这些土，实际上是为儿孙而做的。因为很显然，由于泥土必须静置在那儿很长的时间来风化，此人不可能用这些泥土或指望用这些泥土来谋利。但是他死后，他的儿子就可以收获果实了。[2]

从这段文字来看，在制作瓷器方面，泥土是关键的因素，用经过陈化和风化达三四十年的泥土就可制造出发光的蓝色瓷器。但这里面显然缺失了上釉和入窑烧制的环节。而拉木学版的《马可·波罗游记》则较为详细地记载了制瓷的主要步骤：除了将泥土风化之外，"造上述器皿"还要"上加以色，随意所欲，旋置窑中烧之"。[3]

虽然马可·波罗在游记中没有提到自己曾将任何中国瓷器带回欧洲[4]，但喜爱他的人们有时会觉得他漏记了自己带回来的宝物。

1931 年，英国大英博物馆的东方古陶瓷专家奥斯卡·查尔斯·拉斐尔（Oscar Charles Raphael）在参观意大利威尼斯的圣马可大教堂（Basilica Cattedrale Patriarcale di San Marco）时，对教堂内收藏的一件青白色的瓷罐深感兴趣。经过研究，他认为这件瓷罐可能是马可·波罗从中国带回的物件。[5] 此后，这个瓷罐就被冠以"马

1  A.C. Moule & Paul Pelliot: *Marco Polo: The Description of the World*, London: George Routledge & Sons Limited, 1938, v. 1, p. 352.

2  Ibid.

3  冯承钧译：《马可波罗行纪》，上海：上海世纪出版集团、上海书店出版社，2001，第 377 页。

4  《马可·波罗游记》中曾提到他将牛毛、麝骨及制作染料的植物种子等带回故乡威尼斯。

5  O. C. Raphel: "Chinese Porcelain Jar in the Treasury of San Marco, Venice", in *Transactions Oriental Ceramic Society*, [1931–32], pp. 13–15.

1　参见 Rose Kerr et al: *Blanc de Chine: History and Connoisseurship Reviewed*, Richmond: Curzon Press, 2002, pp. 21–22.

——

2　此罐曾在 2018 年国家博物馆举办的"无问西东——从丝绸之路到文艺复兴"特展中展出。策展方的铭牌随圣马可大教堂说。

——

3　L. H. Bailey, Jr.: *Talks Afield,* Boston: Houghton, Mifflin And Company, 1892, p. 164.; Joseph Marryat: *A History of Pottery and Porcelain: Medieval and Modern*, London: John Murray, 1857, p. 185; Giovanni Gentile et al: *Enciclopedia Italiana di Scienze, Lettere ed Arti*, Roma: Istituto Giovanni Treccani, 1935, v. 27, pp. 936–937; J. Dyer Ball: *Things Chinese*, London: John Murry, 1904, p. 558.

——

4　又称"盖内耶尔－丰特希尔瓶"（Gaignière-Fonthill Vase）或"盖内耶尔－丰特希尔壶"（Gaignière-Fonthill Ewer）。

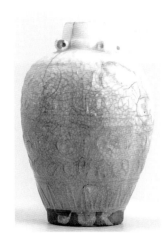

图1-1　"马可波罗罐"
意大利威尼斯圣马可大教堂藏

可·波罗罐"（Marco Polo Jar）的名称。

"马可·波罗罐"高约 12 厘米，直径约 8 厘米，罐身釉面有裂纹，颜色发暗，看上去并不起眼。由于没有流传有序的直接证据，有些研究者对将此罐与马可·波罗相关联持保留态度，但认为此物与马可·波罗的年代相符。[1] 而圣马可大教堂则在展示铭牌上说此罐比马可·波罗的年代更早，很可能是威尼斯人参加十字军东征时，从君士坦丁堡带回的。[2]

也许这件瓷罐并不是马可·波罗带到欧洲的，但我们不能因此就低估了他为世界陶瓷文化所作的贡献。马可·波罗不但是欧洲描述中国瓷器制作方法的第一人，他还别出心裁地用了一个词来表示这种欧洲人心目中的新奇事物，这个词就是"Porcellana"。"Porcellana"很可能源自葡萄牙语，是对古代亚洲人用作货币的那种宝螺的称呼。由于瓷器的质地和光泽与宝螺有相似之处，马可·波罗借用 Porcellana 来表示瓷器是再恰当不过了。[3] 而现代主要西方学术语言中，"瓷器"一词都是源于 Porcellana，比如法语为 Porcelaine，西班牙语为 Porcelana，德语为 Porzellan，英文为 Porcelain 等。

除了"马可·波罗罐"以外，西方还有一些中国早期的瓷器，其中比较著名的有"丰特希尔瓶"（Fonthill Vase）[4]、"卡兹奈伦伯根碗"（Katzenelnbogische Deckelschale）和"渥兰碗"（Warham Bowl）等。

1882 年，爱尔兰国家博物馆以 28 英镑 7 先令的价格从苏格兰的汉密尔顿宫拍卖会（Hamilton Palace Sale）上购买了一只青白釉瓷玉壶春瓶。这只玉壶春瓶造型优美，瓶身以刻花和贴塑的手法装

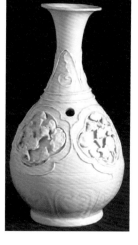

图1-2 "丰特希尔瓶"
爱尔兰都柏林国家博物馆藏

饰了如意纹及花草。但与一般的瓷瓶不同的是，其颈部与腹部之间有一个圆形的孔洞，这显然不是瓶体本身装饰的一部分。

爱尔兰国家博物馆在购得该略有残损的玉壶春瓶（瓶口也有一点残破）之后，并未对其加以特别的注意。直到1959年，英国维多利亚和阿尔伯特博物馆（Victoria and Albert Museum）的东方瓷器专家爱德华·莱恩（Edward Lane）对这只瓷瓶进行了鉴定后，才揭开了这个带孔洞的精美瓷器的曲折身世。[1]

莱恩认为，这只瓷瓶就是法国学者马泽罗勒（F. Mazeroller）在1897年曾经研究过的那只瓷瓶，可能产于1350年前的景德镇或是临近地区。当时，马泽罗勒在法国国家博物馆看到了法国古物研究家弗朗索瓦·盖内耶尔（François Roger de Gaignière）1713年编的古董目录中的一幅描绘瓷瓶的水彩画，就对画中的瓷瓶进行了考证。他得出结论：中国的景教（基督教派的一支）信徒于1338年组织了一个使团前往法国阿维尼翁去谒见教皇本笃十二世（Benedictus PP. XII）。在路过匈牙利时，将一只中国生产的青白釉瓷玉壶春瓶送给了匈牙利国王路易大帝，亦即拉约什一世（I. Lajos，1342—1382在位）。到了1381年，在他的亲戚卡洛三世（Carlo III）获得那不勒斯王位的继承权时，路易大帝将这只瓷瓶作为礼物送给了他。后来，卡洛三世又将此瓶传给了自己的儿子拉迪斯劳（Ladislaus，1377—1414）。[2]

此后，这只瓷瓶到了法国，并几经易手。贝里公爵（Jean de Berry，1340—1416）和法国国王路易十四的长子（Louis de France，1661—1711）都收藏过。到了1713年，这件瓷器到了法国主教弗朗索维·莱菲布维尔·德·考马丁（François Lefebvre de Caumartin，1668—1733）的手中。就在考马丁拥有这件珍品期间，盖内耶尔在他的助手兼画师雷米（Barthélemy Rémy）的帮助下完成了对此瓶的绘图及添加文字说明的工作。

1 Arthur Lane: "The Gaignières-Fonthill Vase: A Chinese Porcelain of about 1300", in *The Burlington Magazine*, v. 103, no. 697, 1961, pp. 124-133.

2 F. Mazerolle: *"Vase Oriental en Porcelaine Orné d'Une Monture d'Orfèvrerie du XIVe Siècle"*, in *Gazette des Beaux-Arts*, xvii ,1897, pp. 53-58.

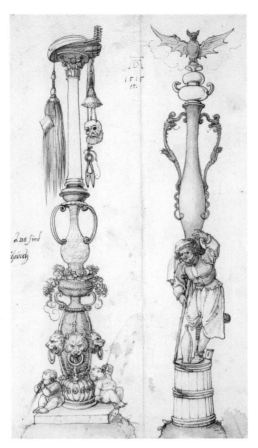

图1-3 丢勒设计的柱子，两根柱子上都有镶了金属把手的瓷瓶

英国伦敦大英博物馆藏

007

再后来，这只瓷瓶辗转到了英国，成了小说家威廉·贝克福德（William Beckford，1760—1844）的收藏品。贝克福德是英国最富的人之一，他以出资建造了丰特希尔修道院（Fonthill Abbey）及收藏大量的艺术品而闻名。

丰特希尔修道院在修建过程中，高耸的塔楼曾倒塌过两次，所以工程拖了17年，从1796年开工，到1813年才封顶。但建成后就发现整个建筑并不稳定。到了1822年，贝克福德决定移居到巴斯（Bath），他把房产和收藏品卖给了苏格兰军火商詹姆斯·法夸尔（James Farquhar），这件玉壶春瓶也包括在内。丰特希尔修道院的塔楼于1825年再次倒塌。而在此前两年，即1823年，法夸尔已经将瓷瓶出手[1]，他的下家很可能是苏格兰的汉密尔顿宫的主人。

至此，"丰特希尔瓶"的来龙去脉基本清楚，这件瓷器也是欧洲历史上最早的有比较详细记录的中国艺术品。

至于瓶身上的圆孔，那是欧洲宫廷的工匠留下的。在中世纪，只有欧洲的王公贵族才能有机会得到"薄如纸、白如玉、明如镜、声如磬"的中国瓷器。由于数量稀少，他们把瓷器视为珍宝，在得到之后，往往会镶上贵金属的底座，有时还会加上把手，配上盖子，镌刻上铭文和纹章，造就一种"中西合璧"、灿烂夺目的新的艺术形式。德国的著名画家阿尔布雷希特·丢勒（Albrecht Dürer，1471—1528）甚至从这种艺术中找到灵感，并将其融入自己的设计中去。[2]

1 Jay A. Levenson（ed.）:Circa 1492: Art in the Age of Exploration, New Haven: Yale University Press, 1991, p. 131.

2 Gillian Wilson: Mounted Oriental Porcelain in the J. Paul Getty Museum, Los Angeles: Getty Publications, 1999, p. 5; 丢勒曾经收藏过"非常漂亮的瓷器"，见 William Martin Conway: Literary Remains of Albrecht Dürer, London: C. J. Clay and Sons, 1889, p. 114。

图1-4

盖内耶尔收藏品记录中的瓷瓶水彩画，可见工匠将原玉壶春瓶改装成了执壶的形状，壶嘴底部即为钻孔处

法国巴黎法国国家图书馆藏

1 卡洛三世的王朝属于安茹－西西里王朝。

—

2 她是卡洛三世的女儿，也是安茹－西西里王朝的最后一位统治者。

—

3 参看 Steven Béla Várdy（ed.）：*Louis the Great, King of Hu ary and Poland*, Boulder: East European Monographs, 1986, pp. 325–345。

—

4 *Delineations of Fonthill and its Abbey.*

"丰特希尔瓶"作为欧洲早期收藏的瓷器，自然也受到了这种被装潢的待遇。马泽罗勒认为是路易大帝要求匈牙利工匠为瓷瓶镶上了金属附件，并刻上了匈牙利和安茹－西西里的纹章[1]，以作为礼物送给卡洛三世。但也有学者从盖内耶尔记录中提到的铭文"Jehana"出发，发现这个玉壶春瓶原本属于那不勒斯女王乔万娜二世（Joanna II，1371—1435）[2]，并非路易大帝的赠品。由于安茹－西西里王朝的君王往往声称自己也是匈牙利的统治者，因此，安茹－西西里和匈牙利的纹章同时出现在瓶身金属装饰部件上并不意外。[3]

当苏格兰军火商法夸尔买到"丰特希尔瓶"时，原来加装的金属附件还在。因为英国出版商约翰·茹特（John Rutter，1796—1851）曾于1823年出版了一本名为《丰特希尔及其修道院记略》[4]的书，书中附上了几十幅插图，图中描绘的对象除了建筑和园林外，还有一组收藏品，其中就包括"丰特希尔瓶"。

图1-5

茹特书中插图，原图
说明为："一组稀世
珍品"。
图中"丰特希尔瓶"
的金属壶嘴、壶把、
底座和壶盖俱全

　　结合茹特的插图，可以大致猜测到瓷瓶的金属附件是从 1823 年到 1882 年不到 60 年的时间内被人拆掉的。但是是谁决定拆的，又是为何拆的，这些还都是有待解决的谜团。

　　比起"丰特希尔瓶"来，"卡兹奈伦伯根碗"的身世要简单一些。这只碗可能是神圣罗马帝国卡兹奈伦伯根地方的菲利普伯爵（Graf Philipp d. Ä. von Katzenelnbogen，1402—1479）于 1433 至 1434 年间前往巴勒斯坦朝圣时在地中海边的阿卡（Akko，今属以色列）所获。阿卡是一条从中国经由中亚通往地中海的商路的终

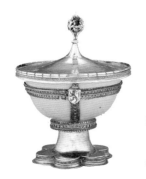

图1-6

"卡兹奈伦伯根碗"

德国黑森州卡塞尔博物苑（Museumslandschaft Hessen Kassel）藏

点，那里商贾云集，来自中国的瓷器是抢手的商品。

　　"卡兹奈伦伯根碗"被带回欧洲后，便由能工巧匠进行了装饰，使用的材料是镀了金的白银（银镀金）。此碗被装上了一个花瓣状的底座，并加上了一个盖子。盖子、碗身和底座上的金属花边做得非常精致，在碗身的横、竖花边相交处还附上了盾形的纹章。从纹章的式样可以考证出整个镶嵌工艺完成于 1453 年之前。在盖子的顶端原来还有一枚珍珠，但是现已不存了。

　　1479 年这只碗被传到了海因里希三世（Heinrich III，1458—1483）的手里。

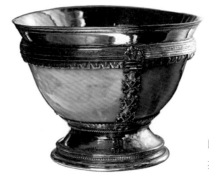

图1-7　渥兰碗
英国牛津大学藏

海因里希三世家族1483、1577和1594年的财产清单中都提到了这个藏品。[1]

这只青瓷碗的釉面带有明显的杂质，因此品质不算上乘。但是这件文物的价值在于：它不但是欧洲屈指可数的15世纪上半叶的中国瓷器之一，而且是最早的有完整记录及完整金属镶嵌装饰的中国瓷器。

另外，欧洲人对青瓷的钟爱也为它加分不少。欧洲人认为青瓷的颜色有一种神秘感，这令他们着迷不已。到了17世纪，他们甚至称青瓷为"赛拉东"（Célado，Celadon），据说这个词是源于法国著名的浪漫小说《阿丝特莱》（*L'Astrée*）[2]中女主人公阿丝特莱钟爱的牧羊人塞拉东所穿的袍子的颜色。

收藏于英国的渥兰碗从严格意义上来说不是瓷器，而是炻器（介于陶器与瓷器之间的陶瓷器）。但由于其外表施了一层青釉，因此在欧洲也被认为是青瓷。这只碗可能产自中国明代的龙泉窑，是坎特伯雷大主教威廉·渥兰（William Warham，1450—1532）于逝世前赠送给他的母校牛津大学的新学院的。

渥兰碗上的金属镶嵌工艺可能是由英格兰工匠在1500—1530年间完成的。除了增加了底座外，在口沿的内壁上还镶嵌了一圈银镀金，这样看起来就像是一只敞口杯子了，因此也有人称它为"渥兰杯"（Warham Cup）。

上面提到的瓷器都是单色瓷，而且都是孤品。随着15世纪末越来越多的青花瓷进入富贵人家，欧洲人开始了他们的仿制瓷器之旅。

1　Jay A. Levenson (ed.): *Circa 1492: Art in the Age of Exploration*, New Haven: Yale University Press, 1991, p. 132.
—
2　作者是昂诺热·杜尔菲（Honoré d'Urfé，1568—1625）。整部小说长达5000多页，在欧洲风靡一时，被称为"小说中的小说"。

# 1.2
# 意大利的美第奇瓷和锡釉陶

## 一、美第奇瓷

1495 至 1505 年间，意大利画家安德烈亚·曼特尼亚（Andrea Mantegna，约 1431—1506）完成了一幅被后人称为《三博士[1]朝拜圣婴》的绘画。这幅画只有半米见方，所用的颜料与当时流行的油彩和蛋彩不同，其黏合剂为动物胶，用这种颜料画出的画，没有油画和蛋彩画那么光亮，但是由于安德烈亚·曼特尼亚的技法高超，整个画面的主题非常突出，人物、衣饰和器物的刻画也相当逼真。

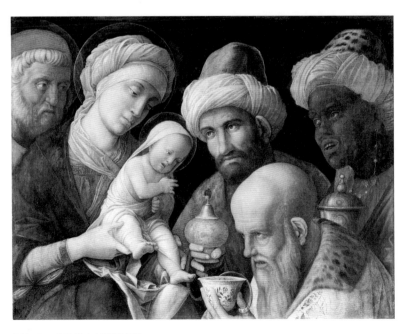

图1-8 《三博士朝拜圣婴》

美国洛杉矶盖蒂博物馆（J. Paul Getty Museum）藏

1 三博士亦称"三贤士""三智者""三王"等。

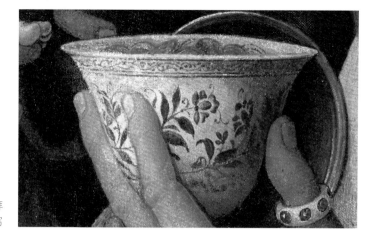

图1-9　《三博士朝拜圣婴》中的青花碗特写

　　"三博士朝拜圣婴"是文艺复兴时期绘画中常见的主题，描绘的是《圣经》中的一个故事：耶稣降生时，几个在东方的博士看见伯利恒方向的天空上有一颗大星，于是便朝着它的方向走过去，找到了圣婴一家，并献上了黄金、乳香和没药等作为礼物，以表达崇敬之意。

　　安德烈亚·曼特尼亚的《三博士朝拜圣婴》采用了近景特写的方法绘制，右边三位博士各持宝物，以仰视的姿态朝着圣婴一家。而耶稣和玛利亚的目光，正定格在右前方的长者手里的金币和装金币的容器——一只青花碗。

　　这只青花碗喇叭口沿处有一圈卷草纹的花边，外壁饰有花草。蓝色的花草以典型的中国画技法绘制，深浅交替，俯仰有致，一看就知道是训练有素的中国瓷画工所为。虽然这只碗很小，只有大约10厘米高，但它却是在欧洲绘画史上第一次出现的青花瓷器。[1]

　　意大利由于地理上的特殊位置，历史上一直跟黎凡特[2]有着密切的来往。而黎凡特作为中世纪东西方贸易的集散地，汇集了来自东方的货物，这些货物又由来自意大利的威尼斯、热那亚及西西里等地的水手和商人运往欧洲各地。

　　意大利达官贵人收集的珍宝大都通过这样的途径而来。这些珍宝中的瓷器，由于价格不菲，有时也充当起外交礼品的角色。意大利文艺复兴时期的健将、佛罗伦萨共和国的实际统治者洛伦佐·德·美第奇（Lorenzo de' Medici，1449—1492）于1487年接待埃及苏丹凯特贝（Qaitbay，约1417—1496）的使团时，就获赠了一批"前所未见的精美瓷器"。[3]而在洛伦佐·德·美第奇于1492年去世后，

1　有学者认为美国华盛顿国家美术馆收藏的一幅传为意大利画家佛郎切斯科·本那吉利奥（Francesco Benaglio，1432—约1492）于1460至1470年间所绘的《圣母与圣婴》像中的碗为西方绘画中首次出现的中国青花瓷器。但那只碗上的花纹与中国青花瓷的装饰风格很不相同。
—
2　Levant，泛指地中海东岸地区，大致包括现在的叙利亚、黎巴嫩、约旦、以色列、巴勒斯坦以及埃及西奈半岛的地中海沿岸和邻接亚洲的地方。
—
3　Rosamond E. Mack et al: *Bazaar to Piazza: Islamic Trade and Italian Art, 1300-1600*, Berkeley: University of California Press, 2002, p. 23.

图1-10　青瓷盘

据说曾是洛伦佐·德·美第奇的收藏品[1]

意大利佛罗伦萨皮蒂宫（Palazzo Pitti）瓷器博物馆藏

1　R. W. Lightbown: "Oriental Art and the Orient in Late Renaissance and Baroque Italy", in *Journal of the Warburg and Courtauld Institutes,* 1969, v. 32, p. 229.
—
2　Richard Stapleford: *Lorenzo De' Medici at Home: The Inventory of the Palazzo Medici in 1492,* Penn State Press, 2013, p.74.

他的财产清单上明确标记了在大卧室的柜子中有 7 层搁板，上面放满了陶瓷，其中第 2 层就有"20 个青花瓷的小盘子"。[2]

　　从洛伦佐·德·美第奇的藏品清单中可以看出，截至 15 世纪末，青花瓷已经进入了意大利的经济和政治上有实力的人家，因此就有机会在绘画中被展示出来。除了《三博士朝拜圣婴》外，另一幅完成于 16 世纪初的意大利绘画（图 1-11）也体现了这样的机会。

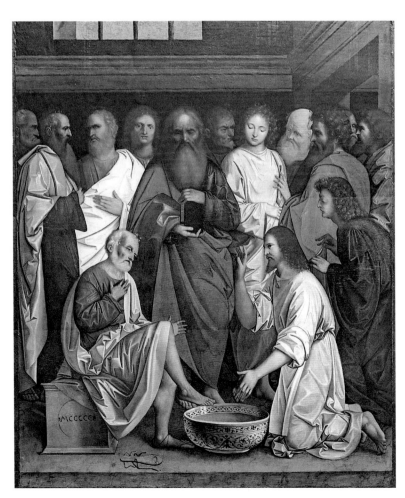

图1-11　《基督为门徒洗脚》

意大利威尼斯学院美术馆（Gallerie dell'Accademia）藏

图1-12　明代洪武年间的青花大碗
直径为41厘米，其器型与装饰风格与《基督为门徒洗脚》中的青花大碗基本一致
美国华盛顿特区国家亚洲艺术博物馆（National Museum of Asian Art）藏

这幅画名叫《基督为门徒洗脚》，由乔凡尼·阿戈斯蒂诺·达·洛
迪（Giovanni Agostino da Lodi，约活跃于 1495—1525）于 1500
年创作，描绘了耶稣在逾越节为他的门徒洗脚时的情景。在画面
的中下部，有一个用作洗脚盆的青花瓷碗。相较于《三博士朝拜
圣婴》图中的青花碗，这只碗的尺寸大了很多。其形状及装饰，
跟中国明代洪武年代出产的一批大型青花碗颇为类似，很可能就
是其中的一只。

1514 年，威尼斯画家乔瓦尼·贝利尼（Giovanni Bellini，
1430—1516）为费拉拉（Ferrara）公爵阿方索一世德斯特（Alfonso
I d'Este，1476—1534）的艺术画廊创作了一幅题为《诸神的盛宴》[1]
的油画。这幅画的灵感来源于古罗马诗人奥维德的长诗《岁时记》
（Fasti）第 1 卷中 1 月 9 日的故事，诗中提到在一次宴会中，生
殖之神普里阿普斯萨（Priapus）想占昏昏欲睡的水泉女神洛提丝
（Lotis）的便宜，但他刚掀起洛提丝的裙子时，一头驴子叫了起来，
洛提丝醒了，阿普斯萨的企图也就落空了。

在这幅画中，出现了 3 件青花瓷器，一件被一个萨提洛斯[2]顶
在头上，另一件被一个宁芙[3]捧在手里，还有一件则放在众神前面
的空地上。

这 3 件青花瓷看上去都是碗，但是直径和深浅不同，另外口
沿也有变化。一幅画里同时出现 3 件青花瓷，这从一个侧面说明到

图1-13 《诸神的盛宴》

美国华盛顿特区国家美术馆藏

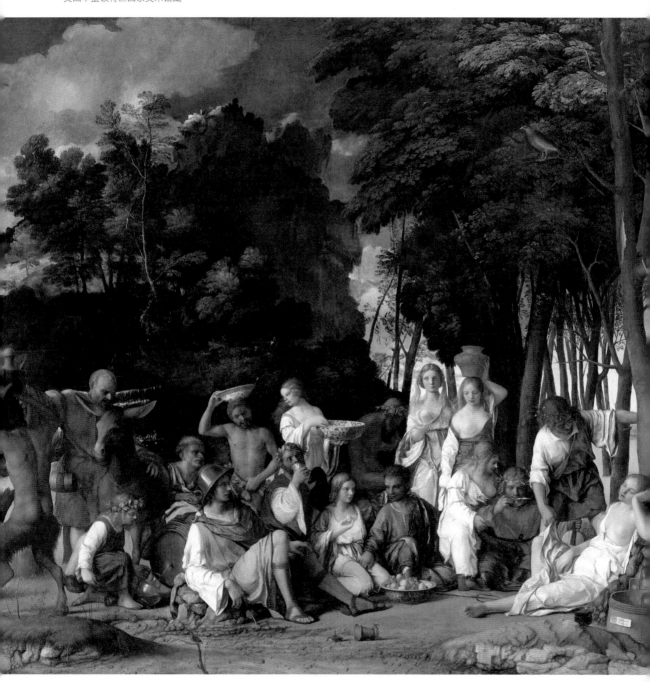

图1-14 《诸神的盛宴》中萨提洛斯头顶上的喇叭口青花碗

图1-15 《诸神的盛宴》中宁芙手中的直口青花碗

图1-16 《诸神的盛宴》中放在地上的撇口青花碗

了16世纪的第二个10年，画家接触到的青花瓷的数量和种类多了起来；而按照文艺复兴时代的以当时的环境和物件描绘宗教和神话题材的做法，则这3件青花瓷很可能是阿方索一世的藏品。有的艺术评论家甚至认为，紧挨着地上的青花碗坐着的一对男女可能就是阿方索一世和他的妻子鲁克蕾齐亚·波吉亚（Lucrezia Borgia，1480—1519）的化身。[1]

这3件青花瓷中，2件直径较大的碗的成色一致，而那只顶在萨提洛斯头上的碗的胎体则呈乳白色，有一种牛奶玻璃（lattimo）的质感。有意思的是，阿方索一世的父亲埃尔科莱一世德斯特（Ercole I d'Este，1431—1505）曾于1504年购买了威尼斯制作的7个仿瓷碗。[2] 威尼斯当时是全球的玻璃制作中心，在普通玻璃中加入氧化锡或砷来制作牛奶玻璃的技术已经成熟，且从15世纪末开始就竭力用玻璃模仿瓷器。[3] 那7只碗是不是用牛奶玻璃模仿的呢？萨提洛斯头上的那只碗是不是埃尔科莱一世收

1 Thomas J. Sienkewicz: *Classical Gods and Heroes in the National Gallery of Art*, Lanham: University Press of America, 1983, p. 5.
——

2 Clare Le Corbeiller: "China into Delft: A Note on Visual Translation", in *The Metropolitan Museum of Art Bulletin* (Februray 1968), p. 270.
——

3 参见 Hugh Tait: *The Golden Age of Venetian Glass*, London: Trustees of the British Museum, 1979, p. 95。

藏的仿瓷碗中的一件呢？这些都是很有趣味的、有待解决的问题。

虽然当时意大利的权贵们已经收藏了可观的青花瓷，但是他们并不满足于自己家中陈列柜里的这种东方宝物的数量。除了青花瓷是财富和地位的象征外，传说中的瓷器可以测毒以及现实中的瓷片可以擦出火花的特性[1]，也使他们对瓷器充满了迷思。他们想揭开瓷器的谜团，并像中国人一样制造出瓷器。

1518 年，一位名叫莱昂纳多·佩林杰（Leonardo Peringer）的制镜师向威尼斯元老院表示，他找到了"制作各种瓷器的方法"[2]。然而，现存的极少数由他制作的"瓷器"标本显示，他使用的材料是一种类似于牛奶玻璃的不透明的白色玻璃，而不是黏土或陶土。[3] 1519 年 5 月 17 日，费拉拉驻威尼斯的大使从威尼斯写信给阿方索一世，提到后者订制的仿瓷器：

> 我给阁下寄去一个小盘子和一只仿瓷的碗，是那位（陶瓷）师傅根据您的订单要寄给您的，那位师傅说成品没有如他所期望的那样成功，因为他烧的时候火太大了。这位叫卡塔里诺·曾诺（Catharino Zeno）的先生说了很多赞美阁下的话，我自己恳求他再给我们做一些盘子，想通过成功的希望来激励他。我们没有成功，他已经用适当的措辞告诉了我这一点："我把碗送给尊贵的公爵；我也送给他一个小盘子，使他不会怀疑我为他服务的愿望，但我决不会继续这样浪费我的时间和金钱。如果他愿意花钱，我同意付出我的时间，但我不会再以自己的代价去尝试了。"我已向他提议到费拉拉去住，并告诉他，阁下将提供一切所需的便利条件，他可以在那里工作并赚得大钱。他回答说他太老了，不会从这里离开。[4]

1　R. W. Lightbown: "Oriental Art and the Orient in Late Renaissance and Baroque Italy", in *Journal of the Warburg and Courtauld Institutes*, 1969, v. 32, p. 229-231.

2　Pompeo Molmenti: *Venice, ItsIndividual Growth from the Earliest Beginnings to the Fall of the Republic*, London: John Murray, 1907, v. 1, p. 135.

3　Hugh Tait: *Porcelain*, London: The Hamlyn Publishing Group Limited, 1972, p. 9.

4　Albert Jacquemart: *History of the Ceramic Art*, tr. by Mrs. Bury Paliser, New York: Sribner, Armstrong and Co., 1877, v. 1, p. 298; M. Le Baron Davillier: *Les Origines de la Porcelaine en Europe,* Paris: Librairie de L'art, p. 31.

从上面的记录中可以看出，在 16 世纪初威尼斯已有人雄心勃勃地要仿制瓷器，但结果却是差强人意。

阿方索一世去世后，他的孙子阿方索二世于 1561 年雇用了卡米洛·达·乌尔比诺（Camillo da Urbino）和他的兄弟巴提斯塔（Battista）到费拉拉去制作瓷器，但经过 10 年的努力都未能获得成功，最后只好放弃。[1]

但意大利著名画家、建筑师及传记作家乔尔乔·瓦萨里（Giorgio Vasari，1511—1574）在所著的《艺苑名人传》第二版（1568 年出版）中写道，当今最杰出的陶瓷大师是吉乌利奥·达·乌尔比诺（Giulio da Urbino），他为阿方索二世服务，在用几种泥土制作花瓶的方式上做了惊人的事情，对那些瓷器，赋予了最美丽的形状。[2] 如果瓦萨里的记载是真实的，则费拉拉的宫廷里在 1568 年之前就已经有了"瓷器"。不过瓦萨里很可能将锡釉陶[3]跟瓷器弄混了。因为吉乌利奥·达·乌尔比诺是一位制陶大师，他制作的锡釉陶的确美轮美奂。另外，从存世的吉乌利奥·达·乌尔比诺的作品来看，没有一件是瓷器。

瓦萨里还说他的学生贝尔纳多·布恩塔伦蒂（Bernardo Buontalenti）将"在短时间内也会在瓷器花瓶的制作中给人呈现最古老、最完美的一切"[4]。布恩塔伦蒂当时在佛罗伦萨，担任洛伦佐·德·美第奇的重外孙女婿，也就是佛罗伦萨公爵（后来成为第一代托斯卡纳大公）科西莫一世·德·美第奇（Cosimo I de' Medici，1519—1574）的宫廷艺术总监。科西莫一世于 1549 年从佛罗伦萨银行家卢卡·皮蒂（Luca Pitti，1398—1472）的后代手中买下了皮蒂宫，并在这栋建筑的后面建立了一系列艺术作坊来制作纺织品、水晶雕刻品及瓷器等工艺品。但从上引瓦萨里的话中可以看出，佛罗伦萨至迟到 1568 年还没有造出任何瓷器。

1574 年，科西莫一世的儿子弗朗西斯科一世德·美第奇（Francesco I de' Medici，1541—1587）登基成为托斯卡纳（Toscana）

1　Hugh Tait: *Porcelain*, London: The Hamlyn Publishing Group Limited, 1972, p. 9.
—
2　Giorgio Vasari: *Lives Of The Most Eminent Painters Sculptors And Architects*, tr. by Gaston Du C. De Vere, London: Philip Lee Warner, 1915, v.10, p.17.
—
3　锡釉陶：一种彩绘陶器。其制作过程一般是先将胎体塑造成型，经干燥和素烧（约1050—1150 摄氏度）后，施挂属入了氧化锡的不透明的白釉，然后在釉上绘饰，最后再入窑进行低温烧制。
—
4　同2。

1　此处指中国。19世纪前许多欧洲人对亚洲东部各国的地理的概念并不清楚，常用"印度"表示东方或中国，有时也指日本。

—

2　Edward Dillon: *Porcelain*, London: Methuen and Company, 1904, p. 237; Catherine Hess: *Italian Maiolica*, Los Angeles: Getty Publications, 1989, p. 122.

—

3　Hugh Tait: *Porcelain*, London: The Hamlyn Publishing Group Limited, 1972, p. 12.

—

4　ibid.

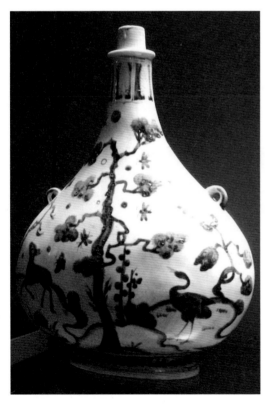

图1-17　美第奇葫芦状瓷瓶，以松树和禽兽虫草纹装饰
法国巴黎卢浮宫博物馆藏

大公。此人虽然性格古怪，但继承了家族热爱艺术的传统，当然也包括热爱瓷器。他掌权后不久，就将刚刚翻建好的，由贝尔纳多·布恩塔伦蒂设计的圣马可别墅（Casino Mediceo di San Marco）辟为科学实验的场所，召集了一批高明的技师来制作瓷器。由于大公对炼金术也很着迷，因此他的瓷器团队中也包括炼金师。

　　到了1575年，在威尼斯驻佛罗伦萨大使安德烈亚·古索尼（Andrea Gussoni）写的一份报告中提到了弗朗西斯科一世瓷器实验的进展。这份报告中说，弗朗西斯科一世得到一位跟他合作了超过10年的"黎凡特人"的帮助，在毁坏了数千件作品后，实验获得了成功——重新发现了印度[1]瓷器的制作方法。[2]看来这位"黎凡特人"是制作陶瓷的关键。有研究者认为意大利陶艺家弗拉米尼奥·丰塔纳（Flaminio Fontana，活跃于1571—1591）也可能助了一臂之力，因为他以制作锡釉陶而闻名于世，且从1573年起就一直在佛罗伦萨工作，并烧制了25到30件瓷器。[3]

　　弗朗西斯科一世手下的匠人制作的瓷器，现在一般称为"美第奇瓷器"，其胎体的主要成分由玻璃原料（包括白沙和石英）和白色的黏土按大约12:3的比例混合而成。[4]釉料中则含有磷酸钙，显示了中东地区用煅烧的骨灰来制作釉料的技术痕迹。烧成的釉是半透明的，有一点反光性，但常有气泡和细小的裂纹。由于玻璃的比重较大，且窑烧温度较低（但对于当时的技术来说已经是很高的温度了），因此

图1-18　葫芦状瓷瓶细部，可见中国传统的松针画法以及釉面上的气泡和裂纹

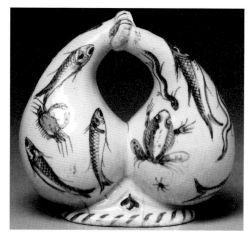

图1-19　美第奇双颈调味瓷瓶，釉下彩的水族动物纹样具有中国风格

美国波士顿美术馆藏

图1-20　美第奇瓷盘，花草图案来自中国的青花瓷，但人物和太阳则是文艺复兴时期的常见图案

美国纽约大都会艺术博物馆（The Metropolitan Museum of Art）藏

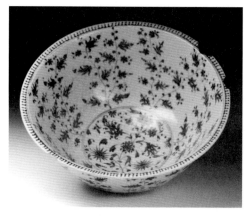

图1-21　美第奇瓷碗

英国伦敦维多利亚和阿尔伯特博物馆藏

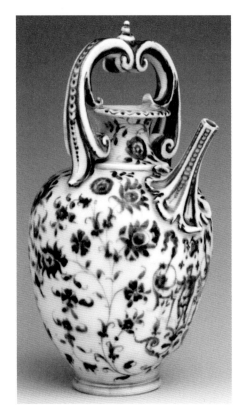

图1-22 美第奇瓷壶，花草纹来自中国青花瓷，但壶嘴下的人物则属于文艺复兴时期的"怪诞图案"
美国纽约大都会艺术博物馆藏

成品硬度不够，还达不到真正的瓷器（硬质瓷）的标准，只能说是软质瓷。

美第奇瓷器的造型，深受当时流行的玻璃器、锡釉陶器和金银器的影响。在装饰上，美第奇瓷器绝大多数都采用了釉下青花，许多纹饰摹自中国明代的青花瓷器。

美第奇瓷器一共生产了12年，这12年间所费不赀，除了研发的费用外，烧窑的木材也是一笔巨大的开支。不过弗朗西斯科对自己的成功引以为傲，他常把瓷器成品作为外交礼物送给欧洲的其他统治者。截至1587年，弗朗西斯科一世的瓷器团队至少生产了300多件美第奇瓷[1]，但是现今存世的真品只有60件左右。

1578年弗朗西斯科一世去世，他的弟弟斐迪南一世德·美第奇（Ferdinando I de'Medici，1549—1609）继位成为托斯卡纳大公，由于他对制作瓷器没有兴趣，圣马可别墅的瓷器团队随之解散。

1592年，有人说一位名叫尼古拉·西斯蒂（Nicolo Sisti）的人是佛罗伦萨的瓷器工匠；而到了1619年，此人又成了比萨的瓷工。另外，1631年在皮蒂宫举行了一个盛大的宫廷节日庆祝活动，参加盛典的所有贵族都收到了一件印有美第奇家族徽章的"王家瓷器"作为纪念品，但这些纪念品没有一件留存了下来。[2]所以，一般艺术史家都认为，意大利早期仿制瓷器的历史，到1578年就画上了句号。

## 二、意大利的锡釉陶

美第奇瓷的制作是一次既成功又失败的实验。说其成功，是因为美第奇的实验作坊制造出了软瓷，为欧洲其他国家软瓷的制作开创了先例。说其失败，是因为他们终究没有达到预期的目标，

1 Marco Spallanzani: "Medici Porcelain in the Collection of the Last Grand-Duke", in *The Burlington Magazine*, v. 132, No. 1046 (May 1990), p. 317.
—
2 Hugh Tait: *Porcelain*, London: The Hamlyn Publishing Group Limited, 1972, p. 14.

1　R. W. Lightbown: "Oriental Art and the Orient in Late Renaissance and Baroque Italy", in *Journal of the Warburg and Courtauld Institutes*, 1969, v. 32, pp. 230-231.

—

2　Vlyssis Aldrouandi: *Patricii Bononiensis, Musaeum Metallicum in libros IIII Distributum*, Parmae: Marcus Atonnivs Bernia, 1648, pp. 230-231; Marta Caroscio: *Raw Materials, Transmission of Know-how and Ceramic Techniques in Early Modern Italy, in History of Technology*, Bloomsbury Publishing, v. 32, p.121.

—

3　Vlyssis Aldrouandi: *Patricii Bononiensis, Musaeum Metallicum in libros IIII Distributum*, Parmae: Marcus Atonnivs Bernia, 1648, p. 231.

即生产出可以与中国瓷器相媲美的硬质瓷。而他们的失败，归根结底是因为没有破解中国瓷器胎土制作的秘密，即瓷石加高岭土的"二元配方"。

关于瓷器的原料和制作方法，在 16 世纪的意大利有各种猜测。有人认为是由某种汁液在地下凝结而成；有人则根据"瓷器"一词的语源，顾名思义地认为是用贝壳和蛋壳磨成粉，加水塑形后在地下深埋百年后形成的。[1] 当然也有一些比较靠谱的说法，比如跟弗朗切斯科一世有通信联系的博物学家尤利西斯·阿尔德罗万迪（Ulyssis Aldrouandi，1522—1605）以及跟斐迪南一世有通信联系的探险家佛朗西斯科·卡勒蒂（Francesco Carletti，1573—1636）都认为瓷器的关键原料在于黏土。[2] 阿尔德罗万迪本人也收藏了中国的青花瓷，他认为用瓷餐具吃饭比用金属的更加有滋味。他的《金属矿物大全》在他死后由他的学生整理出版，其中收录了他收藏的一只青花瓷盘（也有可能是较浅的碗），这不仅是全书中寥寥无几的"非自然物品"之一，而且很可能是中国瓷器第一次在欧洲的出版物中亮相。[3]

图1-23

阿尔德罗万迪收藏的中国凤纹青花瓷盘

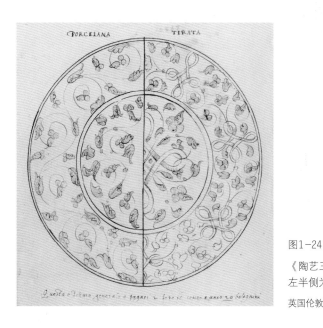

图1-24
《陶艺三书》手稿中的装饰风格示例，
左半侧为青花缠枝纹
英国伦敦维多利亚和阿尔伯特博物馆藏

　　意大利人不但仿制瓷器，而且在不断尝试用青花料对锡釉陶进行"瓷器风格"（alla porcelana）的装饰。著名的陶艺家和历史学家契皮瑞亚诺·皮柯帕索（Cipriano Piccolpasso，1524—1579）在其完成于1556—1559年的著作《陶艺三书》中就列出了用瓷器风格装饰锡釉陶的方法。

　　意大利的锡釉陶技术传自西班牙，而西班牙的锡釉陶则受到伊斯兰陶器的影响，再往上溯，则伊斯兰的陶器，特别是用青花装饰的陶器，或多或少地受到了中国青花瓷的影响。

　　当15世纪末、16世纪初中国青花瓷输入意大利的时候，意大利不少地方的锡釉陶，除了用色彩绚丽、具有故事性的画面来装饰外，大量使用青花料的装饰风格就已经开始了。

　　在用青花装饰锡釉陶的窑场中，受美第奇家族资助的建立于卡法乔洛（Cafaggiolo）城堡（美第奇家族的别墅）以及山区小镇德如塔（Deruta）的作坊都出产了不少精品，这些陶器造型多样，有重要的实用价值。在装饰上，青花料的蓝色或单用，或与其他颜色（如红、黄、棕色等）用在一起，并常常以缠枝纹的形式出现。

　　从插图中的几个锡釉陶器的装饰中可以看出，虽然都是青花缠枝纹，但有的相当精细，如几何图案般一丝不苟；有的则逸笔草草，有中国写意画般的潇洒。这说明了当时陶器作坊中的画工已经掌握了多种风格的装饰技巧。

　　意大利人把锡釉陶称作马约利卡（maiolica），据说该名称来自西班牙的

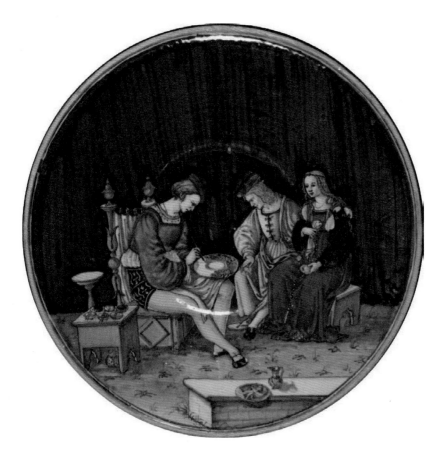

图1-25 卡法乔洛作坊于1510年左右生产的锡釉陶，画面中位居左边的画师正在用青花料装饰锡釉陶。注意他执笔的手势是中国式的

英国伦敦维多利亚和阿尔伯特博物馆藏

图1-26 卡法乔洛盘子。约制作于1500—1525年

美国洛杉矶盖蒂博物馆藏

图1-27 卡法乔洛花瓶。
约1520年

法国赛夫勒（Sèvres）国家陶瓷博物馆藏

图1-28 卡法乔洛药水壶。
约1500—1525年

私人藏

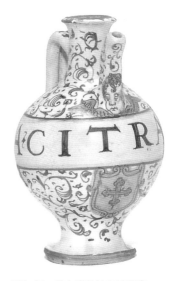

图1-29 德如塔带纹章糖浆壶。
约1520年

私人藏

图1-30 德如塔干药罐。
17世纪

私人藏

马略卡岛（Mallorca，意大利语古称 Maiolica 或 Maiorica，现称 Majorca）。马略卡岛在中世纪的贸易活动中非常活跃，来自西班牙的锡釉陶常常经由此岛运送到意大利。

马约利卡的作坊主要分布在意大利的中部和北部。从 13 世纪后期开始，马约利卡的精品生产集中在佛罗伦萨周围。但是从 15 世纪下半叶开始，由于烧窑用的木柴资源日趋减少，陶工们慢慢搬离佛罗伦萨，后来在法恩扎（Faenza）地区又形成规模。法恩扎原来就有一些有名的锡釉陶作坊，那里陶土的储量非常丰富。

法恩扎生产的马约利卡品质上乘，深受意大利和欧洲其他地区消费者的喜爱。法国甚至基于法恩扎的地名，把锡釉陶称为费恩斯（faïence）。在装饰上，法恩扎的马约利卡有时也纯用青花，并模仿东方的图案和文字。

1908 年，世界上最大的陶瓷艺术收藏馆"国际陶瓷博物馆"（Museo Internazionale delle Ceramiche）在法恩扎成立，这也彰显了法恩扎的制陶业在全球制陶史上的地位。

图1-31　法恩扎出产的青花盘正面（左）和背面（右）。16世纪中叶
私人藏

# 1.3

# 荷兰代尔夫特陶器

## 一、代尔夫特蓝陶

1512 年，意大利陶工贵多·安德里埃斯·达·萨维诺（Guido Andries da Savino，？—1541）在安特卫普（原属荷兰）的一个牛市旁边购买了一幢房子，并于 1520 年在坎门大街（Kammenstraat，现为安特卫普时尚区）设立了一家陶器作坊，生产马约利卡陶器。后来又有其他陶工从意大利和法国移居安特卫普，当地遂形成了一个制陶中心。贵多·安德里埃斯的 5 个儿子成年后都继承了父亲的手艺，其中三儿子约里斯·安德里埃斯（Joris Andries）于 1564 年在米德尔堡（Middleburg）开办了一家作坊，这是荷兰第一家有正式记录的陶器作坊。

由于 1576 年在安特卫普一带有战乱，大批陶工分散到了欧洲其他地区。有不少人北上，在荷兰的西部地区继续生产陶器。一般来说，在这一地区，豪达（Gouda）、鹿特丹、阿姆斯特丹、哈勒姆（Haarlem）及多德雷赫特（Dordrecht）等地的作坊多制作日用的简单锡釉陶器，而精美的、有艺术性的产品则多出自代尔夫特（Delft）。

代尔夫特在中世纪时是个乡村，后来逐渐发展成为市镇。该地离海牙和鹿特丹都不远，境内运河纵横，优质水资源丰富，另外附近也有大量陶土。16 世纪时代尔夫特的主要支柱产业是啤酒业和纺织业。

但是到了 16 世纪下半叶，由于纺织业排出的污水逐渐污染了运河的水，使得啤酒的质量无法保障，另外从英国进口的啤酒也对酿造业造成了冲击，因此许多酒厂纷纷倒闭。但也就是在这个

时候，从南方移民过来的陶工看中了这些现成的酒厂厂房，将啤酒厂改造成陶器厂便是顺理成章的事情了。

这些新建的陶器厂，大多数仍旧沿用老啤酒厂的名字，开始的时候都生产马约利卡锡釉彩陶。但两次海上抢劫事件改变了代尔夫特陶器的命运。

1602 年 3 月 14 日，3 艘荷兰帆船在船长考内利斯·巴斯田兹（Cornelis Bastiaensz）的带领下于南大西洋的圣海伦娜岛附近袭击了葡萄牙商船"圣迭亚戈号"（San Tiago）[1]。当时这艘船正将一批货物从亚洲运往里斯本。在船帆被打烂且有 50 多人伤亡的情况下，葡萄牙人选择了投降。

荷兰人一鼓作气，把"圣迭亚戈号"拖回米德尔堡，准备拍卖。但这一举动遭到了一些欧洲国家的挞伐，它们纷纷质疑荷兰人抢劫行为的正当性。在这种情况下，荷兰人只好从战利品中拿出一部分作为"外交礼物"分给这些国家，以平息舆论的愤怒。法国国王亨利四世和英国女王伊丽莎白一世都得到了礼品。

除了外交礼物外，"圣迭亚戈号"的货品中，一部分给了米德尔堡政府及有关人员，还有一部分奖励给了参与抢劫的船员，剩下的则于 1602 年 11 月 23 日进行了公开拍卖。由于"圣迭亚戈号"装载了大量中国外销青花瓷，所以拍卖场上瓷器的数量也不在少数，这也是荷兰的平民百姓第一次有机会看到传说中的中国瓷器。

在抢劫"圣迭亚戈号"后不到一年，1603 年 2 月 25 日清晨，3 艘荷兰的帆船在雅克布·凡·亨斯克尔克（Jacob van Heemskerck）的指挥下抢劫了泊于马来西亚半岛东海岸外的葡萄牙商船"圣塔·卡塔瑞娜号"（Santa Catarina）。这次作战的方案跟抢劫"圣迭亚戈号"时非常相似，即用大炮猛烈轰击对方船只的主帆，葡萄牙水手们猝不及防，没过多久便放弃了抵抗。

当时，"圣塔·卡塔瑞娜号"也是在驶回葡萄牙的路上。但船上装载的货物比"圣迭亚戈号"上的还要多。

在这之前的 1602 年 3 月，荷兰的几家贸易公司成立了"联合东印度公司"（即俗称的"荷兰东印度公司"），为的是从葡萄

1　有些文献将此船称为"圣亚戈号"（San Jago）。

牙对东方贸易的垄断中分得一杯羹。但葡萄牙人对荷兰人来到亚洲怀恨在心，他们不但以武力阻挠荷兰人在战略和商业要地登陆，甚至惩罚那些准予荷兰人进入其港口或市场的当地首领和百姓。

但是当时荷兰的海上实力已经完全能与群雄抗衡，他们要找机会对葡萄牙人进行报复，而捕获"圣塔·卡塔瑞娜号"就是一场完胜的海上反击。

亨斯克尔克将这条重达 1400 吨的大商船拖到印度尼西亚的万丹港，在那儿整休了 4 个月后，再将其拖到了荷兰。

1604 年 8 月 15 日，在将部分货物奖励给荷兰船员以后（亨斯克尔克分到了一些家具和几箱瓷器），荷兰东印度公司在阿姆斯特丹对船上一些易损坏的物品（如生丝）进行了拍卖。

1604 年 9 月 9 日，又对船上的其余物品进行了拍卖。

现在很难知道"圣塔·卡塔瑞娜号"究竟装载了多少来自中国的货物，但是据估算该商船装载了相当于 300 万荷兰盾的来自中国的货物，货品总值约等于当时英国政府一年的财政收入。在该船的货物中，有大宗的家具，上万件瓷器，一千多捆生丝，甚至还有几百盎司的麝香。亨斯克尔克分到的家具和瓷器，抵得上一个富裕家庭许多年的收入。

这第二场拍卖会吸引了欧洲王室的目光。许多国家都参加了竞拍，据称英国国王詹姆斯一世（James I，1566—1625）也曾派员去抢宝。[1]他们所争夺的，主要是中国的瓷器。

随着 1602 和 1604 年的拍卖，也随着荷兰东印度公司的船只将大量的青花瓷器从东方运抵荷兰，从 1610 年开始，荷兰的画家们开始频繁地在"早餐静物画"中加入青花瓷。这些画基本上都用俯视的方法构图，因而餐桌上的器皿和食品的细节一目了然。而纵观整个 17 世纪的荷兰绘画，在所有的亚洲进口产品中，瓷器出现的次数最多。

1602 和 1604 年的两场拍卖会也吸引了代尔夫特陶工们的目

1  Alexandra Munroe and Naomi Richard: *The Burghley Porcelains: An Exhibition from the Burghley House Collection and Based on the 1688 Inventory and 1690 Devonshire Schedule*, New York: Japan Society, 1986, p. 38.

图1-32

荷兰画家佛罗里斯·范·戴克（Floris van Dyck，约1573—约1651）于1610年所画的"早餐画"，其中有6件青花瓷器。佛罗里斯·范·戴克画了许多类似的静物画，但所用的青花瓷器不尽相同

私人藏

图1-33

16—17世纪荷兰最杰出的女画家克莱拉·彼得斯（Clara Peeters，约1588—1621后）于1611年绘制的静物画，其中有6只叠放在一起的青花瓷盘和瓷碗

西班牙马德里普多拉博物馆（Museo Nacional del Prado）藏

ELOQUENTIA

图1-34

代尔夫特生产的瓷板，虽然用的是青花料，但装饰图案和绘画风格却深受传统的马约利卡的影响。约1610—1620年

私人藏

光，他们以职业的敏感，从欧洲王室对青花瓷趋之若鹜的热情中看到了商机。于是，用青花料装饰陶器的想法就萌发了出来。

荷兰东印度公司成立后，借助强大的海上实力，很快就打破葡萄牙在东亚贸易中的垄断地位，在17世纪的头20年的时间里，将大量中国青花瓷器[1]运抵荷兰，然后从荷兰分销到欧洲各地。但由于荷兰东印度公司主要依靠在东南亚的据点（如万丹）与中国商船进行转手贸易，加上航行回国途中货船可能遇

1　中国青花瓷被俗称为"克拉克瓷"（kraakporselein）。此名称有可能来源于荷兰于1602和1603年截获的葡萄牙商船，因为那两艘船属于"克拉克"（carraca）型帆船。

图1-35

代尔夫特生产的瓷砖，此块瓷砖的图案显然是从中国的外销青花瓷上描摹下来的"刀马人"。约1635—1645年

荷兰阿姆斯特丹国家博物馆藏

险翻覆（如1613年在圣海伦娜岛海域沉没的"白狮号"），因此每年输回的瓷器数量不定，有的年份只有不足一万件，有的年份则多达几十万件。但无论数量多少，这些精美的瓷器都给代尔夫特的陶工们以工艺和装饰上的灵感。他们从1610年开始，用万历青花瓷上的宗教图案来装饰大陶盘的边缘，同时也用青花料来装饰一些中国不生产和出口的产品，如西方传统器型的陶罐，挂在墙上作为绘画欣赏的"瓷板"或是厨房和壁炉等地方使用的"瓷砖"等（"瓷板"和"瓷砖"实际上都是陶制品）。瓷砖在市场上的反响良好，尤其受到妇女们的欢迎，因为家里贴了瓷砖后，清洁墙壁就变得非常容易了。

从1640年代开始，中国处于从明朝转入清朝的更迭之际，生产外销青花瓷的窑口因战乱而不能正常生产甚至停产，清初严格的海禁也使得对外贸易处于停滞状态。受此影响，荷兰进口的中国青花瓷的数量急剧下降。荷兰东印度公司不得不转向日本，向日本人订购仿制的中国青花瓷。但在日本生产的瓷器周期长，出货少，且价格昂贵，一时间，荷兰国内出现了青花瓷荒。

在这种情况下，代尔夫特的陶器工厂迎来了契机，厂主们把生产的重心转向了模仿中国青花瓷。在这种情况下，更多的陶厂应运而生，另外，在产品质量上，也做到了精益求精。

代尔夫特本地的陶土略呈黄褐色，且有粗糙的沙粒感。用这种原料生产马约利卡锡釉陶并不成问题，但是很难制作成如青花瓷那么薄的器皿。为了更好地接近中国青花瓷的器型及质感，代尔夫特的陶工们在本地的陶土中加入了来自外地的黏土，不但使成品更薄，而且解决了烧制过程中膨胀变形的问题。[1]

此外，他们在施釉工艺上也进行了改进。原来的锡釉陶盘只在背面施以透明的铅釉，正面有图案的地方不用铅釉覆盖。但为了追求中国青花瓷般的光泽，正反两面都会施釉。

1611年后，代尔夫特陶厂的工匠们在业务上不但受到自己工厂的管理，而且还受到本地手工业者行会的影响。这个名为圣卢

1　W. Pitcairn Knowles: *Dutch Pottery and Porcelain*, London: George Newnes Limited, 1904, p. 127; Joseph Marryat: *A History of Pottery and Porcelain, Mediaeval and Modern*, London: John Murray, 1857, p. 118.

克（St. Luke）的行会对入会人员所设的门槛相当高，比如学徒需在 3 位行会成员的指导下各学习两年后才有资格参加行会的入会考试。入会考试采取闭门考试的方式，拉坯者需在规定的时间内独立拉出 1 只沙拉碗、1 只糖浆壶和 1 只盐罐；绘图者则需在 6 只大盘子、1 只果盘和 30 只碟子上进行装饰。考试不合格者需等待一年才能参加下一次的考试。[1] 从 1651 年至 1660 年的 9 年中，只有 20 个陶工入会，可见考试相当不容易。

　　虽说圣卢克行会规定学习在陶器上绘画的学徒 6 年才能满师，但实际上要成为熟练地掌握中国青花瓷装饰技法的画师，还有很长的路要走。跟随荷兰东印度公司使团访问中国的荷兰探险家和画家扬·纽豪夫（Joan Nieuhof，1618—1672）曾于 1656 年在江西看到中国画师在瓷器上绘画的过程，他在他主笔的《荷使初访中国报告》[2] 中记述道：

　　在大量的不同种类的器皿制作完成后，他们有一种非常灵巧且富有艺术性地画出各种动物、花朵和树木的技能。他们很奇妙地只用靛蓝色，而这种在瓷器上作画的艺术是如此的隐秘，除了他们的孩子或亲戚之外，他们不会把它教给任何人。中国人能如此灵巧和迅速地绘画，以至于你不能把东西显示给他们看，否则他们会在瓷器上模仿那些东西。[3]

　　纽豪夫的评论从一个侧面说明了掌握青花瓷装饰技巧的难度。

　　在代尔夫特陶工的努力下，以中国风为主的"代尔夫特蓝陶"[4] 诞生了。荷兰画工在锡釉陶上模仿中国青花瓷上的亭台楼阁、花草动物，技艺高超的画师可以做到表面上的以假乱真。17 世纪后半叶荷兰的景物绘画中，出现了大量青花器皿，光从画面来看，很难分清到底哪些是从中国进口的青花瓷，哪些是代尔夫特蓝陶。

1　N. Hudson Moore: *Delftware, Dutch and English*, New York: Frederick A. Stokes Company, 1908, p. 6; H. P. Fourest: *Delftware: Faience Production at Delft*, New York: Rizzoli, 1980, pp. 19-20.
—
2　*Het Gezantschap der Neêrlandtsche Oost-Indische Compagnie, aan den Grooten Tartarischen Cham, den Tegenwoordigen Keizer van China.*
—
3　John Nieuhoff: *An Embassy from the East-India Company of the United Provinces, to the Grand Tartar Cham Emperour of China*, London: Iohn Ogilby, 1673, p. 66.
—
4　在荷兰，代尔夫特生产的蓝陶被称为"瓷器"，那些生产蓝陶的厂家则被称为"瓷厂"。

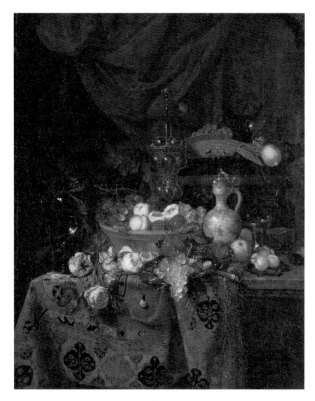

图1-36　荷兰画家尼古拉斯·范·盖尔德（Nicolaes van Gelder）画于1664年的一幅静物画（左）及
其细部（右），蓝陶壶上的釉面有些许崩坏，可以知道这是一件日常实用的陶器

荷兰阿姆斯特丹国家博物馆藏

图1-37　从德国移居到荷兰的画家亚伯拉罕·米格农（Abraham Mignon）于1660—1679年间创作的
一幅静物画（左）及其细部（右），蓝陶碗口沿釉面崩坏处露出了黄褐色的胎土

荷兰阿姆斯特丹国家博物馆藏

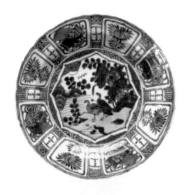

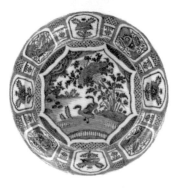

图1-38

中国万历年间生产的克拉克瓷盘（上）和荷兰1680年左右生产的代尔夫特蓝陶盘（下）

私人藏

1667年，荷兰王室跟一家代尔夫特工厂定制了"几件瓷器"赠送给瑞典驻荷兰大使的夫人，可见代尔夫特蓝陶器已经成为正式的外交礼品了。

从左边两幅画中的蓝陶装饰中可以看出，那个时期的画工在画中国花草和简单的人物方面已经比较得心应手了。实际上，有的时候，代尔夫特蓝陶精品的装饰水平甚至超过了其模仿的蓝本。

1685年，中国重启对欧洲的贸易后，运到荷兰的康熙时代青花瓷上的戏曲故事、诗书画合一等装饰风格引起了代尔夫特陶工的极大兴趣。他们特别喜欢瓷器上的中国仕女，称其为"修长丽人"（lange lijzen），并描摹到自己生产的蓝陶上。但代尔夫特画师所画的仕女总有点"美中不足"，这是因为在锡釉上绘画，需要快速完成，不能慢慢修改，而这些画师从小并未浸淫于中国画的传统之中，对中国仕女画的神韵（尤其是面部表情）很难把握到位。另外还有一部分画师将文艺复兴以来锡釉陶上西方丰腴的女性形象跟中国仕女相结合，画出了"中西合璧"的女性。

图1-39

上图两只盘子的细部对比，可以看出代尔夫特蓝陶（右）的装饰更加细腻一些

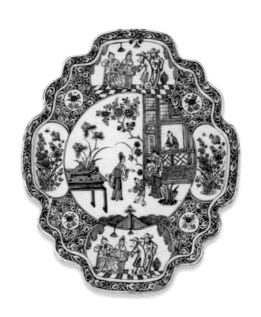

图1-40

代尔夫特蓝陶盘及细部。约生产于1740—
1760年

私人藏

代尔夫特的画师也尝试把诗书画一体的装饰风格移植到蓝陶上，不过虽然他们大多经过严谨的写生训练，但是复杂的汉字结构还是让他们望而生畏，只好随便乱写了。这显示出他们追求的不是汉字的意义，而是东方文字的异国情调。

1665年以后，随着纽豪夫主笔的《荷使初访中国报告》、德国学者阿塔纳修斯·吉歇尔（Athanasius Kircher, 1602—1680）编写的《中国图说》[1]及荷兰历史学家奥弗特·达帕 (Olfert Dapper, 1636—1689) 编写的《大清志》[2]等带有插图的介绍中国的书籍的出版，代尔夫特蓝陶的装饰题材进一步扩大。仅以《荷使初访中国报告》为例，书中150幅带有强烈异域风情的插图给陶厂的画师提供了丰富的素材，于是一种用西方人眼光看中国的、带有怪异和夸张的"中国风"装饰风格逐渐在代尔夫特兴起。

此后直到现在，纯中国的图案和"中国风"图案在代尔夫特蓝陶中交替出现，这些图案不仅在本国市场广受欢迎，甚至也影

1  *China Monumentis.*

—

2  *Gedenkwaerdig Bedryf der Nederlandsche Oost-Indische Maetschappye, op de Kuste en in het Keizerrijk van Taising of Sina.*

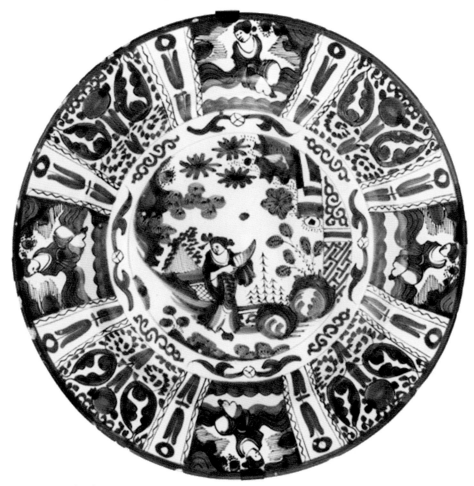

图1-41　17世纪末代尔夫特蓝陶盘
私人藏

图1-42　代尔夫特心形蓝陶盘，由以生产中国风蓝陶而闻名的"希腊A"（De Grieksche A）陶厂生产。1678—1686年

荷兰阿姆斯特丹国家博物馆藏

图1-43　左图细部。汉字如同一堆乱柴，无法辨识

图1-44 代尔夫特蓝陶罐，图案取材于
《荷使初访中国报告》，可能由希腊A陶厂
于1658—1722年之间生产

美国芝加哥艺术学院藏

图1-45 《荷使初访中国报告》书名页
（上）和插图（下）

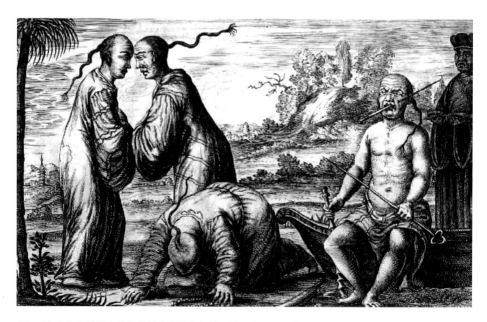

图1-47 代尔夫特蓝陶花塔及其底部装饰细节。约1692—1700年

荷兰阿姆斯特丹国家博物馆藏

图1-46

代尔夫特蓝陶碗，图案取材于《荷使初访中国报告》，由希腊A陶厂于1680年前后生产

英国剑桥大学菲茨威廉博物馆（Fitzwilliam Museum）藏

响了周边国家的陶瓷装饰风格。当然代尔夫特蓝陶也用西方固有的题材如宗教、历史以及荷兰特有的风车等本地风光来装饰，这些产品同样受到欢迎。

除了应用与中国相关的图案外，荷兰陶工还创造性地开发了一些中西合璧的器型，其中最重要的当数花塔。

花塔起源于荷兰王室。从英国嫁给奥兰治的威廉三世（Willem III van Oranje，1650—1702）的玛丽二世（Mary II，1662—1694）不仅热衷于收藏青花陶瓷，而且对插花也很痴迷，花塔的出现正好满足了她这两方面的需求。

花塔的原型就是中国的宝塔。在《荷使初访中国报告》中的150幅插图中，有近30幅出现了宝塔的形象，其中最著名的就是南京的大报恩寺塔。代尔夫特的陶工们巧妙地利用了塔的形状，在各层的拐角处安上壶嘴形的插花口，这样一只花塔就可以插上好几十枝名贵的切花了。

图1-47

代尔夫特蓝陶花塔及其底部装饰细节。约1692—1700年

荷兰阿姆斯特丹国家博物馆藏

1   Alan Chong et al: *Still-life Paintings from the Netherlands, 1550-1720*, Zwolle: Waanders Publishers, 1999, p. 271.
——
2   Philippe Sylvestre Dufour: *Traites Nouveaux et Curiuex du Caffe, du Thé et du Chocolate*, Lyon, 1685, pp. 252-253.

## 二、代尔夫特红陶

1610 年代，荷兰东印度公司的商船不但把大量中国青花瓷运到了欧洲，同时也带去了茶叶。在此之前，只有极少数到过中国的商人、旅行者和传教士等有机会品尝过用茶叶冲泡的饮料，由于他们在著述中时常提及茶叶的药用功能，因此，茶叶甫到欧洲，就成了有神奇作用的奢侈品，只有中产以上的家庭才消费得起。

另外，到过东南亚的荷兰人从当地的华人社区中了解到用产于中国宜兴的紫砂茶壶泡茶能保持茶水的温度和香气，因此也通过东印度公司进口了一批紫砂壶。这些紫砂壶因有特殊的颜色、造型和手感而备受珍视，不但成为实用品，而且被王公贵族珍藏了起来。1656 年，紫砂茶壶已经被陈列在丹麦王室新设的奇珍馆里了。[1]

1685 年，法国人雅可·斯彭（Jacob Spon）化名菲利普·思尔维斯特·杜福尔（Philippe Sylvestre Dufour）在里昂出版了《咖啡、茶及巧克力的新奇用法》一书，介绍饮茶的好处。书中除了描述了中国人泡茶的方法外，还提到了茶具。作者写道：

> 中国人的茶具是一种红色的碗或者说是陶器，他们用来泡茶：他们认为用这种陶器比用其他器皿要好得多。我不知道是否如此，但我知道它的造型在我看来非常漂亮。读者自可从我在本书开头所附的图中判断。[2]

图1-48
《咖啡、茶及巧克力的新奇用法》书名页所附的宜兴紫砂茶壶，这可能是西方出版物中首次出现的宜兴紫砂茶壶形象

图1-49 《如何正确使用茶、咖啡和巧克力来预防和治疗疾病》中的宜兴紫砂茶壶及炉具

图1-50 《饮茶的荷兰家庭》。（传）小罗洛夫·科茨画。约1680年

私人藏

  两年之后，法国国王路易十四的御医尼古拉·德·薄来吉（Nicolas de Blégny，1652—1722）在里昂和巴黎同时出版了《如何正确使用茶、咖啡和巧克力来预防和治疗疾病》[1]一书。书中的插图中有5把造型各异的中国茶壶。其中有3把被装上了银链，且被置于特制的茶炉之上，这些显然是已经在欧洲使用的茶壶。

  中国出口的宜兴紫砂茶壶也反映在荷兰的绘画中。图1-50传为荷兰画家小罗洛夫·科茨（Roelof Koets II，约1650—1725）所作，描绘了一个富裕的荷兰家庭饮茶的情形。在画中可以看到男主人正在用宜兴茶壶沏茶。左侧的小女孩用高脚杯代替茶碗喝茶，是为了防止被热茶烫到。另外，将两张从东方进口的小型髹漆茶几叠在一起使用是当时的一种风尚。

1 *Le Bon Usage du Thé, du Caffé, et du Chocolat pour la Preservation & pour la Guerison des Maladies.*

随着饮茶时尚的普及，加之对茶壶的欣赏和收藏渐成气候，欧洲对紫砂壶的需求也就越来越大。不过中国自 17 世纪 60 年代后期起，由于国内的动乱，对欧洲的出口严重减少，这也包括宜兴的紫砂茶壶。荷兰作为欧洲的桥头堡，首先感到了危机，在市场上一壶难求的情况下，有些代尔夫特的陶工看到了机会，开始生产本土的替代品。

1678 年 8 月 18 日，代尔夫特 "金属罐"（De Metalen Pot）陶厂的老板兰博图斯·克莱菲乌斯（Lambertus Cleffius）在《哈勒姆报》（*Haarlemse Courant*）上刊登了一则广告，声称自己发明了一种红陶茶壶。这种茶壶在颜色、美观、强度和使用方面都可以与 "印度" 红色茶壶相媲美。克莱菲乌斯还说他早在 1672 年就开始生产这种茶壶了，因此质量可以保证，所以他希望大家可以到他的陶厂去以合理的价格购买茶壶。[1]

克莱菲乌斯的广告引起了另外两个陶工的注意。这两个陶工是阿瑞·德·米尔德（Ary de Mild）与他的合伙人塞缪尔·范·恩洪（Samuel van Eenhoorn），他们都跟希腊 A 陶厂有关系，而且都在生产红陶茶壶。米尔德和恩洪于 1679 年底向荷兰政府请愿，要求给予 15 年的专利保护，在这段时间里，只允许他们生产和销售红陶茶壶，但这个要求被拒绝了。政府于 1680 年 2 月颁布公文，说要鼓励竞争，各家都可以生产红陶茶壶，但需要在 6 月前登记自己要使用的标志，以便将各家的产品与竞争对手的区分开来。不过，蹊跷的是，克莱菲乌斯并没有到政府去登记他的标记。

克莱菲乌斯没去登记标志的行为，可能说明他的茶壶不如向他提出挑战的米尔德和恩洪的产品。恩洪是否亲自参与过制壶已不得而知，但米尔德确是实打实的制壶高手。他 1658 年成为圣卢克行会的成员，1687 年获得了 "茶壶烘焙师"（Mr. theepotbacker，即制壶大师）的称号。他制作的茶壶，以宜兴壶为造型蓝本，并刻意模仿紫砂的光泽和手感，但在密度和硬度上赶不上宜兴紫砂壶。

1 Henry Havard: *Histoire de la Faïence de Delft*, Amsterdam: Compagnie Général d'Editions "Vivat", 1909, v. 1, pp. 219-220.

图1-51

米尔德茶壶，银链是后加上去的，一方面为了装饰，另一方面也是为了使壶盖连着壶身，防止壶盖丢失。1700年左右

私人藏

图1-52　米尔德茶壶底部印章

图1-53　卫匡国《中国上古史》中的汉字示例

图 1-51 是米尔德制作的一把红陶茶壶。此壶乍一看跟宜兴茶壶颇为相似，但仔细观察，就可以发现壶口处有在转轮上利坯时留下的痕迹。另外，虽然壶身上的"游龙戏珠"图案也是采自宜兴壶，但是原本横着的祥云被贴成了垂直的，而宝珠则从龙的前面跑到了尾部。这说明当时云、龙、珠等纹样分别模制成了贴花泥片，但工匠们在粘贴时并没有遵循一定的排列要求，而是随意而为。

米尔德在其制作的茶壶底部，通常会印上一只奔跑的狐狸和自己的荷兰语名字。但是，有时候他也会模仿宜兴壶，打上方形印章，只是印章上的汉字似是而非，有可能是从卫匡国（Martino Martini，1614—1661）的《中国上古史》中的汉字示例中描摹下来的。[1]

米尔德于 1708 年去世后，他的家人继续生产红陶茶壶，直到 1724 年停业。

米尔德之后，代尔夫特最著名的红陶茶壶制造商便是雅各布斯·德·卡鲁威（Jacobus de Caluwe，活跃于 1702—1734 年）。

卡鲁威也模仿宜兴紫砂茶壶，但是由于他使用的陶土的致密度较低，所以壶身上常常会出现气孔，严重的甚至会渗水，因此

1　Martini Martinii, Tridentini:*Sinicae Historiae Decas Prima*. Monacense, 1658, p. 12.

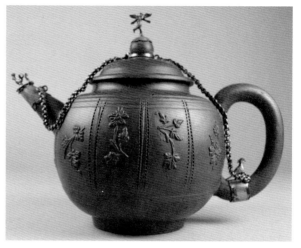

图1-54

卡鲁威制作的茶壶，壶肩处可见明显的气孔。1702—1734年

英国伦敦大英博物馆藏

需要挂釉后才可使用。另外，在装饰上，卡鲁威喜欢在花纹之间模印上线条。

在代尔夫特的陶厂里，朱红色的泥料除了用来做茶壶外，还用于模制小型的中国人物。这些人物形象的原型基本上是来自中国福建德化窑的瓷塑。有的时候，这些红陶人物也会被施釉后做成蓝陶或彩陶，但总的来说，做工粗糙，质量不高。特别是细节的刻画，往往不能传神。

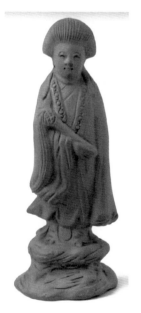
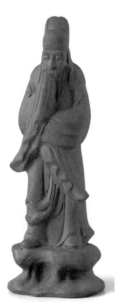

图1-55  红陶拂尘观音像（左）和男子立像（右）。约1680—1720年

荷兰阿姆斯特丹国家博物馆藏

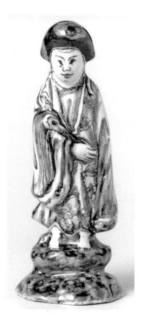
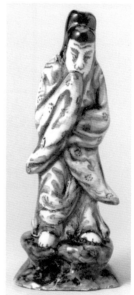

图1-56  蓝陶拂尘观音像（左），约1700—1720年；蓝陶男子立像（右），约1695—1720年

荷兰阿姆斯特丹国家博物馆藏

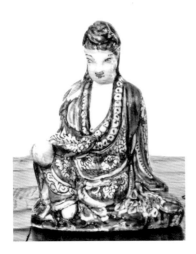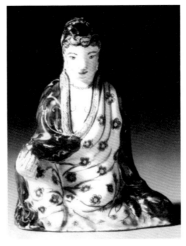

图1-57

左：蓝陶观音坐像。约1695—1720年
私人藏

右：彩陶观音坐像。约1700—1720年
美国波士顿美术馆藏

### 三、代尔夫特的深色釉陶

大约从17世纪20年代起，荷兰上流社会的时尚观念开始发生变化，人们由喜欢浅色渐渐开始变为喜欢深色。这一方面是因为不易掉色的深色染料价格昂贵，故而深色服装是一种财富和身份的象征，另一方面，黑色也表示清醒和谦逊，导致荷兰有钱人在访客和参加仪式时，往往身着黑色的衣服（参看图4-4）。而这种时尚，恰好跟荷兰东印度公司进口东方的黑地漆器相契合，因此漆器在荷兰受到了追捧。到了17世纪80年代之后，由于荷兰东印度公司越来越难以获得质量上乘且价格合理的东方漆器，荷兰人开始大量仿制漆器，这种风尚反映在制陶业上，便有了代尔夫特深色釉陶的诞生。

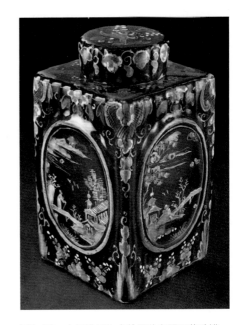

图1-58　金属罐厂生产的黑釉中国风茶叶罐。约1691年

荷兰海牙艺术博物馆（Kunstmuseum Den Haag）藏

在黑色釉陶的制作方面，金属罐陶厂擅长的方法是以黑色釉料覆盖器物全身，窑烧之后再在上面以珐琅彩绘出图案，此后再次入窑低温烧制以固定颜色。而希腊A厂则擅长于先在器物上施以白色的锡釉，入窑烧制后再彩绘，且以黑釉填充在彩绘图案的空隙中，最后再入窑低温烧制。其成品的效果跟中国康熙朝推出的墨地素

图1-59　金属罐厂生产的棕釉陶
罐。18世纪初

私人藏

图1-60　罗马厂生产的橄榄绿釉陶罐，
也以金黄色的中国风图案装饰。
约1700—1720年

荷兰阿姆斯特丹国家博物馆藏

三彩瓷器颇为相像。[1]

　　由于荷兰从东亚进口的漆器中有一部分有棕色的光泽，因而也成了被模仿的对象。金属罐厂也生产棕釉产品，且通常以金黄色来装饰。图1-59是该厂的珐琅画师科内利斯·科彭斯（Cornelis Koppens）绘制的中国风陶罐。

　　另外，代尔夫特的"罗马"（De Romeijn）厂还生产一种施了橄榄绿釉的陶器。罗马陶厂创建于1606年，到了1671年马提努斯·豪达（Martinus Gouda）与米尔德合资将其买下，但不久米尔德撤资，豪达独自管理了几年，后于1678年售出。在豪达经营期间，出产了许多中国风的产品。

　　豪达也生产中国风的蓝陶，这些蓝陶的底部有时候会有仿汉字的底款，这在代尔夫特的陶器中是比较罕见的。他常用的仿汉

1　有研究者认为中国的瓷器启发了代尔夫特的黑釉陶的制作。见George Savage: *Dictionary of Antiques*, London: Barrie & Jenkins Ltd, 1978, p. 117。

字底款有两种，一种是圆圈中加汉字，汉字虽然变形得厉害，但是可以隐约看出"成化年制"四个字（图1-61）。

另一种则是两竖排各三个仿汉字，但这些字只有部分汉字笔画的元素，完全无法辨认（图1-62）

图1-61　豪达陶器上的圆形
仿汉字底款

图1-62　豪达的带有汉字
元素的底款

由于制备深色釉的工艺很复杂，成本较高，且有些原料有毒性，到了1720年左右，深色釉陶就慢慢地退出了历史舞台。现存的黑釉陶不超过70件，而棕釉跟橄榄绿色釉的代尔夫特陶制品则更少，它们跟中国的墨地素三彩和墨地五彩等深色釉瓷器一样，是藏家们争相追逐的珍品。

# 1.4

# 德国麦森及其他德语区陶瓷

## 一、麦森的制瓷尝试

就在代尔夫特的陶工们趁中国朝代更迭之际开始大规模仿造青花瓷之时，一位与东方瓷器有着不解之缘的名人在萨克森选侯国出生了。这位名人就是日后的萨克森选帝侯及波兰国王奥古斯都二世（Augustus II，1670—1733）。

萨克森选侯国是神圣罗马帝国最富饶的一块土地，其疆域包括德累斯顿、莱比锡、麦森（Meißen）、马格德堡（Magdeburg）和威登堡（Wittenberg）等城市。奥古斯都的绰号是"强者"，因为他身材高大且孔武有力。据说他能徒手将马蹄铁掰断，也能以一当十，与他的仆从们玩角力的游戏。

但是就是这样一位看似鲁莽的人，却对艺术充满热情。在奥古斯都15至17岁的两年间，他的父母把他送到欧洲去游历，这在当时欧洲王室中是培养王子的通行做法。在两年的游历过程中，奥古斯都到过法国、普鲁士、西班牙、葡萄牙、奥地利和意大利。他不仅了解了欧洲宫廷的生活礼仪，还受到了强烈的艺术熏陶。他曾在法国国王路易十四的凡尔赛宫小住，领略到了瓷器和其他艺术藏品的魅力。他觉得艺术品不但体现出统治者的财富实力、身份和趣味，甚至跟政治权力也相关联。

事实上，萨克森的宫廷里并不是没有瓷器。早在1590年，托斯卡纳大公斐迪南一世德·美第奇曾送给奥古斯都二世的高祖父克里斯蒂安一世（Christian I，1560—1591）一批贵重的礼物，其中包括十多件产自中国的瓷器。这组瓷器虽然器型不大，但是品种却很丰富。在造型上，除了碗盏，还有人物、动物等摆件；在装饰上，除了青花，还用到了红、绿、黄、金等多种色彩。

这组瓷器虽然小巧可爱且非常珍贵，但是在规模上离可以向外炫耀的宫廷藏品还相去较远。

1694年，奥古斯都的哥哥约翰·格奥尔格四世（Johann Georg IV，

图1-63 现存的斐迪南一世送给克里斯蒂安一世的瓷器

德国德累斯顿国家艺术收藏馆（Staatliche Kunstsammlungen）瓷器馆（Porzellansammlung）藏

1668—1694）在成为萨克森选帝侯3年后突然去世，有人说他是得天花死的，也有人怀疑他是被毒死的。由于格奥尔格四世没有子嗣，所以他的弟弟奥古斯都登上了王位。

奥古斯都大权在握后，立即开始扩大宫廷的艺术品收藏。从一份1721年编写的王室收藏清单来看，他对东方瓷器情有独钟。这份清单把来自东方的陶瓷进行了分类并记录了它们的编号和特征。其中包括青花、釉里红、白瓷以及宜兴紫砂器。

大量的艺术收藏以及其他的开销使得萨克森的财政捉襟见肘，奥古斯都需要广开财源，他想到了在自己的领地上制造瓷器的主意。这样做，一来可以打破东方对瓷器的垄断，二来生产出的产品可以在欧洲卖个好价钱，以筹措急需的资金。他也想到了古老的炼金术，即从普通金属中提炼黄金，这样就可以一本万利了。

在这种情况下，有两个人引起了他的注意。

一个人叫埃伦弗里德·瓦尔特·冯·齐恩豪斯（Ehrenfried Walther von Tschirnhaus，1651—1708），他出身于贵族家庭，是有名的数学家、化学家兼物理学家。另一个叫约翰·弗里德里希·波特格尔（Johann Friedrich Böttger，1682—1719），是一位药剂师兼炼金术师。

齐恩豪斯早年在莱顿大学学习，后来结交了许多著名的科学家和思想家，包括斯宾诺莎、牛顿和莱布尼茨。他跟斯宾诺莎一样，对磨镜的工艺很着迷，因此对玻璃也特别熟悉。另外，他还到代尔夫特的陶厂和法国圣克卢（Saint-

Cloud）的软瓷工厂去考察过，对陶瓷的制作也颇有知识。齐恩豪斯深受"重商主义"思想的影响，希望通过发展本土的工商业以达到民富国强的目的。而从东方进口瓷器与民族经济的振兴背道而驰，所以他就下决心探索一条制作本土瓷器的道路。

大约从1675年开始，齐恩豪斯就对寻找制作硬瓷（真瓷）的配方产生了兴趣。到了1693年左右，他尝试在玻璃中添加不同的材料来制造硬瓷，奥古斯都知道后，就把他招入麾下，专门从事宝石和瓷器的研究。

波特格尔少年时在柏林跟着一位药剂师当学徒，满师后就在师傅的药房当临时工。工作之余，他在药房的实验室里做实验，希望能研制出一种点铁成金的物质——哲人石，但他的师傅对他所热衷的炼金术不屑一顾。为了赢得师傅的信任，波特格尔于1701年10月1日在师傅和其他三人面前进行了一场表演，当场将两枚银币转化成了金币。虽然无人知道他是通过什么手法骗过他的师傅和其他目击者的，但是他能"炼金"的消息不胫而走，连普鲁士国王腓特烈一世（Friedrich I，1657—1713）都知道了。此时普鲁士王国的国库也正缺钱，腓特烈一世就把波特格尔软禁了起来，希望利用他的才能来获得源源不断的金子。

波特格尔当然知道自己根本无法满足国王的需求，所以就于1701年10月底逃到了萨克森。得知这个情况后，腓特烈一世向萨克森方面要求遣返波特格尔，但这也使奥古斯都了解到了波特格尔的炼金本领。奥古斯都觉得波特格尔这样的人才正是自己需要的，于是拒绝了腓特烈一世的请求，同意了波特格尔的避难申请。奥古斯都告诉波特格尔：他可以在萨克森工作并领取高额的薪水，但出于安全的原因，他的自由必须受到限制，工作必须受到监督，直到炼出可以点铁成金的哲人石为止。

首先负责监督波特格尔的是贵族出身的矿物学家戈特弗里德·帕布斯特·冯·奥海因（Gottfried Pabst von Ohain，1656—1729）。但从1702年开始，这个监督的任务主要落在了齐恩豪斯身上。

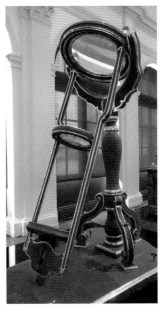

图1-64　齐恩豪斯设计的反光聚焦镜（左）和透镜（右），前者是根据法国光学家弗朗索瓦·维莱（François Villette）的图纸而改进的

德国德累斯顿茨温格宫（Zwinger）藏

　　波特格尔当然也无法满足奥古斯都的要求，于是在1703年逃往奥地利。但这次逃跑未能成功，他被抓回了萨克森。奥古斯都命令他在1705年底之前必须交出黄金。到了1705年9月，奥古斯都发现波特格尔炼金的计划根本没法实现，相当震怒，决定要惩罚波特格尔，遂下令将他囚禁起来。

　　齐恩豪斯自从接受了研究瓷器配方的任务后，就制造了一些科学仪器对瓷器的成分进行了研究。他制作的大型反射镜和透光镜能聚集太阳的能量，在短时间内达到1500度以上的高温。他于1694年2月27日给莱布尼茨写信，提到他在透镜下熔化了一块中国瓷器，因而确定了其主要成分是氧化铝、二氧化硅和钙。这个发现为后来制造耐高温的窑砖提供了有益的信息。[1]

　　1701年，齐恩豪斯曾上书奥古斯都，建议在萨克森建立一家瓷器厂，但奥古斯都因忙于跟瑞典打仗，并没有批复。此后，齐恩豪斯继续潜心研究瓷器的配方，他将戈特弗里德·帕布斯特·冯·奥海因从各地搜集来的黏土与不同比例的玻璃等原料相混合，在透镜下熔化、冷却后，看最后的成品与真正的瓷器之间有多大的差别。

　　1706年齐恩豪斯向奥古斯都建议放弃哲人石的研究而专注于瓷器的开发，此建议得到了批准，于是一个所谓的"通用实验室"

1　Sarah Richards: *Eighteenth-century Ceramics: Products for a Civilised Society*, Manchester University Press, 1999, pp. 21-22.

被建立了起来。但实验室刚建好不久，瑞典军队就攻入了萨克森，波特格尔被紧急转移到柯尼希施泰因要塞。

1707 年 9 月，奥古斯都对外的战事平息了下来，他对齐恩豪斯说，同意成立一个专门的瓷器实验室，加快开发瓷器配方的步伐，并让他寻找助手。齐恩豪斯想起了波特格尔，他需要一个对材料和剂量敏感并知道如何记录实验步骤的人来当他的助手，而波特格尔的药剂师背景正是齐恩豪斯求之不得的。于是他向奥古斯都建议让波特格尔也参与开发瓷器配方。此时波特格尔已经在 3 名士兵的看管下，无所事事地度过了一年多。奥古斯都正拿他没办法，就同意他可以将功抵过。为此，德累斯顿要塞的 3 个地窖被改造成了窑场，戈特弗里德·帕布斯特·冯·奥海因的冶金知识与齐恩豪斯在法国和荷兰参观陶瓷厂的心得在建窑的过程中发挥了重要的作用。

图1-65　波特格尔手写的实验记录（1708年1月15日）
德国麦森瓷厂档案馆藏

到了 1707 年 10 月，一种颜色发红的类似硬瓷的材料被开发了出来。这是用在纽伦堡找到的富含氧化铁的红土（朱泥），加上在德累斯顿附近找到的助熔剂，在很高的温度下烧制而成的。虽然这种物质的致密度很高，然而，由于其不具有半透明性，因此只能算是一种炻器材料。

红色炻器开发成功一年后，齐恩豪斯就病故了。此后波特格尔单独承担起完善朱泥炻器及真瓷配方的重任。到了 1709 年 3 月 28 日，波特格尔向奥古斯都报告说他可以制作"优质白瓷和上好的釉、彩，其完美的质量可以与东印度的瓷器相媲美"[1]。

1　Ruth Berges: *From Gold to Porcelain*, New York: Thomas Yoseloff, 1965, p. 92.

奥古斯都在得知真瓷的秘密被波特格尔破解的消息后，大喜过望，很快就下令建立王家瓷厂。

1710 年 1 月 23 日王家瓷器制造厂（Königliche Porzellan Manufaktur）在德累斯顿奠基，当时萨克森宫廷用拉丁语、法语、德语和荷兰语发布了"最高法令"，向全世界宣布这一壮举。但出于安全考虑，1710 年 3 月 7 日又颁布法令将工厂转移到了麦森的阿尔布雷希茨堡（Albrechtsburg），同年 8 月 6 日正式开业。

王家瓷厂的开业，标志着麦森的陶瓷发展进入了"波特格尔时期"。

## 二、波特格尔红色炻器

虽然齐恩豪斯在开发朱泥炻器材料方面有着杰出的贡献，特别是他的科学实验仪器以及参观代尔夫特陶厂的经验，使得寻找配方朝着正确的方向迈进，但是在陶瓷史上，他却没有得到应有的荣誉，因为陶瓷界把麦森瓷厂用高致密度朱泥材料制成的器皿叫做"波特格尔红色炻器"，而不是"齐恩豪斯红色炻器"。

由于齐恩豪斯和波特格尔都没有制作陶器的经验，而德累斯顿历史上也没有生产过什么陶器，因此，当朱泥材料开发出来之后，奥古斯都派人到柏林等地招募了一些有经验的陶工来承担制陶的任务。

跟代尔夫特一样，麦森早期红色炻器走的也是模仿宜兴紫砂器的路线。但是在技术上，麦森更多地采用了模制的方法。另外，由于麦森朱泥的硬度比宜兴紫砂要高，因此在装饰手法上，麦森厂也有所创新，比如用制作珠宝的工具对红色炻器进行抛光和雕刻。这些工具中有一些是齐恩豪斯发明的。

跟代尔夫特陶厂只是模仿简单的紫砂壶不同，麦森可以惟妙惟肖地模仿复杂的、多边形的甚至镂空的紫砂器皿。比如图 1-67 是一件模仿中国清代宜兴制壶名家陈观侯[1]的六边形镂空装饰紫砂壶。在造型上，除了壶盖和壶颈之外，其他部分与原壶相当接近。

1 陈观侯的生卒年不详，一般认为他活跃于雍正至乾隆年间。但从麦森于 18 世纪初模仿他的紫砂壶的事实来看，他至早于康熙年间就已经成名。

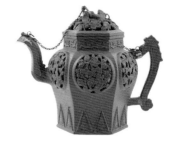

图1-66　陈观侯款紫砂壶
私人藏

而壶体上的抛光以及雕花，为这把茶壶增加
了鲜明的麦森色彩。

　　麦森在仿制宜兴紫砂壶时也会在壶底印
上汉字款识。许多底款可以清晰地显现出原
中国制壶者的名字。

　　除了抛光和雕刻外，麦森厂还给朱泥炻
器施上深色釉或进行髹漆、贴金或描金之类
的装饰，这样做，显然是想模仿代尔夫特的
深色釉陶。以这种方法装饰的炻器一部分出
自宫廷漆匠马丁·施奈尔（Martin Schnell，约
1675—约1740）的作坊，另一部分则出自厂

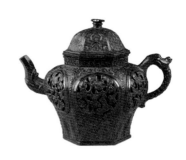

图1-67　麦森仿制的陈观侯壶。
约1715年
私人藏

外的独立画家或金匠的作坊。但无论由谁来装饰，都是以中国风为主。

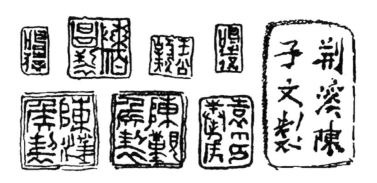

图1-68　部分麦森仿紫砂器底款。可辨认的制壶家有"鸣远""陈伯昌""王公
岐""陈汉侯""陈观侯""袁奉侯""陈子文"

　　另外，麦森厂还用朱泥制作了一批人像。这些人像的模型，有的取自当时
的铜塑作品（如奥古斯都的全身立像），也有的取自中国德化窑的瓷塑。德化
窑的弥勒佛因其幽默的神态而颇受青睐，只是麦森产品中的弥勒佛比传统的中
国造型瘦了许多，且头顶有明显的凸起，脑后有少许头发。

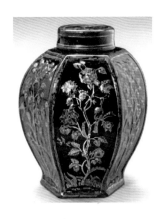

图1-69 左：未着色的麦森朱泥茶罐。约1710—1715年

加拿大多伦多佳迪耐尔博物馆（The Gardiner Museum）藏

右：经过髹漆和描金的麦森朱泥茶罐。约1710—1719年

私人藏

图1-70 上图（右）细部。可见茶罐上贴花凸起的部位以描金装饰

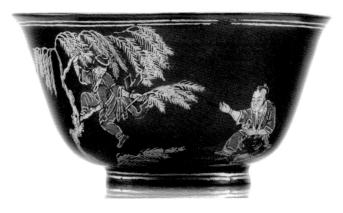

图1-71 麦森厂髹漆贴金炻器碗，装饰了中国风人物，其中一侧画着一人将折下的柳枝送给另一人。此碗可能出自施奈尔的作坊。约1711—1715年

私人藏

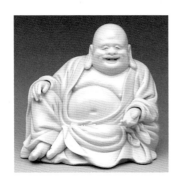

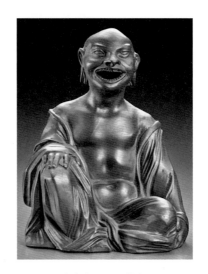

图1-72　清早期弥勒佛坐像　　　　　　图1-73　麦森朱泥弥勒佛像。1710—1713年
美国纽约大都会艺术博物馆藏　　　　美国纽约佛利克收藏馆（The Frick Collection）藏

　　在1710年于莱比锡举行的复活节博览会上，麦森工厂首次展示了他们的产品，朱泥炻器和黑底贴金炻器同台亮相。这次展出使得麦森的名气大噪。而朱泥炻器甚至赢得了"红瓷"的美誉。

## 三、麦森早期的白瓷与青花

　　从19世纪末到20世纪初，德国一家肉汁厂印制了大量的卡片式广告，并以多种语言发行。这些广告有个特点，就是主要画面表现的是历史上的重大事件，而肉汁产品则放在卡片的一角。有许多人通过这种广告学习了不少知识。大约在1910年，这家肉汁厂推出了一套"瓷器史"的广告，一共有6张，其中第一张是"中国人发明了瓷器"，第四张是"麦森瓷器于1710年首次出现在莱比锡复活节博览会上"。第一张的知识点完全正确，但第四张的却有点问题。因为在画面上，一群顾客正在麦森瓷厂的摊子前观看麦森的产品，而麦森产品中的绝大多数是青花瓷器，这是与事实不符的。

　　虽然波特格尔于1709年就已经声称找到了生产优质白瓷的配方，但到了1710年，麦森的白瓷远没有达到拿得出手的地步。当时，配方中的高岭土来自科迪茨（Colditz）地区。烧制出来的成品不但颜色不稳定（发黄或发灰），且

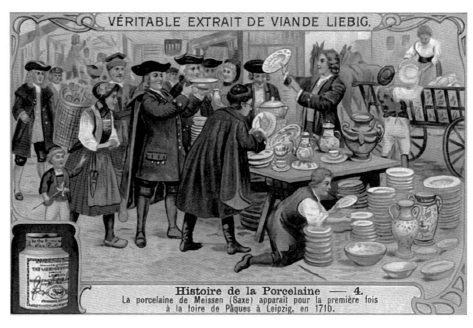

图1-74　"麦森瓷器于1710年首次出现在莱比锡复活节博览会上"卡片广告

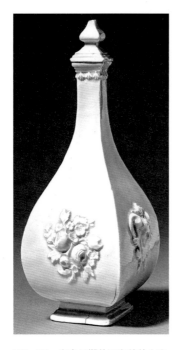

图1-75　麦森早期的不完美的白瓷
瑞士伯尔尼伯尼什历史博物馆
（Bernisches Historisches Museum）藏

容易开裂，因此并没有送到莱比锡的博览会去参加展览。当然，更不会有青花瓷出现在博览会现场的事。

　　事情的转机是从采用新的高岭土开始的。根据传说，这种高岭土是偶然被发现的。当时欧洲的贵族和有钱人有佩戴假发并在假发上施以白粉的习俗。有一天，波特格尔发现假发比以前重了些，检查后才知道原来假发上的白色面粉被另一种洁白的粉状物替代了，于是就向仆人打听这种白粉的来源。最后了解到原来是一位叫维特·汉斯·施诺尔（Veit Hans Schnorr）的先生售卖的。这位先生是奥厄（Aue）地区的一位矿场主，有一天他骑马在自家的矿区巡视，没有想到马蹄陷到一处泥土里拔不出来了。他下马一看，发现那儿的黏土又白又细，心想这黏土或许可以充当发粉来售卖，于是地

1 参见 Albert Jacquemart:
*History of the Ceramic Art*,
New York: Sampson Low,
Marston, Searle and Rivington,
1877, p. 597。中国清代驻英、
法公使郭嵩焘在 1877 年 10
月 26 日的日记中曾提到这
一段掌故，但他把骑马的事
情算在了法国人的头上了：
"德国有名博佳者，偶见屑
粉染发，异之，问所从出，
云得之上中。急取以入陶，
而成瓷器，与中国无异。甚
秘，以为珍奇。法人或乘马
涉水，马足滑，乃从水中掬
土视之，亦取以入陶。"见
郭嵩焘著，钟叔和等整理：
《伦敦与巴黎日记》，长沙：
岳麓书社，1984，第 337 页。

下的白土最终到了波特格尔的头上。

波特格尔了解到新的发粉的来历后，就将其跟别的材料配合，经过多次实验，终于烧制出了颜色纯正的麦森白瓷。[1]

这发粉的传说有多大的可靠性，现在已经无从考证，但是新材料给麦森的产品带来了新的样貌却是不争的事实。1711 年，奥古斯都下令将"施诺尔白土"运往麦森瓷厂。为了保守秘密，除了跟施诺尔订立了独家购买及保密协定外，还雇用了聋哑人进行挖土和装卸的操作。另外，白土也被要求装在密封的桶里运到瓷厂，以免被路人察觉。

到了 1713 年，麦森瓷厂的白瓷制作技艺已经相当成熟了。在当年的莱比锡复活节博览会上，麦森的白瓷成了抢手货。到了次年的 4 月 19 日，奥古斯都解除了对波特格尔的软禁，从此这位欧洲真瓷的先驱获得了完全的人身自由。

不过，当时参展的白瓷，基本上都没有敷色，这是因为在那个时候麦森生产的釉下蓝彩和釉上珐琅彩还没有达到令人满意的

图1-76 麦森早期白瓷坛。
约1713—1715年

私人藏

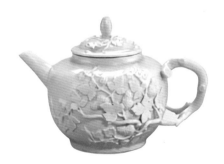

图1-77 麦森早期白瓷壶。
约1714—1719年

英国伦敦奇特拉收藏馆藏

图1-78　麦森的弥勒佛瓷塑，此弥勒佛头
略微左倾，右手捧着茶碗。约1715年

私人藏

图1-79　麦森的弥勒佛瓷塑，此弥勒佛
左腿上放着茶碗。约1715—1720年

美国纽约佛利克收藏馆藏

程度。为了弥补色彩上的不足，麦森聘请了著名的金匠约翰·雅各布·伊尔明杰（Johann Jakob Irminger，1635—1724）来负责瓷器的造型。伊尔明杰将他所熟悉的银器上的浅浮雕移植到瓷器上，又从宜兴紫砂壶及德化瓷塑上找到灵感，发展出了模制贴花技术。他模制的贴花并不局限于在中国文化中有寓意的梅枝和桃枝等图案，而是将欧洲装饰中常见的玫瑰、葡萄、月桂等都包含了进去。另外，也不像中国传统器皿上只粘贴少量图案，而是常常贴满全器。

　　从这一时期开始，麦森将原来用朱泥生产的人像改用白瓷生产。弥勒佛仍然是最受欢迎的产品，其造型虽然仍然以坐姿为主，但手势和笑容等却有多种变化，有的头部甚至是活动的。早期是素白瓷，后来以涂金装饰。到了1720年代之后，各种青花、珐琅彩装饰的弥勒佛层出不穷。

　　在1710年代，虽然麦森瓷厂投入了大量人力和物力，但在颜色的研发方面进展缓慢。波特格尔亲自动手，利用自己对黄金属性的了解，于1717年成功地开发了一款被后人称为"波特格尔珠光"的颜料。这种颜料从不同的角度观察呈粉红至暗红色，但由于制造颜料的原料是黄金，且制造过程中需要用到一些有毒的物质，因此产量有限，只在比较高级的瓷器上使用。

　　麦森瓷厂也反复试验了各种釉下蓝彩的配方，但都烧制不出色彩鲜亮、线条清晰的青花图案。其原因在于当时麦森瓷中不含长石和石英，所以需要比中国瓷窑更高的温度才能将胎土烧成瓷器。而萨克森各地的钴料，都经不起高温的考验。在素胎上着色的时候并无异常，但是经过烧制后不是发色太淡，就是蓝色在釉里晕开，分布很不均匀，另外还有偏色的现象。为了挽救已经烧成的产品，麦森的画师们不得不在瓷器的表面以金粉或是铁红色勾勒出釉下蓝彩的

轮廓。

奥古斯都本人非常喜欢青花，甚至到了痴迷的程度。眼见迟迟没有看得上眼的青花自麦森的窑中产出，情急之下，使出了悬赏的招数。他开价 1000 塔勒[1]，公开征集稳定的釉下蓝配方，不少麦森的员工加入了角逐，其中包括从木匠转行当瓷器画师的约翰·乔治·迈尔霍恩（Johann Georg Mehlhorn，约 1671—1735）、画师克里斯托弗·孔拉·洪吉（Christoph Conrad Hunger，约活跃于 1717—1748）、窑炉技师塞缪尔·斯托尔策（Samuel Stölzel，1685—1737）以及冶金师戴维德·科勒（David Köhler，1683—1723）等。

到了 1720 年前后，上述四人都将自己制作的青花瓷样品呈送给奥古斯都过目。奥古斯都觉得都比以前的有进步，但是比他期望的还有差距。虽然他最喜欢科勒的作品，但是没有把奖金都给科勒，只是给了他 300 塔勒，以资鼓励。科勒声称他调整了胎土配方，用长石代替雪花石，并且在钴料中加了少量的瓷土，新胎土烧出来的瓷器更加精细，而精细的瓷器更容易吸附改良过的釉下蓝彩。

不过科勒拒绝将自己的配方和盘托出，这导致了他去世（1723）后青花的质量相当不稳定。这种情况持续到 1730 年代，后来在多位窑工和画师的通力协作下才又发现了烧制稳定的青花的秘密。

麦森早期的青花瓷器，在装饰图案上基本上是仿自中国的外销瓷，但形式多种多样，并不固定、统一；在底款上，一方面模仿汉字款，另一方面创造自己的伪汉字款，花样也有不少。

当 1730 年代青花质量趋于稳定后，麦森的画师开始设计了一种相对固定的图案。由于这种图案中有些圆形的部分看上去像洋葱，因而也被称为"洋葱图案"（Zwiebelmuster）。

虽然有部分学者认为"洋葱图案"是麦森原

图1-80
麦森用科勒改良过的配方制作的青花瓷瓶，画的是蕉阴美人图。约1722年
美国杰克逊维尔古默艺术和花园博物馆（Cummer Museum of Art and Gardens）藏

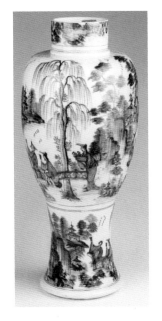

图1-81

麦森青花瓶。约1722—1723年

美国旧金山机场博物馆藏

图1-82　上图细部

图1-83　麦森青花瓷器上的部分仿汉字款和伪汉字款，其中圆形款中的汉字为"大明成化年制"

创的，但大部分的陶瓷史专家认为那其实是从中国的"花果纹"转变而来的。

在康熙年代，景德镇制作了一批青花花果纹外销瓷盘。这批瓷器有的开光，有的不开光。器形则有方有圆，以圆形居多。在装饰上，一般将盘面分为三个区。

1. 底部：中心部分有一根被藤蔓缠绕的弯曲的竹子以及一棵菊花。

2. 盘口：有三到四片向内伸展的大叶，叶子与叶子之间饰以花卉和水果，其中花的品种有菊花、牡丹等；果物则有桃子、石榴、荔枝、菠萝、佛手等，比较常见的果物组合是桃子、石榴和佛手。

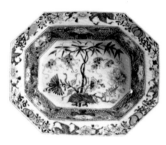

图1-84 康熙年代外销花果纹青花瓷盘。左：盘口有三组叶子和花卉，无果物

私人藏

中：盘口有四组叶子和花果

私人藏

右：盘口有三组叶子和花果

德国杜塞尔多夫（Düsseldorf）黑提恩斯德意志陶瓷博物馆（Hetjens-Deutsches Keramikmuseum）藏

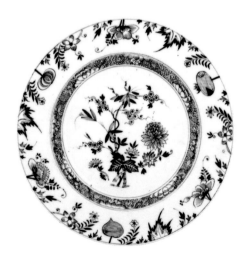

图1-85 麦森制作的具有"洋葱图案"的青花瓷盘。约1740年

美国华盛顿特区国家历史博物馆（National Museum of American History）藏

3.盘底和盘沿之间的过渡区：这一部分以花卉、藤蔓和圆珠来装饰。

在中国人看来，这些花卉和果物象征着长寿、多子和吉祥如意。因而花果纹兼具审美和祈福的功能。但麦森的画师们则看到了花果纹的曲折与轻巧，觉得跟当时正流行于欧洲的洛可可装饰风格相契合，因此将此种纹样应用到了麦森的瓷器上。

开始的时候，麦森的画师们都比较忠实地模仿中国的花果纹。从图1-85中可以看出，盘边的三组叶子、花卉和果物都是从外向内伸。

但是到了1750年左右，盘边出现了四组果物（没有了大叶子，每组以两种果物和夹在它们中间的花卉组成），其中一半的果物（看上去像桃子）从盘口向盘内伸出，而另一半的果物（看上去像石榴）则从盘底和盘口的中间向外伸出（见图1-86）。此后这种"石榴"的上面更被添上了几道自上而下的弧线，因此看起来就像是洋葱了。

图1-86　麦森制作的青花盘，可见"石榴"从内向外伸出。
约1750年

美国旧金山美术馆藏

图1-87　麦森制作的青花盘及细部，可见"石榴"更像"洋葱"了。
约1775—1780年

德国德累斯顿国家艺术收藏馆藏

　　此后，四组果物的"洋葱图案"就固定了下来，成为麦森青花瓷的主打图案。在麦森的历史上，有近千种各式形状的产品被饰以这种图案。而欧洲其他瓷厂则纷纷仿效，因此"洋葱图案"成了欧洲瓷器中最为流行的青花图案。自1888年起，麦森为了让买家比较容易区别自家和仿冒者的产品，在弯曲的竹子的底部画上了麦森自1722年起就使用的标志——两把交叉的剑，还将许多盘子的圆口改成了花口。

图1-88

麦森制"洋葱图案"花口青花盘及竹子底部画上的两把交叉的剑。
约1890年

私人藏

## 四、赫洛尔特加盟麦森

1714 年，波特格尔获得了人身自由后，被任命为麦森王家瓷厂的总监。他把母亲、妹妹及同母异父的弟弟弗里德里希·蒂曼（Friedrich Tiemann）都接到了萨克森。他的妹妹嫁给了他的朋友约翰·梅尔基奥尔·施泰因布鲁克（Johann Melchior Steinbrück，他是瓷厂的中层管理人员），弟弟则在麦森瓷厂工作。他本人的大部分时间在德累斯顿的实验室里工作，有时候会去麦森看看工厂的情况并进行配料的操作。

奥古斯都觉得只有波特格尔一个人知道瓷器的配方并非良策，因为他担心万一波特格尔遭遇不测，工厂将无法继续生产。他要求波特格尔将配方分享给他认为可靠的两个人：雅各布·巴托洛迈（Jacob Bartholomäi）和海恩里希·内米茨（Hienrich Nehmitz）。但为了谨慎起见，巴托洛迈只了解胎料的配方，而釉料的成分则由内米茨负责，波特格尔仍然是唯一知道整个制瓷工艺的奥秘的人。巴托洛迈和内米茨还被要求只能用密码记录下自己掌握的知识。

自从麦森的朱泥炻器和硬瓷在莱比锡的博览会上亮相后，欧洲各国羡慕不已，都想在自己的土地上生产类似的产品。一时间，不但有外部的间谍到麦森刺探秘密，就是麦森瓷厂内部，也有工人为了经济上的好处，将自己所了解的陶瓷制作知识泄漏出去。

1713 年麦森员工塞缪尔·肯普（Samule Kempe）把制作朱泥炻器的诀窍带到普鲁士，使得在柏林附近建立的陶厂很快制作成功了与麦森类似的红陶器，并在 1715 年的莱比锡复活节博览会上对外销售。

1717 年，哈布斯堡君主国的一位名叫克劳迪乌斯·伊诺森蒂乌斯·杜·帕基耶（Claudius Innocentius du Paquier）的官员在读了远在中国传教的耶稣会传教士殷弘绪（François-Xavier d'Entrecolles，1664—1741）从江西饶州发出的一封信 [1] 后，对其中描述中国瓷器制作的内容非常感兴趣，立志在维也纳生产瓷器。他一方面上书神圣罗马帝国皇帝查理六世，申请生产瓷器的特许

1　此信写于 1712 年 9 月 1 日，刊载于 1717 年 1 月号在巴黎出版的《科学和艺文史论丛》（*Journal de Trévoux, ou Mémoires pour l'Histoire des Sciences & des beaux-Arts*）上。

权，另一方面则想到麦森去招募工人。他本人亲自去了一趟麦森，了解了一些内情后，通过哈布斯堡驻萨克森的大使，成功地说服了麦森的洪吉到维也纳去服务。

洪吉是法国人，年轻时受过绘画的训练，后来成为瓷画师，尤其擅长用金色在瓷器上进行装饰。他跟波特格尔是酒友，可能在波特格尔喝醉时听到过一些制造瓷器的秘密。他于 1717 年跑到维也纳后，杜·帕基耶把他列为自己的合伙人之一。洪吉受宠若惊，把自己知道的秘密和盘托出。不过显然他了解的知识是不完整的，几个合伙人折腾了近一年，并没有烧出像样的瓷器。洪吉后来觉得是瓷窑的温度不够，就建议杜·帕基耶想办法到麦森去搞图纸。不知道杜·帕基耶使用了什么招数，1718 年春天，波特格尔同母异父的弟弟弗里德里希·蒂曼将麦森窑的图纸送到了维也纳。根据这些图纸，杜·帕基耶改造了窑炉，但生产出来的瓷器仍然不理想。

1718 年 5 月 27 日，神圣罗马帝国皇帝查理六世签署了一项"特别授权"，允许杜·帕基耶和三位合伙人生产瓷器 25 年。在这种情况下，杜·帕基耶愈感紧迫。他再次前往麦森去挖掘人才，在许以 1000 塔勒的高薪及其他好处后，于 1718 年底成功地挖到了斯托尔策。

斯托尔策不仅是麦森窑工的工头，而且对瓷厂的其他许多部门都非常熟悉。他到了维也纳之后，就发现杜·帕基耶用的瓷土有问题。为了证明自己的判断是正确的，他从麦森走私了一些"施诺尔白土"到维也纳，结果一试就成功了。此后，维也纳瓷厂就开始从施诺尔手中购买瓷土。虽然施诺尔曾经跟麦森瓷厂签订过独家供货的合同，但由于麦森瓷厂常常拖欠货款，施诺尔乐得收到现钱，因而也悄悄地将瓷土卖给维也纳瓷厂。

当维也纳瓷厂的质量和产量提高之后，负责在瓷器上装饰的洪吉明显地感到人手不够，他需要招募新人。一位名叫约翰·格里戈里乌斯·赫洛尔特（Johann Gregorius Höroldt，1696—1775）的年轻人成了他的搭档。

赫洛尔特出生于耶拿，他从小受到过细密画（微型画）的训练，后来在斯

特拉斯堡设计壁纸和壁毯。进入维也纳瓷厂后，他出色的绘画技能很快就赢得了同事们的赞誉，斯托尔策也非常欣赏这个有才华的年轻人。

维也纳瓷厂开足马力生产后，很快就遇到了经济上的困境，许诺给斯托尔策的好处也并未完全兑现。而斯托尔策跟洪吉虽然都是从麦森出逃到维也纳的，但双方的合作并不愉快，产生了许多矛盾。斯托尔策对自己出逃的决定感到后悔，他联系上了萨克森驻维也纳的大使，表示想回到麦森。

大使跟麦森瓷厂磋商之后，瓷厂决定同意斯托尔策回去，并且承诺不对他进行惩罚。斯托尔策喜出望外，为了表示他的诚意，他在离开维也纳前，不但破坏了维也纳瓷厂大量的设备、半成品和成品，而且说服了赫洛尔特跟他一起到麦森去。

1720 年 4 月 7 日，斯托尔策和赫洛尔特离开了维也纳，5 天后，他们抵达了麦森。5 月 14 日，赫洛尔特向麦森瓷厂的管理人员展示了他从维也纳带来的瓷绘样品，并装饰了几件麦森生产的白瓷。他的表演给他带来了一份极其有利的合同：他可以按照他装饰的瓷器的数量向麦森瓷厂索取报酬，而每件成品的价格完全由他自己视绘制的难度而定。不久，他就被任命为麦森瓷厂的艺术主管，同时也被允许成立自己的工作室并单独培养自己的学徒。

赫洛尔特加盟麦森，标志着这家欧洲最早的硬瓷厂的黄金时代的开始。

## 五、赫洛尔特的"紫醉金迷"

1719 年 3 月 13 日，年仅 37 岁的波特格尔去世。在他去世时，虽然麦森瓷厂已经生产出了较为纯正的白瓷，但在外观上，由于釉下和釉上的颜料都有缺陷，因此需要倚重在瓷器表面贴金的技法进行装饰。赫洛尔特成为艺术主管后，沿用了这一装饰的方法，但是对贴金图案的设计进行了改革，把原来人物形象较少、比较单调的图案改换成了人物众多的剪影式的中国风场景。

图 1-89 和 1-90 中这种类型的金色图案，一般由以盛产金属器的奥格斯堡（Augsburg）的金匠或独立画师以"热烧"的方法敷贴到瓷器表面。相较于在

图1-89　以贴金剪影装饰的麦森瓷盘。
约1725年

私人藏

图1-90　以贴金剪影装饰的麦森瓷盘。
约1725年

意大利佛罗伦萨陶瓷博物馆（Museo delle Porcellane）藏

炻器上常常使用的由黏合剂粘连的"冷涂"方法，"热烧"上去的金色不易脱落。

一般认为赫洛尔特是这些金色图案的设计者。赫洛尔特死后留下了几百幅装饰图案的设计稿，这些图案都带有明显的中国风，且没有重复的。

赫洛尔特的中国风图案从中国的外销瓷和当时在欧洲出版的带有插图的东方游记、地图和画册中汲取营养，但又不受这些现成的图像的束缚，而是用极其丰富和瑰丽的想象来编织出一幅幅梦幻般的中国场景。在赫洛尔特的笔下，中国人穿戴整齐，举止优雅。他们过着无忧无虑的休闲生活，或饮茶，或聊天，或逗鸟，或抽烟。就连天上的飞鸟和昆虫，也羡慕这人间的和谐与幸福，它们在空中翩翩起舞，似乎在与人类一唱一和。凡此种种，与启蒙时代中国在欧洲人心目中的牧歌式的情调相一致。

赫洛尔特担任艺术总监后，一方面对图案进行改进，另一方面也在努力研发釉上珐琅彩。他在这方面也取得了进步，在1722年的莱比锡博览会上，麦森出售了第一批以彩色装饰的瓷器。

麦森早期的多色彩瓷，无论是不是赫洛尔特亲自绘制的，都打上了赫洛尔特装饰风格的烙印。在题材上，绝大部分是中国风的场景，在具体描绘的细节上也有一些特点。比如画中的人物基本上都穿着长袍，且形象比较修长；成年女性有高耸的假发，而男人多戴着怪异的帽子；人物活动的场所基本上在庭院

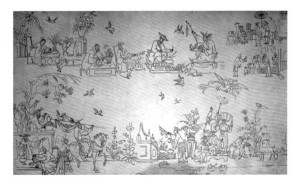

图1-91　赫洛尔特中国风图案设计稿之一，左下有人烹茶

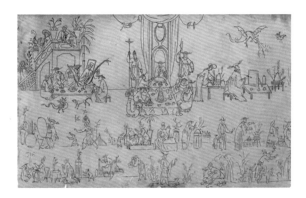

图1-92　赫洛尔特中国风图案设计稿之二，左上和右上有人弹琴和挥毫

里，有桌、椅等家具以及树木和栅栏等。在色彩上，除了使用鲜明的黑色、黄色、红色、赭色等外，紫色尤其醒目——几乎所有的作品都离不开它。紫色不但是人物服饰的常用色，还在必要的时候点缀器物、树木等，使整个画面达到优雅的平衡。图1-93是麦森生产的一只瓷盘底部的图案。从这个画面中可以看出紫色起着举足轻重的作用。此图取材于在奥格斯堡工作的版画家马丁·恩格尔布雷希特（Martin Engelbrecht，1684—1756）的作品。在图1-95中，紫色除了用在成年男人的长袍上外，花瓶里的草穗以及桌子侧面的两幅画也以紫色画出。

由于受到过微型绘画的训练，赫洛尔特别喜欢"画中画"，这一方面可以体现出他高超的画技，另一方面也展示了他对细节的追求。此外，画中人物生动的表情、空中飞翔的大比例的鸟、虫等，都是赫洛尔特图案的特色。

在赫洛尔特早期的装饰绘画中，背景常有云彩和山峦，但后来为了突出前景，背景基本上留白了。

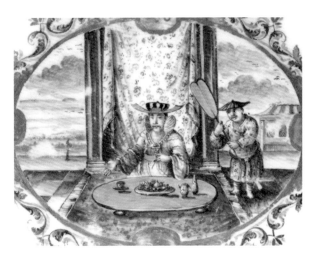

图1-93　麦森瓷盘上的装饰图案，金色椭圆形外侧的紫色是波特格尔开发的珠光色。约1723年

私人藏

图1-94 马丁·恩格尔布雷希特设计的版画（局部）

图1-95 麦森瓷碗上的装饰图案。约1725年

私人藏

　　赫洛尔特不仅是一名优秀的瓷画师，而且是一名善于培养后进的组织者。到了1724年，他手下有了12名画师，这些画师严格地按照他所设定的风格对瓷器进行装饰，而这种装饰风格也得到了奥古斯都的欣赏。这一年，赫洛尔特被奥古斯都任命为宫廷画师，享受王室给予的俸禄。

　　由于赫洛尔特规定瓷画师不能在作品上签名，因此要区分开某件作品究竟是哪个画师装饰的是相当不容易的。但是就是在这种严格的控制下，有些画师还是巧妙地签了名，有的更是发展出了自己个人独特的风格。

### 六、斯塔特勒和洛文芬克脱颖而出

　　瓷画师约翰·埃伦弗里德·斯塔特勒（Johann Ehrenfried Stadtler，1701—1741）是德累斯顿人，他于1723年至1724年之间进入麦森瓷厂，在赫洛尔特手下工作。他在赫洛尔特图案的基础上，突出了背景中的湖石和花卉。另外，在处理人物的脸部和手部时，他通常采取只画轮廓的方法，不像赫洛尔特那样，不仅着色，而

图1-96

斯塔特勒绘制的瓷盘。
约1725—1730年

美国西雅图艺术博物馆藏

图1-97　（传）斯塔特勒
在大酒杯上绘制的图案。约
1725—1730年

美国纽约大都会艺术博物馆藏

且还绘出深浅和明暗。

图 1-98 取自斯塔特勒或其徒弟绘制的一个大茶壶。这个装饰图案不仅受到了中国粉彩瓷的影响，也套用了日本彩瓷的配色。在人物的脸部，画家在赫洛尔特所擅长的罗马鼻（即额头到鼻尖几乎呈直线、鼻根处没有弧度的鼻型）上增加了曲线，使之更接近东方人（虽然鼻尖依然很高）。不过，斯塔特勒在家具的细节处理上不如赫洛尔特。如图1-97的矮榻和图1-98的高背椅看上去就很不自然。

图1-98　（传）斯塔特勒或其徒弟在茶壶上绘制的图案。约1735年

英国伦敦奇特拉收藏馆（Chitra Collection）藏

奥古斯都在读了法国耶稣会传教士殷弘绪 1712 年从中国江西饶州发出的介绍中国制瓷业的信后，对其中的一段特别感兴趣。殷弘绪在信中说：

> 我前面提到过，制造某些在欧洲销售的瓷器式样的难度是瓷器价格高企的原因之一，因为瓷工不一定能按照外国的式样来制作，有些器型在中国无法做成，就像中国能造出的让外国人吃惊的产品，外国人也觉得不可思议一样。这里举几个例子：我曾看见一只完整的用瓷制作的大灯笼，里面点火后可以照亮整个房间。这件瓷器是皇太子在七八年前订的。[1]

1　*L'Art de Faire La Porcelaine, Tiré du Pere D'entrecolles, Missionaire de la China, in Journal de Trévoux, ou Mémoires pour l'Histoire des Sciences & des Beaux-Arts*, Paris: Ettenne Ganeau, Janvier, 1717, p. 79.

这种神奇的瓷灯笼让奥古斯都终日萦怀。首先，他想方设法收藏了两件中国瓷灯笼，然后不断地指令麦森瓷厂仿制，因为他相信麦森能造出不亚于中国的任何器皿。但是尽管麦森瓷厂从1724至1727 年 3 年间试制了不下 40 次，但是都因为把灯笼壁做得太

图1-99　斯塔特勒装饰的瓷灯笼

德国德累斯顿国家艺术收藏馆藏

图1-100　奥古斯都收藏的一件中国瓷灯笼，重量只有830克

德国德累斯顿国家艺术收藏馆藏

薄而在窑中被烧裂了。最后不得已，交付给了奥古斯都一件厚壁的瓷灯笼。奥古斯都收到成品后，对火光无法穿过灯笼壁这个事实感到失望，不过斯塔特勒以高超的技艺精心绘制的灯笼外壁或许可以让他略感宽慰。

　　亚当·弗里德里希·冯·洛文芬克（Adam Friedrich von Löwenfinck, 1714—1754）于1727年到麦森跟着赫洛尔特学艺，当年他只有13岁。他悟性很高，还没有满师时，就已经可以独立作画了。经过7年的培训后，他成为麦森绘画技巧最高的画师。洛文芬克除了画赫洛尔特设计的图案外，还被要求精确地模仿奥古斯都所收藏中国瓷器上的图案。他对当时荷兰版画家彼得·辛克（Pieter Schenk）父子出版的中国风版画特别着迷，常用来作为自己瓷绘作品的题材。另外，他的想象力特别丰富，喜欢用神兽来营造出迷人的神话世界。

　　洛文芬克装饰中最鲜明的特色是在敷有底色的瓷器中的白地开光中用轮廓线和多色平涂来描绘人物、花鸟及动物，他所使用的颜色对比强烈，使人过目难忘。

图1-101　洛文芬克设计的人骑神兽图案。约1735年

德国麦森瓷厂档案馆藏

图1-102　洛文芬克绘制的瓷罐上的神兽（局部）。
1734年

德国德累斯顿国家艺术收藏馆藏

图1-103　洛文芬克绘制的瓷罐，素材来自小彼得·
辛克（Pieter Schenk II）的版画。约1730—1735年

荷兰阿姆斯特丹国家博物馆藏

图1-104 小辛克创作的版画

　　1736年10月3日，洛文芬克骑着一匹马逃离了麦森，到了巴伐利亚的拜
罗伊特（Bayreuth）瓷厂。他在那儿发了一封信给麦森瓷厂的委员会，指责麦
森的培训体系有问题，因为学徒们只被要求无止境地模仿某些图案，而很少得
到真正的指导。洛文芬克认为如果师傅教导有方，那么3年就可以满师了。另外，
他还说麦森瓷厂的分配不公，熟练的画师和画得不好的画师的报酬是一样的，
因此他感到沮丧，所以就出逃了。

洛文芬克出走后，麦森瓷厂大为震惊，工厂的领导一方面写信给拜罗伊特瓷厂，要求将洛文芬克送回，另一方面派人去拜罗伊特找他。但洛文芬克去意已定。为了避免再次回到麦森，他换了六七家欧洲的陶瓷厂。每到一处，就把自己的技艺传授给当地的画师。他对欧洲瓷绘水平的整体提高做出了很大的贡献。

洛文芬克于 1754 年逝世于斯特拉斯堡，年仅 40 岁。他离开麦森后，在相当长的一段时间内，他的神兽图案还被麦森瓷厂采用，可见其受欢迎的程度。

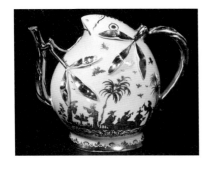

图1-105 麦森桃型壶，原型来自中国康熙朝生产的倒流壶。约生产于1725—1730年。由苏特作坊于1735年左右热烧贴金。顶部类似鸟喙和鸟眼的装饰，显示了苏特作坊的轻松、幽默的风格

美国纽约大都会艺术博物馆藏

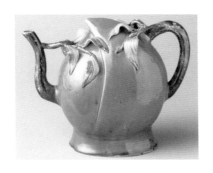

图1-106 中国清代生产的桃型倒流壶
美国纽约大都会艺术博物馆藏

## 七、独立画师闯出一片天地

早在 1707 年，当波特格尔和齐恩豪斯烧制出朱泥炻器后，装饰问题就困扰着他们，因为他们并不了解在光滑的器物上绘画的技法。他们不得不将大量的器皿送到厂外独立画师的作坊进行贴金或是髹漆的装饰。这种做法一直延续了好几十年。在赫洛尔特时代，这些画家不但接受瓷器工厂的委托在瓷器上进行装饰，而且想方设法地从工厂购买白色的瓷器，自己装饰后再卖给客户。由于他们可以根据客户的要求进行个性化的装饰，因此可以获得更高的利润。

这些独立画师的作坊一般由家族经营，在中国风装饰方面比较有名的有苏特和奥芬沃斯家族。

设立于奥格斯堡的苏特家族作坊由巴托洛马乌斯·苏特（Bartholomäus Seuter，1678—1754）和亚伯拉罕·苏特（Abraham Seuter，1688—1747）兄弟俩主持。他们最擅长在瓷器上用金、银进行装饰，现存的剪影式中国风装饰大都由苏特作坊完成。（参见图 1-89 和图 1-90）

苏特兄弟的手法非常细腻。即便是剪影式的画面，在适当的角度，也可以看到人物的面目、衣衫的褶皱、树叶

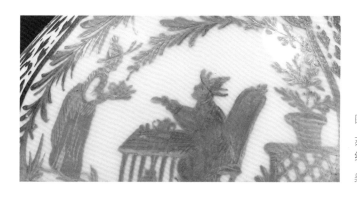

图1-107

苏特作坊装饰的瓷瓶局部。
约1720—1725年

美国纽约佛利克收藏馆藏

的脉纹等不易被觉察的细节，这是他们用玛瑙或金属制作的特殊的"笔"画出来的。

由于装饰效果好，苏特作坊的作品在市场上非常抢手。巴托洛马乌斯·修特于1726年向奥格斯堡议会申请"艺术与金银融合到精美的瓷器上"的技术特许并获得了批准。

奥芬沃斯家族作坊也设在奥格斯堡，起始于约翰·奥芬沃斯（Johann Auffenwerth，1659—1728）。约翰·奥芬沃斯虽然也用金、银装饰瓷器，但是主体画面常常是多彩的，金、银基本上用作周边的纹饰。

约翰·奥芬沃斯的8个孩子在父亲的熏陶下，都掌握了瓷绘的技法。约翰·奥芬沃斯于1728年去世后，他的3个女儿继承了他的事业，在清一色几乎

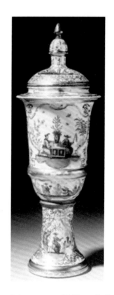

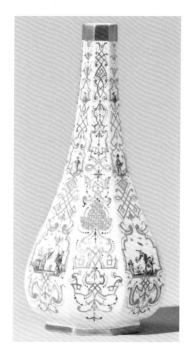

图1-108　约翰·奥芬沃斯装饰的麦森瓷瓶。约1720年

私人藏

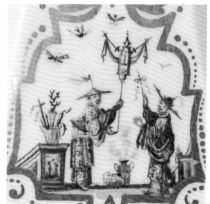

图1-109

安娜绘制的麦森瓷瓶及其局部，可见赫洛尔特的影响。虽然技法上不如赫洛尔特娴熟，但繁复的几何图案却使赫洛尔特望尘莫及。
约1725—1730年

私人藏

图1-110

安娜巧妙地将签名藏在花纹中，图中紫色和红色的线条可以拼出AEW3个字母（即Anna Elisabeth Wald的缩写）。安娜即使婚后改从夫姓后仍使用这3个字母在作品上签名

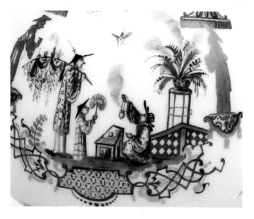

图1-111　萨宾娜装饰的麦森瓷壶，风格与姐姐安娜如出一辙。约1720—1725年

加拿大多伦多佳迪耐尔博物馆藏

都是男性的瓷绘领域争取到了自己的地位。在三姐妹中，尤以二女儿安娜·伊丽莎白·瓦尔德（Anna Elisabeth Wald，1696—1748年后）及三女儿萨宾娜·奥芬沃斯·霍森讷斯泰尔（Sabina Auffenwerth Hosenestel，1706—1782）的中国风装饰成就最高。

　　如果不看签名，安娜和萨宾娜的作品很难区分。她们都模仿赫洛尔特设计的中国风场景，且大量使用紫色和铁红色。

　　在独立画师中，还有一对姓普莱斯勒（Preissler）的父子颇为引人注目。他俩可能曾在一个作坊工作过，但后来，父亲丹尼尔（Daniel，1636—1733）去了西里西亚（Silesia）的弗里德里希斯瓦尔德（Freidrichswalde），而儿子伊格纳兹（Ignaz，1676—1741）则去了布雷斯劳（Breslau）和喀琅施塔（Kronstadt）。这对父子非常擅长在玻璃或陶瓷上用单色珐琅彩（一般是黑色或铁红色，有时两种颜色会一起用）来描绘人物和风景。这种装饰技法被称为"黑铅"（Schwarzlot），发源于荷兰，丹尼尔从纽伦堡学会之后，传给了伊格纳兹。

　　丹尼尔·普莱斯勒和伊格纳兹·普莱斯勒的风格非常接近，要区分起来并不容易。一般认为，丹尼尔多在玻璃和从中国进口的白色瓷器上作画；而伊格纳兹则多在欧洲（特别是麦森和维也纳）的瓷器上

图1-112　普莱斯勒作坊装饰的康熙朝瓷盘及细部。约1720年

私人藏

图1-113 伊格纳兹·普莱斯勒装饰的麦森瓷盘（局部），可见用针刻画的衣纹和发丝。
约1730年
英国伦敦奇特拉收藏馆藏

进行装饰。有时实在难以区分，就将作品归于普莱斯勒作坊名下。

普莱斯勒父子在创作上深受当时欧洲版画的影响。他们喜欢用细针在敷色的地方刻出高光，以表示头发和衣纹等细节。

普莱斯勒父子的作品虽然色彩相当单调，但是由于构思巧妙，手法细腻，效果与版画接近，在市场上一器难求。一位波兰伯爵为了大量收藏伊格纳兹的作品，甚至雇用他为自己工作了 7 年。

对独立画师来说，高质量的作品是声誉和收入的保障，但对瓷器厂来说，却意味着收入的减少。况且，并非所有的独立画师都是在瓷器上的丹青高手，不好的作品也会给瓷厂带来声誉上的威胁。有鉴于此，在波特格尔的妹夫施泰因布鲁克的提议下，麦森瓷厂一方面加强控制，使得独立画师很难得到白色的素瓷；另一方面从 1723 年起，在瓷器底部用釉下青花写上 K.P.M.（王家瓷厂的缩写），后来改成两把上举的交叉的剑。时至今日，这两把剑仍是麦森瓷器的标志。

麦森的举措，对遏制独立画师的市场起了一定的作用。不过仍然有许多画师能通过各种途径搞到麦森的白瓷，还有一些画师用酸液将麦森瓷器上已经装饰好的釉上彩腐蚀掉，然后再在上面作画，卖给特定的顾客。

到了 1750 年代，随着越来越多的瓷厂在欧洲建立，也随着法国式的装饰风格的流行以及瓷塑的兴起，独立画师的门庭逐渐冷落，最终退出了历史舞台。

## 八、别具一格的瓷塑

赫洛尔特加盟麦森瓷厂后，将麦森瓷器的装饰提到了一个前所未有的高度。但在瓷塑方面，没有什么太大的发展，基本上沿用波特格尔时代留下的模

型。这种状况在约翰·歌特里布·基希纳（Johann Gottlieb Kirchner，1706—1768）到来后得到了改善。

基希纳是宫廷雕塑家约翰·克里斯蒂安·基希纳（Johann Christian Kirchner，1691—1732）的弟弟。他受到过严格的古典主义的训练，因此在麦森创建了一些表现欧洲古代神话题材的模型。有趣的是，赫洛尔特有时会在用基希纳的模型烧制成的器件的基座或是配件上加上中国风的装饰。如图1-114是用基希纳的模型烧制的《维纳斯神庙》，赫洛尔特在维纳斯和丘比特的塑像下面画了中国风的美人沐浴图。由于维纳斯是从水中诞生的，这一中一西的场景真可谓相互呼应，相映成趣。

图1-114　《维纳斯神庙》（上）及细部（下），由基希纳建模，赫洛尔特绘画。1727年

荷兰阿姆斯特丹国家博物馆藏

基希纳虽然很有才华，但是他在麦森工作的时间并不长。1731年来到麦森的约翰·约阿希姆·坎德勒（Johann Joachim Kändler，1706—1775）最早的角色是基希纳的助手，但在基希纳于1733年离开后，他独当一面，成为麦森乃至欧洲瓷器史上最杰出的建模师。

坎德勒最显赫的成绩应该是他为"日本宫"[1]制作的大型动物瓷塑。1730年，奥古斯都为"日本宫"订制了910件动物瓷塑，为了让建模师们塑造好动物，他特地让他们去王家动物园观察。基希纳还在的时候，工厂制造出了一些动物瓷塑，但由于这些动物体型很大，在烧制和冷却过程中出现了许多裂缝，因此质量不算好。坎德勒接手后，改进了工艺，使得产品的成功率大大提高。这些巨大的动物瓷塑，至今

1　详见本书第三章"日本宫"一节。

图1-115
坎德勒主持建模的瓷塑。画面构思来自布歇的设计图，参见图2-26。约1750年

私人藏

仍然是麦森瓷厂先进工艺的明证。

除了动物之外，坎德勒在人物的瓷塑上也颇有巧思。在18世纪，欧洲贵族的餐桌上，常摆上以糖作为原料的雕塑。这种小巧的糖塑一方面可以当作装饰品，另一方面也可以作为饭后的甜点。

受到糖塑的启发，坎德勒制作了上千种桌上瓷塑。这些瓷塑以人物为主，也有一些动物。人物的造型主要取材于欧洲的神话传说、戏剧人物以及当代人物，但也有一些中国风的人物。有意思的是，这些中国人物形象并非来自赫洛尔特设计的画稿，而是从法国画家让·安托万·华托（Jean-Antoine Watteau）[1]和弗朗索瓦·布歇（François Boucher）[2]等人的画作中汲取了营养。

这些桌上瓷塑，虽然体积不大，但比例极其精准，神态和姿势非常丰富，加上麦森画师的精心上色，简直到了活灵活现的地步。正因为坎德勒在瓷塑上的成就，麦森瓷厂的重心从瓷绘过渡到了瓷塑。而从1735年到1763年这段时间，亦被称为麦森的"坎德勒时代"。

### 九、麦森的衰落及影响

1756年至1763年之间，欧洲发生了"七年战争"。在这场战争中，萨克森被普鲁士占领。麦森瓷厂的管理人员和技术工人中有一部分逃往了他乡（如赫洛尔特逃到了法兰克福，逃亡前这些员工曾对瓷厂进行了破坏），还有一部分则被普鲁士国王腓特烈二世（Friedrich II，1740—1786）[3]调到了柏林的瓷器厂。

战争期间，坎德勒留在了工厂。此时，他已经掌握了制瓷的各道程序的奥秘，因此工厂在他的领导下得以继续生产。腓特烈二世从工厂订制了大量瓷器，有时甚至提供自己设计的样式，坎德勒尽力满足了他的需求。

1 关于华托，详见本书第二章"法国艺术家"一节。

2 关于布歇，详见本书第二章"法国艺术家"一节。

3 史称"腓特烈大帝"（Friedrich der Große）。

　　1763 年和平条约签订后，许多麦森瓷厂的老员工并没有回来。赫洛尔特虽然回来了，但是已经老态龙钟，无法设计新的产品。而在国外，法国塞夫勒瓷厂的瓷器，正如日中天，占领着麦森瓷厂的商业地盘。随着 19 世纪的到来，工厂的麻烦越来越多。先在俄罗斯和土耳其失去了市场，到了 1813 年拿破仑战争期间，再次被外国军队破坏，工厂因此走到了最低谷。

　　从历史上看，麦森瓷厂，正像其赞助者奥古斯都的绰号一样，是个"强者"。在其成立后的几十年里，欧洲德语区的大大小小的瓷厂如雨后春笋般地建立了起来。这些工厂与麦森之间有着千丝万缕的联系，它们绝大多数是从麦森那里获得了技术和人员的支持。我们不妨说，麦森瓷厂就是这些后来的瓷厂的母亲。

　　下面仅就在中国风方面有突出产品的其他德语区瓷厂略加介绍：

### （一）维也纳瓷厂

　　维也纳瓷厂由从麦森瓷厂叛逃的技工帮助建立，但也向麦森贡献了赫洛尔特，因此也可以说对麦森无所亏欠。

　　在赫洛尔特和斯托尔策离开后，维也纳瓷厂奇迹般地很快恢复了生产。虽然产品的质量不如麦森的出色，但由于有自己的特色，还是吸引了大量买家。一些独立画师也靠在维也纳的素瓷上绘画来谋生。

　　1744 年，鉴于在财政上出现了问题，杜·帕基耶把工厂出售给了奥地利政府，但实际掌管的是奥地利皇室，特别是玛丽亚·特蕾西娅（Maria Theresia，1717—1780）皇后。

　　在"七年战争"期间，该工厂趁着麦森被普鲁士侵占的有利时机，进行了大规模扩建，也获得了可观的利润。然而，因为后来实验项目开支过大，出现了财政危机，工厂在 1784 年被挂牌出售，但无人接手。此后羊毛制造商康拉德·冯·索根塔尔（Konrad von Sorgenthal）被任命为新厂长，工厂一度有了起色。

　　进入 19 世纪以后，随着索根塔尔于 1805 年去世，工厂在与欧洲各地瓷厂的竞争中逐渐步入低谷。到了 1864 年，由于不再有经济效益，维也纳瓷厂被奥地利政府关闭了。

图1-116　维也纳瓷厂生产的瓷碗。
约1730—1735年

加拿大多伦多佳迪耐尔博物馆藏

图1-117　维也纳瓷厂生产的瓷罐。盖子上的
小孩造型取材于中国瓷器。约1725年

加拿大多伦多佳迪耐尔博物馆藏

维也纳瓷厂早期的瓷胎呈奶油色，但到了1744年后，瓷胎则越来越白。在装饰上，与麦森相比，其中国风图案有其自己特色：在色彩方面，早期有不少以黑色和铁红色的单色绘制的作品，绘制者大都是独立画师。多色画常常使用以红色为主的暖色系列，看上去不如麦森瓷那么鲜艳、绚丽；在人物形象方面，一般只有两三个人在做简单的事情，远不如赫洛尔特图案的繁复、热闹。但正因为如此，整体画面看上去比较清爽。另外有些维也纳瓷的装饰受中国版画、漆屏的影响比较深，在再现中国人的生活方面比麦森的赫洛尔特图案要真实一些。

## （二）霍克斯特瓷厂

1736年秋天，洛文芬克逃离了麦森瓷厂后，先到了巴伐利亚的拜罗伊特，然后又辗转于欧洲的其他地方。他于1746年到达霍克斯特（Höchst），并于同年与两位合伙人向美因茨选帝侯提出在霍克斯特享有建立瓷厂特许权的申请，此申请很快得到了批准。他们三人不但拥有50年生产瓷器的专有权，同时他们所需的最基本的材料的进口关税也被免除了。

本来两位合伙人认为从麦森来的洛文芬克完全掌握了制瓷的技术，但是洛文芬克跟逃往维也纳的洪吉一样，只是一知半解。这样工厂在运营的前四年，因无法调配出制造瓷器所需的胎土，只能制造彩陶。到了1750年，洛文芬克离开了霍克斯特，前往斯特拉斯堡，工厂招募来的新技工解决了胎土的问题，从此正式开始生产瓷器，产品质量甚至达到了可以媲美麦森的地步。

在瓷器的装饰上，霍克斯特基本上跟着麦森的步伐。1765年，年轻的雕塑家约翰·彼得·梅尔基奥尔（Johann Peter Melchior，1747—1825）来到霍克斯特，使得霍克斯特的瓷塑更上层楼。梅尔基奥尔的中国风瓷塑虽然以坎德勒的作品

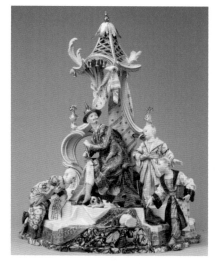

为榜样，但在细节和生动性方面却不遑多让。梅尔基奥尔擅长于塑造孩童的形象，其人物肉体上的温润的粉红色是他标志性的颜色。

图 1-118 是梅尔基奥尔在刚进入霍克斯特瓷器厂时的作品，题目是《中国皇帝上朝》。这件瓷塑的灵感来自布歇的画作，表现了中国皇帝在宝座上接见文艺界代表的情形。作品右侧最下面的台阶上站着桂冠诗人；他的上面，是一位画家，他的绘画工具放在了台阶的中央。最左侧的书画界代表的手中拿着一幅长卷，上面写着一些模拟的汉字。皇帝的手中则拿着观测天体时使用的单筒望远镜，成了科学的代表。将中国皇帝美化成文学、艺术及科学的赞助者是

图 1-118 《中国皇帝上朝》及细部。1766 年

美国纽约大都会艺术博物馆藏

18 世纪欧洲艺术中惯常的做法。值得一提的是，梅尔基奥尔跟歌德是朋友，他 1775 年为歌德制作了侧面的浮雕塑像，歌德感到很满意。另外歌德还是他的第三个儿子的教父。

1779 年，梅尔基奥尔离开了霍克斯特，前往弗兰肯塔尔（Frankenthaler）瓷厂担任建模师。1797 年他又去慕尼黑附近的宁芬堡（Nymphenburg）瓷厂担任建模师。在他的帮助下，这些瓷厂的瓷塑水平都得到了提升。

在霍克斯特工作的 12 年间，梅尔基奥尔一共做了 300 多个模型。有人这样评价梅尔基奥尔："他的作品有自己的个性，有力、优雅而卓越。如果没有他，霍克斯特就只是麦森的追随者而已。由于他的成就，它作为伟大的工厂之一脱颖而出。"[1]

1 George W. Ware: German and Austrian Porcelain, Frankfurt Am Main: Lothar Woeller Press, 1950, p. 58.

### （三）宁芬堡瓷厂

1745 年，年仅 18 岁的马克西米利安三世约瑟夫（Maximilian III. Joseph，1727—1777）成为巴伐利亚的选帝侯。当时巴伐利亚正处于由战争带来的财务困境中。为了发展经济，马克西米利安三世鼓励发展农业、矿业和林业，他的积极向上精神，为这个原本不怎么景气的小选侯国带来了乐观情绪。他本人也因此得到了"快乐好人"的绰号。

1747 年，他迎娶了玛丽亚·安娜·索菲亚（Maria Anna Sophia）。新娘不是别人，正是萨克森选帝侯奥古斯都三世（"强者"奥古斯都的儿子）的女儿。在这样的背景下，马克西米利安三世决定在慕尼黑郊外的诺伊德克（Neudeck）成立一家瓷器厂，一位名叫弗朗茨·伊格纳兹·尼德迈尔（Franz Ignaz Niedermayer）的陶工声称自己拥有瓷器生产的秘方，马克西米利安三世就将瓷厂的经营权交给了尼德迈尔。

不过，虽然尼德迈尔进行了大量实验，建了两座窑炉，却一无所获。马克西米利安三世见状收回了瓷厂的经营权。1753 年，从维也纳瓷厂出走的约瑟夫·雅各布·林格勒 (Joseph Jakob Ringler, 1730—1804) 来到了巴伐利亚瓷厂，在他的帮助下，一些技术问题得到了解决，工厂最终生产出了精致的硬瓷。

1754 年，神秘的雕塑家弗朗茨·安东·布斯特利（Franz Anton Bustelli，1723—1763）被聘为建模师，很快，他的作品为瓷厂带来了空前的声誉。

关于这位艺术天才的早年身世，几乎无人知晓。有人猜测他是在瑞士出生的，曾在法国受过雕塑的训练。

布斯特利不仅制造模型，还开发出了一些精致的珐琅彩。

布斯特利的作品与坎德勒的有许多相似之处，但布斯特利更加尊重瓷土这种特殊的媒介，不像坎德勒那样把瓷土当作大理石来处理。他着迷于小巧玲珑的瓷塑人物，不做大型的、容易在窑炉中烧裂的作品。因此他的瓷塑质地细密，瑕疵极少。

他的作品的艺术特点是形式简单，线条优雅、流畅，富有节奏感。他也很

图1-119　布斯特利的瓷塑人物，灯笼裤和衣袖只装饰了金叶和紫花，其余部分则留白。约1757年

德国慕尼黑宁芬堡瓷器厂藏

喜欢在瓷塑上留白，让人们欣赏到未着色的瓷胎本身的美。

布斯特利一共塑造了100多个人物形象，直到今日，这些瓷塑仍被视为有史以来最好的作品。

1761年，工厂搬到了与宁芬堡夏宫相连的一栋建筑里，这是"宁芬堡瓷厂"名称的由来。

### （四）柏林瓷厂

普鲁士的腓特烈大帝是一个多面的人物。在疆场上，他是一员猛将，指挥军队攻城掠地几乎无往不胜。而在日常生活中，他却很有文艺范，对各种艺术作品都充满了好奇和兴趣。他一直羡慕麦森瓷厂精致、漂亮的瓷器，希望有朝一日在普鲁士的土地上也能生产出同样的产品。他登上王位后，曾命令普鲁士的陶工进行了几次尝试，但均以失败而告终。

1751年，一位名叫威廉·卡斯帕·韦格利（Wilhelm Kaspar Wegely）的羊毛厂主向腓特烈提议在柏林开办瓷器工厂，腓特烈欣然同意。韦格利得到了一块地和启动资金，还得到了在柏林进行瓷器贸易的垄断权。

在曾任霍克斯特瓷厂主管的约翰·本克格拉夫（Johann Benckgraff）的协助下，柏林瓷厂于1752年开始生产瓷器。虽然瓷胎质量很好，但釉上的珐琅彩绘却不如人意，因为颜色很容易剥落，这个缺陷招致了腓特烈的不满。

在"七年战争"期间，韦格利希望腓特烈占领萨克森后，将麦森瓷厂的一些人力和技术转移到柏林瓷厂，以提高自己工厂的产品质量，但未能如愿以偿。因为腓特烈在战争中曾得到富裕的商人卡尔·海因里希·希梅尔曼（Carl Heinrich Schimmelmann）的帮助，为了表示感谢，就将麦森瓷厂租给了希梅尔曼。在希梅尔曼的管理下，麦森照常生产，这样，事实上就减少了韦格利的利润。

图1-120 柏林瓷厂生产的瓷盘（左），图案主要来自布歇的《中国五题》（Cinq Sujets Chinois，右）。约1770年

私人藏

1757年，韦格利解散了他的瓷厂，并将其库存、设备和材料卖给了柏林商人兼银行家约翰·恩斯特·戈兹科夫斯基（Johann Ernst Gotzkowsky）。

戈兹科夫斯基在韦格利的建模师恩斯特·赖查尔（Ernst Reichard）的帮助下很快新建了一家瓷器厂。对于这家工厂，腓特烈很热心，因为他在当王储的时候曾得到过戈兹科夫斯基的好处。腓特烈将一部分麦森的设备和工人转移到了戈兹科夫斯基的瓷厂。

尽管有这样的优惠条件，但戈兹科夫斯基还是在经济上陷入了困境。1763年，他以22.5万塔勒的价格将瓷厂卖给了腓特烈。

此后工厂被命名为柏林王家瓷器制造厂（Königliche Porzellan-Manufaktur Berlin）。虽然腓特烈任命了新的主管，但工厂的实际负责人是腓特烈自己。他不但过问人事安排，甚至自己设计新的产品。

腓特烈为瓷厂设立的目标就是赶超麦森瓷厂，当然，工厂的利润也要最大化。为此，他制定了一系列法规来推销王家瓷厂的瓷器，比如禁止进口其他国家的瓷器，将瓷器用作发行彩票的奖品等。另外他还规定犹太人必须购买一定数量的瓷器才能领取结婚证书。这项规定虽然带有强烈的种族歧视色彩，但许多犹太家庭因祸得福，收藏了许多珍贵的柏林瓷厂的瓷器。

柏林王家瓷厂的装饰笔法细腻，相当精美，很多高档器皿上用上了金彩，可以说是尽显皇家气派。在中国风方面，许多题材来自法国画家的中国风作品；构图富有层次感，色彩则比麦森瓷器沉稳。如果说麦森瓷厂的装饰像是清新的水彩画的话，那么柏林瓷厂的彩绘则更像凝重的油画（参见图2-31）。

## （五）弗兰肯塔尔瓷厂

1755 年，来自法国的保罗－安东瓦涅·汉农（Paul-Antoine Hannong, 约 1700—1760）来到了普法尔茨（Pfalz）选侯国的弗兰肯塔尔，在那儿开办了一家瓷器厂。汉农原来在斯特拉斯堡经营他父亲创办的彩陶厂，在来自麦森和维也纳瓷厂的技术工人的帮助下，彩陶厂于 1751 年开始生产瓷器。

但是他们遭遇到了法国的另一家瓷厂的挑战。这家瓷厂名叫万塞讷（Vincennes），受到法国王室的资助。为了保护王室的利益，路易十五颁布了一系列法令，不允许万塞讷以外的瓷厂以"萨克森的方式"生产瓷器，包括用彩色装饰瓷器。

为了避免引起不必要的麻烦，汉农选择去弗兰肯塔尔开厂。他从斯特拉斯堡带去了一些熟练的技工，其中包括建模师约翰·威尔·朗兹（Johann Wilhelm Lanz，约 1720—1780）。普法尔茨选侯卡尔·特奥多尔（Karl Theodor，1724—1799）给予了汉农免税和垄断经营的优惠条件。工厂开工后，汉农任命他的儿子夏尔－弗朗索瓦－保罗（Charles-François-Paul）为厂长，自己则回到斯特拉斯堡继续生产市场需求很大、获利颇丰的彩陶。

夏尔－弗朗索瓦－保罗于 1757 年去世后，其弟弟约瑟夫－阿丹（Joseph-Adam）继任厂长。他于 1759 年买下了父亲的瓷厂。在他的领导下，约翰·弗里德里希·吕克（Johann Friedrich Lück, 1727—1797）被雇为建模师。吕克曾在麦森瓷厂跟着坎德勒学艺。

由于约瑟夫奉行薄利多销的政策，工厂并不怎么盈利。在他父亲于 1760 年 5 月 31 日意外去世后，由于无法满足其兄弟姐妹的遗产要求，他陷入了财务困境。因此，他被迫于 1762 年将瓷厂卖给了卡尔·特奥多尔。

1794 年，普法尔茨被法军占领，瓷厂几经易手后，最终于 1799 年被关闭。

弗兰肯塔尔瓷厂建厂后的 20 年，即从 1755 到 1775 年，生产了大量不同种类的产品。在这段黄金时期内，最迷人的是其小巧的瓷塑作品。经过巧妙的设计，这些作品有的不但是装饰品，而且有实用的功能。

图1-121

约翰·威廉·朗兹设计的墨水瓶，瓶盖是两个中国风人物，他们戴的帽子也是手中所持植物的花朵。约1755年

英国伦敦维多利亚和阿尔伯特博物馆藏

图1-122　吕克设计的中国风瓷塑香炉。约1758—1762年

英国伦敦维多利亚和阿尔伯特博物馆藏

约翰·威廉·朗兹的瓷塑人物，虽然造型上有"摆拍"的痕迹，但他们姿态各异，颇具趣味。朗兹还喜欢为瓷塑敷上苹果绿色，给人耳目一新的感觉。

约翰·弗里德里希·吕克的瓷塑作品与朗兹的相似。他的人物面庞敷色较重，但常常没有什么表情。图1-122是他塑造的香炉，一男一女两个人正在合力托起一个蓟属植物的花头，花头的上部"叶子"状的部分是盖子，打开后就可以插入线香了。

在40多年的历史中，弗兰肯塔尔瓷厂制造了800多个不同的人物模型。1799年工厂关闭后，模具被送到了其他不同的工厂，宁芬堡瓷厂就得到了大量的模具。所以，可以说弗兰肯塔尔瓷厂的艺术生命仍在别的瓷厂的产品中延续。

# 1.5

# 法国陶瓷

## 一、法国彩陶

### （一）讷韦尔（Nevers）

1512 年，一批意大利马约利卡陶工移居到法国的里昂，从此锡釉彩陶就在法兰西大地上生根开花了。如前所述，法国人把锡釉彩陶叫做"费恩斯"，名称来源于意大利的锡釉陶重镇法恩扎。这个名称开始只是非正式地使用，到了1610 年左右就固定了下来。

早期的里昂彩陶深受意大利锡釉陶的影响，其装饰的主题大都来自欧洲古典神话、宗教或历史故事。

图1-123　讷韦尔生产的陶盘。1680—1700年

法国巴黎装饰艺术博物馆（Musee des Arts Decoratifs）藏

到了 1580 年左右，一些来自里昂的意大利陶工落脚于法国中部的讷韦尔，并在那儿建立了新的陶厂。从 1650 年开始，讷韦尔生产的彩陶逐渐摆脱了意大利的影响，一方面，他们引进了中国青花瓷及代尔夫特蓝陶的装饰风格；另一方面，他们设计出了一种在深蓝的釉面上用浅色绘画的方式。这两种风格的深浅颜色的布局正好相反，颇有相辅相成之趣。

与代尔夫特蓝陶相比，讷韦尔蓝陶的色彩比较柔和，钴蓝料有时会出现斑驳的痕迹。另

图1-124　讷韦尔蓝陶盆的中国风装饰（局部）。约1680年

私人藏

图1-125 讷韦尔生产的深蓝背景陶盘装饰（局部）。
约1660年

私人藏

图1-126 讷韦尔青花
带盖陶罐。约1740年

私人藏

外，在装饰上更多地使用波浪形的曲线，有时也用铁红色及其他暖色点缀，使画面看起来更加生动。

由于讷韦尔离巴黎不太远，其产品在一定程度上反映了法国宫廷的趣味。

## （二）鲁昂（Rouen）

1644年，一位名叫埃德蒙·波特拉（Edme Poterat）的陶工在鲁昂成立了一家彩陶厂，并取得了整个诺曼底地区50年独家生产彩陶的权利。工厂成立之初，就从讷韦尔陶厂借鉴了中国风装饰风格，但其后逐渐发展出了自己的特色，比如引入了繁复的花边作为边饰，或是将不同比例的中国风花鸟、昆虫图案以及"丰饶之角"散布于装饰面上。后者的这种看似散漫的设计，受到了市场的欢迎。1760年左右，俄罗斯沙皇彼得三世委托鲁昂陶厂制作了大约200件这种风格的作品，以赐给他喜欢的大臣们。

鲁昂的中国风装饰图案中的曲线相当丰富，与讷韦尔的中国风作品相类似。另外，植物的茎干常常画得比较纤细。

1689年法国国王路易十四颁布法令，要求贵族上缴金银器皿以支持法国的战争开销。到了1709年，再次颁布类似的法令，以筹集经费支付西班牙王位继承战争的费用。这两次官方的行动，给鲁昂陶厂扩大产品的种类和销量提供了

图1-127　鲁昂带花边纹饰的青花瓷盘及其细部。约1710年

美国洛杉矶县立艺术博物馆藏

图1-128　鲁昂五色彩陶盘。盘中右侧黄色的角状图案即为
"丰饶之角"。18世纪

私人藏

图1-129　鲁昂生产的中国风彩陶盘。约1750年

私人藏

图1-130　桑斯尼的中国船景画装饰[1]

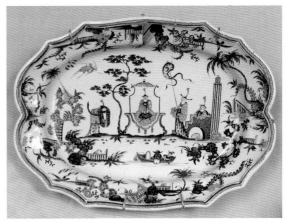

图1-131　桑斯尼出产的彩陶盘，可以看出鲁昂的影响。18世纪

法国塞夫勒国家陶瓷博物馆藏

1　图片取自 Oscar-Edmond Ris-Paquot : *Histoire Générale de la Faïence Ancienne Française et Etrangère Considérée dans son Histoire, sa Nature, ses Formes et sa Décoration*, Paris: Chez l'Auteur, 1874。

绝佳的机会。鲁昂因为离巴黎比较近，且在塞纳河边，所以当贵族们要用陶器来代替他们的银器餐具的时候，首先想到的就是鲁昂的彩陶。在这种情况下，鲁昂增设了不少陶厂。陶工们根据银器餐具的造型开发了许多不同形状的实用器皿。在法国的陶瓷史上，鲁昂的彩陶首先进入了实用的范围。

鲁昂彩陶的影响遍及法国，尤其是法国北部地区。

### （三）桑斯尼（Sinceny）

1737 年，一位姓法亚（Fayard）的贵族在法国北部的绍尼（Chauny）地区建立了桑斯尼彩陶厂。他从鲁昂和讷韦尔招聘了大量陶工，这使得桑斯尼陶厂的产品跟这两地的都有相似之处，但更接近于鲁昂的风格。有时候，就是连专业的鉴定家也很难区分桑斯尼和鲁昂的陶器。桑斯尼的中国风装饰喜欢在水边或是水面取景，被称为"船景画"（à la jonque）。

图1-132　穆斯蒂尔彩陶盘。约1770—1780年

美国纽约大都会艺术博物馆藏

1　详见本书第三章"法国艺术家"一节。

### （四）穆斯蒂尔（Moustiers）

在法国南部的穆斯蒂尔，彩陶业开始于1679年左右。穆斯蒂尔的装饰以怪诞图案为主，但中国风也是常用的题材。穆斯蒂尔的中国风受到法国画家兼设计师让-巴蒂斯特·毕勒芒（Jean-Baptiste Pillement，1728—1808）[1]的影响，有时会描绘在看似悬空的环境中活动的中国人。

### （五）马赛

在穆斯蒂尔西南不远处的马赛，早在16世纪上半叶在意大利陶工的帮助下就开设了制作彩陶的作坊，此后随着来自讷韦尔、鲁昂和穆斯蒂尔的陶工的加盟，产品越来越有法国的特色。马赛彩陶的装

图1-133　穆斯蒂尔彩陶盘及其细部，可见中国人在悬空的土地上演奏乐器，包括小提琴。约1780年

私人藏

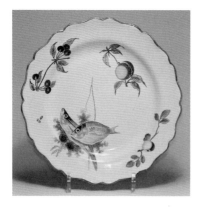

图1-134　马赛"鱼羹"图案彩陶盘。约1765—1775年

私人藏

图1-135　清代李鱓《稻鱼图》

扬州博物馆藏

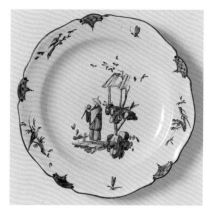

图1-136 "佩林寡妇"生产的中国风陶盘，其设计灵感也来源于毕勒芒的画作。18世纪中期

美国纽约史密森尼设计博物馆（Smithsonian Design Museum）藏

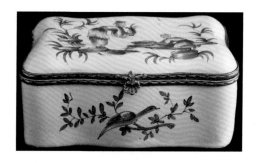

图1-137 "佩林寡妇"生产的中国风彩陶盒。约1780年

私人藏

饰，有一部分不以繁复为尚，主题相对简洁，留白处颇多。所谓的"鱼羹"（Bouillabaisse）图案，往往只画一至数尾鱼，再配上少量蔬果或花草。这跟中国传统文人画中的"稻鱼图""蔬鱼图"等有异曲同工之妙。

马赛的中国风，总的来说也比较简洁明快。"佩林寡妇"（Veuve Perrin）[1]的产品被认为是成就最高的。这家彩陶厂完善了一种明亮的绿色珐琅彩，常用于中国风的装饰上。

### （六）斯特拉斯堡

靠近德国边境的斯特拉斯堡从18世纪初开始有了一家彩陶厂，工厂创始人是夏尔–弗朗索瓦·汉农（Charles-Francois Hannong），他是保罗–安东瓦涅·汉农的父亲。

起初，斯特拉斯堡彩陶厂跟着鲁昂的步伐，先是烧制蓝陶，后来又用多色高温珐琅彩装饰陶器。大约从1740年起，保罗–安东瓦涅受德国瓷器的启发，引入了色彩更加丰富的低温珐琅彩[2]。这也是法国陶器首次应用低温珐琅彩，对包括马赛彩陶厂在内的其他彩陶厂都产生了影响。

在中国风装饰方面，斯特拉斯堡彩陶比较钟情于一种特写的手法，即在装饰面上只集中描绘一两个人物，且他们常常专注于一件事，如抽烟、钓鱼等。虽然有时刻画得不够精致，但往往具有诙谐的色彩。

1 皮埃莱特·坎德洛（Pierette Candelot）是克劳德·佩林（Claude Perrin）的遗孀。她在丈夫去世后接手了他的彩陶厂并跟一些陶艺师合作生产陶器。她管理的彩陶厂被称为"佩林寡妇"。——

2 高温珐琅彩指在锡釉上用珐琅装饰，然后再送入高温炉内烧制。由于可以耐受高温的珐琅彩不多，因此烧制成的陶器颜色有限。低温珐琅彩则是在高温烧制的釉面上敷色，然后在低温炉窑内将珐琅彩烧到釉上，此种方法可以获得更多的色彩。

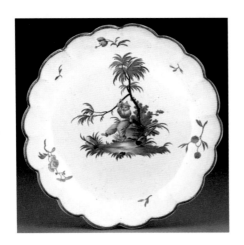

图1-138　斯特拉斯堡彩陶盘。画面描绘一位
中国人正在攀折树枝。约1770—1775年
*私人藏*

图1-139　斯特拉斯堡彩陶墨水盒。
17世纪末
*私人藏*

　　到了18世纪末，法国彩陶开始衰落，最显著的原因是法国大革命带来的创伤以及从英国进口的精致的奶油器（creamware）的竞争，但法国自身瓷器业的兴起无疑也影响了彩陶的生产。

## 二、法国瓷器

### （一）鲁昂

　　跟欧洲其他国家一样，法国的王宫贵族也把收集中国的瓷器作为炫耀自己财富的手段之一。法国国王弗朗索瓦一世（François I，1494—1547）就收藏有"神奇的中国瓷花瓶和盘子"，陈列在王宫内的博物馆里。[1] 著名的"丰特希尔瓶"在欧洲流传的过程中，也曾经过贝里公爵及路易十四的王储之手。

　　1627年，法国画家雅克·里纳（Jacques Linard，1597—1645）画出了一张名为《五感四本》（*Les Cinq Sens et Les Quatre Elements*）的静物油画，开启了中国瓷器进入法国主流绘画的先河。在这幅画中，有一只带有长篇题款的彩瓷碗。里纳除了将碗上的图

1　Mrs. Willoughby Hodgson:
*How to Identify Old Chinese
Porcelain*, London: Methuen &
Co., 1907, p. 11.

图1-140　雅克·里纳的《五感四本》及细部。1627年

法国巴黎卢浮宫博物馆藏

画描摹了下来外，还不厌其烦地试图复制题款中的汉字。虽然他的"汉字"无法辨认，但从他的画作中不难看出这只瓷碗的精致和美丽。

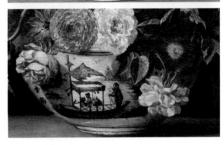

图1-141　雅克·里纳的静物画局部。
上：《乡村五感》。1638年

法国斯特拉斯堡博物馆藏

下：《中国瓷碗和鲜花》。1640年

西班牙马德里国立提森－博内米萨（Thyssen-Bornemisza）博物馆藏

　　此后，雅克·里纳于1638年和1640年两度再将这只瓷碗纳入他的绘画中。不过有意思的是，在这两幅画中，那只瓷碗上的彩瓷变成了青花。这个变化或许是因为在那个时候荷兰画家的带有青花瓷的静物作品正受到欧洲市场的追捧，里纳不能免俗，也画起了青花。

　　里纳画中瓷碗上的画面描绘的是宋代文豪苏轼泛舟游览赤壁的情景，而碗上的文字，则是脍炙人口的《赤壁赋》。这种青花碗在明清时期曾经大量生产，有一部分也被销到了海外，里纳自己可能就藏有这样的瓷碗。

图1-142　中国明末清初生产的《赤壁赋》碗

私人藏

就在雅克·里纳绘制带有中国瓷器的静物画之际，荷兰的陶工们正在竭力模仿中国的青花，并将他们生产的蓝陶外销到了欧洲其他国家。在巴黎，克劳德·热维朗（Claude Révérend）和他的弟弟弗朗索瓦·热维朗（François Révérend）就是经营进口荷兰陶器的。他们于1664年向政府提出请求，说他们已经了解到了如何生产瓷器，并在荷兰制造了成品，所以请求政府发给他们在法国制造瓷器的特许状。

他们的请求获得了批准，但是他们并没有制造出瓷器来。也许他们跟荷兰人一样，将"瓷器"理解成了锡釉陶的另一个说法。

1673年，鲁昂的路易·波特拉（Louis Poterat，鲁昂彩陶厂埃德蒙·波特拉的儿子）获得了制造瓷器的特许。次年，他在鲁昂建立了一家独立的工厂来生产瓷器。不过，他生产的瓷器完全没有高岭土的成分，就跟美第奇瓷器一样，是一种软瓷。

由于路易·波特拉独自生产软瓷，所以他所掌握的配方不为其他人所知，而且他是如何掌握软瓷知识的，至今仍然是个谜。他自己说他因为一直在进行试验，吸入了有毒的气体，以至于身体受到了严重的损害。

1694年，当路易·波特拉申请延长制造瓷器的特许时，遭遇了一些麻烦。王室的调查官在报告中指出，尽管波特拉知道制瓷的秘密，却很少利用它。另外，波特拉的母亲和他的弟弟都声称自己也能制作瓷器。于是，新的特许状将制作瓷器的权利扩大到了整个家族，结果引发了路易·波特拉的不满，他发起了一场诉讼，但他两年后就去世了。他去世后，瓷器的制作也就停止了。

现存的鲁昂软瓷只有10件左右，都是以釉下青花装饰。鲁昂软瓷胎体比较轻，略呈灰绿色，质感比较温润。

图1-143　鲁昂软瓷罐。约1690—1695年

美国纽约大都会艺术博物馆藏

## （二）圣克卢

1678年，巴黎近郊的圣克卢彩陶厂的主人皮埃尔·奇卡

1　皮埃尔·奇卡诺是如何获得制造软瓷的秘密的，目前仍然是个谜。他曾经在鲁昂的彩陶厂当过彩绘师，或许从路易·波特拉那儿弄到了配方。

—

2　M. L. Solon: *The Saint-Cloud Porcelain. Part II*, in *The Burlington Magazine for Connoisseurs*, vol. 10, no. 44, 1906, p. 89.

—

3　Ibid, p.90; Albert Jacquemart: *History of the Ceramic Art*, New York: Scribner, Armstrong and Co., 1877, p. 541.

—

4　此人后来成为英国安妮女王的御医。

诺（Pierre Chicaneau）去世，次年他的遗孀巴贝·柯德瑞（Barbe Coudray）嫁给了来自讷韦尔的陶艺家亨利·特鲁（Henri Trou）。本来企业主的遗孀改嫁在当时并不稀奇，但这两人的结合却不同寻常，原因是巴贝·柯德瑞和她的孩子们从皮埃尔·奇卡诺那儿获得了制造软瓷的秘密[1]，而亨利·特鲁曾担任过路易十四的弟弟奥尔良公爵（Duc d'Orleans）的随从。在奥尔良公爵的庇护下，他们的工厂经营得有声有色。

1696年路易·波特拉去世时，巴贝·柯德瑞和亨利·特鲁已经结婚了近20年，并且也有了自己的孩子。就在这一年，巴贝·柯德瑞起草了一份向政府请求瓷器制造特许权的申请书："皮埃尔·奇卡诺的孩子们多年来一直在圣克卢的瓷器厂工作，并为自己赢得了巨大的荣誉，他们得到了国王先生的赞助，现谦卑地请求给予他们的继父亨利-特鲁的独家特权，以制作一种瓷器，每件瓷器上都应标有芙蓉花和太阳。"但这份申请书并没有获得批复。[2]

1702年，重新提出的特许权申请得到了答复。政府向皮埃尔·奇卡诺的继承人颁发了临时许可证，允许他们在王国的任何一个城市制造瓷器，但鲁昂市除外，因为那里的原有特权仍然有效。到了1713年，这个临时的许可证换成了正式的文件。

但即使在临时许可文件颁发之前，圣克卢工厂已经在制造软质瓷器了。1700年，《风雅信使》（*Mercure Galant*）报道了一段轶事：9月3日，勃艮第（Burgundy）公爵夫人（路易十五的母亲）路过圣克卢，她的马车停在了奇卡诺先生建立了若干年的高级瓷器工厂的门口，毫无疑问，这在整个欧洲都是独一无二的。公爵夫人观看了在轮盘上塑造的陶瓷花瓶，以及经画家之手完成的器物后，被带进一个房间，里面存放着各种精美和漂亮的瓷器。夫人直到向工人们发放了赏金以示满意后才离开。[3]

在此两年前，英国医生兼矿物学家马丁·李斯特（Martin Lister）[4]也曾参

图1-144　圣克卢生产的青花
瓷瓶。约1695—1700年

加拿大多伦多佳迪耐尔博物馆藏

图1-145　圣克卢生产的仿德化白瓷茶碗。
约1710—1720年

美国纽约大都会艺术博物馆藏

1　Dr. Martin Lister: *A Journey
to Paris in the Year 1698*,
London: Jacob Tonson, 1699,
p. 140.

观过圣克卢工厂，对那儿生产的瓷器赞不绝口。他还指出："没有任何中国器皿的模子或模型他们没有模仿过，他们还加入了许多自己的奇思妙想，呈现出良好的效果，看起来非常漂亮。"[1]

　　的确，圣克卢早期的产品，一方面沿用了鲁昂的风格，即采用釉下青花来装饰；另一方面，还大量地仿制进口的中国器皿，尤其是福建德化窑的白瓷。这种做法很可能给麦森以启发，因为齐恩豪斯于1701年曾经访问过圣克卢，波特格尔也许读过他写的访问报告。

　　1720年以后，圣克卢改变了以前只用青花装饰的方法，将五色珐琅彩应用在瓷器上。有意思的是，在绘画题材上，中国风占了很大一部分；而被装饰的器型，则多是从欧洲传统的金银器或玻璃

图1-146　圣克卢生产的彩绘瓷罐正面（左）和背面（右）。约1720—1730年

美国纽约大都会艺术博物馆藏

图1-147 圣克卢的瓷塑中国人物。约1730年

澳大利亚墨尔本维多利亚州国立美术馆（National Gallery of Victoria）藏

图1-148 圣克卢的瓷塑彩绘中国人物。约1730—1740年

美国纽约大都会艺术博物馆藏

器转化而来。

同样在1720年以后，在中国人物的塑造方面，圣克卢的瓷塑逐渐摆脱了对德化窑相对静态的瓷塑的模仿，越来越多地加入了动作，也越来越多地加入欧洲想象中的"中国元素"，如尖顶的帽子和山羊胡子等。

圣克卢器型比较小，多为日常用品，成器厚重，釉面有细小的麻点。

圣克卢于1743年经历了一场火灾，损失颇为严重。重建后虽然重新生产，但由于管理不善，最终于1766年宣布破产。大部分工人去了当时如日中天的万塞讷瓷厂。

（三）尚蒂伊（Chantilly）

1725年，法国王室的近亲孔代亲王路易－亨利·德·波旁（Louis-Henri de Bourbon-Condé，1692—1740）决定在尚蒂伊生产高档瓷器，以跟圣克卢的瓷器相竞争。孔代亲王热衷于收集中国和日本的瓷器，其收藏品中日本有田生产的瓷器有相当的规模。所以他心目中的产品，也是以日本瓷器作为标准的。他找来曾经在圣克卢瓷厂工作过的希奎尔·席厚（Ciquaire Cirou，1698—1751）担任经理，席厚那时已经掌握了烧制软瓷的秘密。

1735年，路易十五将"以日本风格"生产瓷器的特许状颁给了尚蒂伊瓷厂，这更加明确了工厂产品的方向。

尚蒂伊的瓷器装饰，可以被粗略地分成两个时期。在1751年（席厚去世的那一年）以前，工厂以模仿彩陶的方式来装饰产品，即在瓷胎上敷上不透明

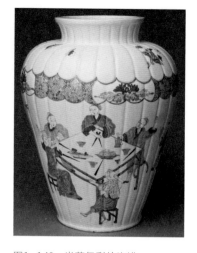

图1-149　尚蒂伊彩绘瓷罐。
约1735—1740年
美国纽约大都会艺术博物馆藏

的锡釉后再用珐琅彩进行绘制。这种方式是尚蒂伊的特色。1751 年之后，则采用透明的铅釉，因此第二阶段的产品可以看到微微泛黄的胎体。[1]

　　虽然尚蒂伊的产品以模仿日本的瓷器为尚，但在实际操作中，除了某些器型和配色外，中国风仍占据相当的比重。特别是在彩绘中有故事情节时，十之八九是中国故事。如图 1-149 中的瓷罐上描绘的是中国人餐饮时的情景，此画取材于法国画家让－安托万·弗雷斯（Jean-Antoine Fraisse，约 1680—1739）于 1735 年出版的一本图案集，名为《中国设计之书》（*Livre de Dessins Chinois*）。根据弗雷斯的说法，他是参考了孔代亲王收藏的东方艺术品后才设计出了这些图案的。有趣的是，由于弗雷斯不甚了解筷子的功能，所以他所绘的 5 个正在吃饭的人中，只有一个人手握 1 双筷子，其余的 4 人每人只有一根筷子放在桌子上。

图1-150　弗雷斯《中国设计之书》中的一页

　　又如图 1-151 中的中国官员坐轿子的形象，则来源于荷兰历史学家达帕于 1670 年出版的《大清志》中的插图。这些图像的原型都跟日本没有什么关系。

　　尚蒂伊也生产中国风的瓷塑（见图 1-153）。跟圣克卢不同的是，即使产品的原型来源于德化白瓷，尚蒂伊也倾向于将其敷上色彩。另外尚蒂伊还为法国钟表匠提供了一些形象生动、造型独特的中国风钟座。图 1-154 是一个完整的座钟，其主支架是空心的老树根，

1　George Savage: *Seventeenth and Eighteenth Century French Porcelain*, London: The Hamlyn Publishing Group Limited, 1969, p. 95.

图1-151　尚蒂伊生产的瓷罐。
1751年之前

法国巴黎装饰艺术博物馆藏

图1-152　达帕《大清志》中的插图

图1-153　尚蒂伊的寿老瓷塑，注意寿
老所持扇子上画的是中国仕女图。
约1735—1740年

美国纽约大都会艺术博物馆藏

图1-154　座钟。钟座由尚蒂伊瓷厂
提供。约1745年

美国纽约大都会艺术博物馆藏

左边的人好像是在向人们展示钟盘的精美，而右边的人则好像是在欣赏钟座上盛开的鲜花。值得注意的是左边的中国人嘴里含着自己的长发，这种造型在一般的中国风设计中并不多见，可是在中国戏曲中常有表现，说明尚蒂伊的建模师在设计时有相当可靠的参考资料。

席厚去世后，工厂的生产方向逐渐从高档瓷向大众化方向发展。但最终因无法与后起的塞夫勒等瓷厂相抗衡，于19世纪初停业。

**（四）万塞讷 - 塞夫勒瓷厂（Vincennes-Sèvres）**

1738年，法国财政大臣的弟弟让 - 路易 - 亨利·奥里·德·福尔维（Jean-Louis-Henri Orry de Fulvy，1703—1751）有鉴于圣克卢和尚蒂伊瓷厂的成功，也想制造瓷器以扬名立万。他在万塞讷城堡找到了场地，并招募到了一些曾经在尚蒂伊工作过的工人。在这些人中，罗贝尔·杜波瓦（Robert Dubois）和

吉勒·杜波瓦（Gilles Dubois）是兄弟，他们声称掌握了烧制软瓷的秘密，弗朗索瓦·格拉旺（François Gravant）则是陶工兼杂货商，他当杜波瓦兄弟的助手。

　　关于万塞讷瓷厂在建厂初期的一些秘事，工厂早期的画师和建模师让－雅克·巴舍利耶（Jean-Jacques Bachelier）在回忆录中有生动的描写：

　　1740年，尚蒂伊制造厂的工人中，有姓杜波瓦的兄弟俩，负责浆料、釉料和黏土的操作。他们的不当行为[1]使他们负债累累，他们想利用自己拥有的秘密，向以研究瓷器不成功而闻名的德·福尔维先生献计。他们准备了诱人的样本，声称自己是工艺的发明者和拥有者。因为能够激发出无限的信心，他们受到了欢迎，并在万塞讷城堡中获得了实验室，得到了最坚决的保护。人们毫无保留地把钱交给他们，用于购买各种物品。他们起初似乎是在进行一系列实验，但很快他们就把资金耗尽了。在不到三年的时间里，他们筹到了大约50000里弗尔[2]，其中不包括奥里先生捐赠的10000里弗尔。他们的成功终于让德·福尔维先生大开眼界，但他一直未能从他们那里获得任何关于其程序和结果的书面说明，他的不满情绪爆发了。驱逐杜波瓦兄弟的威胁吹进了一位名叫格拉旺的聪明人的耳朵，他意识到，如果继续忠于即将被解雇的兄弟俩，他将失去所有的资源；而如果为德·福尔维先生服务，他将获得一个强大的保护者。因此他决心利用杜波瓦兄弟经常喝醉的机会，抄写他们有关瓷器的资料，并将整个程序交给德·福尔维先生。杜波瓦家的人最终被驱逐了，格拉旺负责所有操作的细节，成为他从尚蒂伊吸引来的工人们的头头。[3]

　　1745年，在德·福尔维的组织下，一个金融家团体成立了，负责为瓷厂提供经济上的支持。工厂也获得了为期20年的生产"萨

1　不当行为指赌博与酗酒。

2　里弗尔（liver），法国旧货币单位。当时1盎司黄金约值93里弗尔。

3　Jean-Jacques Bachelier: *Mémoire historique sur la manufacture nationale de porcelaine de France*, Paris: Raphael Simon, 1878, pp. 4-5.

克森风格瓷器"的独家权利。

而就在这同一年，巴黎一位中产家庭的女儿让娜－安托瓦内特·普瓦松（Jeanne-Antoinette Poisson， 1721—1764）成功上位，成为法国国王路易十五的情妇，并被封为阿纳克－蓬巴杜女侯爵（Marquise Arnac-Pompadour，俗称"蓬巴杜夫人"）。蓬巴杜夫人热爱艺术，她利用自己的影响力，对万塞讷瓷器的发展起到了至关重要的作用。

1747 年，新上任的法国财政大臣让－巴蒂斯特·德·马肖·达努维尔（Jean-Baptiste de Mahault d'Arnouville）颁布了一项法令，禁止其他工厂制造瓷器，也禁止其他工厂雇用万塞讷的工人。此时万塞讷瓷厂大约有100名工人，主打产品是瓷花，约占了工厂销售价值的八成。

这些瓷花的大小和颜色都竭力模仿自然界的花朵。它们有两种展示方式：安装在铁丝茎上，作为花束展示在瓷厂生产的配套花瓶中；或者用于其他物品的装饰。法国王室不遗余力地推广这些非常昂贵的瓷花。1748 年王室为太子妃订购了由 480 朵瓷花组成的花束，并将其装在一个花瓶中，送给她的父亲萨克森选帝侯奥古斯都三世。这当然不仅仅是女儿送给父亲的礼物，其中更深层的用意是想表示法国的瓷器质量可以跟麦森的相抗衡了。

蓬巴杜夫人对这些花也是钟爱有加。有时她会把这些瓷花和真正的花朵混在一起，并让佣人给它们洒上香水。有一年冬天，她将瓷花"种"在了温室的花坛里，当路易十五来访时，以为是真的花，甚至将鼻子凑上去闻了闻"花"香。

从 1747 年到 1749 年，路易十五都给瓷厂以大量的资助。到了 1753 年，他获得了工厂四分之一的股权，并将工厂命名为王家瓷厂。

1753 年，蓬巴杜夫人建议将工厂迁移到离她的住所不远的塞夫勒，以建立新厂房，扩大生产。但是这样的建议也带来了负面的评价，一些对她的出身带有偏见的贵族对国家花费大量资金生产昂贵的瓷器感到不满。阿根松（Argenson）侯爵在他的日记中写道：

　　　　（1755 年 1 月 13 日）我今天经过塞夫勒的时候，看到了法国一家新的德累斯顿风格瓷器制造厂的宏伟而愚蠢的厂房。这是一座巨大的建筑，几乎和荣军院一样大；只用方石建造，还没有完工就已经开始坍塌了。蓬巴杜女侯爵对此很感兴趣，甚至让国王也对它感兴趣。这些瓷器以高昂的价格出售，而德累斯顿的瓷器更便宜、更好；中国甚至日本的瓷器也更好。他们以 12% 的佣金将我们的瓷器卖给商人，无人问津，却花了很多钱，这一切都是以超过企业资金的成本进行的。[1]

　　不过工厂最终于 1756 年完成了搬迁。到了 1758 年，王室每年都会在凡尔赛宫举行塞夫勒瓷器展销会。由于价格昂贵，在展厅里的王公贵族有时也会顺手牵羊。但路易十五早已布置好了耳目，这些没有付钱而带走瓷器的人第二天必定会收到国王派人送去的账单。

　　1751 年斯特拉斯堡的陶工保罗 - 安托万·汉农已经掌握了制造硬瓷的秘密并开始生产瓷器。不过由于财政大臣 1747 年颁布的禁令仍然有效，汉农心里没底，他试图通过申请专营证书来避免被起诉，但这个请求被拒绝了。后来，他提出要与万塞讷谈判，出让自己的秘密。1753 年 9 月 20 日，一份协议实际上已经起草完毕了，但万塞讷的代表发现，除了协议中提到的秘密，汉农还使用了其他材料，而这些材料在法国尚无法找到。由于不能从汉农的秘密中获利，万塞讷对他进行了起诉。1754 年王室的一项法令要求他停止制造瓷器并销毁他的窑炉。保罗 - 安托万看到情况不妙，便于 1755 年离开了法国国境，在弗兰肯塔尔建立了一家瓷厂。到了 1761 年 7 月 29 日，他的二儿子皮埃尔 - 安托万（Pierre-Antoine）与塞夫勒达成了一项协议，根据该协议，他透露硬瓷制造的所有配方和过程，塞夫勒同意付给他 4000 里弗尔的定金和每年 1200 利弗尔的退休金。不过这笔钱其实并没有支付，塞夫勒的借口是皮埃尔 - 安托万配方中的某些材料在法国还没有被发现。

1　E. J. B. Rathery (ed.):
*Journal and Memoirs of the
Marquis d'Argenson*, Boston:
Hardy, Pratt & Company, 1902,
vol. II, pp. 310-311.

汉农父子协议中的在法国无法找到的材料，最重要的便是制造硬瓷所必不可少的高岭土。不过在皮埃尔－安托万与塞夫勒达成协议4年后，法国戏剧性地发现了优质高岭土。

达尼特夫人（Madame Darnet）是利摩日（Limoges）附近的圣伊里欧（Saint-Yrieux）一位外科医生的妻子。1765年11月的一天，她在一个山谷里发现了一些白色的黏土，她觉得这种黏土用来代替肥皂清洗亚麻布应该不错。她把自己的发现告诉了她的丈夫，做医生的丈夫觉得这种黏土不同寻常，就把它拿给了波尔多的一位药剂师，后者经过几次化学测试，确认了其具有高岭土的特性。后来，他们将一些黏土标本送到塞夫勒的化学家皮埃尔－约瑟夫·马奎尔（Pierre-Joseph Macquer）那里。经过烧制试验，证明了这些标本就是高岭土。

1768年，塞夫勒接管了圣伊里欧的高岭土矿区，次年便生产出了第一批硬瓷产品。

在其后的几十年里，工厂同时生产软瓷和硬瓷。到了1804年，工厂停止了软瓷的生产，专心生产硬瓷。

在万塞讷－塞夫勒瓷厂成立之时，工厂的目标就是与麦森及东亚的瓷器相抗衡，因此对产品的要求非常严格，稍有瑕疵，便被当作废品处理。另外，工厂雇用了大量工人、艺术家和科技人员，这些都是工厂成本和产品价格居高不下的原因。

从1745年开始，瓷厂的技术指导由法兰西科学院的让·海洛特（Jean Hellot）负责。他是一位化学家，擅长于颜料的开发。1752年，海洛特将天蓝色作为一种底色应用到瓷器上。他开发的另一种著名的颜色是精致的粉红色，因为受到蓬巴杜夫人的喜爱，被称为"蓬巴杜玫瑰"（Rose Pompadour）。这种颜色从1757年开始使用。

在装饰上，万塞讷－塞夫勒瓷厂跟欧洲的其他瓷厂一样，也采用了大量的中国风图案，这些图案通常是装饰在欧洲的器型上。

在建厂之初，万塞讷－塞夫勒瓷厂就模仿中国的德化窑瓷器并从其他来源

汲取中国风装饰艺术的营养。近水楼台先得月，法国本土画家华托和布歇的中国风绘画常被直接用来画在瓷器上。如图1-155的瓷盘上的图案就来自布歇的设计。

1754年，20岁的夏尔－尼古拉·多丹（Charles-Nicolas Dodin，1734—1803）进入了万塞讷瓷厂当学徒，学习在软瓷上绘画的技巧。两年后，他的技艺有了长足的进步，工厂的中国风装饰几乎由他一人包办。多丹前期的中国风形象也是从华托和布歇等法国画家的绘画入手，但是到了1760年之后，他喜欢从中国版画（如《御制耕织图》）及进口瓷器中寻找绘画的素材。促成他作出转变的原因可能是蓬巴杜夫人订制了复制中国绘画图案的瓷器，因为多丹的这个类型的作品似乎仅在蓬巴杜夫人生前绘制，并且在已经确定了由他绘制的27件这种风格的

图1-155 万塞讷瓷盘。约1749—1752年

法国巴黎装饰艺术博物馆藏

图1-156 布歇设计的《对弈之乐图》。1741—1763年

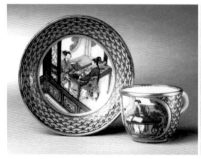

图1-157 多丹绘制的瓷碟和杯子（左）以及瓷碟细部（右），背景的粉红色即为"蓬巴杜玫瑰"，此两件瓷器原为蓬巴杜夫人藏品。约1761年

丹麦哥本哈根戴维德博物馆（Davids Samling）藏

图1-158 多丹绘制的瓷瓶（局部）。此图脱胎
于《御制耕织图》中的《浴蚕》。1762年

美国纽约大都会艺术博物馆藏

图1-159 大图康熙内府印本《御制耕织图》
中的《浴蚕》

美国华盛顿特区国会图书馆藏

作品中，15件被蓬巴杜夫人收藏，5件被路易十五收藏。

多丹的绘画造型准确，笔法细腻。在他的笔下，中国人物没有被欧化，而是呈现出原来的样貌。图1-157的瓷碟上的两个中国仕女，正在一起品茗。两人都是低眉含笑，展示了一种含蓄的东方美。

1769年塞夫勒生产出硬瓷后，一些原来适用于软瓷的颜料和技法在硬瓷上无法彰显出效果，瓷厂的画师们开始探索其他装饰方法。这个时期金彩被大量地应用到中国风的绘画中。

从1779年开始，塞夫勒的画师们尝试在深色底上用金粉和银粉来模仿中国的漆器图案，但是效果不是很好，因为银粉氧化后呈灰色，使得画面变得很黯淡。

但画师们并没有放弃继续探索的决心。到了1790年，终于掌握了铂金在

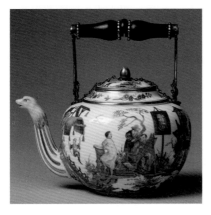

图1-160 塞夫勒硬瓷茶壶及细部。1778年

丹麦哥本哈根戴维德博物馆藏

图1-161　塞夫勒仿漆器瓷罐（局部）。1791年
美国洛杉矶盖蒂博物馆藏

瓷器上的装饰技术。将黄金和铂金相结合，就可以呈现出明暗分明且有层次的图景。图1-161瓷罐上人物的脸部以及树干和围栏等就是以铂金画成的。值得注意的是，画中的金彩和铂金彩本身也有颜色的变化，这是画师们在金粉或是铂金粉中添加了其他金属粉末所致。

在18世纪70到80年代，塞夫勒瓷厂还承担着为法国政府制造送往中国的礼品的任务。这些任务基本上是法国国务秘书亨利－雷奥纳－让－巴提斯特·贝尔坦（Henri-Léonard-Jean-Baptiste Bertin，1720—1792）安排的。

贝尔坦利用自己主管外交事务之便，要求在中国的法国传教士将在中国收集的文物和书籍，尤其是图片资料寄给他。他也因此培养了对中国的兴趣，并希望跟中国发展友好关系。

1774年，贝尔坦将自己收藏的中国版画集《西清古鉴》借给塞夫勒瓷厂，要求厂方按照画集中的"周环梁卣"的形式，仿制出一模一样的瓷器。厂方随即召集一些员工专门进行生产。瓷胎烧好后，由画家和描金师让－阿芒·法罗（Jean-Armand Fallot）进行了装饰。法罗的高超技艺使得瓷器看起来就像是金属器一样。这种瓷器当时生产了3件，法国国王路易十六收藏了其中的一件。到了1785年，贝尔坦再次要求工厂生产两件同样的瓷器，因为他知道有传教士要从法国乘船去中国，他希望这些传教士可以带上塞夫勒的瓷器及其他法国的名产，送给中国的乾隆皇帝作为礼物。

两件新生产的瓷器于10月17日交付，但被错误地命名为"日本花瓶"（Vase Japon）。经过近三年的海上航行和陆地颠簸，这两件瓷器于1788年到达北京。当时在北京的法国耶稣会传教士钱德明（Jean-Joseph-Marie Amiot）于11月11日给贝尔坦写信说已经收到了两只精美的瓷器并将其安放在住所中，准备在乾隆八十大寿时送给他。到了次年的8月20号，钱德明又写信给贝尔坦，说他已经把仿古花瓶送给了皇帝，乾隆不相信是用瓷做的，而是以为是用铜或者

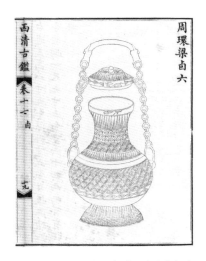

图1-162 清乾隆刊本《西清古鉴》中的一页

美国波士顿哈佛大学图书馆藏

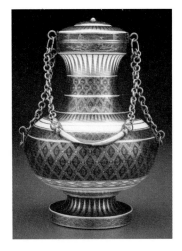

图1-163 塞夫勒生产的"日本花瓶"。1774年

美国纽约佛利克收藏馆藏

图1-164 塞夫勒生产的乾隆瓷塑像。1775年

美国波士顿美术馆藏

其他金属做的。

1774年，贝尔坦将他收到的一幅意大利传教士潘廷章（Giuseppe Panzi）画的乾隆像交给塞夫勒瓷厂，要求根据原画生产出乾隆的全身瓷塑。瓷塑于1775年制成，可能由雕塑家约瑟－弗朗索瓦－约瑟夫·勒·里歇（Josse-François-Joseph Le Riche）建模。这尊乾隆瓷像只经过素烧，并没有上釉，这是塞夫勒的独特做法（由巴舍利耶发明），用来模仿大理石的质感。

1776年，塞夫勒又将潘廷章的乾隆像制成了彩色的瓷板，由瓷画师夏尔－艾洛瓦·阿瑟林（Charles-Eloi Asselin）操刀，这幅瓷板画后来被路易十六收藏。到了1779年，贝尔坦将另一幅绘有乾隆像的瓷板画寄给北京的耶稣

图1-165 塞夫勒生产的乾隆像瓷板画。1776年

法国巴黎凡尔赛宫藏

1 此前的 2 月 18 日，张德彝曾经在波尔多参观了一家陶瓷厂。
—
2 张德彝著，左步青点，钟叔河校：《随使法国记【三述奇】》，长沙：湖南人民出版社，1982，第 243—244 页。

会传教士，希望他们能献给乾隆，但这件作品后来不知所踪。

1789 年的法国大革命对塞夫勒瓷厂造成了很大的冲击。工厂一度发不出工资。1800 年，法国化学家和矿物学家亚历山大·布朗尼亚（Alexandre Brongniart）被任命为塞夫勒瓷厂的负责人，他带领工厂渡过了财政危机，并于 1824 年在塞夫勒建立了法国陶瓷博物馆。

1871 年 10 月 16 日，在法国的中国全权大使崇厚应邀访问塞夫勒瓷厂，随员张德彝在日记中记录道：

初三日庚寅，早大雾，巳正晴。午初，德威理亚请游瓷器局。即时彝随星使乘马车行十二里，至赛物村。村不大，居民将万。瓷局宽敞，楼高五层。局主贺梅为德之旧友，年近五旬，言语温和。请入头层，见罗列各种瓶盘碗罐。瓶有高八九尺者，花卉五彩，画工极细。又有大张瓷画，山水人物，楼影天光，与真逼肖。桃、杏、苹果、玉米、葡萄、生核桃、鲜荔枝、菊、桂、牡丹、玫瑰、芍药等花果，暨诸般鸟兽鱼虫，望之疑非瓷烧笔画。小者玲珑别透，有薄如纸者。其烧法造法，咸与前在波耳多看者同。[1] 惟造薄瓷不能用手，设法以石膏作模，灌浆吸水，薄厚随意。通局工人二百，画工六七，皆名手。后至楼顶，大屋间间，集各国出色瓷器约有千件，以便摹仿而造也。见有中土各样瓶盘罐塔，塔有高丈许者，今古约数百件。据贺梅云，本国五彩俱全，惟中国之羊肝色，曾经设法摹仿，数次不得。[2]

1905 年，因变法失败而流亡海外的康有为参观了塞夫勒瓷厂。他在游记中详细地记载了他的所见所闻所思：

赊华磁厂，为法国制磁第一厂。距巴黎汽车亦一时许，沿途夹先河行，

绿草丰缛，人家楼阁甚多。门横大桥，停车处即磁厂也。门甚壮丽，即其博物院。高三层，极壮伟。楼下置法国新制之磁，楼上置各国今古数千年之磁，自埃及罗马至今欧各国无不备。吾华磁尤多，列至四室，多明制，红蓝花为多，约千数百件，然陈旧不变，亦可耻也。但开一厂，其所考据之宏博，已可惊矣。若不备各国古今之磁以穷极其色泽图画之异，则必不能更求新奇以轶过前人而冠绝各国也。

楼上各国之磁，比各国博物院尚有过之。所见已多，不复详述。楼下为此厂自制之磁，陈之四厅，新色异花，光怪炫目。其色多浅黄、淡碧、淡白、淡蓝，取花叶至嫩之色为之。又多取象于天色，晚天露抹，昔人所称"雨过天青"之色，不可复得者，今复见之。其佳者有黑底衬白花如云雾，又多取风云大变之状色。其器多突。大瓶数尺者，亦多有金绳绕之，此则极伟丽。其作人物甚精，亦有金花衬白者，又多作冰纹式，亦多画菩提花。吾前后遍游德、英、瑞典、丹墨、荷、美，观各国制磁厂。意多黄，德多碧，荷多绿，英美多白，然少变化，其侔色揣称，无有及法者，信乎法磁之最精工，而非各国所及也。如比之古者，益过之远矣。

引观其制磁所，法亦与各国无异。造范无数，以制一器必先范也。有铜桶置泥澄之。成水引管，出之于范，即成杯矣，他器类是。此法比德、瑞为妙，惟闻其着色精妙处不示人，此各国专工之通例。其他详见德、瑞诸游记。其要处在撼泥极清，累次愈多，至极白极柔极滑，无少渣滓，然后成器，而加色加花耳。闻其泥购自我国者。彼数万里运我磁泥来。而吾国自有其泥而不知精制之，亦可耻矣。

吾游遍巴黎，人皆不甚购华磁。华磁一肆皆旧式。问之肆主，云不销流。盖色不新，花不妙，宜无人过问也。以各国古今比较，但觉古器色不艳，花太多。即近年盛行之式，亦觉其尘旧不堪。大约古今进化之序，由瓦至磁，色由黯至明，花由繁浓至轻淡，次序秩然，不可紊也。今吾国人亦渐制磁争利，而非有大改良整顿，岂能与法争乎？

　　吾意今欲以吾磁泥之利与万国争，亦有道焉：一、尽购万国古今之磁，而备鉴其得失；一、派人入法、德、日、英各磁厂学其法；一、派人入罗马、佛罗炼士学其画。三者为之本，然后为二种之磁：一、仿古，师吾国之古式；一、用今，仿欧美之什器。二者兼备而日求精工，则以我本有之能力而胜之，其必可复胜于万国。磁为吾国天产，吾之游多留意于此。既遍购各国一二磁以资法式，附记于是，以待后之人焉。[1]

　　张德彝的到访大概是中国官方人士第一次现身于这家法国人引以为傲的瓷厂。而张德彝和康有为的记录，则是近代汉语文献中对塞夫勒瓷厂的最为详尽的描述。

1　康有为著，钟叔河等校点:《欧洲十一国游记二种》，长沙：岳麓书社，1985，第243—244 页。

# 1.6

# 英国陶瓷

## 一、英国锡釉陶

从 16 世纪开始，英国的大雅茅斯（Great Yarmouth）就举办一年一度的"荷兰博览会"。这个博览会起初只是个贩卖鱼货的集市，但后来规模越来越大，各种各样来自荷兰的产品都集中在那里展销，这样便成了英国人购买大陆货物的好去处。在博览会上，陶器的摊点总是人头攒动、热闹非凡。英国人争先恐后地购买大量代尔夫特蓝陶，这给荷兰陶工们提供了一个明确的信号：既然英国人非常喜欢荷兰风格的陶器，何不直接到英国去设厂生产陶器呢？

荷兰的陶工们开始了他们的移民计划。他们先在英国的诺里奇（Norwich）等地落脚，然后集中到了伦敦。伦敦的泰晤士河以及附近的泥土为制造和运输陶器提供了便利条件。一批陶厂在 17 世纪初建立了起来，"英国代尔夫特"陶器也就应运而生了。

在大伦敦地区的陶厂中，位于南华克（Southwark）和兰贝斯（Lambeth）的最为有名。1618 年前后，荷兰人克里斯蒂安·韦勒姆（Christian Wilhelm）在南华克定居，开始生产以青花装饰的日用锡釉陶器。兰贝斯在稍晚的时候也有了制陶业，到 1650 年，陶厂已经发展到了二十多家。

1671 年，荷兰人约翰·阿利安斯·范·哈姆（John Ariens van Hamme）从英国国王查理二世（Charles II，1630—1685）那里获得了一项专利权，用来"按照荷兰的做法制作瓷砖、瓷器以及其他陶器"[1]。查理二世显然非常支持制陶这种新兴的工业，因为他在 1672 年发布了公告，禁止进口任何类型的经过绘制的陶器，违反者会受到最严厉的惩罚。[2] 但这项禁令并没有得到严格的执行，4 年以后，也就是 1676 年，范·哈姆联络了其他几个陶工向查理二世提交请愿书，抱怨"彩绘陶器仍在进口，这必然会毁了请愿

<div style="footnote">

1　这里的"瓷器"是指精美的陶器。

—

2　David Hume: *The History of England from the Invasion of Julius Cæsar to the Revolution in 1688*, London: Longman et al, 1848, v. 6, pp. 23-24.

</div>

图1-166 南华克陶厂制造的锡釉陶杯及细部。1632年

英国伦敦维多利亚和阿尔伯特博物馆藏

者以及数以百计的穷人、妇女和儿童，他们的生存和生计都依赖于此。这里的制造业完全被破坏，其实这里做得跟任何外国的一样好，而且大多数材料是英国本土的"[1]。

这种明目张胆的走私外国陶器的行为，可以从一个侧面看出早期英国锡釉陶的质量不如外国的好，且价格比较贵。单从装饰的技法上来看，英国由于缺乏荷兰那种严格的师徒相承且须考核后才能执业的机制，因此画工的手法相当稚拙，在主题的表现上，不以写实为尚，而以概括为主。

从图1-166的细部可以看出，当时画工的技术比较低下，有些简单的线条需要多笔才能完成。另外，由于英国的陶土比荷兰代尔夫特的细，素烧后陶胎的致密度比较高，表面细孔比较少，因此吸附锡釉的能力较差，导致锡釉较薄，很容易开裂。

不过许多早期英国代尔夫特蓝陶器物上都写有文字，这些文字的内容五花八门，有的是简单的人名，有的是器物的描述，还有的是励志或幽默的话语，这些是荷兰代尔夫特蓝陶所缺乏的。

到了17世纪中叶，大伦敦地区多家陶厂的竞争使一些陶工感到了压力。在这种情况下，两名南华克的陶工前往布里斯托尔（Bristol）附近的布里斯林顿（Brislington），在那里建立了一家工厂，这家工厂一直生产到18世纪中叶。

1683年，布里斯林顿的陶工爱德华·沃德（Edward Ward）在布里斯托尔建立了第一家生产锡釉陶的工厂，随后另外两家陶器厂也建成投产，工厂一直运营到1770年左右。1712年，一些伦敦陶工在利物浦开办了一家锡釉陶工厂，到了1750年，发展成了7家工厂，它们也在1770年左右停产。

1 Louis Marc Solon: *The Art of the Old English Potter*, New York: D. Appleton, and Company, 1886, p. 103.

图1-167 伦敦产中国文人图案锡
釉陶盘。1686年
私人藏

图1-168 伦敦产深蓝地六角形
陶盘。约1670—1690年

加拿大多伦多佳迪耐尔博物馆藏

图1-169 《芥子园画传》中的
《一卷冰雪文避俗常自携图》

布里斯林顿、布里斯托尔和利物浦陶厂基本上按照伦敦的式样生产，因此，在没有陶工签名的情况下，有许多陶器很难看出具体的产地。

从1670年代后期到1690年代，所谓的"中国文人图案"出现在伦敦、布里斯林顿和布里斯托尔制造的盘子和其地器皿上。这种图案画的是一位孤独的、身穿长袍的中国男人，坐在岩石和花草旁，或看书、或打坐、或在欣赏山水。图案可能源自中国进口的青花瓷上的类似形象。当然，在传统的中国画中，这样的形象也屡见不鲜。

图1-167和图1-168中的中国文人膝上都摊着一本书，其构图跟清初出版的《芥子园画传》中的《一卷冰雪文，避俗常自携图》有几分相像。但英国锡釉陶中所有的"中国文人图案"都没有完全相同的，说明画工在陶器上进行装饰时，并没有照着事先准备好的图样来画，而是在基本形态确定的情况下，有很大的自由度。图1-168采用了在深蓝色的背景上以白色来描绘的方法，这是从法国讷韦尔陶厂学来的技法。

进入18世纪以后，英国锡釉陶的质量得到了提升。很多陶厂在锡釉上的彩绘完成之后，再施一层透明的铅釉，以模仿中

图1-170 利物浦产陶碗。
约1730年

美国洛杉矶县立艺术博物馆藏

图1-171 利物浦产陶盘。
约1740—1760年

加拿大多伦多佳迪耐尔博物馆藏

图1-172 伦敦产托盘。
约1780年

私人藏

图1-173

乾隆年间外销青花托盘。
约1760年

私人藏

国的青花瓷。从装饰上来看，山水花鸟图案比以前复杂，且描绘得更加细致。人物也比17世纪生动，但群体人物形象不多。

　　图1-172上的图案模仿自中国乾隆年间的一款外销瓷。总体上来看，模仿的水平相当不错。不过，如果不对照原来的图案，实在难以想到桥上画的是两个人而不是两只鸟。

　　虽然英国锡釉陶在18世纪有了长足的进步，但是笨重、易破裂、不能承受高温是其与生俱来的短板。1745年，英国开始生产软质瓷，到了1750年代，开始生产"奶油器"[1]，这些都极大地冲击了锡釉陶产业。到了1770年左右，布里斯托尔和利物浦的陶厂基本上都关闭了。兰贝斯的陶厂虽然还继续生产，但到了1780年以后，产品逐渐从日用器皿转变为陶制下水管和大型陶罐等工业用陶制品，到了19世纪再转而生产炻器。英国锡釉陶的鼎盛时代就此完结。

## 二、英国炻器

　　1666年，荷兰杰出的人物和静物画家彼得·杰瑞兹·范·罗斯特拉腾（Pieter Gerritsz van Roestraten，1630—1700）携妻移居英国，此后便在伦敦定居。他经20年前移居英国的荷兰画家彼得·莱利（Peter Lely，1618—1680）的介绍，得以为宫廷作画。但是莱利本人是人物画家，他怕范·罗斯特拉腾跟他竞争，就跟他约定，在英国只能画静物画，范·罗斯特拉腾同意了。

　　此后范·罗斯特拉腾专心创作静物画。其于1670至1690年间所作的绘画作品中，红陶茶壶和青花茶碗频频出现。他对这些物品的精致的描绘，使人们认识到了他的高超技艺。当时他每幅作品的售价高达40至50英镑。

　　图1-174中的青花茶碗，因为具有半透明性，一定是中国生

1　奶油器是一种炻器，因其呈现出奶油的颜色而得名。

图1-174
范·罗斯特拉腾绘制的茶具静物画。
约1670—1680年

瑞士温特图尔（Winterthur）布瑞奈尔和克恩博物馆（Sammlung Briner und Kern）藏

产的。至于红陶茶壶，有可能是中国的宜兴紫砂壶，也有可能是荷兰的仿制品。在当时，红陶茶壶是贵重的物品，权贵之家往往在得到茶壶后雇金匠或是银匠为茶壶加上装饰和链子。画中左侧壶钮上的丘比特像就是后来加上去的，除了有美化和实用的功能之外，还暗示茶有壮阳的作用。

无论这些茶具的原产地是哪儿，这幅画都描绘了当时英国正在兴起的饮茶热，甚至连英国人喜欢在茶里加冰糖的习惯也得到了体现。

随着茶饮的普及，对茶壶的需求也必然增加。而在17世纪末之前，在英国销售的红陶茶壶，不管是中国还是荷兰生产的，绝大部分都要从远在欧洲大陆的荷兰进口，这就意味着购买者需要付出时间和关税的代价。因此在英国制造红陶茶壶就成了陶艺师们竞相追逐的目标。

最早尝试制造红陶茶壶的可能是约翰·德怀特（John Dwight，约1637—1703）。他是牛津大学的毕业生，曾经当过著名化学家罗伯特·波义耳（Robert Boyle，1627—1691）的助手，后来又成为切斯特（Chester）地区主教的书记员。

1660年代末，他对制陶业产生了兴趣，遂向查理二世申请专利权，用以制造"一般被称为瓷器的透明陶器"以及"科隆炻器"。他的申请于1671年4月23日得到了批准，德怀特每年要向国王支付20先令的费用。他在伦敦市西南的富勒姆（Fulham）的泰晤士河畔建立了自己的工厂。

然而，德怀特跟当时所有的欧洲人一样，并不知道瓷器和陶器的根本性区别，因此他最终没能制造出"透明的"陶器。但是他在制造炻器方面取得了一定的成功，从现存的实物来看，他生产出了不同种类的盐釉陶[1]的杯子和罐子等日常生活用品，甚至还成功地烧制了精美的炻器塑像。他的炻器制品，有的颜色较白，在极薄的地方呈现出类似半透明的效果，这也许就是德怀特口中

1 盐釉是一种特殊的釉，在窑烧时形成。当窑炉达到设定的高温时，将盐扔进窑中，窑中的高温将盐分解成钠和氯，其中的钠与陶胎上的二氧化硅结合，形成硅酸钠釉，即盐釉。

的"透明的"陶器吧。

　　德怀特死后，留下了一些笔记。这些笔记不但记录了他日常的菜谱等信息，也保留了一些陶瓷实验的配方和结果，其中提到了红陶。比如1695年11月的笔记中就有这么一则记录：

> 上次烧制红茶壶的那个小炉窑，我认为是用于这种用途的一个方便的炉窑。[1]

　　看样子他已经着手在试验烧制红陶茶壶，只是没有生产出成品。

　　德怀特的专利权于1684年到期，随后被延长了。到了1693年，德怀特对几个人提起诉讼，理由是这些人侵犯了他的专利权。在被诉的人中，有一对兄弟：约翰-菲利普·艾勒斯（John Philip Elers，1664—1738）和大卫·艾勒斯（David Elers，1666—1742）。德怀特起诉这两人侵犯了他的"棕色壶"和"红色茶壶"的专利。

　　艾勒斯兄弟是荷兰银匠，可能在荷兰或是德国学过制陶工艺。他们于17世纪80年代到了英国，先在伦敦当银匠，后来搬到了斯塔福德郡（Staffordshire）的布拉德韦尔伍德（Bradwell Wood）附近并在那里建立了一家陶器厂。布拉德韦尔伍德有大量的红色泥土，这为他们生产红陶提供了便利。当德怀特起诉他们的时候，他们答辩说他们是在国外学习制陶知识的，而且制造棕色炻器杯子和红陶茶壶已经有3年时间了，这些杯子和茶壶在材料和形状上与德怀特的不同。显然，他们的说辞说服了德怀特，因为在随后的审判中兄弟俩并没有被传唤。由于德怀特并没有红陶茶壶传世，一般来说艾勒斯兄弟便被认为是英国最早的红陶茶壶的生产者。

　　艾勒斯兄弟生产出的红陶使英国人感到兴奋。英国矿物学家马丁·李斯特于1699年评论道：

1　Llewellynn Jewitt: *The Ceramic Art of Great Britain*, London: Virtue and Co., 1878, p. 125.

1　Dr. Martin Lister: *A Journey to Paris in the Year 1698*, London: Jacob Tonson, 1699, p. 139.

——

2　这个地方就在布拉德韦尔伍德附近。

——

3　Celia Fiennes: *Through England On a Side Saddle*, London: Field & Tuer, 1888, pp. 146-147.

至于中国的红陶器，在英国已经生产了，而且正在生产，比中国做得更完美。我们有同样好的材料，即软赤铁矿，而且有更好的陶艺家。在这一点上，我们要感谢两位荷兰兄弟，他们在斯塔福德郡工作。[1]

李斯特的说法虽然略有夸张，但是从一个侧面说明了艾勒斯兄弟的成功。

兄弟俩成功后，为了防止别人了解他们制造红陶的秘密，在陶厂只雇用智力比较低下的工人。另外，他们还在陶厂周围设立了警报系统，这样，一旦有不受欢迎的人走近，他们就会事先知道。

不过，他们的防范措施并没有能阻止其他陶工的仿制。过了不久，仿制品就出现在市场上了，严重地影响了艾勒斯兄弟的生意。兄弟俩后来换了几个地方，最后于1698年搬离了斯塔福德郡。就在他们刚搬走后不久，一位骑马在英国旅游的女士还曾去看过他们制陶的工厂：

我去斯塔福德郡的纽卡斯尔安德莱姆（Newcastle-under-Lyme）[2] 看他们制作精美的茶壶，那些模仿得跟中国的红陶盘碟一样好的产品。但我未能如愿以偿，因为他们的黏土用完了，因此搬到了别的地方。[3]

不知道黏土用完是不是借口，总之，当时兄弟俩的情况已经比较狼狈了。到了1700年，他们宣布破产。

艾勒斯兄弟的红陶茶壶跟荷兰的米尔德及卡鲁威的产品有一些相似之处，但质量更高。除了密度和硬度有所提升之外，在装饰上也颇

图1-175　艾勒斯兄弟生产的茶壶。1690—1698年

英国伦敦维多利亚和阿尔伯特博物馆藏

图1-176　艾勒斯兄弟制作的红
陶茶壶。1690—1698年

英国伦敦维多利亚和阿尔伯特博物馆藏

1　George Savage: *English Pottery and Porcelain*, New York: Universe Books, 1961, p.76.

为用心，一些茶壶的装饰甚至用上了金彩。

　　艾勒斯兄弟的茶壶通常尺寸较小，常有梅、桃或是樱桃等植物的折枝贴花，这些贴花是通过铜制模具压制出来后沾水粘贴到壶身上的。艾勒斯兄弟的茶壶颜色并不一致，有的是深红的，有的则是浅红的。这取决于黏土的颜色和烧成的温度。

　　艾勒斯兄弟不拘泥于传统的宜兴茶壶的器型，他们会根据市场的需要，大胆地进行创新，比如图1-176的茶壶，看上去像是在传统的茶壶下面加了一个托杯。由于体积和重量加大了，所以也把传统的侧面把手改成了提梁。

　　艾勒斯兄弟除了生产茶壶外，还生产杯子和罐子等日用产品。他们在英国率先使用了泥浆灌注成坯和在车床上修坯的技术。[1]虽然这些在当时都是很不经济的做法，使得他们不得不提高产品的价格，以致在市场竞争中败下阵来。但作为新技术的开拓者，他们功不可没。

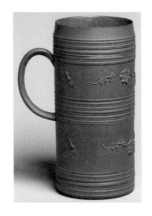

图1-177　艾勒斯兄弟制作
的红陶杯。约1695年

美国纽约大都会艺术博物馆藏

　　到17世纪末，艾勒斯兄弟的陶器生意歇业了，但模仿他们作品的却大有人在，这些人主要集中在斯塔福德郡，其中有些人没有留下姓名，他们制作的陶器被称为"艾勒斯陶器"。这些陶器有时会在底部印上方形的底款，使人觉

图1-178　艾勒斯陶器上的仿汉字及英文字母底款

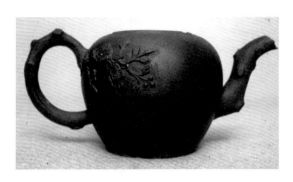

图1-179 特威福德制造的茶壶（壶盖缺失）。
1700—1724年

英国特伦特河畔斯托克（Stoke-on-Trent）陶器博物馆和美术馆
（The Potteries Museum & Art Gallery）藏

图1-180 特威福德陶器上的仿汉
字底款

1 Edwin A. Barber: "So-Called 'Red Porcelain', or Boccaro Ware of the Chinese, and Its Imitations", in *Bulletin of the Pennsylvania Museum*, 1911, vol. 9, no. 34, p. 21.

得它们更像是来自东方的产品。

也有一些跟着艾勒斯兄弟脚步走的人被载入了英国陶瓷史。这些人中，比较有名的有约书亚·特威福德（Joshua Twyford，1640—1729），约翰·阿斯特伯里（John Astbury，1688—1743），托马斯·韦尔登（Thomas Whieldon，1719—1795）和乔赛亚·韦奇伍德（Josiah Wedgwood，1730—1795）等。

据说特威福德和阿斯特伯里曾经伪装成智障者在艾勒斯兄弟的陶厂当过工人。[1]他们偷师学艺后就自立门户。特威福德除了生产红陶外，也生产黑陶，他有时会在陶器下面印上仿汉字的印章。

约翰·阿斯特伯里除了生产红陶和黑陶外，还用其他颜色的黏土生产彩色陶器。他对茶壶的制作工艺进行了改进，将原色的贴花及壶嘴、壶把等改成白色或彩色的，使得装饰看上去更加醒目；另外他还给炻器施以铅釉。他的技艺

图1-181

阿斯特伯里风茶壶。约1740年
美国纽约大都会艺术博物馆藏

图1-182  阿斯特伯里制作的茶壶。约1740年

英国伦敦大英博物馆藏

图1-183  韦尔登制作的六角形茶壶。壶身上
采用了中国风图案。约1760—1765年

美国纽约大都会艺术博物馆藏

图1-184  韦尔登制作的小放牛陶塑。
约1760年

私人藏

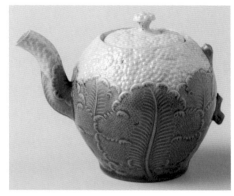

图1-185  韦尔登制作的菜花形茶壶。
约1765—1775年

荷兰阿姆斯特丹国家博物馆藏

被斯塔福德郡的其他陶工所模仿，由此产生了"阿斯特伯里风器皿"的说法。

托马斯·韦尔登在阿斯特伯里铅釉炻器的基础上，进一步改进了胎体和釉料，使得炻器呈现出前所未有的绚丽色彩。另外他还生产了陶塑和模拟蔬菜、水果形态的用具和装饰品。他的作品对英国的陶瓷产生了巨大的影响。

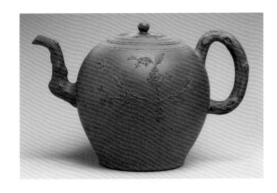

图1-186
韦奇伍德生产的红陶茶壶。
约1760—1765年
美国纽约大都会艺术博物馆藏

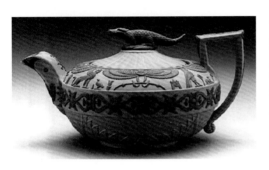

图1-187　韦奇伍德陶厂生产的黑色贴花红陶茶壶，
贴花采用的是古埃及的图案。约1810年
美国明尼阿波利斯美术馆藏

乔赛亚·韦奇伍德以前是韦尔登陶厂的学徒，后来成了韦尔登的合伙人。虽然由于天花的后遗症，他需要挂着拐杖走路，无法做拉坯之类的体力活，但由于他在制陶业方面有极高的天赋，深得韦尔登的器重。他给韦尔登提出了许多设计方面的建议，并帮助韦尔登在材料方面进行了大量的试验。正因为如此，有些陶瓷史学者也把与图1-185类似的彩釉蔬菜水果陶器称为"韦尔登-韦奇伍德陶器"。

韦奇伍德于1759年开办了自己的陶厂，随后就开始生产仿宜兴红陶器，他把这种无釉红陶称为"老红器"（Rosso Antico），显然是为了向艾勒斯兄弟致敬。他死后，老红器的生产开始式微，取而代之的是贴上黑色贴花的红陶以及用珐琅彩装饰的红、黑陶制品。

图1-188　韦奇伍德陶厂生产的珐琅彩绘陶壶。
约1820年
美国纽约大都会艺术博物馆藏

韦奇伍德不但在陶器的设计和制作方面多有建树，他还是一个商业奇才。通过一系列的营销手段以及科学、人性化的管理，韦奇伍德陶厂的销售业绩逐年提高，韦奇伍德因而也积累了大量的财富。正因为如此，他的外孙查尔斯·达尔文才能潜心于科学研究，并最终成为进化论的奠基者。

韦奇伍德陶器曾经见证了英国和中国最初的外交往来。1792年9月，英国国王乔治三世派乔治·马戛尔尼（George Macartney）率领庞大的使团访问中国，以期跟中国建立商贸关系。使团带了大约600箱代表英国工业水平的礼物，其中就包括6件韦奇伍德生产的"宝石器"。

1　Joseph Marryat: *A History of Pottery and Porcelain, Medieval and Modern*, London: John Murray, 1857, p. 186.
——

2　William Chaffers: *Marks and Monograms on Pottery and Porcelain*, London: J. Davi and Sons, 1866, p. 46.
——

3　Joseph Marryat: *Collections Towards a History of Pottery and Porcelain, in the 15th, 16th, 17th, and 18th Centuries*, London: John Murray, 1850, p.104.

## 三、英国瓷器

1586 年，一份属于苏格兰女王玛丽的物品清单中列出了"两个瓷勺子，一个用金装饰，另一个用银装饰"[1]。次年，在群臣们送给英格兰女王伊丽莎白一世的新年礼物中，有一个"用黄金装饰的白瓷碗，盖子是金的，上面有一只狮子"，"一个绿色瓷杯子，底座、边箍和盖子是镀银的"和"一个边上画着红色的瓷杯，底座和盖子是镀银的"[2]。这些都是早期英伦王室收藏中国瓷器的记录。

伊丽莎白女王的白瓷碗和绿瓷杯是塞西尔（Cecil）家族赠送的[3]。塞西尔家族两代人都当过财政大臣，依靠金钱和人脉收集了一些中国的瓷器，这些瓷器往往是通过中亚到达欧洲的，因而异常珍贵，在得到之后通常要请金匠和银匠加上底座和边箍，一方面增加其本身的价值，另一方面也是为了防止被弄坏。

17 世纪末开始英国从中国直接进口瓷器，虽然每年有数十万至上百万件瓷器运抵英国，但是由于"瓷器热"持续高涨，这些产品供不应求。英国诗人约翰·盖伊（John Gay，1685—1732）就写了一首描述一位中产阶级女性热爱瓷器的长诗，诗中说道：

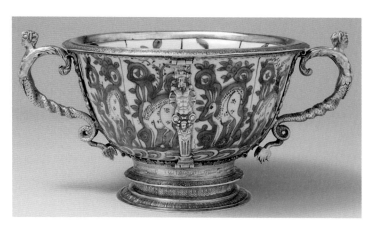

图1-189

塞西尔家收藏的中国万历年间生产的青花瓷，银镀金的底座和边箍是英国工匠后来加上去的

美国纽约大都会艺术博物馆藏

1　John Gay: *Poems on Several Occasions*, Edinburgh: A. Kincaid and W. Creech; and J. Balfour, 1773, v. 2, p. 19.
—
2　Joseph Marryat: *A History of Pottery and Porcelain, Medieval and Modern*, London: John Murray, 1857, p. 371.

瓷器是她灵魂的激情；

杯，盘，碗，碟，

可以点燃她胸中的希望，

勾起欢乐，或是毁掉她今后的一切。[1]

从诗中可以看出，瓷器使人爱不释手，欲罢不能。在这种野火般的热情的驱使下，英国揭开了本土瓷器生产的序幕。

## （一）切尔西瓷厂

英国第一家生产瓷器的工厂是伦敦附近的切尔西瓷厂。1742年，法国人托马斯·布里安（Thomas Briand）向英国王家学会展示了据称是他自己制造的瓷器，这些瓷器是软质瓷，配方和技术显然来自法国。次年，布里安跟在切尔西建立了瓷厂的法国珠宝商夏尔·古恩（Charles Gouyn）及银匠尼古拉·斯普利蒙（Nicholas Sprimont）合作，开始生产软质瓷。工厂至迟在1745年已经生产出了相当优质的产品，因为当年法国的保罗－安东瓦涅·汉农为在斯特拉斯堡建立瓷厂的事向法国国王路易十五请愿时，提到了"英国刚刚建立的一家新工厂，由于其成分的性质，其制造的瓷器比萨克森的更漂亮"。[2]

按照标识的不同，切尔西瓷器可以被粗略地分为4个时期，即三角形、凸锚、红锚和金锚时期。

从1745到1749年是三角形时期，其标识是一个刻画出的三角形。在这一时期，产品以白色为主，釉下青花跟珐琅彩的应用较少。青花着色不稳定，会出现虚化的现象。模仿福建德化窑的

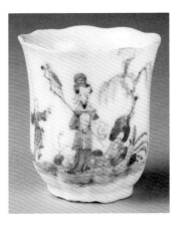

图1-190　切尔西生产的青花瓷杯。1745—1749年
英国伦敦维多利亚和阿尔伯特博物馆藏

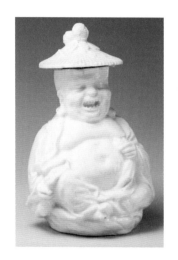

图1-191　切尔西生产的以德化
窑弥勒佛瓷塑为原型的茶叶罐。
1745—1750年

美国纽约大都会艺术博物馆藏

图1-192　切尔西生产的以弥勒佛瓷塑为
原型的茶壶，注意壶把是缠绕着的虬枝，
壶嘴是蛇头[1]。1745—1784年

美国波士顿美术馆藏

瓷器有不错的销路，这些白瓷产品包括日用的杯、壶、罐等和一些瓷塑。

　　布里安于1745年离开了工厂；古恩于1749年也离开了。此后便是斯普利蒙独当一面，带领工厂继续向前。

　　从1750年到1752年是凸锚期。这一时期的标志是在一小块凸起的圆面上浮现的一支锚。从这一时期开始，切尔西着力模仿日本和麦森风格的瓷器。有些日本风的装饰，其实讲的是中国故事。如图1-193中的盘子，画的是"司马光砸缸"的故事，这个图案模仿自日本生产的外销瓷。但日本的图案有可能源自中国瓷器上的装饰。

　　切尔西瓷厂在设立之初，走的便是高端的路线，因此在英国上流社会有广泛知名度的麦森瓷器也成了瓷厂的模仿目标。为了达到以假乱真的效果，瓷厂搜集了很多麦森瓷器，甚至通过关系找到了当时英国驻萨克森的大使查尔斯·汉伯里·威廉姆斯（Charles

1　有的版本把蛇换成了鹦
鹉。

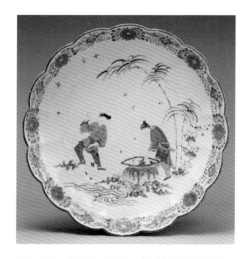

图1-193 切尔西瓷厂生产的"司马光砸缸"瓷
盘。约1752年
美国纽约大都会艺术博物馆藏

图1-194 日本生产的"司马光砸缸"纹外销瓷
盘。约1700—1720年
美国纽约大都会艺术博物馆藏

Hanbury Williams）爵士，请他帮忙提供样品。威
廉姆斯已经收藏了一批麦森瓷器，其中包括166
个瓷塑人物，在他前往萨克森赴任时，他将这些
瓷器存放在他的朋友亨利·福克斯（Henry Fox）
的住宅[1]中。威廉姆斯爵士于1751年6月9日从
德累斯顿给福克斯写信说：

图1-195 清顺治年间生产的
"司马光砸缸"笔筒
美国克利夫兰艺术博物馆藏

1 此住宅又称"荷兰馆"
（Holland House），因前主
人姓Holland。

2 Peter Bradshaw: 18th
Century English Porcelain
Figures, 1745-1749,
Woodbridge: Antique
Collectors' Club Ltd, 1981,
p. 81.

　　大约十天前我收到了埃弗拉德·福
克纳（Everard Fawkener）爵士的一封信，
我相信他在切尔西从事瓷器的制造。
他希望我这里寄去不同作品的模型，以便提供好的设计；并希望我寄
去价值50或30磅的作品。但我认为，对制造商来说，让他们从荷兰
馆取走我的任何瓷器并复制他们喜欢的东西更好，也更便宜。[2]

图1-196 切尔西生产的母子逗
猫瓷塑。约1750—1752年
私人藏

图1-197 布歇设计的版画

1748年，切尔西引进了雕塑家约瑟夫·威廉斯（Joseph Willems），后者在瓷塑方面颇有建树。图1-196的瓷塑由他建模。这座瓷塑表现的是一对中国母子在逗猫，虽然母亲的头发被绘成了棕色，但是从小孩的发型可以看出他是个中国孩子。这座瓷塑虽然参考了麦森的建模和上色的技法，但是其造型本身却来自布歇设计的一幅版画（图1-197）。但有意思的是，布歇的版画中只有母亲拿着一根绑着绒球的棍子，但切尔西的瓷塑把那根较长的棍子改成了两根短棍，母子各拿一根，这样就让儿子也参与到了逗猫的活动中去，使得作品更加生动活泼。

图1-198的瓷塑表现了一群中国音乐家在演奏乐器。跟图1-196一样，威廉斯不但注重动态的塑造，还注意表情的刻画。音乐家手之舞之，足之蹈之，沉浸在欢乐的气氛中。在这定格的一瞬间，彷佛还有余音在缭绕。

从1752年到1758年是红锚时期，标识是用红色珐琅彩画的一支锚。在这个时期，切尔西已经有信心生产出媲美麦森的瓷器供应给英国的消费者，所以斯普利蒙于1754年给政府写信，要求提高麦森瓷器的进口税。这个时期切尔西生产了许多以动植物为造型的瓷器，其珐琅色也比以前绚丽夺目，这点可以从《中国音乐家》瓷塑上体现出来。

从1758年起是金锚时期，标识是用金彩画的一支锚。在这一时期，斯普利蒙病得很厉害，一些优

图1-198 威廉斯建模的《中国音乐家》。
约1755年

美国纽约大都会艺术博物馆藏

图1-199　切尔西生产的中国风瓷杯。
约1760—1765年

英国伦敦大英博物馆藏

图1-200　"切尔西-德比"时期的中国风瓷杯。
约1770—1784年

私人藏

秀的画师投奔了伦敦东区的鲍（Bow）瓷厂。在装饰上，这一时期明显受到法国塞夫勒瓷器的影响，金彩增多，风格也逐渐发展为古典主义。

1763年，斯普利蒙开始出售工厂。从这一年到1769年，工厂的产品很少。瓷厂在1770年2月最终卖给了已经在德比（Derby）开设瓷厂的威廉·杜斯伯利（William Duesbury）。起初杜斯伯利将两家工厂合并经营，这一时期被称为"切尔西－德比"时期。但到了1784年，他决定拆除切尔西瓷厂，工厂里的模具以及大部分工人和技术人员都被转移到了德比瓷厂。

### （二）鲍瓷厂

在英国，切尔西瓷厂是第一家生产出瓷器的工厂，但鲍瓷厂也可以称得上是英国瓷业的大哥大，因为早在1744年爱尔兰肖像画家和雕刻家托马斯·弗莱（Thomas Frye）和玻璃生产商爱德华·海林（Edward Heylyn）就建立了该瓷器厂，同时申请了一项专利，用来制造一种"在质量和美观上，即使不超过国外进口的产品，也与之相等的瓷器"[1]。但他们似乎没有马上投产，直到大约1747年，工厂才全面开始生产瓷器。1748年，英国著名作家丹尼尔·笛福参观该工厂时，说这家工厂规模很大，"已经制造了大量的茶杯……几乎不逊于从中国运来的那些产品"[2]。

跟切尔西瓷厂走的高端路线不同，鲍瓷厂也兼顾中下层的消费者，因此颇受大众喜爱的青花瓷器成为鲍瓷厂早期的主要产品。此外，鲍瓷厂还常常模仿中国福建的德化白瓷。

1749年，托马斯·弗莱独自申请了一项新的专利，即"一种制造某种器皿的新方法，这种器皿在美感和精细度上并不逊于，而在

1　William Chaffers: *Marks and Monograms on European and Oriental Pottery and Porcelain*, London: Gibbings and Co. Limited , 1897, p. 875.

2　John Sandon: *The Philips Guide to English Porcelain of the 18th and 19th Centuries*, London: Premier Editions, 1993, p. 22.

图1-201　鲍瓷厂生产的青花瓷杯。
约1748—1750年

私人藏

强度上反而优于从东印度[1]带来的陶器"。[2]

　　所谓的新方法，是指在瓷胎中加入用牛骨烧成的灰。在此之前，英国制造的瓷器一直采用法国的配方，在素胎中含有大量的玻璃。这种胎体，对窑烧的温度要求很严，温度稍高，就可能在窑中坍塌。而弗莱通过试验发现，在加了相当比例的骨灰之后，瓷胎变得更加结实。他的这一发现，对英国乃全世界的制瓷业作出了很大的贡献。到1800年，几乎所有的英国工厂都采用了这种方法，这个方法也传播到了其他国家。

图1-202　鲍瓷厂生产的仿德化白瓷杯。约1750—1755年

美国纽约大都会艺术博物馆藏

　　这一年，两个新的合伙人加入了鲍瓷厂，他们名叫约翰·威瑟比（John Weatherby）和约翰·克劳瑟（John Crowthe），都是瓷器和玻璃经销商，跟曾在切尔西工作的布里安有过某种联系。新资金的投入使得瓷厂得以扩建，并开始以商业规模制造瓷器。值得一提的是，鲍厂很可能是英国第一家这样的工厂。

　　扩建后的瓷厂厂房是仿照英国东印度公司在中国广州的仓库的样子建造的。事实上，工厂此时也自称"新广州"，并在出产的瓷器上标上了"新广州"的字样。

1　东印度即东亚。
—
2　William Chaffers: *Marks and Monograms on European and Oriental Pottery and Porcelain*, London: Gibbings and Co. Limited , 1897, p. 875.

图1-203

鲍瓷厂生产的墨台，上面写着"在新广州制作"。1750年

英国索尔兹伯里博物馆藏

图1-204 鲍瓷厂生产的彩绘瓷罐。
约1750年

英国伦敦维多利亚和阿尔伯特博物馆藏

图1-205 鲍瓷厂生产的彩绘瓷杯。
约1753—1755年

英国伦敦维多利亚和阿尔伯特博物馆藏

　　1750年后鲍瓷厂生产了不少中国风彩绘瓷，在彩绘图案中常出现妇女和儿童，但绘画技法普遍不太高超。

　　鲍瓷厂还开风气之先，尝试将图案从雕刻师的铜版上"转印"到瓷胎上。不过因为颜料太软和较易熔化，成品的图像有时比较模糊，所以没有大规模应用。但是鲍瓷厂的尝试为后来转印技术的进一步发展打下了基础。

　　1760年以后，鲍瓷厂的产品开始走下坡路，色彩越来越刺眼，绘画越来越

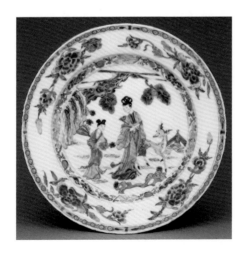

图1-206 鲍瓷厂的彩绘瓷盘。
约1755年

美国纽约大都会艺术博物馆藏

图1-207 鲍瓷厂的青花转印八角瓷盘。
约1760年

英国伦敦维多利亚和阿尔伯特博物馆藏

图1-208 本杰明·隆德生产的瓷塑，表现的是中国八仙中的吕洞宾。1750年

美国纽约大都会艺术博物馆藏

粗糙，造型越来越草率。随着合伙人的死亡或破产，到了1776年，鲍瓷厂以低价被杜斯伯利买下，所有的模具和工具都被转移到了德比瓷厂。

## （三）伍斯特（Worcester）瓷厂

1750年左右，英格兰中部伍斯特的医生兼业余画家约翰·沃尔（John Wall）和药剂师威廉·戴维斯（William Davis）声称他们发明了制造瓷器的新配方，其中包括一种只有他们知道的秘密成分。他们说服了另外13个人入股，要建立一家瓷厂。实际上这两个人想收购布里斯托尔的一家小规模的瓷厂，他们曾跟瓷厂的业主本杰明·隆德（Benjamin Lund）有过接触。

本杰明·隆德不但生产瓷器，还拥有工厂附近的皂石矿的开采权。1750年，到过他的皂石矿的旅行者提到白色的皂石可以用于制造瓷器。[1]

1751年5月16日，这15位合伙人在伍斯特租下了一栋大房子，此地在塞文（Severn）河的上游，交通十分便利。同年6月4日，他们正式签署了成立"伍斯特东京制造厂"[2] 的契约。

1752年，他们收购了本杰明·隆德的瓷厂以及皂石矿的开采权。本杰明·隆德随着工人来到伍斯特，负责监督炉窑的建立。同年，新工厂开始生产瓷器。

新出产的瓷器使用了本杰明·隆德提供的加了皂石的配方，但进行了改进，这样生产出的瓷器在强度上有很大的提高。英国其他地方生产出的软质瓷，由于含有玻璃的成分，在用热水泡茶时，往往会开裂，而伍斯特的产品则没有这个弊端。英国化学家兼药剂师罗伯特·多西（Robert Dossie）在他的流传甚广的《艺术助手》一书中就提到："后起的位于伍斯特的一家工厂生产的产品，虽然价

1　Richard Pococke: *The Travels Through England of Dr. Richard Pococke*, Westminster: Nichols and Sons Camden society, 1888 v. 1, p. 120.
——
2　英文名为"Worcester Tonquin Manufacture"。选择"Tonquin"这个词是为了听起来像中国的城市名称。

图1-209

伍斯特瓷厂生产的青花瓷杯。约1753—1755年

加拿大多伦多佳迪耐尔博物馆藏

图1-210 伍斯特瓷厂使用过的部分仿汉字款，可以隐约看到"大明嘉靖年制"等字样

格非常便宜，但是非常轻巧和结实，在耐热方面，不比真正的瓷器逊色"。[1]

1754年伍斯特瓷厂在伦敦开设了仓库和商店，为的是为普通消费者和贸易商提供更好和更便利的服务。

从这个时候开始荷兰商人向伍斯特瓷厂采购了相当多的青花瓷器，有时这些商人会把伍斯特瓷器假冒成中国瓷器来销售。为此目的，一些伍斯特瓷器上出现了仿汉字的底款。这从一个侧面说明了伍斯特瓷的质量值得信赖。图1-209是一个带盖瓷杯，上面的图案俗称"跳舞的渔夫"，是伍斯特的画工根据中国进口青花瓷上的图案重新设计的，在当时颇受欢迎。

在产品的装饰方面，伍斯特除了使用青花外，釉上彩也有一定的比例。一般来说，青花瓷的价格比较低，客户是中产阶级；而彩瓷相对昂贵，面向的是贵族阶层。图1-211是一只素三彩瓷壶，器形仿照中国古代的青铜器。除了画工精细之外，色彩搭配也很得宜，一眼望去，非常素雅。图1-212是一只茶壶，图案可能来自中国的木刻版画，虽然右边的桌子看上去不稳，但画工在描绘人物方面却颇具功力。另外，此壶上的花形壶钮也是伍斯特有盖器的一个特色。

伍斯特瓷厂还生产一种以单色珐琅装饰的瓷器。颜色以黑、红或紫为主。这种方法类

1 Robert Dossie: *The Handmaid to the Arts*, London: J. Nourse, 1764, v. 2, P. 355.

图1-211 伍斯特瓷厂的素三彩瓷壶。约1753—1754年

美国纽约大都会艺术博物馆藏

图1-212　伍斯特瓷厂的釉上彩茶壶。
约1770年

美国纽约大都会艺术博物馆藏

似麦森独立画师的做法，但构图上一般不太热闹，而且以白描的方法表现，很少有阴影。

1756年，曾在鲍瓷厂工作的雕刻家罗伯特·汉考克（Robert Hancock）来到了伍斯特瓷厂，带来了转移印刷的秘密。此后，这种方法在伍斯特瓷厂得到了大规模应用。伍斯特瓷器上的转移印花有两种，最常见的一种是图案具有所有的轮廓和阴影等细节，印好后就不需要再动笔了；第二种是图案只有轮廓，需由画师根据轮廓来填上珐琅彩。图1-214的瓷碗上画的是所谓的"红牛"图案。这种图案就是先将轮廓

图1-213　伍斯特瓷厂用黑色珐琅装饰的
瓷壶局部。约1755—1760年

英国伦敦维多利亚和阿尔伯特博物馆藏

印出，再由画工手工上色。"红牛"图案可能是伍斯特瓷厂最受欢迎的图案，一直用了十多年。

1788年，伍斯特瓷厂迎来了高光时刻，那一年的8月，英国国王乔治三世和夏洛特王后访问了瓷厂并订购了瓷器。瓷厂随后获得了将自己描述为"陛下的制造商"的许可。

此后，英国王室成员多次访问伍斯特瓷厂。到了1862年，瓷厂被正式命名为"伍斯特王家瓷器公司"。在那个时期，瓷厂为了配合日本门户开放的国际形势，生产了许多以"日本风"装饰的器形独特的作品。在这些"日本风"的

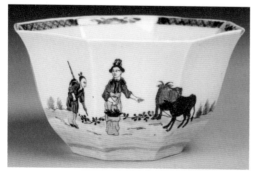

图1-214　伍斯特瓷厂的"红牛"瓷碗。
约1754—1756年

英国伦敦维多利亚和阿尔伯特博物馆藏

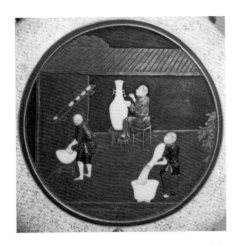

图1-215 伍斯特瓷厂生产的"日本风"扁壶局部。约1872年

英国伦敦维多利亚和阿尔伯特博物馆藏

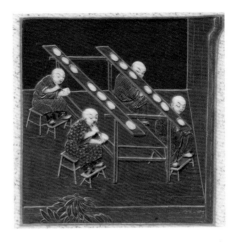

图1-216 伍斯特瓷厂生产的"日本风"方壶局部。约1873年

美国纽约大都会艺术博物馆藏

装饰中，同样有不少是讲中国故事的。比如图1-215和图1-216的图案，分别来自一只扁壶和一只方壶，但都选用了中国工匠制作瓷器的场景来进行装饰。这些图案取自中国出口到欧洲的外销壁纸。

1954年，伍斯特王家瓷器公司转变为上市公司，但到了2008年，公司宣布破产。

### （四）转印技术与柳式图案

汉考克带到伍斯特的转移印花技术，极大地提高了伍斯特的生产力。一般来说，转印要比手工上色快15倍左右。这项技术跟骨瓷一样，也成为英国对世界陶瓷的一大贡献。

但是，汉考克并不是在英国第一个应用转印技术的人。因为在1751年9月10日，伯明翰雕刻师约翰·布鲁克斯（John Brooks）就申请了一项专利，其中提到他"发现了一种在珐琅和瓷器上印刷、压印和翻转的方法，图案来自雕刻的、蚀刻的及用美柔汀刻制的铜版以及刻好的木版和其他金属版"[1]。

虽然他的申请没有获得批准，但他的申请书中的内容表明了他对在瓷器上转印图案的技术进行过尝试。在伯明翰出现的几件1750年代转印的陶器可能跟布鲁克斯有关。布鲁克斯后来去了伦敦，有可能也参与了那儿的一些陶制品的转移印刷工作。

最早的一件带有转移印花装饰的英国瓷器是一个切尔西生产的八边形碟子，产于凸锚时期，但这仅是一个孤例。后来鲍瓷厂也生产了少量的转移印花的瓷器，用的是汉考克提供的铜

1　Bernard Wantey: *English Enamels in the 18th Century*, in Peter Wilson (ed.): *Antiques International*, London: Spring Books, 1931, p. 288.

版。汉考克曾经在伯明翰学习雕刻技法，一定跟布鲁克斯有过接触。

在汉考克到达伍斯特前，所有的转移印花都是在釉上进行的。到了1757至1758年，伍斯特开始制作釉下转移印花的青花瓷器，结果获得了成功，并很快进入商业化生产。此后，英国其他陶瓷厂家也纷纷效仿。

位于英格兰西部布罗斯利（Broseley）附近的考莱（Caughley）瓷厂积极地引进了转移印花技术，因为这家瓷厂基本上只生产青花瓷。1780年初，雕刻师托马斯·明顿（Thomas Minton）跟雕刻师托马斯·卢卡斯（Thomas Lucas）可能在考莱瓷厂承租人托马斯·特纳（Thomas Turner）的指导下研究过中国风的印花图案设计。明顿于1785年离开考莱瓷厂，开办了自己的工厂。此前的1783年，卢卡斯已经离开了考莱，到了斯塔福德郡特伦特河畔斯托克的斯波德（Spode）陶瓷厂工作。

斯波德工厂的主人乔赛亚·斯波德（Josiah Spode）在卢卡斯的帮助下，逐步完善了转移印花技术。到了1790年左右，明顿把带有中国亭台、小桥和柳树的图案卖给斯波德，这是所谓的"柳式图案"的雏形。明顿后来又对图案进行了修改，到了1810年左右，第三版"柳式图案"出炉，这一版被称为标准版。

标准版的"柳式图案"的中央是一棵虬曲的老垂柳，柳树的右边是两座带着尖顶飞檐的阁楼，阁楼的周围布满了高高低低的树木；柳树的左边是一座小建筑，通过小桥可以连接到右边的阁楼，桥上有3个行人，怀抱中各有物件；前景是曲曲折折的篱笆，背景则是浩渺的湖水；湖中有两座小岛，一艘小船；岛上有建筑，船上有船夫，另有一对飞鸟在空中作接吻状。

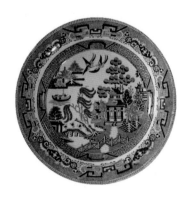

图1-217　斯波德生产的标准"柳式图案"瓷盘。19世纪初

私人藏

"柳式图案"的灵感来自乾隆时期的外销青花瓷。如图1-173、图1-218、图1-219中就已经具备了"柳式图案"中的一些元素，像楼阁、山水、舟桥、人物及树木等。将它们加以剪贴、组合，并略加改变，"柳式图案"就会呼之欲出。

图1-218　乾隆时期青花外销瓷盘
私人藏

图1-219　乾隆时期青花外销瓷盘
瑞典斯德哥尔摩国家博物馆藏

柳式图案一方面富有自然的美，一方面也充满生活的趣味。所以一经推出，很快成了欧洲制瓷界的宠儿，大小瓷厂争相模仿，用柳式图案装饰的产品也畅销不衰。富裕人家必定购买配套的碗盏壶罐，小康之家也备有一两套盘子来招待客人。

柳式图案在实际应用时，根据器物的形状及大小，也根据各个厂家的喜好，有一些变化，比方树木和建筑的位置、飞鸟的姿态等等，跟标准版都不尽相同，但这些变化都离不开原来的基本元素。

随着时间的推移，消费者已经不满足于单单使用餐具，他们更需要了解这图案背后的含义，甚至需要一段传奇来满足他们的好奇与想象。于是一则诠释柳式图案的浪漫故事就出现在了1849年英国出版的《家庭之友》杂志的第一期上。化名为"J. B. L."的作者先对读者说：

> 人们对最好的陶瓷所赋予的名称表明了它的起源；China这个词适用于壁炉上的装饰品、壁橱里的瓷器，或者从亚洲东海岸的北部延伸到南部的那片广阔的领土，都是说得通的。我们的许多其他日常用品很可能都要归功于这个国家；而且可以肯定的是，早在文明之光——它如太阳从东方升起，现在在西方达到顶峰——到达我们的海岸之前，中国人就已经熟悉了眼镜和放大镜、火药和铸铁的使用。
>
> 我们现在的制造商在材料的美感上已经远远超过了中国的陶器标本，

但时尚仍然偏爱中国的图案和形式。这种偏爱的一个显著例子是，被称为"柳式图案"的普通青花盘的销售量超过了所有其他盘子的总和。这个名字来自占据盘子中心的树的形象，它是代表春天的柳树，它在叶子出现之前就绽开了它的花朵。

有谁从懂事起不曾好奇地思考过柳式图案盘子上的神秘人物？又有谁，在幼稚的好奇心中，没有想过那三个轮廓模糊的人在桥上做什么；他们从哪里来，又要跑向哪里？那条白色的小河上没有船桨的船夫在做什么？那座迷人的岛屿上的房子是谁的？

为什么那两只比例失调的鸽子总是互相亲吻，仿佛为做了什么好事而感到高兴？

当发现自己的目光停留在餐桌上的柳树图案的盘子，或者屋子里壁架上闪闪发光的盘子的时候，有谁的脑海里没有这样的想法呢？

那只有年代的画有柳树图案的盘子！尽管它缺乏艺术美感，但通过各种联想，它对我们来说是很珍贵的。它与我们最早期的回忆混合在一起；它就像一张老朋友或是伙伴的画像，我们到处都能看到他们的画像，但我们永远不会感到厌倦。它的魅力是不变的，无论我们看到的是一个扁平的椭圆形盘子，圆形的奶酪盘，中空的汤罐，还是弯曲成勺子的形状！它都是如此。在每一种形式的变化中，三个蓝色的人仍然在桥上奔跑；船夫仍然无精打采地坐在小河上，而鸽子则不断地亲吻和飞翔，对结局表现出极大的赞美。

如果有读者愿意拿出一个标准的盘子，并与我们一起阅读下面的故事，我们就会告诉他这一切是怎么回事。据说下面的这个故事对中国人来说，就像《巨人杀手杰克》或《鲁滨逊漂流记》对我们一样家喻户晓。这就是《柳式图案盘子的故事》。[1]

1　Robert Kemp Philp (ed.):
*The Family Friend*, London:
Houlston and Stoneman,
1849, v. 1, p.124.

然后故事就正式登场：一位有钱的大官和他的漂亮的女儿"恭

图1-220
《家庭之友》杂志为《柳式图案盘子的故事》
所配的插图

喜"（Koong-see）住在一栋豪宅里，大官雇了一个名字叫"张"（Chang）的能干的小伙子帮他记账。张爱上了恭喜，恭喜也爱上了张，他们就在宅边的橘子树下约会。此事被大官发觉后，他就建了篱笆将两人分开，并将女儿许配给一个有钱的朋友做儿媳。无奈之下，两个年轻人决定私奔，他们乘船去了一座小岛并幸福地生活在一起。不过他们不小心暴露了行踪，恭喜的父亲以及他的朋友派兵丁将他们杀害。后来天神被恭喜和张的真情所感动，将他们化成了一对相恋的鸟儿。

这个故事流传甚广，当时绘本之类的儿童书还很罕见，有些英国母亲就拿着有柳式图案的盘子给孩子讲睡前故事，其后有好几个版本的民歌和童谣也流行开来了。其中有一首诗在 1894 年被收录进了美国的《学校教育》杂志：

祖母的餐桌上，

放着盛满姜饼的盘子；

旁边有面包，牛奶，浆果，奶油，

还有写着"好孩子用"的杯子。

我边吃晚餐边想，

盘子上蓝色的大地；

还有那白色的天空，

一切是多么的神奇！

奶奶：你无所不知，

请告诉我这里的故事。

那长尾巴的鸟儿会不会鸣叫？

公主住的城堡是不是太小？

童话中的公主都是金色的辫子，

可这位却是蓝发垂髻。

那船儿没帆怎能行驶？
奶奶你快让我知道。

她给我讲了几百年前的传说，
讲了一个官员富可敌国。
讲了荔枝的美和张的真，
以及他们爱情的坚贞。
他们在园丁的草房里躲藏难熬，
后来逃往一座美丽的小岛。
狠心的父亲追到了那儿，
可怜的一对儿命儿不保。
但是一股慈悲的神力，
把他们化成了比翼的双鸟。

祖母戴上她的眼镜，
让我将盘子仔细看清：
大官的豪宅，岛上的草屋，
那船，那桥，那门柱；
"这是听到他们情话的橘子树，
这是那条他们逃跑的路；
这上面还可以看到，
永远恩爱的双鸟。"

那些人物看上去活了起来，
奇怪的幻想充满了我的脑海。
还没等祖母讲完，

已到了我睡觉的时间。

但是我的梦境里，
充满了蓝白的色彩。
我看到了恋人们逃过拱桥，
一只相思鸟儿低空飞来。
从带着飞檐的小房子里，
走出了主人，妇人和听差。
我梦到了床柱变成了柳树，
最后我变成了蓝色的姑娘。
在那一小块神奇美丽的土地上，
流连，盘桓和徜徉。[1]

　　不过在这首诗中，"恭喜"的名字变成了"荔枝"（Li-chi），这两个词都是欧洲和北美的人们听说过的来自汉语的词汇。在当时欧美人的思维里，只要声音像是从中文来的，就是中国的。

　　自从斯波德陶瓷厂生产"柳式图案"以后，带有"柳式图案"的瓷器从未下过生产线，而柳式图案也被应用在布料及壁纸等的设计上，在世界上流传甚广。1931 年，美国迪斯尼电影公司出产了一部以"柳式图案"的故事为蓝本的短片。到今天，恭喜和张的爱情故事仍时不时地被欧美家庭所提起。

1　*The Queer Little Land, in School Education*, Minneapolis: School Education Company, 1894, v. 13, no.1, p.22.

# 1.7

# 意大利及西班牙瓷器

## 一、意大利

### （一）韦齐（Vezzi）

1719年，威尼斯的金匠弗朗切斯科·韦齐（Francesco Vezzi）访问了维也纳，他很可能注意到了正在兴建的维也纳瓷厂，也可能见到了此前从麦森瓷厂逃往维也纳的洪吉。次年，洪吉离开维也纳瓷厂，来到了威尼斯。这位法国出身的娴于金绘的画师在帮助建立维也纳瓷厂时起的作用不是很大，但是这次他却使出浑身解数，帮着韦齐建成了欧洲第三家硬瓷厂。

洪吉虽然人不在麦森，但是他跟麦森的一些以前的同事仍保持联系。通过他的人脉，韦齐瓷厂得以从萨克森走私瓷土。又由于工厂愿意花高价雇用技艺高超的画师和技工，这样，生产出的产品的质量跟麦森和维也纳瓷厂的不相上下。

在器形上，由于韦齐是金匠，因此常常以金、银器作为模型。在装饰上，韦齐瓷厂紧跟麦森和维也纳的步伐，不但生产釉下青花，也使用红、黑等单色以及多彩珐琅来绘制釉上图案。不过韦齐并不常照搬这两家瓷厂的图案，而是

图1-221　韦齐瓷厂生产的青花茶壶，可以看出银器对造型的影响。
1720—1727年

美国纽约大都会艺术博物馆藏

图1-222

韦齐生产的方形瓷罐。
1720—1727年

英国伦敦维多利亚和阿尔伯特博物馆藏

图1-223　吉歇尔《中国图说》中的采茶图

从其他的来源寻找灵感。

　　图1-221茶壶上面的鸟可能直接来源于中国的外销青花瓷，而图1-222的图案则取材于吉歇尔的《中国图说》中的插图。当时这本有关中国的百科全书在欧洲非常流行。

　　1727年，洪吉返回了麦森瓷厂，这导致韦齐瓷厂无法继续得到来自萨克森的瓷土。另一方面，威尼斯的一些贵族对瓷厂排出的浓烟啧有烦言，这些都使得瓷厂不得不关闭。韦齐瓷厂虽然只存在了7年，但是瓷器品质上乘，仍在陶瓷史中占据一席之地。

### （二）多西亚（Doccia）

　　1735年，卡罗·吉诺利侯爵（Marchese Carlo Ginori）在他的位于佛罗伦萨附近别墅旁建立了一家瓷厂，命名为"多西亚瓷厂"。吉诺利对矿物学和化学有很深的研究，在建厂时已经掌握了一些瓷土的配方知识。

　　工厂开始只生产陶器，到了1739年开始烧制瓷器。这当中经过了许多次的试验，吉诺利将整个试验的过程写成了一本小册子。

　　吉诺利是一位有雄心壮志的人，他原本打算从中国进口黏土生产瓷器，但

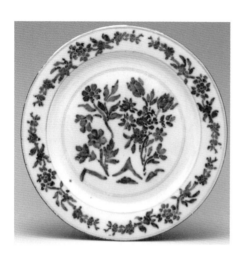

图1-224　多西亚生产的青花瓷盘。约1745年
美国纽约大都会艺术博物馆藏

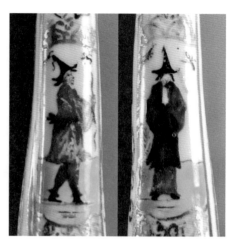

图1-225　多西亚生产的餐刀柄的两面，明显地受
到赫洛尔特中国风装饰风格的影响。约1745年
私人藏

因为成本太高而放弃了。后来采用了厄尔巴（Elba）岛出产的土，结果取得了成功。

　　多西亚瓷厂早期模仿中国和麦森瓷厂的产品，后来又模仿法国塞夫勒瓷厂的式样。在商业上，工厂因为制作仿制品而获得了成功，但在艺术上，缺乏自己鲜明的特色。

　　多西亚瓷厂一直由吉诺利家族经营，1896年与米兰的一家瓷厂合并。

## （三）卡波迪蒙特（Capodimonte）

　　1738年，那不勒斯国王卡洛七世（Carlo VII）迎娶了萨克森选帝侯奥古斯都三世的女儿玛丽亚·阿玛莉亚（Maria Amalia）。在新娘的嫁妆中，有大量的麦森陶瓷，包括用红陶制作的茶壶。这虽然是一桩双方父母安排的婚姻，新郎和新娘事先都没有见过面，但两人见面后都非常满意。结婚后一直恩爱有加。

　　卡洛七世想效仿他的岳父，并取悦他的妻子，遂于1743年在那不勒斯郊外的卡波迪蒙特宫建立了一家瓷器厂。

　　卡波迪蒙特瓷厂生产的是软质瓷。以瓷胎洁白、色彩鲜艳、描绘细腻而闻名。

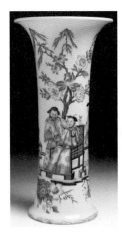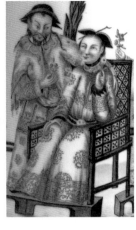

图1-226
卡波迪蒙特瓷厂生产的花瓶及其细部。
约1750年

英国伦敦维多利亚和阿尔伯特博物馆藏

当雕塑家朱塞佩·格里奇（Giuseppe Gricci，约1700—1770）加盟瓷厂后，瓷厂在瓷塑人物造型方面有了很大的提高。1757到1759年，他用中国风的瓷塑装饰了王后在波蒂奇（Portici）宫的一个房间的墙面，引起了很大轰动。这些墙上的塑像形象逼真、姿态丰富，加上场景和道具的配合，营造出了一个瓷质的华夏世界。

1759年卡洛七世的同父异母哥哥费迪南多六世（Fernando VI）去世，卡洛七世继承了他在西班牙的王位，成为卡洛斯三世（Carlos III）。出于对瓷器的热爱，他命令将卡波迪蒙特瓷厂整体迁移到马德里附近的布恩雷蒂罗（Buen Retiro），大部分的员工也被转移到了西班牙，其中包括格里奇。

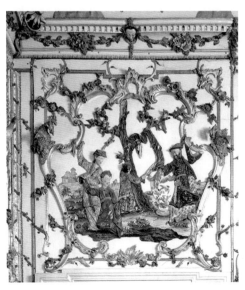

图1-227　格里奇设计的瓷塑墙面局部。1757—1759年

意大利那不勒斯国立卡波迪蒙特博物馆藏

## 二、西班牙

### （一）布恩雷蒂罗

　　1759 年 10 月 7 日卡波迪蒙特瓷厂停工，到了次年拆除后的工厂被移到了在布恩雷蒂罗成立的新工厂。新工厂的正式名称是布恩雷蒂罗真瓷厂（Real Fabrica de Porcelana del Buen Retiro），这是西班牙的第一家瓷器厂。

　　工厂早期的产品跟卡波迪蒙特瓷厂的并无区别。1763 至 1765 年，格里奇为位于马德里南部的阿兰胡埃斯（Aranjuez）官的一个房间的墙壁设计了新的中国风瓷塑装饰。在大镜子的映照下，各种色彩鲜艳的人物、动物相互呼应，整个造型生动活泼，是洛可可艺术的杰作。

　　几年后，布恩雷蒂罗瓷厂的趣味向新古典方向转移，从那时起，瓷厂的质量开始下降，胎体不再是明亮的白色，而是带有明显的黄色，釉面也不均匀，会出现裂纹。

　　1788 年卡洛斯三世去世。同年，布恩雷蒂罗瓷厂被挂牌出售，但由于要价太高，未能成功。在西班牙独立战争（1808—1814）期间，英国军队和法国军队在瓷厂一带展开了激烈的争夺战，结果瓷厂于 1812 年被毁。

图1-228　西班牙马德里阿兰胡埃斯宫中国室瓷塑墙面局部。
1763—1765年

图1-229　阿兰胡埃斯宫中国室瓷塑墙面上的汉字牌。"加洛"就是"卡洛"

# 2

绘画与织物

# 2.1

# 绘　画

## 2.1.1　法国艺术家

### 一、让·贝然（Jean Bérain）

1700 年 1 月 13 日，法国国王路易十四的弟弟奥尔良公爵在凡尔赛宫举行了一场宴会。宴会的主客是他的外孙女，也是他的侄孙媳妇玛丽·阿德莱德（Marie Adélaïde，1685—1712）。出生于都灵的玛丽·阿德莱德 3 年前嫁给了路易十四的孙子勃艮第公爵，因此当时她的封号是勃艮第公爵夫人。

勃艮第公爵夫人生性活泼，又爱好文艺。她的到来，为法国宫廷带来了许多欢乐，路易十四和奥尔良公爵更是开心不已。

为了给年仅 15 岁的勃艮第公爵夫人一个惊喜，奥尔良公爵请国王的设计师让·贝兰来设计宴会的节目。让·贝兰决定采用中国式的主题。

根据在巴黎出版的《风雅信使》杂志 1700 年 2 月号的报道，奥尔良公爵的官员们打扮成中国瓷塑，坐在每张桌子之间。在摆放餐具的大柜子旁边，有 3 座瓷像在演奏乐器，两端还有 2 座瓷像在唱歌。在餐具柜的对面，还有 3 面大镜子，使得餐具柜的数目看上去翻倍了。当勃艮第公爵夫人进入宴会厅时，这些塑像都向她点头致意，同时，12 名身着中国服装的官员站起来，从餐具柜下抽出几张桌子，公主和跟在她后面的女士们在这些桌子上用餐，官员们为她们端出饮料和食物……

酒足饭饱之后，舞会就开始了，咖啡和巧克力被搬进舞厅。一些人打扮成土耳其人，其他人则代表其他国家……

《风雅信使》对这场活动的设计大加赞赏，并且说，"我们知道他（贝兰）在所有这些方面的天才"。[1]

这位天才的设计师于 1640 年出生在法国洛林地区的圣米耶勒

1　Hélène Belevitch-Stankevitch: *Le Goût Chinois en France au Temps de Louis XIV*, Paris: Jouve, 1910, p. 173.

图2-1

贝兰的怪诞风格设
计。1711年后

（Saint-Mihiel），其父亲和叔父是火绳枪制造商。由于枪支需要用雕花进行
装饰，所以贝兰从小就在父亲和叔叔的熏陶下学会了雕刻的技法。贝兰家族
于1644年左右搬到了巴黎，开始为首都的贵族制造和装饰枪支。1667年左右，
让·贝兰为路易十四装饰了一把猎枪，获得好评。1670年，他被王室聘为雕刻师；
1674年被任命为国王的室内设计师，其工作范围不仅包括王家宫殿的内部和
家具的设计，也包括各种王家庆典、化装舞会、焰火表演和葬礼的服装和装
饰设计；1680年，他成为巴黎歌剧院布景和舞台机械的首席设计师。其后他
的声誉日隆，许多大型的建筑和重要的活动都由他参与设计，成为法国炙手
可热的装饰大师。

贝兰的大部分室内装饰设计都被归类于"怪诞风格"，其主要的特点是
画面对称，多使用细长而脆弱的廊柱，枝繁叶茂的藤蔓、半人半兽的怪物以及
异国的动物、舞者、驯兽师和滑稽人物等素材。贝兰设计的图案具有一定的动
感，但又相对克制。他的愉悦、轻松、异想天开的思路启发了丹
尼尔·马洛（Daniel Marot, 1661—1752）、克劳德·奥德朗（Claude
Audran III, 1658—1734）、华托、克里斯托夫·于埃（Christophe
Huet, 1700—1759）[1]和让-巴蒂斯特·毕勒芒等艺术家的中国风

1 克里斯托夫·于埃的设
计可参见本书第四章"壁板
与壁画"。

图2-2
贝兰有时将中国风的人物融入他的装饰壁板设计中去。17世纪末

图2-3　贝兰为《威尼斯狂欢节》设计的中国舞者形象。1699年

设计。

　　从17世纪80年代起，法国宫廷中以东方为主题的化妆舞会日益盛行。在贝兰的舞会及戏剧舞台设计中，也常常能看到中国的元素。图2-3是他为1699年上演的三幕歌剧《威尼斯狂欢节》（Carnaval de Venise）所设计的中国舞者的形象。

　　就在1700年初为勃艮第公爵夫人举行的那场宴会后不久，路易十四在凡尔赛的火星沙龙举行了一场大型化装舞会，这次贝兰负责服装设计。图2-4是勃艮第公爵在舞会上所穿的"中国官员服装"。这位官员的帽子采用了亭子顶部的造型，有趣的是帽檐边挂上了许多铃铛，仿佛是叮当作响的檐铃。对没有到过中国的欧洲人来说，这样的服饰颇有异国情调的魅力，所以此图也曾被其他的艺术家挪用。

图2-4　贝兰设计的中国官员服饰。
1700年

图2-5　法国手绘棉布壁挂局
部。1725—1750年

英国伦敦维多利亚和阿尔伯特博物
馆藏

让·贝兰于1711年去世后，他的儿子小让·贝兰继承了他的职位。小让·贝兰曾是他父亲的学生，但他只满足于抄袭他的父亲，在装饰设计上没有什么突破。

## 二、让-安托万·华托

在法国艺术史上，英年早逝的让-安托万·华托是一个神奇的存在。他出身卑微，但最终成为一代大家；他体弱多病，却开创了以欢乐为主题的绘画流派。

华托于1684年出生于一个佛兰德小镇维冷辛（Velenciennes）。由于小镇在他出生6年前就被法国兼并了，因此他算是一个法国公民。

虽然他的父亲是砖瓦匠，但华托对跟泥土和窑炉打交道不感兴趣，正好华托的哥哥立志继承家庭的事业，这样当华托提出要学习绘画时，他的父亲并没有表示异议。从1699年开始，华托拜家乡的一名画家为师。1702年，他的老师去世了，华托就去巴黎碰运气。

初到巴黎的时候，华托身无分文，曾在不同的画店打过工。后来他转投至一名画商的门下。此画商召集了一批画家，专门以流水线的方式快速仿制前辈艺术大师的作品。正是在这里，华托接触到了许多佛兰德及荷兰画家的作品，也学到了不同的绘画技法。

大约在1703年，华托跟随名画家克劳德·吉罗（Claude Gillot，1673—1722）学习。吉罗擅长画意大利舞台剧中的故事，这也引起了华托对戏剧画的热忱。

图2-6　奥德朗手绘的中国风图案

瑞典斯德哥尔摩国家博物馆藏

图2-7　奥德朗设计的屋顶装饰画。注意下方持着华盖骑着象的人物以及象的前面戴着三角帽正在跪拜的人物

瑞典斯德哥尔摩国家博物馆藏

图2-8　根据华托设计的《中国神祇》而制作的版画。约出版于1745—1805年

1708年吉罗与华托分道扬镳，原因居然是华托青出于蓝，在客户中受欢迎的程度超过了吉罗，引起了吉罗的嫉妒及不满。分手之后，华托又跟法国画家克劳德·奥德朗学习了几个月。奥德朗是个装饰画家，尤以藤蔓花纹及怪诞设计而为世人所知，他偶尔也会在设计中点缀一些中国元素。受奥德朗和另一位法国画家贝兰的影响，华托开始尝试设计对称的具有怪诞风的装饰性图案。

1708年奥德朗策划和监督了法国王室的一些大型装饰项目，为此他雇用了华托作为自己的助手，主要负责莫顿（Meudon）和缪埃特（Muette）官的装饰。

华托为缪埃特官创作了30幅后来被总称为《中国人物》（*Figures Chinoises*）的油画，这些人物画是华托中国风绘画的代表作。但可惜的是除了两幅之外，其余的作品都不知所踪。好在1731年巴黎出版商寡妇谢罗（Veuve Chereau）和路易·苏鲁格（Louis Surugue）邀请了几位雕刻家根据华托的原稿刻制了铜版画，这才使得这些作品大概的样子得以保留。1735年，华托的好友兼收藏家让·德·朱利安（Jean de Jullienne）出版了当时最齐全的华托作品集，在所有的271幅铜版画中，也包括这30幅中国风的作品。

华托的这30幅油画的铜版印刷品，每幅都有题目。从题目来看，画中人物所代表的地域范围相当广泛。不但有来自四川和湖广的家庭，也有中国周边地区的形形色色的人物，比如"尼泊尔的妇女"和"白固的和尚"等。唯一一个有真实姓名的是蒙古准噶尔

图2-9　策妄阿拉布坦像

部的首领策妄阿拉布坦，其他的只标上了职业或身份。这些人大都是社会的中下层人士，如和尚、婢女、太监、牧童等。

在场景的安排上，除了两幅之外，都是以山岗作为取景地，可以看到远处的云海、树木或山峦。这符合早期中国风绘画将中国描绘成田园诗般的梦境的特色。在构图上，画中的主要人物都在中心位置，他们或坐或立，大部分人的手里都拿着道具，如扇子、伞、乐器等。所有人的表情都比较含蓄。

在这30幅画中，有两幅描绘的是偶像崇拜。其中一幅题为《老挝苗国的鸡毛扫女神》（*Idole de la Déesse Ki Mâo Sáo dans le Royaume de Mang au pays des Laos*），另一幅题为《海南岛的笤帚女神》（*La Déesse Thvo Chvu dans l'Isle d'Hainane*），这两位女神以她们手中所持的鸡毛扫（**Ki Mâo Sáo**）

图2-10　牧童（左）和尼姑（右）像，注意牧童吹的是唢呐

图2-11　《老挝苗国的鸡毛扫女神》

图2-12　《海南岛的笤帚女神》

图2-13　德国瓷器上的鸡毛扫女神。约1770—1775年
私人藏

图2-14　英国鲍瓷厂生产的鸡毛扫女神瓷塑，注意女神脚下有假汉字。约1750—1752年
美国纽约大都会艺术博物馆藏

图2-15　意大利那不勒斯国立圣马蒂诺（San Martino）博物馆内的壁画局部。18世纪

1　Katie Scott: *Playing Games with Otherness: Watteau's Chinese Cabinet at the Château de la Muette*, in *Journal of the Warburg and Courtauld Institutes*, vol. 66 (2003), pp. 193-195.

和箸帚（Thvo Chvu）而得名，或许跟东方民间信仰中对"扫晴娘"或"扫天婆"的崇拜有关。

　　上面这两幅画大同小异，来源于同一个思路，只是将人物的发型服饰、面部特征以及道具和场地稍加变化而已。从这两幅画的构图和偶像崇拜的主题中，可以看出奥德朗的影响。在图2-7的下方，奥德朗画出了左侧跪拜的人；在图2-8的中间，华托画出了右侧的跪拜者。而在上面的两幅女神图中，华托在画面的左右各放置了一个跪拜者，加上女神，形成了稳定的三角形构图。

　　华托的鸡毛扫女神图被后来的许多艺术家当作样板，稍加变通后应用在多种装饰性的场合，成为欧洲中国风的标志性图案。

　　由于华托并没有与亚洲人打交道的经历，他的中国风绘画素材的来源一直是个谜。有人认为华托的灵感可能来源于当时在缪埃特宫居住的约瑟夫·让－巴蒂斯特·佛罗里奥·达蒙农维勒（Joseph Jean-Baptiste Fleuriau d'Armenonville，1661—1728）一家的藏品。[1]达蒙农维勒曾担任过财政部长，对东方艺术非常感兴趣，博韦（Beauvais）壁毯厂于1722年至1724年之间生产的一套中国风壁毯就被他买走了。达蒙农维勒的妻子曾经投资过法国东印度公司的商船，因此获得了大量的东方物件，包括布料、瓷器、漆器等等。

不过，如果仅仅是商船带来的物件的话，很难解释为什么华托的中国风绘画的题目中会出现拉丁字母拼出的汉字读音，因为当时中国出口的外销商品没有这样的标注习惯。另外，这些拼音带有很强的法国语音特点，比如"乐女"被标注成了"Hùonv"，"丫头"被标注成了"Hia-theo"。因此，合理的解释就是：在华的法国传教士很可能是这批中国风绘画素材的提供者。

尽管华托没有受过正规的美术教育，但由于他在绘画上表现出了很高的才能，他还是被允许参加 1709 年的王家绘画和雕塑学院的"罗马奖"竞赛并获得了第二名。1712 年他被接纳为学院的准会员，按照惯例，只有在提交了入会作品后才能成为正式的会员。为此，华托用 5 年时间准备了一幅名为《舟发台西岛》(*Le Pèlerinage à l'île de Cythère*)的油画，提交后终被学院接受。由于《舟发台西岛》描绘的是男女恋人在台西岛（爱神维纳斯的出生地）上尽情欢娱后打算离开的场面，学院很难将其归类，因此就特别创立了一个新的画种，叫做"佳日欢娱"（Fête galante），华托是这个画种的第一位画家及导师。而《舟发台西岛》也成了洛可可绘画的宣言式作品。

### 三、弗朗索瓦·布歇

虽然华托只教过一个名叫让－巴蒂斯特·约瑟夫·佩特（Jean-Baptiste Joseph Pater，1695—1736）的学生，但是许多艺术家都从华托的作品中汲取营养，成了他的"私淑弟子"。

在这些私淑弟子中，弗朗索瓦·布歇可能是最有成就的一个。

布歇于 1703 年出身于巴黎的一个艺术世家。他的父亲是个画家，也是他绘画的启蒙老师。他 17 岁时进入了名画家弗朗索瓦·莱莫因（François Lemoyne，1688—1735）的工作室学习。随后又为雕刻师和出版商让－弗朗索瓦·卡尔（Jean-François Cars）工作。正是在这段工作的期间，布歇不但学会了雕刻铜版画，还深入研究了华托的绘画作品，因为当时华托的朋友兼收藏家让·德·朱利安请他雕刻了部分华托的作品。

1 全名为 *Recueil de Diverses Figures Chinoise du Cabinet de Fr. Boucher, Peintre du Roy, dessinées et Pravées par Lui-même avec Priv. du Roy*。此书无出版日期，可能于 1738 年至 1745 年间由雅克·加布里埃尔·于奎尔（Jacques Gabriel Huquier）出版。

1723 年，布歇参加了王家绘画和雕塑学院的"罗马奖"的角逐，结果拔得了头筹。5 年后，他利用政府提供的奖学金到罗马学习，巩固了他本来就已经非常扎实的古典主义绘画基本功。

1731 年他从罗马回到法国后，就受邀和另外两位雕刻家一道将华托在缪埃特宫的 30 幅中国风绘画刻制成铜版画。布歇雕刻了其中的 12 幅，这批绘画为他打开了一扇通往东方的窗口，也开启了他中国风雕刻和绘画的历程。

从 1735 年到 1745 年的 10 年间，布歇集中创作了大量中国风绘画。这些作品大都以铜版画的形式流传于世。

从布歇的这些中国风绘画中可以看出，他有一部分作品在构图、人物刻画及场景设定等方面留下了华托的印记。

图 2-15 是布歇的一幅装饰设计草稿，其中的三角形造型和跪拜的主题会使人联想到《老挝苗国的鸡毛扫女神》。

布歇自己雕刻的《中国人物图集》（*Recueil de Diverses Figures Chinoise*）[1] 一共收录了 12 幅人物画，描绘了乐师、医生、贵妇、植物学家、农妇、魔术师、杂耍艺人、乐师、士兵等不同职业和身份的中国人。这些画都是一人一图，背景相当空旷，每图有比较直白的标题，凡此种种，也可以窥见华托的影响。

图2-16
布歇装饰画手稿。1730年代
美国纽约史密森尼设计博物馆藏

图2-17 《中国人物图集》中的《中国植物学家》（Botaniste Chinois）

图2-18 布歇《五觉》中的《听觉》（La Ouïe）。1740年左右

　　但是以布歇的才华和创造力，他不会满足于单纯地模仿华托。于是他在他的大部分中国风作品中，巧妙地将欧洲绘画的基础跟中国题材相结合，以准确的人物造型和令人信服的细节，描绘了多样的场景，也讲述了形形色色的故事，形成了自己的风格。

图2-19 《四元素》中的《火》（Le Feu）。约1740年

　　《五觉》（Les Cinq Sens）系列是自17世纪20年代开始在欧洲绘画中流行的主题。布歇利用这套欧洲的瓶子，装入了中国的新酒，画了5幅有多个互动的人物，且带来感官刺激的画面。

　　同样，在《四元素》（Les Quatre Eléments）系列中，布歇用"种植"表示土，"逗鸟"表示气，"捕鱼"表示水，"烹茶"表示火，简洁而生动地通过中国场景诠释了欧洲自古希腊时代就形成的物质来源的概念。

　　布歇还画了一系列《中国生活场景》（Scenes de la Vie Chinoise）。在这批作品中，他对人物的神情、服装和家具的细节等的刻画达到了"无微不至"的程度。图2-20描绘的是中国男女谈情说爱的场景，

图2-20 《中国生活场景》中的中国男女。
约1742年

图2-21 左图细部

1 详见本书第四章"壁毯"
一节。

图中瓷机上的罩垫，女孩手中的尘拂，甚至桌上竖写的汉字条幅等都体现出了布歇的苦心经营和他的心细如发。

布歇一生非常喜欢描绘女性和儿童，他的中国风作品也不例外。他画了多幅"母子图"，表现了母亲跟孩子一起逗宠物、对弈（参见图1-156）、种花、听音乐等温馨的时刻。

除了印刷品以外，布歇还有一些纯中国风的油画。其中最有名的，是他为设计壁毯图案而创作的10幅全彩油画。[1]这些画尺寸不大，但布歇却游刃有余，笔调非常轻松、明快（图2-23）。

布歇还画过一批模仿青花的中国风油画，图2-24的题目是《殷勤的中国人》，描绘的是一位男士向女士

图2-22 《中国五题》中的《中国音乐会》（Le Concert Chinois）。
1742年

2-23 布歇《中国花园》局部

贝桑松博物馆藏

图2-24

《殷勤的中国人》局部，布歇的签名在左边矮桌的边缘。1742年

丹麦哥本哈根戴维德博物馆藏

求爱的场面。虽然画中的男人戴耳环和行吻手礼是西方的做派，但是布歇还是通过精心刻画的道具和背景营造了浓浓的中国气氛。女子手中的纸风车和纸伞自不必说，连她背后的花瓶上也有中国风的装饰。

即使在创作比较正统的油画时，布歇也时常放入代表中国的物件。图2-25是布歇的一幅名画《斜倚在长沙发上的女子》（*Femme Allongée sur Son Divan*），一般认为画中的女子是布歇的太太，而画中的房间，则可能是她的化妆间。在这个房间里，除了右侧的中国风屏风外，墙上的小柜子里的一套瓷器茶具和一尊瓷塑坐像颇为引人注目。布歇本人收藏了大量的中国物品，在他去世后举行的财产拍卖会上，来自中国的物品比比皆是。他很喜欢屏风、瓷器

图2-25　《斜倚在长沙发上的女子》及细部。1743年

美国纽约佛利克收藏馆藏

图2-26
《中国生活场景》
之一。约1742年

图2-27
康熙年间出版的
《御制耕织图》织
部第十三图《练
丝》局部

图2-28
《中国生活场景》
之二。约1742年

图2-29
康熙年间出版的
《御制耕织图》织
部第二十一图《攀
花》局部

以及孩童和弥勒佛瓷像，在很多画作中都有它们的身影。在比如油画《早餐》（*Le Déjeuner*，作于1739年）中出现了瓷罐和弥勒佛像；在油画《化妆》（La Toilette，参见图6-37）中出现了中国风屏风和瓷器茶具。而在他的印刷品中，也可以看到弥勒佛像（如图2-19）和孩童坐像（如图2-22）。

　　布歇中国风绘画的灵感来源，除了他个人收藏的物件[1]和前人的同类绘画外，当时欧洲出版的带插图的东方游记以及来自东方的木刻版画图册都为他提供了资料。他的《中国生活场景》系列中有好几幅图都改编自中国康熙年间出版的《御制耕织图》，虽然场景完全不同，但经过布歇生花妙笔的"嫁接"，倒也天衣无缝。

　　布歇的中国风对欧洲18世纪的装饰艺术产生了巨大的影响。在法国，从塞夫勒瓷厂到博韦壁毯厂，都在使用他的图案。就连路易十五的雪橇上，也以布歇的画作为点缀。

1　《中国植物学家》是根据他收藏的一件表现"东方朔偷桃"的石雕而画出的。

图2-30　路易十五的"中国游戏"号雪橇，右侧画的是布歇《五觉》中的《嗅觉》。18世纪

法国巴黎凡尔赛宫藏

图2-31　柏林瓷厂生产的咖啡壶，图案来自布歇的《五觉》系列。1770年代

美国纽约斯密森设计博物馆藏

图2-32

葡萄牙里斯本塞亚宫（Palácio Ceia）中的蓝陶壁画局部，图案取自布歇《中国生活场景》中的《饮茶》和《捕鱼》。约1765年

图2-33

《中国生活场景》中的《饮茶》和《捕鱼》

图2-34 麦森瓷厂以《捕鱼》为蓝本制作的瓷塑。
1750年

私人藏

　　在国外，他的作品也常常被用在陶瓷和家具等的装饰上。可以说，如果没有布歇，18世纪欧洲人的家庭生活会失去一些光彩和欢乐。

　　1761年，布歇被任命为法国王家绘画和雕塑学院院长，4年后，他又被任命为路易十五的首席画家。在欧洲18世纪所有的中国风艺术家中，布歇无疑是行政职位和艺术地位最高的一位。

### 四、让－巴蒂斯特·毕勒芒

　　让－巴蒂斯特·毕勒芒于1728年出生于里昂，父亲是装饰画家兼壁毯设计师。他的父亲计划让他继承自己的事业，因此在他幼年时就着意培养他的绘画和雕刻能力。他12岁时拜丹尼尔·萨拉巴（Daniel Sarrabat，1666—1748）为师。萨拉巴曾经赢得过罗马奖并在罗马学习过两年，他为毕勒芒打下了坚实的人体结构和风景写实的基础。

　　1743年，15岁的毕勒芒被巴黎的王家戈贝兰（Gobelins）壁毯厂录用为绘图见习生，主要是学习怎样把画家的设计稿放大成可供织毯工参考的底稿，这份工作与他父亲为他设计好的道路非常吻合。

　　不过，谁也没有想到，两年以后，毕勒芒离开了壁毯厂，也离开了巴黎，前往西班牙旅行。在西班牙，他一方面出售自己的风景画，另一方面为一些富豪装饰房间，挣得了足够的生活费用。

　　其后他又从西班牙旅行到了葡萄牙。在葡萄牙，他的绘画受到了很高的赞誉，以至于葡萄牙国王若泽一世（José I）在1754年邀请他担任自己的首席画师。不过，谁也没有想到，他婉拒了国王的邀请，说要继续旅行。

　　同年，他游历到了英国伦敦。当时，正是中国风时尚席卷欧洲的高峰期，毕勒芒发现在伦敦有着活跃的铜版画市场，而铜版画中，中国风的作品供不应

求。他决定利用这个契机，跟一些雕刻师和出版商合作，发展自己的装饰画事业。

1755 年，毕勒芒设计并雕刻的《中国装饰新书》（*A New Book of Chinese Ornaments*）在伦敦出版，这本书是他在中国风设计市场上的初次试水，结果非常畅销。图 2-35 是《中国装饰新书》的书名页，从中可以看到虚化的背景，以草木、围栏和梯子等搭建成 S 形或是之字形的框架；还有一位虽然好像一脚踩空要跌下去，但是还是怡然自得地专心于自己的事情的中国人以及他的猴子搭档。这种一切如同梦境，一切又在不平衡中包含着平衡的构图是毕勒芒中国风设计的最大特色。

此后，他又在伦敦和巴黎出版了一系列中国人物图集。这些图集从某种程度上来说是为了向华托和布歇致敬，因此并没有采取他特有的险峻的构图方式，而是在一个画幅里容纳一到数位中国人，这些人物都有一定的职业和兴趣爱好。

1760 年，伦敦出版商罗伯特·赛耶（Robert Sayer）编辑出版了一本名为《女士的娱乐或者简易髹漆的全套艺术》[1]（简称《女士的娱乐》）的图集。当

图2-35　《中国装饰新书》书名页

图2-36

《中国人物研究》（*Etudes de Differentes Figures Chinoises*）中的纺线女。1758年出版于伦敦

图2-37

《女士的娱乐》第一版彩色版中的一页

时上流社会的女性喜欢把为家具上漆作为消遣，这本图集正是为这样的"雅兴"而从各种来源收集了上千种人物、花鸟及风景等图案，其中有很大一部分是毕勒芒设计的。这本书有黑白和彩色两种版本，都非常畅销。1762年出了第二版，到了1769年第三版又问世了。

就在《女士的娱乐》第二版出版之际，毕勒芒离开了伦敦，前往阿姆斯特丹、都灵、罗马、佛罗伦萨、米兰和维也纳等地旅行。

在维也纳，他受神圣罗马帝国皇帝弗朗茨一世（Franz I）和玛丽亚·特蕾莎皇后的委托，为他们的宫殿和其他建筑创作装饰画，并教他们的孩子们学习绘画。

经友人推荐，毕勒芒于1765年前往波兰，为波兰国王斯坦尼斯瓦夫·奥古斯特·波尼亚托夫斯基（Stanisław August Poniatowski）用中国风格装饰了房间。

图2-38是毕勒芒为波兰宫廷所作的中国风绘画之一，描绘的是3个中国人在玩乐器。毕勒芒很喜欢这个主题和构图，曾多次绘制类似的作品。

波尼亚托夫斯基对毕勒芒的工作很满意，授予了他国王首席画师的头衔，这一次，他接受了。

1767年，毕勒芒回到法国，然后就在阿维尼翁、伦敦、里昂和巴黎之间奔波。1778年，他被任命为法国王后玛丽·安托瓦内特（Marie Antoinette）的宫廷画师。十几年前，当玛丽·安托瓦内特还是少女的时候，毕勒芒曾在维也纳当过

图2-38 毕勒芒为波兰宫廷所作的中国风绘画。1765—1766年

法国巴黎小王宫博物馆（Musée du Petit Palais）藏

图2-39　《十二幅渔夫和猎人系列》中的第2幅

她的绘画老师。

1771 年，他设计了《十二幅渔夫和猎人系列》（*Suite de Douze Pêcheurs et Chasseurs*）。渔夫和猎人是布歇喜爱的中国风主题，毕勒芒根据自己的理解对这两种主题作了新的诠释。

1780 年，他又去了葡萄牙，这次他不但被聘为艺术学院的教师，并且担任了葡萄牙女王玛丽亚一世（Maria I）的宫廷画师。

1786 至 1789 年间，他在西班牙居住了 3 年。1789 年他回到了法国，正碰上法国大革命爆发。作为曾经的王室画师，他深感不安，于是便躲到了法国南部，在那里一住就是 10 年。1799 年他跟他的第二任太太，来自英国的优秀铜版画雕刻师安·艾伦（Anne Allen）结婚，婚后他们搬到了毕勒芒的老家里昂。

1808 年毕勒芒在里昂与世长辞，结束了他的身体和灵魂总有一个在路上的一生。

在所有中国风画家中，毕勒芒的生活最具传奇色彩。他的旅行之广，没有其他画家可及；他的中国风作品之多，也无人出其右。他对洛可可和中国风的执着贯穿了他的成年，即使当新古典主义在 18 世纪末、19 世纪初成为时尚时，他也不言弃。人们对他的艺术的了解，多半是基于他的中国风艺术。因此，在西方的语境中，有时人们用"毕勒芒沙龙"一词来表示以中国风装饰的房间。

毕勒芒设计的中国风图案，被应用在陶瓷、织物、家具、金属器和室内装饰等诸多方面，对欧洲的艺术生活产生了深远的影响。

## 2.1.2 英国艺术家

**一、约翰·斯托克（John Stalker）和乔治·帕克（George Parker）**

1688 年在英国牛津市面上出现了一本名为《髹漆宝典》[1] 的新书，作者是约翰·斯托克和乔治·帕克。这两个人的生平鲜为人知，但是从书中的内容可知，他们对欧洲的髹漆技艺相当精通。

这本书的开头是简短的序言，序言之后是《致读者和实践者的一封信》，然后就是讲解髹漆技艺的正文。正文之后附有 24 个图版约 100 种图案，包括人物、建筑、禽鸟、走兽和花草等。

在《致读者和实践者的一封信》中，作者批评了社会上一些假装内行的人，并说："我们不妨劝告这些愚蠢的装腔作势者，他们的时间最好用在为玩具店制作哨子和木偶，以取悦儿童上，而不是为富丽堂皇的房间设计装饰品。"还说《髹漆宝典》将帮助读者和实践者"区分好的作品和垃圾，区分无知的小人和艺术家，并制止那些假装教年轻女士艺术的骗子和无能的家伙，他们自己也需要接受指导"。从这些话中可以看出，《髹漆宝典》的主要目标读者是年轻的女性，而当时已经有一些其他人在教授髹漆的技艺。在 17 世纪末，用髹漆的方法来装饰家具是上流女士们的消遣活动之一，约翰·斯托克和乔治·帕克很希望在这个市场上引领潮流。

在正文中，作者不厌其烦地介绍了用漆来装饰家具的各种方法和技巧，包括如何调制颜色，如何产生立体感以及如何抛光等。

与正文相当专业的介绍相比，书末所附的图案看起来比较稚拙，只能说是业余水平。这些图案有的来源于有关东方的书籍，有的则来源于进口的工艺品。

作者在《致读者和实践者的一封信》中说这些图案忠实地复制了东方的建筑、人物、山石等等，但又说如果原图的比例比较"蹩脚或有缺陷"，作者则"可能帮了一点小忙"，使它们看起来"更加悦目"。但实际上作者的改动并非只是一点点。就来源于《荷

1　*Treatise of Japaning and Varnishing, Being a Compleat Discovery of Those Arts.*

图2-40    《髹漆宝典》图版中的一个图案

使初访中国报告》《大清志》
等书中的图案而言，有的经
过改动后，就很难看出原来
的样子了。如图2-40是由
几种不同来源的图案拼凑而
成的，其中右侧戴着枷具的
人物形象来自《荷使初访中
国报告》中的插图，但这位
受刑者的发型经过作者的修
改后，已经看不出中国人的
样子了。

图2-41    《荷使初访中国报告》中的插图

　　《髹漆宝典》出版后，
市场反应很好，在1688年
就有4个版本问世。此书不但在英国畅销，在爱尔兰也受到了欢迎。一般来讲，

图2-42    约1688年制作的橱柜上的装饰局部及《髹漆宝典》中的树状图案
英国伦敦维多利亚和阿尔伯特博物馆藏

购书者主要的目的是参考
书中的图案，因为正文中
的那些知识对上层女士来
说比较艰深，且难以操作，
她们只要能把图案描到
家具上并刷上漆就心满意
足了。

　　《髹漆宝典》中的
图案不但对家具装饰有影
响，也启发了欧洲瓷器、
织物、壁纸及金银制品等
的装饰。

图2-43　17世纪末制作的橱柜上的装饰局部及《髹漆宝典》中的建筑图案
德国布伦瑞克（Braunschweig）安东·乌尔里希公爵博物馆（Herzog Anton Ulrich Museum）藏

## 二、马修·达利（Matthew Darly[1]）

马修·达利大约出生于 1720 年。他 15 岁前后到一家伦敦的钟表店去当了几年学徒，有可能在这段学徒生涯中他学会了雕刻铜版画的技法。

1749 年他被法院问询有关出售讽刺坎伯兰公爵（Duke of Cumberland）的版画的案子，他说他买回了 100 幅版画，被他太太卖出去了几幅。因涉案数目不大，并没有受到惩罚。

1751 年，马修·达利出版了一本《中国、哥特式和现代椅子新书》[2]。虽然书名中含有"中国"的字样，但是在图版中并没有明确标明椅子的风格，只是标注了其用途，如"客厅椅子"等。实际上图版中所有的椅子都没有明显的中国特色。

此后，马修·达利认识了家具设计师托马斯·齐彭代尔（Thomas Chippendale），后者正在筹备出版一本《家具制作指南》[3]，需要铜版画雕刻师帮助刻制图版。最后，马修·达利雕刻了书中 160 个图版中的 98 个，使得《指南》得以顺利出版。

1754 年，他跟著名的鸟类学家兼绘图师乔治·爱德华兹（George Edwards，1694—1773）合作，出版了《中国设计新书》[4]。这本书汇集了 120 幅中国风的人物、建筑、家具、风景、花鸟、走兽等图案，是英国当时涵盖门类最多的中国风图案书。书中的图案有的来源于已经出版的亚洲游记，有的则来源于中国的版画，但是更多的是马修·达利、乔治·爱德华兹以及毕勒芒等人的设计。一般来说，

[1] 有时也拼为 Matthias Darly。

[2] *A New Book of Chinese, Gothic and Modern Chairs.*

[3] *The Gentleman and Cabinet-maker's Director.* 关于齐彭代尔和他的著作，详见本书第五章"英国家具"一节。

[4] *A New Book of Chinese Designs.*

图2-44　《中国设计新书》中的中国人物　　　　图2-45　《中国设计新书》中的中国建筑

图2-46　《中国设计新书》中的中国家具。此　　图2-47　《中国设计新书》中的中国风景
书的编者似乎对这种"自然生成"的家具非常
感兴趣，书中还有多幅类似的插图

　　爱德华兹主要负责自然的题材，达利负责建筑和家具，毕勒芒则提供了梦境般的人物和风景。

　　1759年，马修·达利与她的第二任妻子玛丽·萨尔蒙（Mary Salmon）结婚，婚后萨尔蒙改姓达利。她本人是一位画家，幽默的性格使她钟情于讽刺漫画的创作，夫妻俩联名出版的一系列讽刺画集中的相当一部分，尤其是涉及女性时尚的部分，很可能出自她的手笔。她也可能是历史上第一个署名的女漫画家。顺便提一下，马修·达利在1756年出版的漫画中就将人物的对话框在一个"气

泡"里，这种画法被后世的漫画家们沿用至今。

从 1749 年开始，马修·达利就不断地变换商店的地址，前后换了不下 15 次。每次换到新的地方，他一般会印制新的"商业名片"（Trade Card，类似于商店的广告和名片），在上面注明他的经营特色和范围。他于 1760 年左右将商店的名字改成"金橡子"（Golden Acorn），并搬到伦敦著名的手工业街马丁巷（St Martin Lane）附近的朗埃克（Long Acre）后，印制了一张中国风的商业名片，上面说：

> 由马修·达利在伦敦圣马丁巷附近的朗埃克的金橡子店制作的用于装饰房间、大厅、楼梯、壁炉等的版画和绘画。参观券的雕刻和印刷；金、银、铜的纹章；哥特式、中国式和现代式的商店牌和发货单。以最合理的价格，为绅士和女士们制作符合他们自己喜好的石质或金属印章和图画。也为任何种类的工匠提供同样的服务。设有夜间绘画学校。

图2-48

马修·达利的中国风商业名片。约1760年

英国伦敦大英博物馆藏

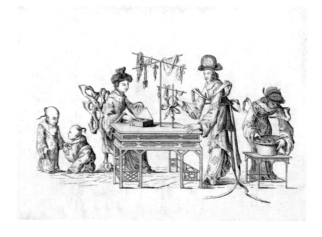

图2-49

《中国设计新书》
中的第32号图版

1  托马斯·韦尔登制作了一些类似茶壶，参见图1-183。

马修·达利和玛丽·达利的生意很好，这使得他们有足够的资金来出版一系列社会讽刺漫画。

《中国设计新书》中的图案曾被应用在陶瓷和家具上，如1765年左右英国鲍瓷厂生产的一款瓷盘和斯塔福德陶厂生产的一款茶壶[1]就都用了《中国设计新书》的第32号图版。

马修·达利于1780年1月25日去世。他曾自封为王家艺术学院的装饰画教授，但实际上他并不需要这个假的头衔。他在中国风设计和讽刺漫画方面的成就足以使他在艺术史上留下大名。

图2-50  英国鲍瓷厂生产的瓷盘，其中心图案来自《中国设计新书》第32号图版的中间部分。约1765年

英国伦敦维多利亚和阿尔伯特博物馆藏

图2-51  英国斯塔福德地区某陶厂生产的茶壶。正面图像来自《中国设计新书》第32号图版的左右两侧。约1765年

私人藏

1 Ha Ha，一种矮墙。

—

2 Ganges Cup，一种带把的
杯子。

### 三、皮·德克尔（P. Decker）

1759 年，伦敦的一些印刷品商店开始发售一套图集，这套图集由四部分组成，前面两个部分收集了有关中国的图案，后面两个部分则跟哥特式建筑有关。

根据作者在书中的说法，在中国图案方面，第一部分是"中国民用和装饰性建筑，收集了大量最优雅和最有用的平面和立面设计图集，从中国的皇家隐居地到最小的装饰性建筑，及其水面主题。全部用于装饰花园、公园、森林、树林、运河等等，全部整齐地刻在 24 块铜版上"；第二部分则是"不同种类的围栏、栅格工程等的设计大全集。适用于公园、围场、景点、哈哈[1]、普通栅栏和花园、封闭式和开放式的栅栏、中国式门栏、楼梯柜、画廊、窗户等。此外，还增加了一些中国容器、水壶、恒河杯[2]、茶壶、花园盆等的设计。全书根据真实的中国设计，整齐地刻在 12 块铜版上"。这前面的两部分常被合称为《中国建筑》（Chinese Architecture）。

这本图集的作者是"建筑师皮·德克尔"（P. Decker, Architect）。很多人以为"皮·德

图2-52　保罗·德克尔设计的图案，部分素材来源于纽豪夫的《荷使初访中国报告》中的插图（参见图2-41及图4-94）。17世纪末至18世纪初

克尔"是"保罗·德克尔"（Paul Decker）的简写。保罗·德克尔是于1673
年在纽伦堡出生的建筑师和版画雕刻师，他曾经设计过中国风的壁板（见图
4-22）及其他的装饰图案，在德语地区相当有名。

　　不过保罗·德克尔已经于1713年过世，40多年后突然在伦敦出现由他编
辑的图集，实在有点突兀。另外，由于图集中抄袭了出版于1754年的《中国
设计新书》中的内容，因此，保罗·德克尔不可能是真正的作者。化名为皮·德
克尔的人很可能想借保罗·德克尔的名声来推销自己的书籍，事实证明这个策
略是成功的。另外，由于他将哥特式和中国式的图集绑在一起，无形中扩大了
读者的范围，所以图集出版后相当畅销，流行甚广。

　　皮·德克尔从《中国设计新书》中挪用了一些插图，但并不是直接照搬，
而是进行了一番改造。如图 2-53 中的中间部分的建筑来自《中国设计新书》，
皮·德克尔在左上角和右上角各增加了一个图案，在底部增加了一个比例尺，
在上部增加了题目：《皇家钓鱼胜地》。又如图 2-54，《中国设计新书》中原

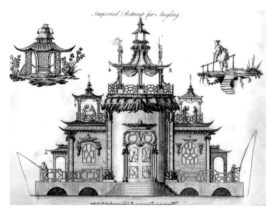

图2-53　《中国建筑》中的《皇家钓鱼胜地》。右上角
挪用了毕勒芒设计的图案

图2-54　《中国建筑》中的《中国人捕捉某种禽鸟的方
法》

来的题目为《捕鸟图》，皮·德克尔把它改成《中国人捕捉某种禽鸟的方法》，并在右侧带篷的小船前面增加了两只鸟。这幅画的原图可能来自中国屏风或瓷器上的绘画，表现的是中国人用鸬鹚捕鱼的情景，但是被《中国设计新书》的作者看成中国人正在捕捉禽鸟了。

虽然《中国建筑》中有抄袭的情况，但皮·德克尔也提供了许多独特的有关建筑、船只、栏杆、桥梁等方面的图案。如图2-55就是一例。

《中国建筑》刻印精良，加上许多图上有比例尺等花样，使读者觉得相当可信，结果其中有的从别处挪用来的图也被后来的出版物挪用了。

图2-56原来出自《中国设计新书》，皮·德克尔挪用到《中国建筑》时增加了前后背景、两侧的植物以及标题和比例尺。1760年，当伦敦出版商罗伯特·赛耶编辑出版《女士的娱乐或者简易鬃漆的全套艺术》时，不知是有意还是无意，将皮·德克尔改造过的二手图原封不动地挪用了。

图2-55　《中国建筑》中的《皇家花园别墅》　　　　图2-56　《中国建筑》中的《大桥》

### 2.1.3 其他国家的艺术家

#### 一、彼得·辛克父子

彼得·辛克（Pieter Schenk）于 1660 年出生于神圣罗马帝国的埃尔伯费尔德（Elberfeld），15 岁时跟随荷兰著名版画家吉拉德·沃克（Gerard Valck）学艺，后来又娶了沃克的妹妹。他于 1684 年移居阿姆斯特丹，在那里开了自己的作坊，向欧洲其他国家，特别是英国提供版画。除了艺术品之外，他还雕刻和出版地图，其中包括亚洲地图。

图2-57　辛克于1700年出版的《亚洲详图》（*Asia Accuratissime Descripta*）边花中的中国人和建筑

到了 1700 年，他在莱比锡开设了商店。同年，他被萨克森选帝侯奥古斯都二世指定为宫廷设计师。

1702 年，辛克出版了一本《中华图集》（*Picturae Sinicae*），里面收录了 20 幅人物画和 6 幅器物画。这本图集与欧洲一般的中国风印刷品有很大的不同，那是因为图集比较忠实地复制了来自中国的图案。另外，比较特别的是，在所有的 36 幅画上都有汉字，最多的几幅上甚至有四十多个字。欧洲人复制汉字的能力普遍较弱，但辛克复制的这些汉字基本上可以辨识，从中可以看出他雕刻技术的高超。

仔细考察《中华图集》中的人物画，可以发现其中的主人公都是中国历史上具有美德的人士，其中包括楚庄王、严光、诸葛亮、陶潜等人。

图2-58　《中华图集》中的《楚庄王夜宴群臣》

图2-59
《中华图集》中的方鼎[1]

1 鼎上的文字为："严子陵与光武有旧隐居富春山中光武即位物色访之因言齐国有男子至不出遂隐去"。

所以辛克很可能是根据来自中国的说教故事版画而翻刻的。

6 幅器物画中的图案可能另有来源。不过，器物上的文字则来自人物画中某些人士的具体事迹。比如图 2-59 中方鼎上的文字就来源于严光的故事。当然在鼎上用楷书书写名人事迹则完全是辛克的"创新"做法。

辛克于 1711 年去世。他有 3 个儿子，都是铜版雕刻家，其中大儿子（也就是小辛克）成就最高。

小辛克于 1693 年出生于阿姆斯特丹，他年轻时跟着父亲学艺，并且帮助打点父亲的商店。大约在 1727 年，他出版了一套两卷本的《中华新图集》（*Nieuwe geinventeerde Sineesen*），每卷含 12 幅图。除了第 1 卷的最后一幅为花鸟风景图案外，其余的均为中国风人物画像。在这些图像中，小辛克展示了中国人的饮食、游戏、狩猎、杂耍等多方面的场景，但这些场景一半是真实的，另一半则是各种东方元素的堆砌和拼凑。

图2-60
《新中华图集》
中的斗鸡图。
约1727年

图2-61 小辛克刻印的中国仕女图。
1727—1775年

图2-62 小辛克刻印的中国花鸟图。
1727—1775年

　　像他的父亲一样，小辛克也翻印了一些中国的版画，其中包括人物画和花鸟图案。这些翻印的画比较忠实地保持了中国木刻版画的原貌，如果不特意指出，一般读者很难看出这些画是在欧洲用铜版翻印的。

　　小辛克还翻印了相当数量的在欧洲出版的东方游记的插图。不过在翻印时，他往往会对背景加以改造，加上他喜欢的风景和飞鸟。图2-63的原型是《大清志》中的一幅室内音乐会的插图，但小辛克把背景改成了半开放的空间。

　　小辛克还出版了一些无名氏创作的中国风铜版画。图2-65描绘了中国人在元宵节赏灯和观看擂台表演的热闹场面。画中的40多个人身份各异，其动作和神态被刻画得相当生动。由于图中的擂台采用了中国传统的透视画法，因此这幅画很可能取材于中国的木刻版画或是外销壁纸。

图2-63 小辛克翻印的《大清志》插图。
1727—1775年

图2-64 原《大清志》中的插图，后期手工着色

图2-65
小辛克出版的无
名氏《元宵节庆
图》。
1715—1730年

小辛克设计的中国风图案在德语地区广受欢迎，曾被麦森瓷厂广泛采用（参见图1-103，图1-104）。他于1775年去世。

## 二、马丁·恩格尔布雷希特

马丁·恩格尔布雷希特于1684年在神圣罗马帝国的奥格斯堡出生。他自幼跟着长他12岁的哥哥学习金属雕刻，到了20岁时已经成了著名的雕刻师。他为一些著名的建筑师和画家雕刻过一些作品，其中包括约翰·弗里德里希·欧桑德（Johann Friedrich Eosander，1669—1728）的夏洛滕堡宫（Schloss Charlottenburg）瓷器室设计图（见图4-11和4-12）以及布歇的《中国生活场景》中的图版。

大约在1720年，他出版了一套中国风图集，表现了中国人的饮食、娱乐、出行、格斗等方面的活动。跟小辛克一样，他将这些活动安排在半开放或是完全开放的空间，背景则点缀着山峦和东方建筑。图2-67的题目是《中国的杂耍和喜剧演员》，图中的杂耍演员一边倒立，一边用双脚顶起一个成人。这可能是欧洲第一幅表现中国杂

图2-66　布歇创作的《坐着的和拿着鱼的中国人》，由马丁·恩格尔布雷希特雕刻。约1740年

图2-67 《中国的杂耍和喜剧演员》

图2-68 马丁·恩格尔布雷希特刻印的《中国的音乐舞蹈》。1740—1756年

2-69 马丁·恩格尔布雷希特刻印的《中国贵妇出行》。1740—1756年

技中的"蹬技"的绘画作品。值得一提的是，这套图集中的每一幅画下面都画着一位憨态可掬但姿态不同的中国人作为题花，为画面增添了欢乐的色彩。

恩格尔布雷希特的另一套中国风图集出版于 1740 至 1756 年间。从这套图集中可以看出，他把一些欧洲出版物上的中国风图像进行了改画，并加以拼贴组合，另外还在画面中插入了怪异的动植物，从而营造了一幅幅奇幻的中国图景。

马丁·恩格尔布雷希特于 1756 年去世。他的中国风设计不仅被用于麦森的瓷器（参见图 1-93，图 1-94），而且被用于其他的场合，例如匈牙利费尔特德（Fertőd）城的埃斯特哈扎（Eszterháza）宫一楼的仿青花壁饰上，有一些图案就来自恩格尔布雷希特的中国风铜版画。

图2-70

埃斯特哈扎宫中的仿青花壁画（局部）。约1750—1760年

# 2.2

## 织物

### 2.2.1 意大利织品

1757 至 1762 年间，瑞士建筑师和工程师卡尔·雅各布·韦伯（Karl Jakob Weber，1712—1764）率领了一个团队对庞贝古城附近的斯塔比亚（Stabiae）的几栋被火山灰掩埋的别墅进行了发掘。在清理了覆盖在阿里安娜别墅（Villa Arianna）墙壁上的火山土后，一幅幅精美的壁画呈现在了发掘人员的眼前。在这些壁画中，除了有建筑、动物以及装饰性的图案外，最精彩的是栩栩如生的人物画。画中的人物大多来自神话传说，但是他们身上的一些细节却在很大程度上反映了古罗马当时的物质生活状况。

在这些神话人物当中，主司花朵、青春与欢乐的女神佛洛拉（Flora）格外引人瞩目。只见她头戴花冠，左手捧着一个羊角形的花篮，右手正在采摘花朵。虽然赤着脚，她小步行走的姿态依然非常优雅。

她身上的衣服，也跟她的姿态一样优美。她穿了一条裙子，左腿在裙子里若隐若现。在这条裙子的外面，还有一条黄色的罩裙。另外，她的手臂上，还披了一条长巾。当她走路时，裙子和罩裙微微扬起，不仅有吴带当风的韵致，也透露出了缝制衣服所用的材料——丝绸。

丝绸虽然原产于中国，但通过"丝绸之路"上的商贾的接力式的运输，早在庞

图2-71　阿里安娜别墅中的佛洛拉像
意大利那不勒斯国立考古博物馆藏

贝城遭受灭顶之灾前就已经抵达地中海地区了。古罗马作家兼博物学家老普林尼，即盖乌斯·普林尼·塞孔杜斯（Gaius Plinius Secundus，23—79）[1] 在成书于公元 77 年的《自然史》中说：

> 人们在那里所遇到的第一批人是赛里斯人[2]，这一民族以他们森林里所产的羊毛而名震遐迩。他们向树木喷水而冲刷下树叶上的白色绒毛，然后再由他们的妻室来完成纺线和织布这两道工序。由于在遥远的地区有人完成了如此复杂的劳动，罗马的贵妇人们才能够穿上透明的衣衫而出现于大庭广众之中。[3]

这里的"白色绒毛"显然指的是茧丝。虽然老普林尼未能准确地描述缫丝的过程，但是他明确地说明了罗马贵妇人对丝绸衣物的喜爱。

但是，由于丝绸具有一定的透明性，使得一些保守人士感到不安。古罗马作家、修辞学家老塞内卡，即卢修斯·阿内乌斯·塞内卡（Lucius Annaeus Seneca，前 54—公元 39）就将穿丝绸的已婚妇女跟通奸者联系在一起，他说：

> 一群可怜的女仆在劳动，好让通奸的淫妇透过她薄薄的衣服被一览无余，这样她的丈夫对他妻子的身体不比任何外人或外国人了解得更多。[4]

但实际上，不但是妇女爱丝绸，男人也把穿着丝绸薄衫当作时尚。对此，老普林尼颇有看法：

> 事实上，男人们也没有因穿了用这种材料制成的衣服而感到羞耻，因为它们在夏天非常轻薄。在我们这个时代，世风日下，以至于还远没有穿上胸甲，就觉得衣服太重了。[5]

1　公元 79 年，老普林尼在观察维苏威火山爆发时，因吸入火山喷出的有毒气体致死。

—

2　指中国人。

3　〔法〕戈岱司编，耿昇译：《希腊拉丁作家远东古文献辑录》，北京：中华书局，1987，第 10 页。

4　The Elder Seneca: *Declamations, vol. I, Controversiae,* translated by M. Winterbottom, London: Heinemann, 1974, p. 375.

—

5　*The Natural History of Pliny,* translated by John Bostock et al., London, Henry G. Bohn, 1855, v. 3, pp. 26-27.

另外，由于从外国进口丝绸需要大量的金银，这对罗马的经济造成了负面的影响，因此，在提比略，即提贝里乌斯·尤利乌斯·凯撒·奥古斯都（Tiberius Julius Caesar Augustus）执政时期（14—37），罗马元老院曾决定限制穿着来自东方的丝绸服装。

不过限制归限制，很难有人能够抵挡那轻柔的、散发着光泽的面料的魅力。提比略的后任卡里古拉，即盖乌斯·尤利乌斯·凯撒·奥古斯都·日耳曼尼库斯（Gaius Julius Caesar Augustus Germanicus，12—41）以及埃拉伽巴路斯（Elagabalus），即瓦瑞乌斯·阿维图斯·巴西安努斯（Varius Avitus Bassianus，约203—222）等皇帝都喜欢穿上丝绸，作为财富和奢华的标志。卡里古拉以骄奢淫逸著称，罗马历史学家苏埃托尼乌斯（Gaius Suetonius Tranquillus，约69—130）记录道：

> 在他的衣服、鞋子和其他装束方面，他没有遵循他的国家和他的同胞的惯例；甚至不总是遵循他的性别的惯例；或者事实上，也不遵循一个普通人的惯例。他经常穿着绣有宝石的斗篷，穿着长袖外衣，戴着手镯出现在公众面前；有时穿着丝绸，像个女人。[1]

年轻的皇帝埃拉伽巴路斯则是无丝绸不欢，"他从来不碰洗过的亚麻布，说洗过的亚麻布只有乞丐才会穿"[2]。

有皇帝作榜样，贵族们也就纷纷仿效，一时间罗马跟中东的丝绸贸易相当繁荣。在公元1世纪和2世纪，罗马的上等丝绸均购于阿拉伯市场，但基本上是由中国纺织的。但是从2世纪稍晚的时候开始，叙利亚和波斯等地有商人开始从中国进口生丝，然后将织好的丝绸卖到罗马帝国。这些地方的织工是如何掌握带有花纹的丝绸的织造技术的，至今仍是个谜。但是有一种猜想认为那些织工拆解了中国丝绸，以了解其织造工艺。[3]

1 Suetonius: *The Lives of the Twelve Caesars,* New York: The Book League of America, 1937, p. 197.
—
2 David Magie (trans.): *The Scriptores Historiae Augustae,* London: William Heinemann, 1924, v. 2, p. 157.
—
3 Anthony Burton: *Silk, the Thread that Tied the World,* Barnsley: Pen and Sword History, 2022, p. 53.

1　[法]戈岱司编，耿昇译：《希腊拉丁作家远东古文献辑录》，北京：中华书局，1987，第54页。

但无论丝绸是在何地制成的，只要罗马人穿在身上，就意味着金银的流失。为了开源节流，一些深明大义的罗马皇帝一方面限制从国外进口丝绸，另一方面探索从中国引进技术，在帝国境内生产丝绸的可能性。这种自产自销的愿望到了东罗马帝国的查士丁尼一世，即弗拉维·伯多禄·塞巴提乌斯·查士丁尼（Flavius Petrus Sabbatius Justinianus，483—565）统治的时期（527—565）越发强烈，有人从中嗅到了机会。当时的历史学家普罗科皮乌斯（Procopius，约500—565）说：

到了这个时代，某些来自印度的僧侣深知查士丁尼皇帝以何等之热情努力阻止罗马人购买波斯丝绸，他们便前来求见皇帝，并且向他许诺承担制造丝绸，以便今后避免罗马人再往他们的宿敌波斯人中或其他民族中采购这种商品。他们声称自己曾在一个叫作赛林达（Sěrinda）的地方生活过一段时间，而赛林达又位于许多印度部族居住地以北。他们曾非常仔细地研究过罗马人地区制造丝绸的可行办法。由于皇帝以一连串问题追问他们，询问他们所讲的是否真实，所以僧人们解释说，丝是由某种小虫所造，天赋了它们这种本领，被迫为此而操劳。他们还补充说，绝对不可能从赛林达地区运来活虫，却很方便也很容易生养这种虫子；这种虫子的种子是由许多虫卵组成的，在产卵之后很久，人们再用厩肥将卵种覆盖起来，在一个足够的短期内加热，这样就会导致小动物们的诞生。听到这番讲述以后，皇帝便向这些人许诺将来一定会得到特别厚待恩宠，并鼓励他们通过实验来证实自己的所说。为此目的，这些僧人返回了赛林达，并且从那里把一批蚕卵带到了拜占庭。依我们上述的方法炮制，他们果然成功地将蚕卵孵化成虫，并且用桑叶来喂养幼虫。从此之后，罗马人中也开始生产丝绸了。[1]

而同时代的另一位历史学家赛奥芬尼斯（Theophanes）则是这么记述的：

> 在查士丁尼统治时期，一个波斯人在拜占庭展示了（丝）虫的孵化方式，这是罗马人以前从未知道的事情。这个波斯人在离开塞里斯人的国家时，把这些虫子的卵（藏在）手杖里，并成功地把它们安全地带到拜占庭。在春天开始的时候，他把卵放在它们的食物桑树叶子上；吃了这些叶子的虫子发育成有翅膀的昆虫，并进行其他活动。之后，当查士丁尼皇帝向突厥人展示这些虫子的孵化方式和它们生产的丝绸时，他让他们大吃一惊。因为当时突厥人占据了塞里斯人经常出没的码头和港口，而这些地方以前是由波斯人占据的。[1]

两位历史学家的说法大同小异，不过赛奥芬尼斯更加明确了蚕种的来源国是中国。这个偷运蚕种的故事由不同的历史学家口中说出，有一定的可信度。如果真的曾经发生过，那它应该是历史上最早的洲际间商业盗窃事件。

图 2-72 是由活跃于佛罗伦萨的佛兰德艺术家扬·范·斯特莱特（Jan van der Straet，1523—1605）设计，荷兰出版商菲利普·哈勒（Philips Galle，1537—1612）印刷出版的一张版画。此画为《新发现与新发明》（*Nova Reperta*）系列版画中的第八幅，表现的是与丝织相关的主题。这幅画构思巧妙，表现了很大的时空跨度。一方面，前景中描绘了两位僧侣向查士丁尼献上偷运出来的蚕种的情形；另一方面，在背景的墙上，还有一张"画中画"，描绘的是 16 世纪末佛罗伦萨丝绸生产的一些步骤，包括采桑叶、饲蚕、结茧、分拣、缫丝、纺线等工序。两者结合起来，说明了丝绸的来源以及丝绸在当时人们生活中的重要性。

虽然这组版画的总题目是《新发现与新发明》，但这儿的新是相对于古典时期而言，因此丝织业在佛罗伦萨并不是从 16 世纪末才开始的。

1　Henry Yule (ed. & trans.): *Cathay and the Way Thither: Being a Collection of Medieval Notices of China*, London: Hakluyt Society, 1866, v. 1, p.159.

图2-72　《新发现与新发明》系列画中的第八张。约1589—1593年

荷兰阿姆斯特丹国家博物馆藏

1　Krijna Nelly Ciggaar: *Western Travellers to Constantinople*, Leiden: Brill, 1996, p. 287.

1147 年，统治西西里岛的鲁杰罗二世（Ruggero II，1095—1154）成功地偷袭了东罗马帝国。他不但掠夺了大量的金银财宝，还把有经验的丝织工掳到了西西里 [1]，在巴勒莫（Palermo）成立了丝织厂，意大利的丝绸业从此起步。其后，1204 年的第四次十字军东征及由威尼斯船队支援的"君士坦丁堡之围"，彻底摧毁了东罗马对丝绸业的垄断，巩固了西西里在这一行业的领先地位。

到了 12 世纪下半叶，由于西西里的战乱，巴勒莫的织工逃亡到其他地方，许多人定居在托斯卡纳地区的卢卡（Lucca），这使得卢卡成为一个重要的丝绸供应地。

14 世纪初，威尼斯引进了卢卡的工人，并逐渐取代卢卡，成为丝绸制造的重镇。由于威尼斯与东方的传统联系，使得当地的丝绸设计带有东方

图2-73　上图细部

的趣味。此时，佛罗伦萨的丝织业也已经在行会的支持下发展了起来，那儿生产的天鹅绒不但可缝制衣服，也可用来制作窗帘或是装饰墙壁，在欧洲有很高的声誉。

　　图2-74是一块织于14世纪下半叶的带有金线的意大利丝绸，其具体的产地已经很难确定，但设计显然受到了中国的凤凰和麒麟图案的影响。图2-75是一件天主教神父所穿的丝质十字褡（局部），生产于同一时期，上面的凤纹更加明显。

图2-74　意大利生产的丝绸。14世纪下半叶

美国克利夫兰艺术博物馆藏

图2-75　意大利生产的丝质十字褡（局部）。14世纪下半叶

美国克利夫兰艺术博物馆藏

## 2.2.2　法国织品

在意大利生产丝绸之后，法国一直从意大利购买这种高档的织物。此类耗费大量金钱的状况引起了法国国王路易十一（Louis XI，1423—1483）的注意，他于1466年决定在法国发展丝织业，并将里昂确定为王家丝织厂的所在地，不过工厂的建设费用需由里昂市承担。之所以选择里昂，是因为在查理七世（Charles VII，1403—1461）统治时期，里昂就建有年度的商品交易会。交易会吸引了来自佛罗伦萨的丝绸商人，这样，就自然而然地形成了法国最大的丝绸市场。不过里昂的商会并不支持路易十一的想法，一方面，他们并不希望花自己的钱来建丝织厂；另一方面，他们从丝绸市场上赚了不少钱，担心建厂后，这一部分的收入会减少。于是国王只好退而求其次，于1470年在图尔（Tours）建立了法国第一个官方丝绸制造厂。图尔离丝绸的消费中心巴黎不远，巴黎的时装行业很欢迎这个决定。

不过，图尔的丝织业并没有像预期的那样迅猛发展。大约一个世纪后，意大利的丝绸仍源源不断地卖到法国。

在里昂的居民中，有一位来自意大利皮埃蒙特（Piedmont）的商人，名叫埃蒂安·图尔凯（Étienne Turquet），因为从事服装和窗帘的批发生意，常跟丝绸打交道。他觉得意大利的丝绸不仅贵而且重，跟法国的时尚需求不相配，而图尔丝绸的质量又不好，不如重新建立一家工厂来生产高品质丝绸。

1536年8月，他向里昂商会提出了建厂的申请，得到了批准。一个月后，当时的国王弗朗索瓦一世（François Ier，1494—1547）给他颁发了专营证书。图尔凯不但获得了生产经营权，而且掌握了对生丝进口的垄断权。弗朗索瓦一世还给予丝绸工人一些特权，包括无需缴税及承担警卫和民兵的责任，这样就吸引了大批工匠到里昂的工厂工作。

图尔凯也是一位慈善家，在办厂之前，他已经在里昂设立了福利机构，帮

助贫困及失去父母的女孩。在丝织厂成立后，他给来自意大利的绕丝工和纺纱工支付额外的工资，要他们向这些不幸的女孩传授技艺。一旦学成，这些女孩就能在丝织厂找到工作，收入比她们以前做的家政服务要高出许多。

到了亨利四世（Henri IV，1553—1610）统治时期，法国养蚕业得到了很大的发展。国王下令在普罗旺斯和朗格多克（Languedoc）种植约 400 万株桑树，并且要求每个教区必须有一个桑园和一个蚕园。农学家奥立维耶·德·瑟尔（Olivier de Serres，1539—1619）于 1599 年出版的名为《养蚕与获取蚕丝》[1]的小册子成了蚕农人手必备的参考书。到 17 世纪初，里昂不但可以生产数量充足、质量优良的生丝，而且凭借超过 10000 台的丝织机以及技术上的优势，成为欧洲的丝绸之都。

不过，即便如此，从中国进口的丝绸，在法国仍被视为上佳的产品。1653年，红衣主教儒勒·马萨林（Jules Mazarin，1602—1661）的物品清单中多次提到过中国产品，其中就有加了金丝和银丝的丝绸。[2]另外，从法国到中国的耶稣会传教士也时常将中国丝绸的情况报告给国内，这也加强了法国人对中国丝绸的印象。在这些报告中，李明出版于 1694 年的《中国近事报道（1687—1692）》[3]中的描述尤为详细，其中说道：

> 最美的丝绸则出自南京省，那里集中了最优秀的工人。皇宫中自用或向亲王们馈赠的丝绸料子皆由此提供。广州的丝绸不失为优质的料子，尤其受到外国人的称赞，该省的绸料销售量很大，甚至居中国各省之冠。
>
> 尽管这些料子和我们生产的有许多相同之处，然而丝织物总是有某些不同。在中国我见过平绒、天鹅绒、锦缎、缎子、塔夫绸、重皱纹织物，以及其他许多种我甚至连它们的法文名称也不知道的织物。在他们中最常见的料子叫缎子，这是一种比我国的更结实，但不如我国的光亮的缎子，常常是平纹的，并经常以其花鸟树的图案、房屋和云彩的式样有别于我们的料子。[4]

1  *La Cueillete de la Soie par la Alimentation des Vers qui la Font.*

—

2  Hélène Belevitch-Stankevitch: *Le goût chinois en France au temps de Louis XIV,* Paris: Jouve, 1910, p. 86.

—

3  *Nouveau Mémoire sur l'Etat Présent de la Chine.*

4  [法]李明著，郭强等译：《中国近事报道（1687—1692）》，郑州：大象出版社，2005，第 137 页。

图2-76 里昂产中国风丝绸壁纸（局部）

瑞士里吉斯贝格人（Riggisberg）阿贝格基金会（Abegg Stiftung）藏

李明的这段话一方面赞扬了中国丝绸的丰富品种，另一方面也说明了法国当时生产的缎子也已经达到了相当高的水平。李明还提到了中法之间图案并不一样，但从马萨林的物品清单来看，早在17世纪上半叶，法国就制造"中国风格的多色丝绢"[1]了。所谓的"中国风格"，很可能是图案上的模仿。

进入18世纪之后，法国丝绸在设计上显得异常丰富多彩。除了怪诞、花卉、禽鸟、条纹等图案外，随着洛可可风格的发展，中国风图案也流行一时。图2-76是里昂于1735—1740年间生产的丝绸壁纸（局部），图案是用木版印刷上去的。前景中一位艄公正划着船，载着一位贵妇及其佣人。他们身后的亭子里，两个年轻的男人正在说话。左侧男人身后的花草不仅巨大，而且呈弯曲的形状，而水中的动物以及龙形的船则带有怪诞的意味，这一切与动态的人物结合起来，形成了欧洲人心目中的浪漫的中国情调。

图2-77是里昂于1735年生产的一块缎子。这块丝绸用大红、深红、蓝色、白色和咖啡色等多种颜色的丝线织成，其工艺水平相当高。画面中巨大的热带植物和衔着树枝展翅飞翔的凤凰成了"画眼"。"凤凰衔枝"是传统的中国图案，设计师有可能直接拷贝自进口的中国工艺品；而将中国与热带植物联系起来，则是从17世纪以来的一个"美丽的误解"，始作俑者为荷兰出版商雅克布·范·缪尔斯（Jacob van Meurs），他为了使纽豪夫的《荷使初访中国报告》中的插图看起来更显得有异国情调，便将棕榈树等热带植物加入了图中。另外，波兰籍的耶稣会传教士卜弥格（Michał Boym）曾在1656年出版了《中华植物志》[2]，里面

1 Hélène Belevitch-Stankevitch: Le Goût Chinois en France au Temps de Louis XIV, Paris: Jouve, 1910, p. 86.
—
2 Flora Sinensis.

图2-77　里昂生产的缎子。1735年

法国里昂纺织博物馆（Musée des Tissus）藏

图2-78

卜弥格《中华植物志》中的菠萝（上）与吉歇尔《中国图说》中的菠萝（下）

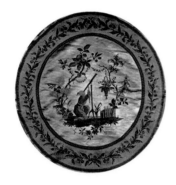

图2-79　法国生产的丝质椅垫罩。1780—1790年

美国纽约大都会艺术博物馆藏

图2-80　法国生产的刺绣床幔。1730年代

丹麦哥本哈根戴维德博物馆藏

有中国南方种植的菠萝的插图，这幅插图又被吉歇尔用在了《中国图说》中，流传甚广，很可能是这块缎子上的菠萝图案的来源。

图2-79是法国生产的一个椅垫罩的局部。在西方传教士将望远镜带到中国的宫廷去之后，有关中国人仰望天空的图案常出现在中国风的设计中，毕勒芒就曾设计了类似的图案。

在18世纪，法国还生产了一些刺绣和手绘的丝绸作品。图2-80是床幔的一部分，上面的刺绣图案描绘了中国人的生活情景，包括乘车出行、节日庆典等。其中对社火的描绘相当生动，具有浓厚的乡土气息。设计师可能从中国的民间刺绣花样中找到了灵感。

图2-81是一幅手绘丝绸，制作于18世纪中期。上面的绘画综合了克里斯托夫·于埃和让－巴蒂斯特·毕勒芒的风格，且色彩明快，具有浓郁的装饰效果。

1770年，在法国凡尔赛附近的茹伊昂若萨斯

（Jouy-en-Josas）从事木版印刷
棉布业的克里斯托弗 - 菲利普·奥
伯康普夫（Christophe-Philippe
Oberkampf，1738—1815）掌握了
铜版印刷的技术。在接下来的几十
年的时间里，工厂的产品一直畅销
不衰。1783 年，路易十六授予工
厂"王家制造商"的称号；1806 年，
又授予奥伯康普夫荣誉军团勋章。

图2-81　18世纪中期法国的手绘丝绸
私人藏

　　奥伯康普夫的成功，固然与他不断改进印刷技术、提高产品质量有关，但
这些产品图案的设计者也功不可没。工厂头 10 年的产品中，就有一些中国风
的设计。如图 2-82 中的图案，就是将活跃于清康熙、雍正年间的姑苏（苏州）
木版艺术家丁亮先的两幅套色木版画经过镜像处理后拼接而成的。

图2-82　奥伯康普夫工厂生产的印花棉布。约1780年
法国米卢斯（Mulhouse）印刷织物博物馆（Musée de L'Impression sur Etoffes）藏

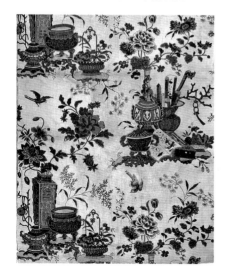

图2-83　丁亮先的两幅套色木版画

1　*An authentic account of an embassy from the King of Great Britain to the Emperor of China.*

　　在得到"王家制造商"的头衔后，奥伯康普夫聘请著名的装饰画家让－巴蒂斯特·于埃（Jean-Baptiste Huet，1745—1811）为首席设计师。让－巴蒂斯特·于埃是克里斯托弗·于埃的侄子，对中国风非常熟悉，很多与中国风有关的设计图案都归功于他。图2-84和图2-85都是根据于埃设计的图案印制的棉布局部。图2-84中的双鹤和竹子可能来自中国的壁纸；而图2-85的主要元素则来源于《英使谒见乾隆纪实》[1]中的插图。

图2-84　于埃设计的中国风印花棉布。约1786年

美国纽约大都会艺术博物馆藏

图2-85

于埃设计的中国风印花棉布。
约1805年

美国芝加哥艺术学院藏

图2-86　《英使谒见乾隆纪实》中的一幅插图，描绘的是一个中国兵站

## 2.2.3　英国织品

1685 年，由于路易十四废除了《南特敕令》[1]，使得一大批信奉新教的胡格诺派（Huguenot）织工逃离法国，移居到荷兰、德国、英国等对新教友好的国家。英国最早的丝织业是在 15 世纪中叶建立的，当时一些来自法国及佛兰德的织工生产丝带、流苏等小型饰品。英国国王詹姆斯一世（James I，1603—1625 年在位）曾多次呼吁他的臣民种桑养蚕，但不幸的是，英国潮湿凉爽的气候不利于蚕虫的生长，因此英国的生丝一直依赖进口。

胡格诺织工给英国带来了最新的技术，使得英国的丝绸业得以蓬勃发展。德比、考文垂、曼彻斯特等城市都可以听到织机的声音。而伦敦东部斯皮塔菲尔兹（Spitalfields）则因胡格诺织工聚居而成为英国丝织业的中心。

但英国丝绸业很快就面临着挑战。首先，生丝需要进口，而进口的关税又相当高，这使得丝绸产品的价格居高不下，无法在与意大利和法国丝绸的竞争中体现出优势；其次，从印度进口的手绘彩染棉布因为鲜艳的色彩、多样的设计和低廉的价格深受英国人的喜爱。在这种情况下，丝织工感到了生存的危机，曾多次要求政府禁止进口印度手绘棉布。1700 年，英国议会颁布了进口禁令，但走私品仍充斥于世。1719 年，斯皮塔菲尔兹的织工们忍无可忍，走上街头，向用印度手绘布制成的衣服泼墨，有些女士的裙子被故意剪坏，甚至被扯掉。到了 1721 年，议会颁布了更严格的禁令，就连原棉的进口豁免额每年也只有 2000 包，在这种情况下，丝织业的生态环境才见起色。

图 2-87 是刺绣丝绸床罩的局部，上面有花卉、凤凰、亭台、翼龙等图案的组合。尚不能确定丝绸是在哪儿纺织的，但是刺绣者是一位名叫莎拉·瑟斯通（Sarah Thurstone）的女性。

图 2-88 是一块斯皮塔菲尔兹生产的丝绸，上面的图案由女设计师安娜·玛丽亚·加瑟怀特（Anna Maria Garthwaite）设计。

[1]　法国国王亨利四世于 1598 年 4 月 13 日签署了《南特敕令》，给予法国新教人士很大程度的宗教自由和武装特权。但到了 1685 年，路易十四迫于政治压力，废除了《南特敕令》，以《枫丹白露敕令》取而代之。根据新的法令，天主教是法国唯一被容忍的宗教。《南特敕令》的废除使许多胡格诺教徒逃往欧洲其他国家。在这些人中，不乏才华横溢的设计师、艺术家和工匠，他们对在欧洲传播中国风艺术起到了重要的作用。

图2-87　英国产刺绣被罩。1694年
英国伦敦维多利亚和阿尔伯特博物馆藏

图2-88　加瑟怀特设计的斯皮塔菲尔兹丝绸。1741年
英国伦敦维多利亚和阿尔伯特博物馆藏

加瑟怀特的设计采用了类似中国画中折枝的构图，枝干虬曲多节，颇具东方趣味。

图2-89　印度手绘彩染棉布（局部），图案很可能来自中国的外销壁纸。1760—1770年

英国伦敦维多利亚和阿尔伯特博物馆藏

图2-89是一块斯皮塔菲尔兹丝绸织工深恶痛绝的印度手绘棉布的局部。这种布在制作时先在布上描绘或印上轮廓，然后涂上防染剂和媒染料，最后再将布料浸在染料里进行染色。印度手绘棉布有多种图案，最常见的是"生命树"，即一棵呈S形的树由底部向上伸展，弯曲的树枝上长满了树叶和花朵，鸟儿或栖息在枝头，或在花、叶中飞翔。虽然"生命树"已经带有中国风的意趣，但考虑到欧洲消费者的需求，印度的设计者有时会采用更加纯正的中国图案。

到了1770年，英国对原棉的进口豁免额扩大到了7000包，1774年则取消了限额。这直接带来了英国棉织产业和印花棉布的繁荣。

1752年，爱尔兰人弗朗西斯·尼克松（Francis Nixon，1705—1765）在都

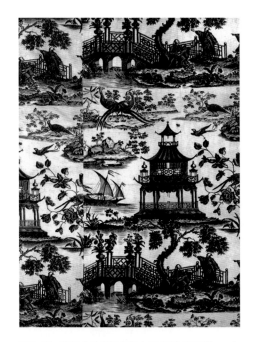

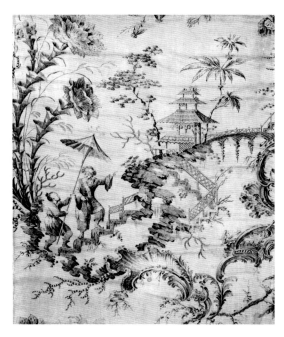

图2-90 英国伦敦郊区米德尔塞克斯（Middlesex）印刷布鲁姆雷·豪尔（Bromley Hall）印制的中国风棉布，图案采自毕勒芒的设计。约1765年

美国纽约大都会艺术博物馆藏

图2-91 伦敦印刷商约翰·蒙斯（John Munns）印制的中国风棉布。约1770年

美国费城艺术博物馆藏

柏林郊外用铜版印刷棉布获得成功，取代了以前的木版印刷技术。4年后，这种技术被传到了英国，并在几年内被伦敦及伦敦周边的几个印刷商所掌握。此后这些印刷商为印花棉布设计了几百种图案，其中不仅有神话和戏剧场景、军事和政治事件、田园风光等，也包括了当时流行的中国风图案。

## 2.2.4 其他国家的织品

除了意大利、法国和英国外，其他国家和地区也有一些中国风的织物。图2-92是1700年左右在德国巴伐利亚制作的刺绣壁挂。图案来源于达帕《大清志》中的插图。图2-94则是1750—1760年间在荷兰生产的一块丝绸。在法国人苦于买不到中国丝绸的时候，荷兰的织工特意制造了宽幅的织机[1]，以仿造中国的丝绸卖给法国。其路数跟代尔夫特陶工模仿青花瓷销往欧洲其他国家如出一辙。

1 欧洲传统的织机比中国的要窄。

图2-92　德国制作的刺绣壁挂。约1700年

德国慕尼黑慕尼黑王宫
（Residenz München）藏

图2-93　达帕《大清志》中的两幅插图，后期手工着色

图2-94　荷兰生产的丝绸。1750—1760年

美国纽约大都会艺术博物馆藏

# 3

建筑与园林

# 3.1

# 法国特里亚农瓷宫

1655 年，荷兰东印度公司向中国派出了一个使团，以寻求跟中国建立贸易关系。使团由广东入境后，沿水路北上，于 1656 年 5 月 10 日到达南京。在庞大的使团中，有一位姓纽豪夫的人负责记录使团的行程和所见所闻，他在事后出版的《荷使初访中国报告》中说：

我们赶去看一座著名的寺庙，中国人称之为报恩寺。但是报恩寺不仅是建筑的名字，而且包含一大块地，其上有庙舍、宝殿、瓷塔和其他稀罕之物。中国人向我们展示了这块土地上建造的一个大殿，其在艺术、美丽和成本方面都超过了其余的房子。其中至少陈列了 1 万个塑像，全部由灰泥制成。有的高达 6 尺，但多数只有 1 尺。它们被井井有条地陈列在围廊和墙壁上。住持以极大的尊重和文明接待了大使，并打开了他们所有的庙门。

在这块地的中间是一个由瓷建成的尖塔或高塔，其建筑成本和技术远远超过了中国的所有其他工艺。中国人通过该建筑向世界宣告了他们在前几个世纪中罕见的聪明才智。

这座塔有 9 层，184 级楼梯。每层都有一个充满塑像和图片的围廊，采光上佳。墙外面全部上了釉并漆有多种颜色，如绿色、红色和黄色。整个墙面结构有许多块，但被非常有技巧地拼接在一起，看起来就好像是一整件一样。围廊的所有角落都挂着小铃铛，当风吹拂它们时会发出非常美妙的声音。塔的顶部放置着一个巨大的"菠萝"，那儿的人说是由黄金制成的。从高层的围廊不仅可以看到整个城市，而且可以看到江对面。这真是一幅最令人心旷神怡的景象，特别是当你浏览广阔的城市及其延伸到江边的郊区时。[1]

1  Johannes Nieuhof: *An Embassy from the East-India Company of the United Provinces, to the Grand Tartar Cham Emperour of China,* London: John Macock. 1669, pp. 83-84.

图3-1
1665年出版的法文版《荷使初访中国报告》中的大报恩寺插图

荷兰使团的报告于1665年在阿姆斯特丹以荷兰文出版，同年就有了法文版，第二年有了德文版，再过两年有了拉丁文版，到了1699年，英文版也出版了。在当时，这是一本空前的畅销书。这不仅是因为在西方第一次有一本厚达500多页的亲历报告详细地介绍了东方和中国，而且是因为书中附了多达150幅的插图，这些插图使得西方人对遥远的中国愈加向往。

这本书也传到了法国的宫廷，法国国王路易十四对大报恩寺非常感兴趣。1670年，在凡尔赛宫兴建之际，他让宫廷建筑师路易·勒沃（Louis Le Vau）在特里亚农（Trianon）为他建造一座宫殿，指明要用瓷器装饰。

特里亚农原来是个小村子。路易十四在1662年至1665年间把那儿的地皮买了下来。他之所以要建新的宫殿，是为了让他的新情妇蒙特斯潘侯爵夫人（Marquise de Montespan）在休闲娱乐时使用。

勒沃设计的方案包含5座独立的建筑。中间的主要建筑中既有住所，也有宴会厅。4座其他的建筑散布在住所的左前及右前方，那些都是烹饪美食的地方。

倒"凵"形的布局方案，有可能参照了《荷使初访中国报告》中北京故宫的插图。[1] 建筑群的外围空地上，有一些花坛。

勒沃于1670年10月去世后，他的助手弗朗索瓦·多尔贝（François d'Orbay）负责完成特里亚农宫的修建。因为建筑内外都采用了大量的蓝白色的"瓷砖"和"瓷器"[2] 装饰，所以这组建筑被后人称为"特里亚农瓷宫"。

特里亚农瓷宫于1671年建成，其建设速度曾引起路易十四的宫廷历史学家安德烈·费利比安（André Félibien，1619—1695）

1　Meredith Chilton: *Rooms of Porcelain*, in *The International Fine Art and Antique Deals Show*, New York: Avon, 1992, p. 14.

2　"瓷砖"和"瓷器"实际上是用陶做的。

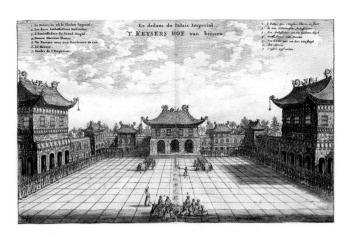

图3-2

1665年法文版《荷使初访中国报告》中的北京故宫插图

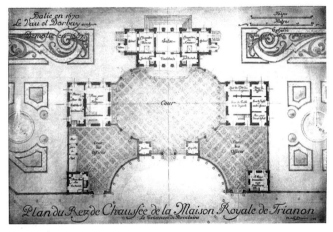

图3-3

特里亚农瓷宫的平面设计图

的赞叹，他说："起初所有人都认为这座宫殿带着魔力，因为它是在冬末才开始建的，第二年春天就完成了。它和它旁边花园里的花朵仿佛一下子从地里冒了出来。"[1] 不过，瓷宫屋顶的装饰两年后才完成。

从外形上来看，特里亚农瓷宫基本上是欧洲建筑的模样，但在屋顶的装饰上，却非常地大胆新颖：除了有用蓝陶做成的瓦片和涂成蓝色的铅板外，在屋顶和屋檐处还放置了许许多多以青花装饰的陶瓶。整个屋顶看上去是一片蓝色。另外，室内房间里的墙上铺满了蓝陶"瓷砖"，家具也绘成蓝白相间的颜色。

图3-4是一张早期的手工着色版画，记录了特里亚农瓷宫及其附近大致的颜色配置。从这张画中还可以看到，正门的外面有一个圆形的活动场地，其中有一半用围墙围着，另一半用矮桩围着。当时宫内宫外的人不是太多。

图3-5是法国建筑师罗伯特·丹尼（Robert Danis）于1912年为瓷宫的一间名为"黛安娜房"的卧室重构的内景图。丹尼花了大量时间来研究资料，他的重构基本上是可信的。

由于装饰需要大量蓝陶，法国王室就向法国的讷韦尔和鲁昂

1　André Félibien: *Description sommaire du chasteau de Versailles,* Paris: Charles Savreux, 1674, p. 104.

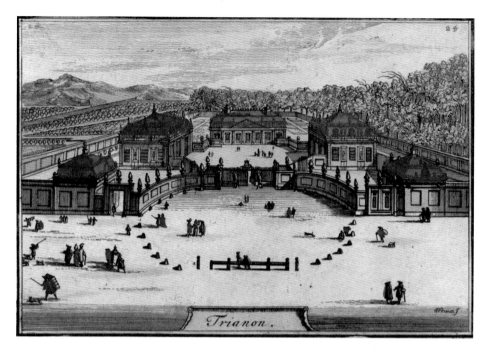

图3-4  1670年代的版画中的特里亚农瓷宫

的彩陶厂订购了相当多的产品，促进了这两处陶厂的繁荣。但法国国内陶厂的产能有限，不足部分则从荷兰代尔夫特进口。

瓷宫建好几年之后，这一带变得热闹起来。事实上，路易十四在瓷宫完工后举办了一些大型的活动，吸引了越来越多的人前来参观。除了建筑之外，花坛里的鲜花也很有特色，它们是被种植在蓝陶的花盆里后再埋到地里的，目

图3-5

罗伯特·丹尼绘制的"黛安娜房"内景图

图3-6  特里亚农瓷宫遗址上出土的青花陶碎片

法国巴黎凡尔赛宫藏

图3-7 版画中的特里亚农瓷宫,正门前有一排矮桩。1670—1680年

图3-8 上图细部,可见屋顶上放置的蓝陶花瓶

的是可以随时更换花的品种,使花坛总是处于鲜花盛放的状态。瓷宫里还准备了特制的容器,用以收集制作香水的花露。花坛的外围种植了大量橘子。路易十四对这种来自亚洲的植物情有独钟,他不仅要求在宫廷的每个房间都必须放置橘子树,还命人在凡尔赛宫外修建了当时欧洲最大的橘园。

到了1684年左右,瓷宫正门前的矮桩被围栏取代,形成了一个圆环。但圆环内外仍可以自由通行,甚至四轮马车也可以出入。

到了1687年,由于瓷宫外部的蓝陶不耐长期的日晒雨淋,出现了开裂和剥落的现象。宫廷的工匠们曾经试图修复,但没有成功。在这种情况下,路易十四下令拆除了瓷宫。

图3-9

1684年瓷宫正门
的鸟瞰图

图3-10

1680年代瓷宫背
面的鸟瞰图。右
上方的方形建筑
为凡尔赛宫

　　特里亚农瓷宫虽然只存在了16年，但是它一直被视为欧洲最早的中国风建筑，对后来这类建筑的兴起有开风气之先的示范作用，所以值得在中外文化交流史上郑重地记上一笔。

# 3.2
# 德国日本宫

1719 年 9 月 10 日，在萨克森选侯国首府德累斯顿的易北河边，一场盛大的庆典正在举行。庆典的主角是刚刚结婚的萨克森选帝侯奥古斯都二世的儿子奥古斯都三世以及前神圣罗马帝国皇帝约瑟夫一世（Josef I）的女儿玛丽亚·约瑟法（Maria Józefa）。

举办庆典的地点，是建于 1715 年的"荷兰宫"。这原是萨克森首席部长雅各布·海因里希·格拉夫·冯·弗莱明（Jakob Heinrich Graf von Flemming）伯爵的宅邸，因为以荷兰风格装饰并曾租借给荷兰驻萨克森大使而得名。

1717 年，奥古斯都二世从冯·弗莱明那里购得了荷兰宫。此后，宫廷的工匠们把内部的装饰拆除，并在墙上安装了许多壁架，以摆放奥古斯都二世收集的瓷器。奥古斯都指示不同的房间要摆放不同颜色的瓷器，壁架的颜色跟瓷器的颜色也需要相配。另外，工匠们还在荷兰宫外的花园内安放了新的大理石雕

图3-11

1720年左右荷兰宫的样子

像，并且在花园的尽头，也就是易北河的岸边，建造了一个可以停靠船只的小港湾。

　　当天有 1257 名客人，包括 11 位王子、87 位伯爵、55 位男爵和 356 位其他贵族受邀参加了庆典，可谓盛况空前。客人们下午 4 点到达荷兰宫，在奥古斯都的引导下，首先参观了他收藏的瓷器，然后到花园中听乐队演奏音乐。

　　傍晚，在荷兰宫内举办了一场晚宴，宴会上所有餐点的容器都是来自东方的瓷器。在此之前，只有少数欧洲其他国家的宫廷在吃甜点时，才会用上珍贵的瓷器。客人们不禁由衷地赞叹这些瓷器的精美，这正是奥古斯都想听到的。

　　夜幕降临以后，一场盛大的烟火表演在易北河中举行。在音乐声中，几百名士兵从停泊在河中的船舶中向空中施放了烟花，一时间，无数飞舞着的火球和流星照亮了漆黑的夜空，也照亮了荷兰宫里的那些瓷器。图 3-12 是那个时

图3-12

约翰·奥古斯特·科维努斯记录烟火晚会盛况的版画

图3-13
从易北河畔的空
中俯瞰日本宫

代的雕刻家约翰·奥古斯特·科维努斯（Johann August Corvinus）用版画记录下来的场景。

当庆典结束，客人散去后，奥古斯都意犹未尽。作为当时欧洲最大的瓷器收藏者，他已经拥有超过25000件的藏品，但客人们看到的只是其中的一部分。他希望能将他的瓷器尽数展出，这不仅可以显示萨克森强大的经济实力，还能凸显奥古斯都的治国能力以及作为波兰国王的合法性。

他让宫廷建筑师马蒂亚斯·丹尼尔·波佩尔曼（Matthias Daniel Pöppelmann，1662—1736）设计方案，将荷兰宫扩大数倍。

波佩尔曼设计了好几套方案，1727年扩建工程正式开始，到1733年大体上完工。新的建筑的结构有点像四合院，即由四栋翼楼组成方形的宫殿，中间是一个庭院。由于建筑的顶部采用了类似东方的"大屋顶"的结构，所以新的建筑也被称为"日本宫"。

虽然官方把这个宫殿叫做日本宫，但是在设计上，中国的元素远超过日本的元素。比如，波佩尔曼在设计屋顶的时候，曾经从特里亚农瓷宫的设计中获得灵感，把青花图案融合了进去。又比如，日本宫外墙的几十根人形柱上以及

图3-14　波佩尔曼设计的青花瓷屋顶，但此方案最后未被采用

图3-15　日本宫外面的人形柱

图3-16　阳台与拱门之间的浮雕

阳台与拱门之间的装饰浮雕塑造的都是中国男人。这些人表情生动，姿态各异，既有点怪异，又富有幽默感。另外，这些人身上往往还有可以让欧洲人联想到中国的物件，如菠萝、铜钱、铃铛等等。

　　这种种原因，使得许多人认为这个宫殿应该叫做"中国宫"。1750年8月，英国商人和旅行家约纳斯·汉威（Jonas Hanway）访问了德累斯顿。他在游记中写道：

　　　　下一个好奇的地方是中国宫，这个名字来自建筑的品味，以及用瓷器来装饰它的意图。建筑的装饰品和正面的浮雕都是按照中国和日本的方式设计的。这座宫殿矗立在易北河上，可以看到桥和罗马小教堂，但它离优雅的建筑还差得很远，而且离河边太近。这座宫殿的地窖由14个房间组成，里面装满了中国和德累斯顿的瓷器。人们可以想象，这些瓷器的数量足以满足整个国家的需要，但他们却以一种自以为是的口吻说，还需要10

图3-17

博特的日本宫入
口山墙设计图

万件才能完成布置这座宫殿的意图。其实这座建筑并不算大。[1]

　　按照奥古斯都的想法，日本宫的一楼放置东亚的瓷器，二楼则放置麦森瓷器，也就是汉威说的"德累斯顿"的瓷器。这样的安排是要向参观者暗示麦森瓷器的品质已经超过了从东亚进口的瓷器。这一点在日本宫正面入口的山墙的浮雕上也有所体现。

　　山墙的浮雕由让·德·博特（Jean de Bodt）设计。他把中间的位置留给了端坐在宝座上、代表萨克森选侯国的女神，而在女神的右侧（即观众的左侧），一群打着华盖的亚洲人正在以屈膝的姿态向她敬献瓷器，但她似乎不屑一顾，因为她已经把手伸向了左边（即观众的右侧），准备接受萨克森代表（其中第一人的一只脚已经踏上了宝座的台阶）送来的瓷器。

1　Jonas Hanway: *An Historical Account of the British Trade over the Caspian Sea; with a Journal of Travels from London through Russia into Persia; and back through Russia, Germany and Holland,* London: Dodsley, 1753, v. 2, p.226.

图3-18

日本宫山墙局部

图3-19

日本宫4号房间瓷器陈列设计图局部

德国德累斯顿萨克森国立档案馆藏

1　Jonas Hanway: *An Historical Account of the British Trade over the Caspian Sea; with a Journal of Travels from London through Russia into Persia; and back through Russia, Germany and Holland,* London: Dodsley, 1753, v. 2, p.226.

1733 年 2 月奥古斯都二世去世后，他的儿子奥古斯都三世继续收集瓷器来完善日本宫的收藏。1734 年，他下令麦森瓷厂首先要满足宫廷的需要，然后才能接受外面的订单。但到了 1735 年，他把兴趣转移到了收集绘画和雕塑方面，对日本宫的瓷器不再热心了。

奥古斯都二世曾要求日本宫的瓷器跟荷兰宫一样，根据颜色分类，陈列在不同的房间里。图 3-19 是日本宫 4 号房间的陈列设计图。这个房间以陈列青花瓷为主，房间的壁板上画着中国风人物画。

事实上，奥古斯都二世和三世收集的数量庞大的瓷器，从未完整地在日本宫展示过。约纳斯·汉威去参观的时候，看到了一些瓷器：

这里有大量来自中国的有年代的盘子和碟子，对于那些思想精炼于普通能力的人来说是非常宝贵的。但最令人惊奇的是 48 个瓷瓶，它们看起来没有任何用处，除了巨大的尺寸，没有任何特别之处，但已故的波兰国王在这些无生命的美物上发现了如此迷人的魅力，以至于他以一整团龙骑兵的价格向已故的普鲁士国王购买了它们。二楼的长廊已经有了两个大理石壁炉，每个架子上都装饰着近 40 件非常大的瓷器，有鸟类、野兽和花瓶，陈列的高度在 20 英尺以上，品位非常高，瓷塑都做得非常自然，我无法想象在这种情况下还有什么比这更出色的想法。室内有各种丰富的挂饰、杯子、桌子、椅子等，但一直被包着和覆盖着，墙壁四年来一直是裸露的。这座宫殿总体上还没有完工，可以推测，国王本人已经厌倦了种种不必要和如此多的昂贵饰品的虚荣。[1]

图3-20　部分龙骑兵花瓶。中国康熙年间生产

德国德累斯顿国家艺术收藏馆藏

　　这里提到的48个花瓶，即所谓的"龙骑兵"花瓶，是奥古斯都二世于1717年春天用600名骑兵向普鲁士的腓特烈·威廉一世换来的。当时一共换得151件瓷器，其中有48件体型较大。

　　汉威曾提到大量瓷器被存于地窖里，其实地窖中也有一些架子，可以展示部分瓷器的样貌。1839年，英国女画家玛丽·艾伦·贝斯特（MaryEllen Best，1809—1891）参观了日本宫，她用她的画笔记录下了地窖的情况。

图3-21

贝斯特笔下的日本宫地窖，画中的空间主要陈列康熙青花瓷

私人藏

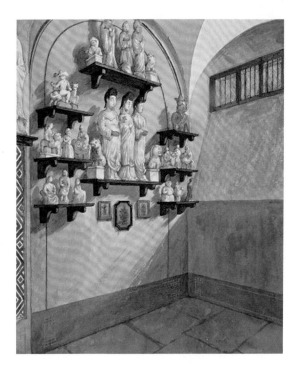

图3-22
贝斯特笔下的日本宫地窖，画中的空间主要陈列德化白瓷
私人藏

　　图 3-22 中有二十多件德化瓷塑，中间的三尊观音像比较高大。这三尊像原来是纯白的，但是到了欧洲之后，头发被用黑色珐琅彩绘成了黑色。

　　日本宫在七年战争期间遭到了兵燹之灾。1782 年至 1786 年间，德国建筑师克里斯蒂安·弗里德里希·埃克斯纳（Christian Friedrich Exner）和戈特洛布·奥古斯特·霍尔泽（Gottlob August Hölzer）对其进行了修复。此后日本宫就变成了选帝侯图书馆。1945 年第二次世界大战结束前，盟军对德累斯顿进行了猛烈的轰炸，日本宫损毁严重。战后从 1951 年至 1987 年进行了修复重建工作，现在它是德累斯顿几家重要的博物馆的所在地。

# 3.3

# 瑞典中国宫

1753 年 7 月 24 日是瑞典王后洛维莎·乌尔里卡（Louisa Ulrika）的 33 岁生日，瑞典王室照例在位于王后岛上的卓宁霍姆宫（Drottningholms Slott）举行了庆祝活动。在观赏完一出戏剧之后，瑞典国王阿道夫·弗雷德里克（Adolf Fredrik）陪着王后乘坐马车兜风，当时王后正怀着他们的女儿索菲亚·阿尔贝蒂娜（Sofia Albertina）。马车向西南方向前进，在穿过王家花园的一片树林后，王后惊讶地发现在她的面前出现了一栋她以前从未看到过的房子。下了马车后，穿着中国式服装的王室侍卫们正以中国士兵操练的方式向她致敬，而她 7 岁大的长子，也就是后来的瑞典国王古斯塔夫三世（Gustav III），打扮成中国王子，站在房子中间的台阶前，手里捧着一个红色的天鹅绒垫子，垫子的中央放着三把金色的钥匙。王子对着王后朗诵了一首中文诗，然后就把钥匙毕恭毕敬地交给了他的母亲。

在事后写给她母亲的信中，洛维莎·乌尔里卡王后说她当时仿佛走进了真正的仙境。[1] 在打开门后，她看到了里面的房间都是按照东方的方式布置的，到处都装点着东方的织物、瓷器、漆器、宝塔等等，看得她眼花缭乱。等她看完了所有的房间，还没有怎么回过神来，国王又命令宫廷艺人在她面前表演起了中国芭蕾舞。

中国芭蕾舞是什么样子的？因为当时没有记录，现在已经无法考证了。但由于那个时候在时尚方面全欧洲都跟随法国的潮流，因此瑞典王室的芭蕾舞很有可能是法国式舞蹈的翻版。从路易十四时代开始，法国宫廷中的化装舞会和歌剧中，常常会加入中国舞蹈的场面。图 3-23 是于 1735 年首演的法国歌剧芭蕾《多情的印度群岛》（*Les Indes Galantes*）中的中国人造型，由法国舞台设计师让-巴蒂斯特·马丹（Jean-Baptiste Martin）设计。瑞典人跳的

1 William Watson (ed.): *The Westward Influence of the Chinese Arts* from the 14th to the 18th Century, London: University of London, 1972, p. 52.

图3-23
版画中的《多情的印度群岛》中的中国男女

芭蕾，可能与此相仿佛。

　　洛维莎·乌尔里卡王后收到一座"中国宫"（Kina Slott）作为生日礼物，是她的丈夫阿道夫·弗雷德里克和群臣精心策划的结果。

　　1731年，瑞典东印度公司成立，次年便派船扬帆远航到了广州，购回了大量瓷器、漆器和生丝等中国货物。此前瑞典王室曾收藏了一些中国物品，但大多是从荷兰等国家购买的。王国有了自己的商船后，运回了不少精品。洛维莎·乌尔里卡王后从年轻时就对东方物品感兴趣，1744年嫁给阿道夫·弗雷德里克后，致力于扩大王室的收藏，尤其是瓷器和纺织品，以致到了1750年代初，藏品堆满了宫中的房间。这些，她的丈夫都看在眼里。他决定为王后建造一个专门的建筑，以存放那些来自东方的宝贝。

　　为了在王后33岁那天给她一个惊喜，国王早在数年前就命人将离王宫不远的一处沼泽地填平，并委托建筑师卡尔·哈勒曼（Carl Hårleman）和卡尔·约翰·克伦斯特德（Carl Johan Cronstedt）设计一座中国风格的建筑。

　　这两位建筑师设计了两套不同的方案。其中哈勒曼设计的方案（见图3-24）中主体建筑的中间有一个亭子状的门厅，左右两端也有亭子状的房间。屋顶上饰有金色的圆球、香炉以及旗帜和鹦鹉。而克伦斯特德的方案（见图3-25）则将主体建筑中间的门厅改成了一扇简单的门，其他的变化则不大。整个主体建筑呈"工"字形。另外，在两边厢房的前面，还要各建一个亭子，亭子与厢房通过围栏相连。

　　最后国王批准了克伦斯特德的方案。方案定下后，国王派人将设计好的图纸送到斯德哥尔摩，在那儿，以宫廷大臣卡尔·古斯塔夫·泰辛（Carl Gustav

图3-24　哈勒曼设计的中国宫主体建筑立面图

瑞典斯德哥尔摩国家图书馆藏

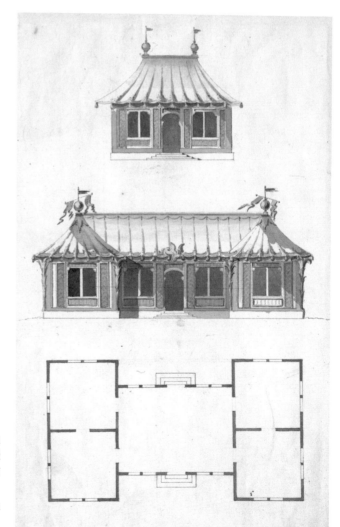

图3-25

克伦斯特德设计的中国宫主
体建筑立面图和平面图。最
上面的小房子是主体建筑前
面的亭子

瑞典乌普萨拉（Uppsala）大学
图书馆藏

图3-26　古斯塔夫三世手绘的
中国宫平面图

瑞典乌普萨拉大学图书馆藏

Tessins）的名义购买了木料，并以小木屋的方式建好了中国宫的组件。

　　就在王后生日的前夕，这些组件用船运到了王后岛，并在夜间进行了搭建。另外，在两个星期之前，宫廷卫队、乐队等参加王后生日演出的人员都被召集起来参加排练。卫队要记住一些中文的口令，而王子则由他的私人老师教他念了几句中文诗[1]。目前尚不知道这中文诗的内容是什么，但让王后大吃一惊的效果显然是达到了。

　　王后非常喜欢中国宫。她把自己收藏的中国物品移到了中国宫，在没有公务的时候，她会到中国宫做刺绣或是读书。王子也特别喜欢中国宫，常去那里学习外语或是玩耍。大约在1760年，他在一本书的空白处画了一张图（见图3-26）并用法文进行了标注，这幅画实际上是王子心目中扩建后的中国宫的示意图。他在原有建筑（即图中上部大圆圈处）的左前画上了"国王的亭子"，在这个亭子的下面，即离原有的建筑更远的地方，他画上了自己的亭子（"王子的亭子"），这个亭子的对面是"公主的亭子"，而"公主的亭子"的上面，也就是国王的亭子的对面，则是一个叫做"Confidence"（私密）的亭子。

　　到了1763年，由于地基潮湿，中国宫的木制构件出现了不同程度的朽坏，不但影响了建筑本身的安全，对藏品的保存也构成了威胁。在这种情况下，王后下令用砖石结构重建中国宫。这项工程交给了建筑师卡尔·弗雷德里克·阿德尔克兰茨（Carl Fredrik Adelcrantz）和让·埃里克·雷恩（Jean Eric Rehn）。阿德尔克兰茨主要负责总体设计，雷恩则协助进行内部装饰。工程于1769年大体完工。

　　新建成的中国宫虽然在风格上基本沿袭了原来的设计，但是建筑面积增加了不少。其中最大的变化是将中间的部分由平房改成了二层楼，同时这一部分也设计成了亭子的形状。原来主体建

1　当时在瑞典的宫廷里，曾担任驻法国大使的卡尔·弗雷德里克·谢弗（Carl Fredrik Scheffer）是一位业余的汉学家，王子的私人教师有可能从他那里学了一些中文。

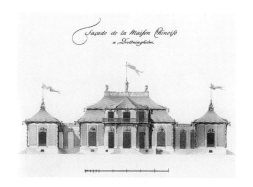

图3-27 阿德尔克兰茨设计的中国宫立面图。此图为洛维莎·乌尔里卡王后送给她的哥哥腓特烈二世的副本

德国柏林国立图书馆藏

图3-28 阿德尔克兰茨设计的中国宫平面图，主体建筑的后面有一个临时的舞台

瑞典斯德哥尔摩国家图书馆藏

筑跟前面的亭子之间只是由围栏相连，新的建筑则用覆盖着屋顶的弧形走廊将两者连在了一起。

另外，在主体建筑跟亭子的前方，还增加了4个亭子，包括王子手绘图中的"国王的亭子"以及名为"私密"的亭子。但不包括"王子的亭子"及"公主的亭子"。图3-29是中国宫的鸟瞰图。图中的1为主体建筑，2为台球房，3为餐具室，4是国王的工作室，5则是"私密"。

在新增加的建筑中，最有趣的是左前方那座叫做"私密"的房子。这个建筑实际上是个餐室，但它的下面还有一个地下室，这个地下室紧邻着一个厨房。当餐室里的人想吃饭时，就可以向地下室发出信号，这时，餐室中间的地板就会向旁边滑开，地下室里的一张摆着美食的餐桌也会徐徐升起，一直升到餐室。

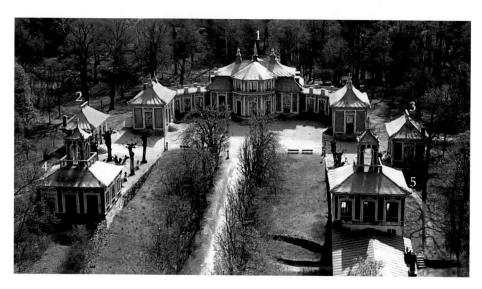

图3-29

中国宫鸟瞰图

图3-30
"私密"剖面图。
(传)阿道夫·弗
雷德里克绘

瑞典斯德哥尔摩国
家图书馆藏

图3-31
鸟舍设计图。卡
尔·弗雷德里
克·阿德尔克兰
茨绘

瑞典斯德哥尔摩国
家图书馆藏

餐桌的底部附有一块地板，大小与滑开的地板相当。这样，餐桌升起后，楼上就成了一个密闭的空间，坐在餐桌边上的人就可以在没有佣人在场的情况下一边吃饭一边聊一些私密的话题。所以那个房子被称为"私密"。

在中国宫的右边，也就是东面，还有一个鸟舍，属于花园的一部分，也是以中国建筑风格建造的。

在中国宫的室外装饰方面，绿、红和黄为主要色调。屋顶都是绿色的，且基本上呈波浪状。墙上的饰板是红色的，而门、窗的边框和室外的雕塑则是黄色的。

中国宫主体建筑的正脊上，装饰着花瓶和香炉状的饰物，角脊则饰有卷云和檐铃。在屋檐的下面，有翼龙作为支撑。另外，在窗框上方，饰有中国人物；在门框的上方，饰有树木、花草、伞及凤凰等形象。

附属建筑的外部装饰与主体建筑基本一致，但国王的工作室和"私密"覆盖着攒尖的屋顶，看上去像

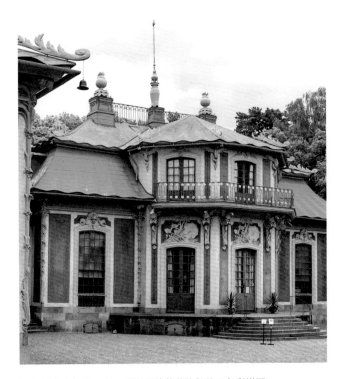

图3-32 中国宫一角，可见室外的装饰部件及色彩搭配

图3-33
支撑着屋脊的翼龙

图3-34 窗框上的中国人物，与德累斯顿日本宫拱门
上的饰件有相似之处

图3-35 门框上的饰板

是中国的阁，角脊上则装饰着
翼龙。

在室内装饰方面，雷恩努
力想用多种多样的中国风元素
来营造出中国气氛。他用不同
的颜色来区分主体建筑内的房
间，每个房间的主要装饰物和
主题又有所不同。

图3-36 "私密"角脊上的翼龙

雷恩的中国风饰件，主要来自以下几个方面：

第一是直接从中国进口的艺术品，这里面包括来自中国的陶瓷器、手绘的
壁纸、镜画以及漆板和屏风等。

图3-37　雷恩设计的室内装饰草图

图3-38　中国宫二楼的中国壁纸

图3-39　中国宫黄色房间里的中国漆板，描绘的是广州城的景色

　　第二是瑞典工匠仿制的中国风艺术品。在红色房间的入口处上方，有用油画颜料画在帆布上的圆形画，内容是模仿中国漆屏板上的场景。而在黄色房间里，有几块黑底的板子，上面用黄色写着汉字。这些汉字有草体和宋体两种字体，间有篆书混杂在宋体字中。那些草体字很难辨认，而宋体字虽然每个单字都可以识读，但放在一起，却没有什么意义。实际上，这些字都是从中国传到瑞典的字帖和画谱中摘录下来的，由于瑞典的工匠随意抽取了不同部位的字凑在一起，所以最后的成品变得毫无意义。图3-40（左）是一块带汉字的漆板，其中的内容取自中国清代出版的带插图的书籍《芥子园画传》。

图3-40　中国宫黄色房间中的带汉字木板（左）；清初《芥子园画传》第三集目录局部（右）

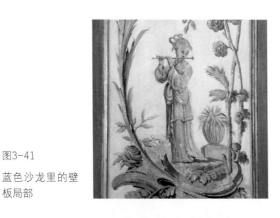

图3-41
蓝色沙龙里的壁板局部

图3-42

布歇的《中国生活场景》中的《长笛手与小鼓手》

图3-43　黄色房间入口处上方的彩色绘画，中间的一幅基于布歇的设计，旁边的两幅则基于钱伯斯书中的插图

　　第三是瑞典工匠挪用的欧洲其他国家的中国风艺术品。在中国宫的蓝色沙龙和绿色沙龙里，有大量按照法国画家华托和布歇设计的中国风图案制作的壁板。在黄色房间中，也有一些根据布歇的版画和英国建筑师威廉·钱伯斯（William Chambers）出版于1757年的《中国建筑、家具、服装、机械和用具的设计》[1]一书中的插图绘制的彩色油画。[2]

　　第四是其他的中国风物件，这里面包括了王室成员的物件作品。比如，在粉红色的"刺绣房"里，王室女性的刺绣作品被嵌在了墙上。这些作品恬淡雅致，

1　*Designs of Chinese Buildings, Furniture, Dresses, Machines, and Utensils.*

—

2　关于威廉·钱伯斯，详见本章"英国丘园大塔和丘园"一节。

图3-44　钱伯斯《中国建筑、家具、服装、机械和用具设计》一书中的插图

图3-45　粉红色"刺绣房"一角，墙上嵌着王室女性成员所作的刺绣；从中国进口的德化白瓷观音像被瑞典工匠涂上了颜色

表现出了较高的艺术品位。

1772年，英国旅行家、作家纳撒尼尔·威廉·赖克绍（Nathaniel William Wraxall）在北欧游历时，造访了中国宫，他在3年后出版的游记中评论道：

在花园里，太后[1]最近建造了一座规模不大的休闲宫殿，由几个房间组成半圆形且布置成我们通常所称的中国风格。不过，如果不是一些来自中国的官员塑像和花瓶构成了这种风格，我们是难以辨识的；它也可以被称为欧洲结构，在那里，奇思妙想和任性是其主要的特征，且在整体上散发出怪诞的气息。然而，我从这个小小的隐蔽处得到了上好的娱乐，也许因为这里有各种奇异的物件，它比王国里的其他地方都更值得旅行者注意。[2]

赖克绍曾经被英国东印度公司聘用，到过南亚。他觉得中国宫的中国风格体现在从中国进口的物品上，而其建筑本身则具有欧洲的特点。如果他针对中国宫的砖石结构和金属板的屋顶而言，他的评论不无道理。

1866年，也就是赖克绍参观中国宫的90多年后，中国清廷的同文馆学生张德彝随总理衙门副总办斌椿访问欧洲，于5月24日到达瑞典。6月1日斌椿一行应约到卓宁霍姆宫去见当时的瑞典王太后约瑟芬·德·博哈奈（Joséphine de Beauharnais）。太后告诉他们，以前从来没有中国人来过卓宁霍姆宫，并热情地陪着他们参观了王宫。随后，这一行中国人乘着王后的马车，在瑞典官员的陪同下游览花园。张德彝记道：

1　太后指洛维莎·乌尔里卡。此时古斯塔夫三世已经继位为瑞典国王。
—
2　N. Wraxall, Jun.: Cursory Remarks Made in a Tour through Some of the Northern Parts of Europe, London: T. Cadell, 1775, p. 121.

图3-46　1788年法国设计师路易-让·德斯普雷（Louis-Jean Desprez）笔下的中国宫
瑞典斯德哥尔摩国家博物馆藏

　　忽见中国房一所，恍如归帆故里，急趋视之。正房三间，东西配房各三间，屋内槅扇装修，悉如华式。四壁悬草书楹帖，以及山水、花卉条幅；更有许多中华器皿，如案上置珊瑚顶戴、鱼皮小刀、蓝瓷酒杯等物，询之皆运自广东。房名"吉纳"，即瑞言中华也。少坐，食瓜佐饮，为之盘桓者移晷。[1]

　　张德彝看到的"中国房"，就是中国宫。作为一个中国人，他觉得里面的装修，"悉如华式"，而外面看起来也应该比较像中国式，否则他不会有"归帆故里"的幻觉。也许是因为他第一次出国，且只有19岁，即使是走了样的中式建筑和装潢，也能勾起他的思乡之情。

　　张德彝一行在中国宫附近逗留了很长时间，然后就乘船离开了王后岛。张德彝不知道的是，如果从中国宫往西南方向走，不一会儿就会到达一条叫做"广东"（Kanton）的街道。这条街道

1　张德彝著，钟叔河校点：《航海述奇》，长沙：湖南人民出版社，1981年，第102页。

图3-47

弗里德里克·威尔海姆·斯科兰德（Fredrik Wilhelm Scholander）绘制的中国宫背面的景象。19世纪中叶

瑞典斯德哥尔摩国家博物馆藏

于中国宫修成后修建，是一条工艺街，集中了一些纺织和锻铁等作坊。洛维莎·乌尔里卡王后在这条街的后面种植了桑树，为的是养蚕抽丝。她还从法国请来了织工，在广东街向瑞典人传授丝织的技艺。

不过，由于瑞典寒冷的气候，那些蚕宝宝很难存活。因此，广东街只热闹了大约十年。到了张德彝参观中国宫的时候，广东街上的作坊已经关闭，但有不少瑞典朝廷的官员住在那里。

如今广东街和当时的房子都保留了下来，只不过那些房子成了普通居民的住家。

1991年，中国宫以卓宁霍姆宫的组成部分被联合国教科文组织列入了世界遗产名录。

# 3.4

# 德国中国之家

公元1754年，当瑞典王后洛维莎·乌尔里卡还沉浸在收到中国宫作为生日礼物的幸福中时，她远在千里之外的哥哥，也就是普鲁士国王腓特烈二世[1]开始了筹建"中国之家"[2]的计划。

说起来，腓特烈二世的家族与中国的关系由来已久。他的曾祖父是勃兰登堡选帝侯腓特烈·威廉（Friedrich Wilhelm，1620—1688）。腓特烈·威廉在位期间收集了大量中国瓷器，而他的妻子路易丝·亨里埃特（Louise Henriëtte，1627—1667）则于1663年在柏林郊外的奥拉宁堡（Oranienburg）

图3-48　腓特烈·威廉半身像
德国柏林国立图书馆藏

宫里建立了欧洲最早的"瓷室"。腓特烈·威廉还鼓励汉学研究，包括拨款收集了当时欧洲最具规模的中文图书资料。他宫中的首位中文图书管理员安德瑞亚斯·缪勒（Andreas Müller, 1630?—1694）及其继任者克里斯蒂安·门采尔（Christian Menzel，1622—1701）都是著名的汉学先驱。图3-48是1685年为了庆祝腓特烈·威廉执政45年而印制的其半身像版画，人像周围的汉字以及注音由门采尔书写，这是欧洲第一幅带有汉字的帝王肖像画。

腓特烈二世的祖父是腓特烈一世，也就是曾经软禁波特格尔，希望利用他所掌握的点铁成金的技术发财的普鲁士首位国王。他在位时建有夏洛滕堡宫（Schloss Charlottenburg），用于存放和展

1　史称腓特烈大帝（Friedrich der Große）。

2　"中国之家"（Chinesische Haus），亦称"中国茶室"（Chinesisches Teehaus）。

示他收藏的大量中国瓷器。这些瓷器中的一部分，至今还在对外展览。

腓特烈二世的父亲是腓特烈·威廉一世，此人是一介武夫，绰号为"军曹选帝侯""士兵王"。他继任普鲁士国王后不久，就于1717年将一批珍贵的中国瓷器与嗜瓷如命的奥古斯都二世交换了一团士兵，这虽然是普鲁士文化上的损失，但本质上使得这批瓷器受到了很好的保护和保存，未尝不是件好事。

腓特烈·威廉一世对腓特烈二世要求很严，他希望他的儿子能够继承他的军事才能，在疆场上建功立业。事实上，腓特烈二世也的确做到了这点。

但腓特烈二世本质上更是一位文艺气息浓厚的君主。他从小就阅读法国启蒙主义思想家的作品，在当王储的时候跟伏尔泰和卢梭有过通信往来。他还热衷于音乐，自己不但擅长演奏长笛，而且还谱了很多长笛的曲子。

腓特烈二世于1740年继位成为普鲁士国王。到了1751年，他授权成立"普鲁士王家埃姆登到中国广州的亚细亚公司"（Königlich Preußische Asiatische Compagnie in Emden nach Canton und China），这个公司的性质与荷兰和英国的东印度公司类似，但目的更为明确，就是要到广州进行贸易，从而为普鲁士带来大量的茶叶、丝绸及瓷器等中国商品。

腓特烈二世生性喜欢安静，因此总希望有一处与热闹、喧嚣的柏林宫殿不同的地方供他休闲。在他继任普鲁士国王后的第五年，也就是1745年，他自己画了草图，让建筑师格奥尔格·文策斯劳斯·冯·克诺贝尔斯多夫（Georg Wenzeslaus von Knobelsdorff）在柏林西南方向的波茨坦建造了一座宫殿。宫殿取名为"桑苏西"（Sanssouci），来自法语的"无忧"（Sans souci），表明了腓特烈二世希望逃离尘嚣的心境。

无忧宫于1747年竣工。这是一座单层的宫殿，其风格在欧洲的宫殿中算是比较简朴的。但是由于它被建在一处坡地的最高处，而坡地被平整成了梯田，梯田的墙上和边缘种植了葡萄、松树等植物，因此从远处看过去，仍颇具气势。

无忧宫建好后不久，腓特烈二世就把伏尔泰接来住了3年（1750—1753）。两个人时常一边散步，一边讨论哲学、艺术和诗歌。但3年的时间对

图3-49
无忧宫鸟瞰

他俩来说有点过长，最后闹得不欢而散。伏尔泰在离开时还被普鲁士士兵要求留下腓特烈二世的诗歌手稿，但伏尔泰辩称那是腓特烈二世当作礼物送给他的。显然，伏尔泰仍然很珍惜他跟腓特烈二世之间的友谊。

伏尔泰走后，腓特烈二世也怅然若失。一年后，他一方面恢复了跟伏尔泰的通信，另一方面，开始在无忧宫花园的一角筹建一座更加私密、随意的娱乐和聚会场所，这就是中国之家。

中国之家的设计草图也是腓特烈二世亲自画的。在此之前，跟腓特烈二世

图3-50
无忧宫内伏尔泰
住过的、以中国
风装饰的客房，
俗称"伏尔泰房
间"

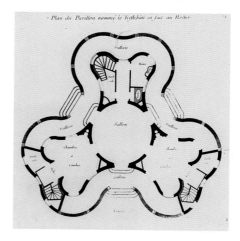

图3-51

三叶屋平面设计图

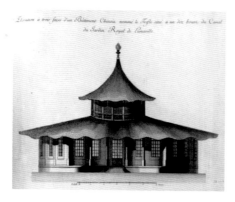

图3-52  三叶屋立面设计图，说明文字为"位于吕内维尔王家园林一端的中国式建筑三叶屋的三面立面图"

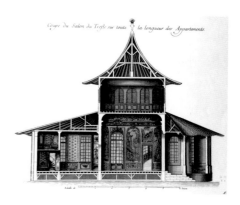

图3-53  三叶屋剖面图。室内以中国风装饰

1  另外，莱什琴斯基雇用的建筑师伊曼纽尔·埃赫·德·科尼（Emmanuel Héré de Corny）曾于1753年将吕内维尔庄园建筑群的设计图集结出版，腓特烈二世也收藏了这个图集。

有通讯联系的前波兰国王斯坦尼斯瓦夫·莱什琴斯基（Stanisław Leszczyński）在法国的吕内维尔（Lunéville）庄园兴建了一批建筑，莱什琴斯基于1754年6月将这些建筑的设计图寄给了腓特烈二世[1]，建筑群中的客房"三叶屋"引起了腓特烈二世的兴趣，中国之家的设计图就是参照三叶屋而来。

三叶屋的设计思路是在圆形的中央大厅外连接三间马蹄形的屋子，三间屋子之间可以通过外侧的走廊相连。中央大厅上面还有一层，再上面便是如亭子般的圆形攒尖顶。

腓特烈二世的中国之家设计草图在交给了建筑师约翰·歌特弗里德·布林（Johann Gottfried

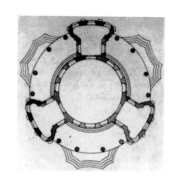

图3-54  中国之家的平面设计图

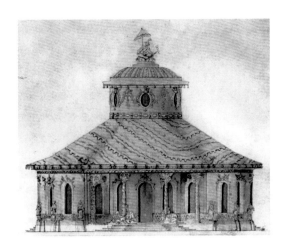

图3-55 中国之家立面图

图3-56 哈夫潘尼书中的插图

Büring）之后被修改成了定稿。定稿大体上沿袭了三叶屋的构思，但是将原图中外侧窄小的走廊改成了较为宽敞的门厅，这样整个主体建筑平面图看起来更像是圆形而不是三叶形。

此外原图中的攒尖顶被改成了穹顶，并且在穹顶上放置了一个撑着伞的中国人像，以与一楼地面上的中国人物雕像相呼应。这一变动的灵感可能来自英国建筑家威廉·哈夫潘尼（William Halfpenny）于1750年出版的《中国寺庙、牌坊、花园座具、栏杆等的新设计》[1]一书中的一幅插图。

中国之家于1754年底动工兴建，地址选在无忧宫西南方向约800米处。到了1757年，外部结构大体完工。但由于此时普鲁士卷入了"七年战争"，军费需求大幅度上升，用于建筑的资金受限，因此中国之家的修建被迫暂停，直到1763年才完成内部的结构及装潢。1764年4月30日，腓特烈二世邀请一些贵宾参加了落成典礼，他心心念念的中国之家终告完成。

在中国之家的建设过程中，许多建筑师和艺术家都参与了其中。除了布林负责总体设计外，瑞士雕塑家约翰·梅尔基奥·坎布里（Johann Melchior Kambly）制作了门廊边缘的砂岩立柱。普鲁士雕塑家约翰·哥特里布·海缪勒（Johann Gottlieb Heymüller）和他的连襟、雕塑家约翰·彼得·本克特（Johann Peter Benckert）负责制作地面的人物雕像。雕塑家本杰明·吉思（Benjamin Giese)设计了穹顶人像的模型，并由铜匠弗里德里希·尤里（Friedrich Jury）浇注成形。普鲁士宫廷画家托马斯·胡贝尔（Thomas Huber）绘制了中国之家室内中央大厅的天花板和穹顶，他曾是腓特烈一世创立的柏林艺术学院的副院长，而他的绘画则是基于法

1 *New Designs for Chinese Temples, Triumphal Arches, Garden Seats, Palings, &c..*

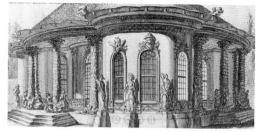

图3-57 1781年版画中的中国之家及细部，由安德烈亚斯·路德维希·克鲁格
(Andreas Ludwig Krüger)刻制

国画家布莱斯－尼古拉斯·勒·苏尔（ Blaise-Nicholas Le Sueur ）的设计稿，勒·苏尔当时在柏林艺术学院教授绘画。

中国之家一共有3个门廊，每个门廊边缘处立着4根立柱，以支撑用铜制作的沉重的屋顶。立柱被雕成了棕榈树状，这是因为17、18世纪在欧洲风靡一时的《荷使初访中国记》中，许多插图里都有棕榈树，这就给了欧洲人一个刻板印象：棕榈树是中国的标志性植物。

在每个门廊里的4根立柱中，中间的2根各被一组真人般大小的雕像所围绕。这样每个门廊就有2组雕像，整个中国之家共有6组。这些雕像群表现了中国人休闲生活中的吃瓜子、饮茶、献水果、吃水果、逗鸟和喝豆腐汤的场景。图3-58是中国之家南侧的2组雕像，左侧的3人正在吃瓜子，右侧的3人则在喝茶。这些人物姿态各异，造型栩栩如生。从服饰上的云肩、纽襻和广袖等细节来看，海缪勒和本克特参考了比较可信的图像资源。当然，由于他们无缘看见真正的中国人，所以这些人物的脸型或多或少地具有欧洲人的特征。

在3间马蹄形屋子的墙外，各站立着4位乐手。他们手持乐器，似乎沉浸在自己演奏的音乐中。虽然音乐是中国风装饰中常见的主题，但是由于腓特烈

图3-58

中国之家南侧的
雕像群

图3-59
中国之家西侧墙
外的乐手及其他
装饰

二世自己喜欢演奏长笛，因此让乐手围绕着中国宫还有取悦君主的意思。在墙外的窗框上，还装饰着中国人头像和翼龙等雕塑。另外屋檐下挂着檐铃。

跟地面欢乐、轻快的气氛不同，穹顶上有一位仪表威严、跣足盘腿的人坐在软垫上。他帽子上插着羽毛，左手握着双蛇权杖，右手则持着打开的华盖。

他看起来像是一位官员，正目光炯炯地向下注视着，仿佛一切都在掌控之中。

室外所有的雕像都被涂上了金色，这实在是不同寻常。因为以前只有神和英雄的塑像能有这样的待遇。而如此众多的真人般大小的中国风人物在一起熠熠生辉，这在欧洲也是绝无仅有的。

在室内装饰方面。胡贝尔在穹顶的天花板上画上了一群飞翔的鸟，旁边衬以猴子、鲜花和其他图案，门廊的天花板上的绘画风格跟穹顶的基本一致。由于中央大厅的天花板呈弧形，勒苏尔在设计壁画时巧妙地加上了一圈围栏，并将人物置于围栏之后，这样从下往上看，好像围栏之后尚有一圈走廊。

中央大厅天花板上的壁画体现了中国风以及洛可可设计的生动、活泼和富于幽默感的特征。在围栏上摆放着来自中国的丝绸等物品以及珍禽异兽，围栏的后面还有弥勒佛塑像。在壁画中，无论人物还是动物，都呈现出动态且相互呼应。从图3-62可以看出，右边的男人正在试图捕捉立在栏杆上的孔雀；中间的贵妇正在喂鹦鹉，同时她的仆人正打着华盖；而左边穿红衣

图3-60　穹顶上的塑像

图3-61　穹顶的装饰

234

图3-62　中国之家天花板壁画局部，因为腓特烈二世非常喜欢吃水果，所以有果篮放置在栏杆上

服的男人则将伞伸出栏杆外，好像正在跟地面上看着他的人说话。

　　天花板壁画的图案有多种来源，有的来自荷兰出版的版画，有的则从法国画家的设计中取材。正因为勒·苏尔兼收并蓄的精神，使得壁画内容相当丰富且耐人寻味。

　　在中央大厅的墙壁上，4尊来自麦森的笑口常开的弥勒佛瓷塑也与壁画中的人物一起，感受着中国之家里面的轻松、欢乐的气氛。另外，室内门框上还装饰着中国人像和动物。

　　中国之家建成后，腓特烈二世时常会来喝茶或是跟客人见面、聊天。他晚年时也会在中国之家用餐，因此在中国之家不远处还建了一间厨房。到了1770至1772年之间又在无忧宫的花园里建了一座塔形的"龙屋"，为无忧宫建筑群又增添了一抹中国色彩。

图3-63　壁画中的男子肩上架着鹦鹉的图案（左）来自彼得·辛克刻印的题为《中国鹦鹉小贩》的版画（右）[1]

1　彼得·辛克的版画则是基于荷兰画家罗缅·德·何吉（Romeyn de Hooghe, 1645—1708）为西蒙·德·卫瑞斯（Simonde Vries, 1630—1708）的《东西印度奇珍》（*Curieuse Aenmerckingen der Bysonderste Oost en West-Indische*，初版于1682年）一书所作的插图。

图3-64　中央大厅内的装饰

1770 年，法国的孔代亲王将尚蒂伊的西尔维公园（Parc de Sylvie）里的迷宫夷为平地，开始在上面建造一个"中国亭"（Kiosque ou Pavillon Chinois）。中国亭的设计参考了吕内维尔的三叶屋和波茨坦的中国之家，只是在圆形的中央大厅外连接了 4 个半圆形的屋子。这座建筑的顶部有一个封闭的阁楼，是个音乐室。

中国亭的装饰明显受到了中国之家的影响。室外饰有中国饰物、汉字、铃铛等；4 个半圆形屋子的屋顶上各有一个演奏乐器的中国风人物塑像。室内的壁板上画着中国仕女，半圆形屋子之间的大理石板上饰有表现中国人娱乐活动的浮雕。天花板上画着一群在天空飞翔的鸟儿，最中间的是一只老鹰，它看起来好像在衔着吊灯的索链。

中国亭于 1771 年 8 月 11 日完工，当时在亭子里举行了落成典礼。当乐师们在阁楼里演奏音乐时，客

图3-65　龙屋及龙屋角檐细部

1　曾纪泽著，刘志惠点校、辑注：《曾纪泽日记》，长沙：岳麓书社，1985，第938和945页。

人们找不到音乐是从哪里传来的，此事一时传为美谈。可惜的是，这个独特的中国风建筑并没能留存下来。

1886年（光绪十二年）7月31日和8月21日，在短短的20天内，曾任驻英、法、俄三国公使的曾纪泽两度造访无忧宫，谒见了德国的皇太子夫妇及皇帝威廉一世夫妇。他这两次访问都受到了宴席的款待，且在宴会后乘马车游览了无忧宫的花园。[1]但是在走马观花之际，他似乎没有看到就在花园一角的中国之家，因为在他在那两日的日记中并无任何记载。他与中国之家失之交臂，也使我们失去了一次了解这位学贯中西的中兴名臣对这座建筑的评论的机会。

1990年，中国之家作为无忧宫建筑群的一部分，被列入联合国教科文组织世界遗产名录。腓特烈二世和他的妹妹各有一座中国风建筑被列入这个名录，这不能不说是个奇迹。

图3-66

18世纪末版画中的法国尚蒂伊西尔维公园里的中国亭，墙外装饰着无法辨认的汉字

# 3.5

## 英国丘园大塔和丘园

1762年春天，在英国伦敦西南方向的萨里（Surry）地区的王家花园丘园（Kew Gardens）里，一座高达50米的10层建筑拔地而起，在几十公里外都可以看见。在当时，这么高的建筑一般都是大教堂，而这座修长的建筑虽然有塔尖，但是没有十字架，虽然有铜铃，但是没有大钟。附近的市民还从来没有见过这样的建筑，都觉得非常好奇。

图3-67　钱伯斯设计的丘园大塔立面图及细部

一年后，这座建筑的设计者威廉·钱伯斯出版了一本书，名为《萨里丘园及其建筑的平面、立面、剖面和透视图集》[1]。在这本书里，钱伯斯说他设计的这座高大的建筑俗称"大塔"（great pagoda），是对中国塔（此处钱伯斯用了拼音"TAA"）的模仿，他自己曾在1757年出版的《中国建筑、家具、服装、机械和用具的设计》一书中描述过中国的塔。

《中国建筑、家具、服装、机械和用具的设计》的书名可能会给人一个印象，那就是作者钱伯斯对中国的事物非常熟悉，这种印象是正确的。事实上，钱伯斯是英国艺术家中最早的"知华派"，他一生的经历也颇具传奇色彩。

1723年底，钱伯斯出生于瑞典的哥德堡。他的父母是苏格兰人，但是在哥德堡与人合伙开了一家商行。到了1728年，由于商

1　*Plans, Elevations, Sections, and Perspective View of the Gardens and Buildings at Kew in Surry.*

行的生意不是太好，一家人搬到了英国约克郡的里彭（Ripon），钱伯斯在那里接受了基础教育。1739 年，他独自一人回到了哥德堡，在瑞典东印度公司找到了一份工作，那年他只有 16 岁。

1740 年 4 月，他登上了瑞典东印度公司的商船，开始了他的初次亚洲之行。商船停靠在孟加拉的港口，钱伯斯负责在港口售卖货物，他对异域风光和风俗充满了好奇。

商船于 1742 年 10 月回到哥德堡，钱伯斯下船休整了半年后，又登上了另一艘商船，这次的目的地是广州。商船在广州停泊了几个月，钱伯斯利用这段时间在广州游览。他贪婪地捕捉着映入眼帘的各种奇景：屋舍、船只、行人、车辆等等，并记录在他随身携带的速写本上。

他的第二次亚洲之行于 1745 年结束。钱伯斯此后又休整了两年，除了回英国探亲外，他还到法国和荷兰去远足。

1748 年 1 月，钱伯斯第三次登上了瑞典东印度公司的商船，这次的目的地仍是广州。此时的钱伯斯已经升任船上位居第三的货物管理员。在航行途中，他开始学习汉语，到了广州之后，他除了继续画他感兴趣的事物外，很可能通过翻译跟当地的艺术家有所接触，了解了有关中国园林的知识。

这次旅行于 1749 年 7 月结束。在归航途中，钱伯斯已经打定主意，要当一个建筑师。商船停靠在哥德堡港口之后，钱伯斯随即通知公司自己要辞职。在公司工作的 10 年中，他已经积攒了不少钱，他要用这笔钱去艺术和建筑之都巴黎和罗马学习。

钱伯斯于 1749 年秋天到了巴黎，投入著名的建筑学家雅克－弗朗索瓦·布隆代尔（Jacques-François Blondel）门下。在巴黎期间，由于他跟瑞典的特殊关系，他结识了瑞典驻法国大使卡尔·弗雷德里克·谢弗。后者是个业余汉学家，他们在一起的时候，免不了要讨论中国的问题。钱伯斯还通过瑞典大使以及其他途径，结交了许多有名的艺术家和政要。

1750 年秋天，钱伯斯前往罗马，在那里住了 5 年。跟在巴黎时一样，钱

伯斯的社交生活异常活跃，他同样跟许多艺术家和名人成了朋友，其中包括于1760 年代负责重建瑞典中国宫的建筑师卡尔·弗雷德里克·阿德尔克兰茨。在罗马期间，他还跟普鲁士和瑞典的宫廷有过联系，希望成为这两个国家的宫廷建筑师，但是未能如愿以偿。这些事情表明，钱伯斯颇有世界性的眼光，很想在世界的舞台上展现自己的才华。

1755 年 11 月，钱伯斯搬到伦敦，开始了执业建筑师的生涯。1757 年 8 月，通过约翰·斯图尔特（John Stuart），也就是第三代布特伯爵（3rd Earl of Bute）的介绍，他被任命为威尔士王妃奥古斯塔（Augusta）的宫廷建筑师。布特是一位植物爱好者，他可能是从瑞典著名的植物学家卡尔·林奈（Carl Linnaeus）的口中得知钱伯斯的名字的。

钱伯斯的新职位需要负责丘园等地的建筑工作。另外，他还担任了奥古斯塔王妃的儿子，也就是未来的英国国王乔治三世的建筑老师。

1757 年，是钱伯斯春风得意的一年，因为在这一年，他还以英语和法语两种语言出版了《中国建筑、家具、服装、机械和用具的设计》一书。此书的英文版采用预订的办法，共有 164 人登记，其中有人订了多本。订户中有许多王公贵族，包括奥古斯塔王妃和威尔士亲王。

在这本书中，钱伯斯提到了中国的塔：

> 塔……在中国相当普遍，杜赫德（Du Halde）说，在某些省份，你可以在每个城市，甚至大的村镇看到。最为可观的是南京和东昌府的瓷塔，它们都是宏伟的建筑。
>
> 塔的形状都很类似，都是八角形，有七八层、有时有十层，从下往上，每层的高度和宽度递减。每层都有飞檐支撑屋顶，檐角挂着铜铃。每层都有回廊，围以栏杆。一般来说塔的最顶端有一根长杆，周围有几根铁条，用八根链条将其固定在杆顶和最高一层的屋角上。[1]

1 William Chambers: *Designs of Chinese Buildings, Furniture, Dresses, Machines, and Utensils*, London: William Chambers, 1757, p. 6.

钱伯斯还提供了一幅插图，说是基于广州和黄埔之间的大河（珠江）边的一座塔而画的。他对这座塔进行了说明：

> 基座有三级台阶，由七层组成。第一层由拱形门进入，包含一个八角形的房间，中间是通向第二层的楼梯……通往其他各层的楼梯都是以同样的方式设置的。不同楼层的檐口都是一样的，都是由棱条和大凹弧条构成，上面有代表鱼鳞的装饰物，这在中国的建筑和古人的建筑中都很常见。屋顶的角都是向上翻

图3-68　珠江岸边的七层塔立面图

的。除了最下层的屋顶外，其他的屋顶都用树叶和铃铛装饰。这座建筑有一根杆子，杆子的顶端有一个球，杆子周围有九个铁圈，用铁链固定在最上面的屋顶的角上。[1]

如果将钱伯斯的丘园大塔立面图跟珠江岸边的七层塔相比较，不难看出，除了塔刹之外，两者相同之处甚少。因此丘园大塔不可能是对珠江岸边的七层塔的模仿。那到底模仿的是哪座塔呢？答案就在钱伯斯为"南京和东昌府的瓷塔"所加的注释中：

> 杜赫德书第一卷第129页。南京的瓷塔无疑是中国最高及最精美的。它呈八角形，每边长15英尺，共有200英尺高，分为九层，里面是普通的地板，外面是飞檐，狭窄的檐顶上覆盖着绿色的瓦片。
>
> 第一卷第200页。东昌府也以建筑而享誉，特别是一座八层的塔，塔的外面没有围墙。其外墙是瓷做的，饰以各种图案。里

1　William Chambers: *Designs of Chinese Buildings, Furniture, Dresses, Machines, and Utensils*, London: William Chambers, 1757, p. 6.

1　William Chambers: *Designs of Chinese Buildings, Furniture, Dresses, Machines, and Utensils*, London: William Chambers, 1757, p. 5.

—

2　即杜赫德的《中华帝国全志》（*Description Géographique, Historique, Chronologique, Politique et Physique de l'Empire de la Chine et de la Tartarie Chinoise*）的 1741 年版英译本（*The General History of China. Containing a Geographical, Historical, Chronological, Political and Physical Description of the Empire of China, Chinese-Tartary, Corea, and Thibet*）。

3　杜赫德书中没有收录这两座塔的插图。

面贴着各种颜色的抛过光的大理石。通过墙内的台阶你可以上到不同的楼层，从那里可以达到非常精美的大理石围廊，围廊装饰着镀金的铁栏，这些铁栏点缀着塔周围突出的部分。围廊的角落悬挂着小铃铛，风吹来的时候会发出悦耳的叮当声。[1]

　　在钱伯斯的注中，他通过法国历史学家杜赫德的著作[2]，提到了两座塔，一座是南京的大报恩寺塔，另一座则是东昌府临清州的八层塔（临清舍利宝塔）。实际上杜赫德对这两座塔的知识，主要来源于《荷使初访中国报告》，那本书中附有这两座塔的插图。[3]

图3-69　《荷使初访中国报告》英文版中南京大报恩寺插图

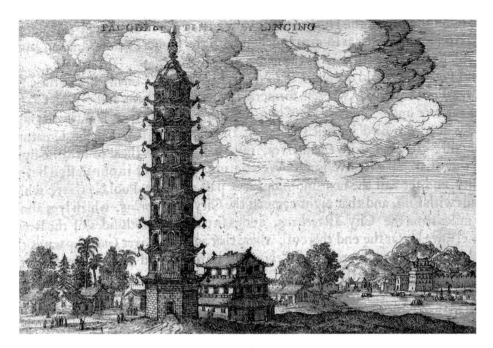

图3-70 《荷使初访中国报告》英文版中临清舍利宝塔插图

临清舍利宝塔的底层和顶层跟丘园大塔相去甚远，因此也可以排除，这样，南京的大报恩寺极有可能是丘园大塔的原型。有意思的是，虽然杜赫德说南京大报恩寺有9层，但是《荷使初访中国报告》中的插图是10层，这也跟丘园大塔的层数相吻合。

钱伯斯在广州的时候，一定到一些塔的内部参观过，因此设计丘园大塔的楼梯也比较得心应手。他采用了沿着塔的中轴右旋的楼梯形式，每层之间由木制楼板相隔。

丘园大塔于1761年秋季开工，次年春天封顶。钱伯斯在《萨里丘园及其建筑的平面、立面、剖面和透视图集》中不无骄傲地写道：

图3-71 钱伯斯设计的丘园大塔剖面图局部

底座是一个规则的八角形，直径为49英尺；上层建筑在平面上也是一个规则的八角形，在立面上由10个棱柱体构成建筑的10个不同的楼层。其中最低的一层直径为26英尺（不包括环绕它的门廊），高18英尺；第二层直径为25英尺，高17英尺；其余各层的直径和高度都以同样的算术比例递减，直到第九层，直径为18英尺，高10英尺。第十层的直径为17英尺，加上覆盖物，高20英尺；顶部的装饰物高17英尺；因此，整

个结构，从底座到顶层的花形装饰，为 163 英尺。每层楼都有一个突出的屋顶，按照中国的方式，覆盖着不同颜色的清漆铁板，每层楼的周围都有一个用栏杆围起来的走廊。建筑物的所有角落都有大龙装饰，共有 80 条，它们的身上覆盖着不同颜色的薄玻璃，会反射出令人眼花缭乱的光线。顶部的整个装饰物都是双重镀金的。建筑物的墙壁由非常坚硬的砖块组成；外面是颜色鲜艳、配色良好的灰泥，用心铺砌，整齐划一，整个结构没有丝毫缝隙或断裂的地方，尽管它非常高，而且建造时非常迅速。楼梯位于建筑的中心。随着高度的增加，前景也越来越开阔；从顶楼可以看到四面八方的风景，在某些方向，可以看到郡中 40 英里以外的富饶和多姿多彩的景色。[1]

钱伯斯提到的大龙，是他放置在角檐上的翼龙。在最初的设计中，这些翼龙口中都衔着铜铃。但是在建造的过程中，或许由于工艺上的原因，改成了吐着舌头的翼龙。在大塔建成 20 年后，这些用松木制作的翼龙开始腐烂，所以被取了下来。其后，虽然有关人士数度想重建这些翼龙，但都因为资金等原因未能成功。直到 2015—2018 年一项耗资 500 万英镑的大塔修复工程结束时，这些翼龙（8 个为木制，72 个为 3D 打印）才又回到了塔上。

除了丘园大塔外，钱伯斯还在丘园建造了另外二十多座建筑，包括一个禽园和一座拱桥。禽园的中心是个小岛，上面有一座不规则的八角形攒尖建筑，是仿照中国亭子的样子而建的。那座中国式的拱桥只花了一夜的时间就建好了，为的

图3-72　丘园大塔建成时的样子（局部），与设计稿有所不同

1　William Chambers: *Plans, Elevations, Sections, and Perspective View of the Gardens and Buildings at Kew in Surry,* London: J. Haberkorn, 1763, pp. 5-6.

图3-73　2018年修复后的丘园大塔俯视图及细部

图3-74　禽园景色。托马斯·山德比（Thomas Sandby）绘于1763年

美国纽约大都会博物馆藏

图3-75 拱桥设计图

是给奥古斯塔王妃一个惊喜。

在丘园的建设过程中，钱伯斯还尝试将中国园林的思想带入丘园的布局中去。他在《中国建筑、家具、服装、机械和用具的设计》中，有专章讨论中国园林的布局[1]。钱伯斯说：

> 他们（指中国的造园者）使用各种手段来制造惊喜。有时他们会带你穿过洞穴和阴暗的通道，你置身其中时，突然被美丽的风景所震撼，这里充满了繁茂的大自然所提供的最美丽的一切。有的时候，你被引导穿过越来越窄和越来越崎岖不平的大道和人行道，直到通道最终被灌木、石楠和石头完全拦截，变得山穷水尽。突然柳暗花明，一个丰富而开阔的前景展现在眼前，令人心旷神怡，因为它不太容易被发现。
>
> 他们的另一个技巧是用树或其他中间物隐藏构图的某些部分，当观者被一些意想不到的场景或截然不同于他所寻找的景象惊得目瞪口呆时，会自然而然地激发起近距离观看的好奇心。中国的造园者总是隐藏湖泊的远端，为想象力留出空间；他们在其他作品中遵循相同的规则，只要可以付诸实施。[2]

在钱伯斯接受丘园的建造工作之前，丘园里已经有了一些建筑，其中有一座中式建筑"孔子屋"，是奥古斯塔的丈夫威尔士亲王的艺术顾问约瑟夫·荀皮（Joseph Goupy）设计的。这座双层

1 此一章的文字也被单独抽取出来，冠以《论中国人的园林布置艺术》（Of the Art of Laying out Gardens Among the Chinese）的题目，发表于1757年5月的《绅士杂志》上。见 The Gentleman's Magazine, May 1757, vol. 27, pp. 216-219。钱伯斯说他的园林知识是通过跟一位名叫"Lepqua"的中国画家交谈而得到的。"qua"即是汉字的"官"。

2 William Chambers: Designs of Chinese Buildings, Furniture, Dresses, Machines, and Utensils, London: William Chambers, 1757, pp.17-18.

图3-76　孔子屋立面图

的建筑原来建在丘园里的湖
心岛上，很容易被看到，钱
伯斯将它移到了湖边的角
落上，使其不易被发现。

图 3-77 是丘园的平面图，
红色数字 12 是"孔子屋"的新的位置，7 是禽园所在地，17 是丘园大塔的位置，23 则是拱桥的位置[1]。图 3-78 是法国画家皮埃尔－夏尔·卡诺（Pierre-Charles Canot）约于 1764 年根据英国画家威廉·沃莱特（William Woollett）的画稿而雕刻的版画。湖中的天鹅为一艘可载 10 人的游船，在天鹅右边岸上树丛中，隐约可见孔子屋。

1　这些数字对应《萨里丘园及其建筑的平面、立面、剖面和透视图集》中的图版编号。

图3-77
丘园平面图

图3-78
从丘园湖的南岸
看到的景色

图3-79

前图细部，孔子屋下面的小桥是钱伯斯设计的

丘园大塔建成后，成了伦敦西南部的地标。不少画家将大塔纳入了风景画中；一些旅游指南，也收录了大塔的介绍。

丘园大塔乃至丘园的园林布局也在欧洲其他地方引起了模仿的热潮。比如1775—1778年在法国昂布瓦斯（Amboise）附近的尚特卢堡（Château de Chanteloup）的英中式花园里建造的七层圆形塔；1782—1784年在布鲁塞尔近郊莱肯（Laeken，当时称为Schonenberg）建的九层塔；1795—1797年在萨克森 - 安哈尔特（Saxony-Anhalt）的英中式花园内建造的五层塔；1814年在伦敦的圣詹姆斯公园建的八层桥塔等。

1　此图取自1814年出版的《伦敦胜景选》（Select Views of London），图中桥上高塔旁还建了4个亭子，桥右侧树丛后面远处的建筑是威斯敏斯特大教堂。

图3-80　自北向南眺望尚特卢圆形塔。路易·尼古拉·范·布拉伦伯格（Louis-Nicolas Van Blarenberghe）绘。约1780年

法国巴黎卢浮宫博物馆藏

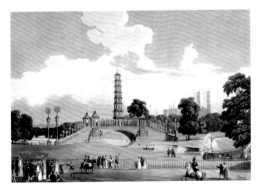

图3-81　圣詹姆斯公园的桥塔[1]

在丘园大塔建成后的第四年，也就是 1766 年，经林奈的推荐，钱伯斯被选为瑞典科学院院士。1768 年，钱伯斯参与创建了英国王家艺术学院。1770 年，瑞典国王古斯塔夫三世授予钱伯斯"北极星骑士"的封号，经英国国王乔治三世同意，钱伯斯可以在英国使用相同等级的爵士称号。

1772 年，钱伯斯出版了《东方园林论》，此书可算是对《论中国人的园林布置艺术》的补充。书中详细地论述了中国园林的设计理念，甚至连什么季节种什么花这样的细节也不放过。

《东方园林论》出版后，一方面受到了欢迎，另一方面也遭到了保守派建筑园林学家如威廉·梅森（William Mason）等人的攻击。作为回击，钱伯斯于 1773 年再版了《东方园林论》，新版除了对第一版的文字进行了修饰、增加了注释之外，还插入了一段来自中国"广州府绅士 Tan Chit-Qua"[1]的解说，用中国人的说法来加强反击的力度。这一回合的争论，使得中国园林的理念越发为英国人所接受。而随着《东方园林论》法文版和德文版于 1773 年和 1775 年相继推出，其影响范围也扩大到了欧洲其他地方。

从教育背景和建筑实践来看，钱伯斯是一个地道的欧洲古典建筑家。中国园林和建筑只是他的业余爱好而已。然而，他唯一存世的中国风建筑丘园大塔，就足以让他赢得欧洲最出色的中国风建筑家的美誉。

也许是受到钱伯斯的影响，英国国王乔治三世对中国也有很大的兴趣。他于 1760 年即位后，就筹划派使团访问东方，希望与中国建立正式、长久的贸易关系。使团于 1792 年成行，虽然没有达到与中国通商的目的，但使团成员回国后出版了大量的画册和回忆录，加深了欧洲对中国的了解。

1877 年 4 月 16 日，中国驻英、法公使郭嵩焘在约瑟夫·道尔顿·胡克爵士（Sir Joseph Dalton Hooker）的陪同下游览了丘园。但不知是胡克的解说有误，还是译员的水平有限，郭嵩焘在当日的日记中记载道：

1    Tan Chit-Qua 于 1769 至 1772 年间在伦敦展示他的泥塑技艺，获得了当时的艺术界乃至王室的赞赏。他跟钱伯斯有过交往，但他的英语水平不足以向钱伯斯解释中国的造园艺术。

马格里[1]使中国回，言中国景物，若尔日[2]悦之，因仿造中国房屋、桥、亭及宝塔一所…今惟塔存，房屋毁坏不治，皆拆去之。[3]

如上所述，丘园塔建成于 1762 年，而英国使团 30 年后才成行，说使团的中国之行是丘园中国风建筑的起因，显然是不准确的。

2003 年，丘园作为英国王家的植物园，被列入了联合国世界文化遗产名录。丘园大塔作为王家植物园的重要组成部分，见证了这份荣耀。

1　即英国使团的正使乔治·马戛尔尼（George Macartney, 1737—1806）。

2　即乔治三世。

3　郭嵩焘著，钟叔河等整理：《伦敦与巴黎日记》，长沙：岳麓书社，1984，第 337 页。

# 3.6

## 楼阁与亭台

1 *Entwurff einer Historischen Architectur.*

1721 年，当奥地利建筑家约翰·伯恩哈德·费舍尔·冯·埃拉赫（Johann Bernhard Fischer von Erlach）出版他的名著《历史建筑设计》[1]时，为其中的中国部分配上了 9 幅插图。但在这 9 幅插图中，有一座建筑出现了两次：一次是附在北京城鸟瞰图的右下角（图 3-82），另一次则独立成图，冯·埃拉赫提供的说明是"山东省境内小城市兴济县附近的漂亮塔"（图 3-83）。

用"漂亮"来形容这座塔，可见冯·埃拉赫对这个建筑的喜爱，这也很可能是他两次将它放入插图中的原因。但是冯·埃拉赫说这座塔在山东省，却是

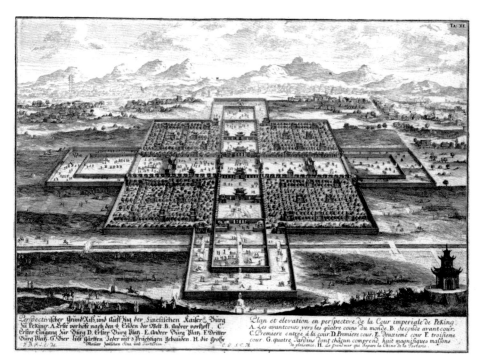

图3-82

冯·埃拉赫《历史建筑设计》中的北京鸟瞰图

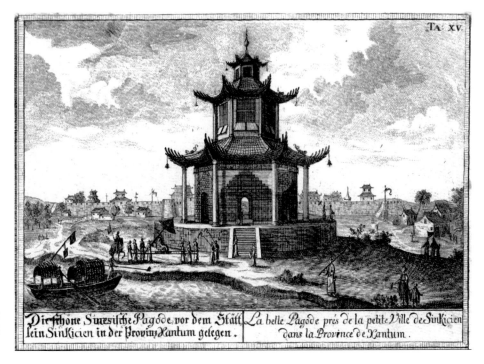

图3-83
《历史建筑设计》中的兴济县附近的塔

错误的。早在半个世纪之前，荷兰人纽豪夫主笔的《荷使初访中国报告》（初版于 1665 年）就提到了这个建筑：

（1656 年）7 月 3 日，我们到了一个小城市兴济县，有人简称其为青县，是河间府治下的第七个小城市，也在卫河边上。…第二天，即 7 月 4 日，我们到达了一个小城市……是河间府治下的第八个小城市，距兴济县八里……城墙内有几座寺庙，对这个地方来说是一种极大的装饰；但有一座寺庙不在城墙内，矗立在一片空地上，其规模、美感和艺术都超过了其他所有的寺庙。这座建筑确实是非常罕见的作品，我们可以很好地欣赏他们（中国人）以前自夸的奇妙的建筑技巧。整个建筑由三层组成，最下面的部分矗立在一个石台上，你可以通过台阶进入其中。有巨大的门装饰着第一层，每个角落都由最奇特的支柱支撑。第二层有大窗户和大柱子，和第一层一样，屋顶也是由柱子支撑。第三层也是以同样的方式进行美化。整座建筑的外部都装饰有浮雕，每个角落都悬挂着小铃铛。这座庙宇的内部似乎没有外面的装饰那么漂亮，只是悬挂着大大小小的图像。[1]

《荷使初访中国报告》附上了这座"庙宇"的插图，题目是

1　John Nieuhoff: *An Embassy from the East-India Company of the United Provinces, to the Grand Tartar Cham Emperour of China,* London: Iohn Ogilby, 1673, pp. 101-102.

图3-84
《荷使初访中国报告》中的
兴济县附近的塔

《兴济县附近的塔》。

　　河间府在荷兰东印度公司使团访华的时候属于直隶，冯·埃拉赫因为《荷使初访中国报告》此前曾提到过山东省，所以把这座塔算在了山东省境内。查康熙时代编纂的《青县志》，可见当地名胜中有"青县八景"，其中第一景为"帝阁中央"：

文昌帝君阁在县东河岸，舟自南来者远而望之，宛在水中央。[1]

　　由于荷兰使团是沿着大运河北上的，因此几乎可以肯定使团人员在青县（兴济县）附近看到的三层"塔"就是青县的文昌帝君阁。纽豪夫在介绍这座建筑时并没有提到"塔"，看来插图的题目是出版商在出版时加上去的，欧洲人有时弄不清塔和阁有什么区别。

　　《荷使初访中国报告》的荷兰文本于1665年出版后，很快就被翻译成了欧洲的其他主要语言，流传甚广。到了18世纪，当洛可可建筑之风吹拂欧洲大地的时候，很多建筑家都从兴济县的文昌阁寻找灵感。英国建筑师威廉·肯特（William Kent，约1685—1748）在1730年代为一个客户的花园设计建筑时，就想到了用两层的楼阁的形式（图3-85）。而腓特烈二世的宫廷建筑师还曾经临摹过文昌阁并设计出各种变体（图3-86）。在无忧宫的中国之家的穹顶下有一层带窗户的筒状结构，这种设计除了受到威廉·哈夫潘尼的影响外，也可能受到了文昌阁的二楼或是三楼结构的启发。

　　在法国，路易十五手下的海军及殖民地财务总长克劳德·鲍达尔·德·圣詹姆（Claude Baudard de Saint-James）于1777年在

1　《中国地方志集成·河北府县志辑·康熙青县志》，上海上海书店，2006年，第18页。

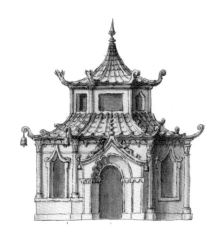

图3-85

威廉·肯特设计的二层楼阁立面图。约1730—1735年

英国伦敦维多利亚和阿尔伯特博物馆藏

图3-86

腓特烈二世的宫廷建筑师的设计手稿。1740年代

德国柏林国立图书馆藏

塞纳河畔讷伊（Neuilly-sur-Seine）修建了一座英国式花园，他雇用的建筑师弗朗索瓦－约瑟夫·贝朗热（François-Joseph Bélanger）为花园设计了一些中国式的建筑，其中包括一个楼阁和一个凉亭。楼阁的设计参考了兴济县的文昌阁，但把一楼檐角的铃铛都换成了灯笼。

1803年，当英国建筑师威廉·普尔登（William Porden）在为位于英国东南部的海滨城市布莱顿（Brighton）的英王阁（Royal Pavilion）设计建筑图纸时，将东侧设计成了一排中式建筑，其中间部分采用了楼阁的形式。虽然这个方案最终没有被采纳，而是换成了当时在英国殖民地印度流行的印度－撒拉逊风格的尖园顶建筑（不过英王阁室内装饰还是以中国风为主），但可以看出，直到19世纪初，欧洲的建筑师们还时常参考以兴济县文昌阁为代表的中国楼阁式建筑。

在中国式楼阁受到建筑师青睐的同时，另一种中式建筑——亭

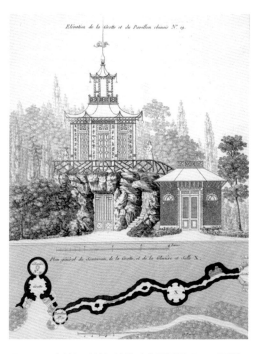

图3-87 塞纳河畔讷伊的英式花园平面图及二层楼阁立面图[1]

1 此图取自法国建筑家让-夏尔·克拉夫（Jean-Charles Krafft）于1812年出版的《民用建筑集》（Recueil d'Architecture Civile），楼阁下的石洞是受中国园林中的假山洞的启发，当时颇为流行。注意一楼有类似楹联的仿汉字装饰。

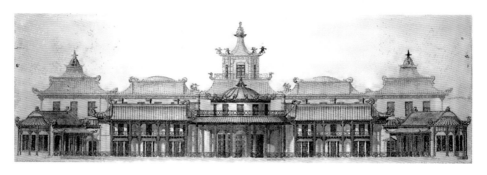

图3-88 威廉·普尔登的英王阁东侧设计图
英国布莱顿博物馆和美术馆藏

子，也在欧洲各地绽放着自己的美丽。1745年左右，腓特烈二世的姐姐弗里德妮可·索菲·威廉明妮（Friederike Sophie Wilhelmine，1709—1758），也就是勃兰登堡－拜罗伊特伯爵夫人，请建筑师约瑟夫·圣－皮埃尔（Joseph Saint-Pierre）在其住宅的花园里建造了一个观景台。圣－皮埃尔把这个观景台建在一块巨大的岩石上，参观者需穿过岩石旁的岩洞，然后顺着石阶才能到达观景台眺望远处的美景。这种将建筑跟自然相结合的设计，赢得了一片称赞声。据说有一位夫人一到这个岩石花园就情不自禁地用法语叫道："啊！无与伦比"（"Ah, c'est sans pareil"），因此这个地方就被命名为"桑斯帕赖尔"（Sanspareil）。

图3-89
版画中的岩石上的观景台，由约翰·戈特弗里德·科佩尔（Johann Gottfried Köppel）刻制。1793年

图3-90

《大清志》中的"像桥一样的庙宇"插图。
后期手工着色

岩石上的观景台采用了中国亭子的结构，其灵感来源于荷兰历史学家达帕于1670年出版的名著《大清志》中的一幅插图。《大清志》收录了荷兰东印度公司第三次访华使团的日志。使团于1667年2月9日乘船沿着闽江向北航行时，在距离浦城不远的地方看到了"一座像桥一样的庙宇，在涨水时船只可以在下面通过。人们可以通过设在一侧的两个台阶上去，庙宇周围装点着中国式的人像"[1]。

但这幅《大清志》的插图并非来自实地的写生，而是将《荷使初访中国报告》中的一幅插图稍加修改而来。《荷使初访中国报告》中的那幅插图画的是使团在江西赣州看到的一座岩石上的建筑：

> 这个地方（赣州）满是奇特的偶像寺庙，都装饰着精美的图像和雕像。但有一座特别的庙宇（其顶部比其余的更高），堪称全中国最重要的庙宇之一。[2]

1    Arnoldus Montanus: *Atlas Chinensis : Being a Second Part of a Relation of Remarkable Passages in Two Embassies from the East-India Company of the United Provinces, to the Vice-Roy Singlamong and General Taising Lipovi, and to Konchi, Emperor of China and East-Tartary,* English'd and adorn'd by John Ogilby, London: Tho. Iohnson, 1671, p. 226.
—

2    John Nieuhoff: *An Embassy from the East-India Company of the United Provinces, to the Grand Tartar Cham Emperour of China,* London: Iohn Ogilby, 1673, p.62.

图3-91

《荷使初访中国报告》中赣州最高的庙宇插图

图3-92
法国制图师乔治-路易·
勒·侯耶（Georges-
Louis Le Rouge）绘制
的朗布依埃的中国式亭
子。1784年

DES JARDINS ANGLO - CHINOIS A LA MODE.
Prix 12ᵉ.
A PARIS,
Chez LE ROUGE, Ingenieur Geographe du Roi.
Rue des Grands Augustins. 1784.

1779年，法国的彭蒂耶夫公爵（Duc de Penthièvre）为他的儿媳兰巴勒公主（Princess de Lamballe）在巴黎近郊的朗布依埃（Rambouillet）开辟了一个小型的英式花园，并在里面建造了一个中国式的亭子。这个亭子也是建立在岩石基座上的，只不过这个基座是由较小的石块堆砌而成，在堆砌时形成了一些岩洞。另外，亭子不仅有柱子跟屋顶，还有墙和花窗。

在堆砌的石头上建亭子，这个主意也是从《荷使初访中国报告》中得来的。纽豪夫在江西和北京都看到了假山，觉得有人工胜过自然之妙。他说：

> 在这些岩石或人造山丘上，最能体现中国人的聪明才智，它们的制作非常奇特，艺术似乎超过了自然。这些峭壁是由一种石头制成的，有时是由大理石制成的，而且很少用树木和鲜花来装饰，所有看到它们的人都会感到惊讶和赞叹。富裕的人，尤其是达官贵人，在他们的庭院和宫殿里大多有这样的岩石，他们在上面挥霍了很大一部分钱财。
>
> 有人肯定地告诉我，在北京的某个地方，有一些岩石上有一些房间、密室、客厅、走廊、楼梯，以及各种类型的树木。树木的样子以及如此奇特的艺术加工和装饰，在整个世界上都是看不到的。这些人造的山丘或是峭壁通常被精心设计成房间和厢房，以抵御夏季的炎热，并使人精神振奋和愉悦，因为他们通常在这些洞穴中进行重要的娱乐活动。有学问的人寻求在其中学习，而不是在任何其他地方。[1]

桑斯帕赖尔和朗布依埃的亭子虽然有石有洞又有亭，但跟《大清志》中的插图比起来，还差水和船。这方面的遗憾，几十年后

1　John Nieuhoff: *An Embassy from the East-India Company of the United Provinces, to the Grand Tartar Cham Emperour of China,* London: Iohn Ogilby, 1673, p.122.

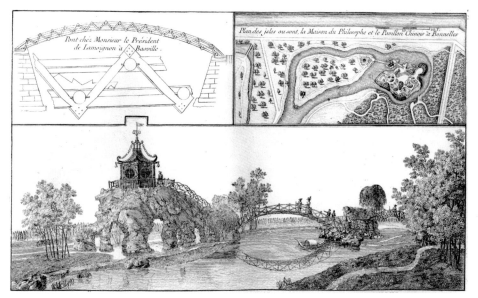

图3-93

勒·侯耶绘制的本内尔的花园景色（下）、平面图（右上）以及拱桥的结构图（左上）。1784年

在法国的于泽公爵马瑞－弗朗索瓦·埃芒纽尔（Marie-François Emmanuel, Duc d'Uzès, 1756—1843）跟他妻子于本内尔（Bonnelle）所建的花园中得到了弥补。

于泽公爵夫妇的英中式花园建于1778年，建筑师巧妙地利用了园内一条河流在分流时形成的小岛，在岛上垒起了假山，并在假山上建造了带圆窗的亭子。从这座岛可以通过拱桥到达另一座建有"哲人屋"的小岛。哲人屋和河岸之间，还有另一座小拱桥相连。从勒·侯耶绘制的图片中可以看出，那座大一点的拱桥下面还系着一叶扁舟，仿佛可以随时载着客人浏览这世外桃源般的美景。

在18世纪的欧洲，建于垒起的石块上的亭子还有不少。但是经过几百年的风风雨雨，留存下来的寥寥无几，法国巴黎东南郊的卡桑（Cassan）公园里的中国亭子就是其中的一座。这座亭子建于1781年至1785年之间，底部是由石块砌成的拱形结构。虽然亭子被湖水所环绕，但是并没有因湿气而朽坏，这在欧洲的木结构建筑中算是个奇迹。

欧洲的亭子的建造在很大程度上与中国的园林概念在欧洲的兴起同步。中国式的园林

图3-94　卡桑公园里的中国亭

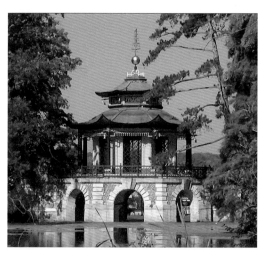

1  坦普尔曾说："中国人有一个专门的词来表达这种（不规则的）美感，每当他们乍一看到此种夺目的美景时，他们就说，sharawadgi，意为太美妙了，赏心悦目。"关于 sharawadgi 的对音有多种解释，其中以"错落有致"最为准确。见张盛泰《从"错落有致"到 Sharawadgi：试论一个美学观念的中国渊源》，载孙绍谊等编：《由文入艺：中西跨文化书写——张错教授荣退纪念文集》，台北：书林，第 223 至 245 页。

2  比如钱伯斯在《东方园林论》中谈到中国人的造园技巧时说："没有什么比一条蜿蜒的道路更具有娱乐性，它逐渐向人们开放，每一步都会发现新的安排。虽然它本身并不引起激烈的情绪，但是，通过把行人突然或意外地带到伟大或不寻常的事物面前，给人以强烈的惊奇和惊讶的印象，这些印象更加强烈。"见 William Chambers: *A Dissertation on Oriental Gardening,* London: W. Griffin, 1773, p. 49。

3  *Jardins Anglo-Chinois à la Mode.*

以自然、闲适和不规则为尚，与欧洲古典园林规整、对称和几何形的布局大相异趣。经耶稣会在北京的传教士王致诚（Jean Denis Attiret）、英国驻荷兰大使威廉·坦普尔（William Temple）以及钱伯斯、勒·侯耶、哈夫潘尼、乔治·爱德华兹和马修·达利等人的书信、文章和书籍的推崇，中国的"错落有致"[1]"移步换景"[2]等理念逐渐被欧洲人应用到造园实践中，同时，带着强烈的中国建筑特色的亭子则成为新园林的标配。设计师们在设计时也都别出心裁，所以很难找到完全一样的亭子。

　　图 3-95 是勒·侯耶在 1785 年出版的《英中花园时尚》[3]图集中的一页。在这一页中，他将钱伯斯 1757 年的《中国建筑、家具、服装、机械和用具的设计》中的亭子的立面图与法国索尔雷（Solre）王子埃芒纽尔·德·克罗伊（Emmanuel de Croÿ，1718—1784）于 1776 年设计的一个亭子的立面图进行了对比。右边是钱伯斯书中的亭子，被标上了中文发音"Ting"，左边是德·克罗伊设计的亭子。

图3-95  《英中花园时尚》中两种亭子的设计比较图（左）及细部（右）

1　因为纽豪夫在《荷使初
访中国报告》中说南京的大
报恩寺塔的塔刹上安装着黄
金制作的巨大的菠萝，欧洲
人认为中国建筑的顶部常会
有菠萝（参见本章"法国特
里亚农瓷宫"一节）。

从细节上来看，德·克罗伊设计的亭子不但在顶部檐下的横梁上写
上了汉字，而且在亭子顶上安上了一颗菠萝[1]，以追求更"中国化"
的效果。

以下是建于欧洲的一些其他亭子，从插图中可以看到它们的多
样性。

图 3-96 是 1740 年代在英国伯克郡（Berkshire）老温莎（Old
Windsor）河面的桥上建的亭子。图 3-97 是于 1750 年在英国切尔
西的拉内拉（Ranelagh）修建的水中凉亭。图 3-98 是 1765 年在
维也纳近郊新瓦尔代格（Neu-waldegg）建的中国亭子。图 3-99
是 1781 年在巴黎东郊的罗曼维尔（Romainville）花园中所建的亭
子及拱桥。

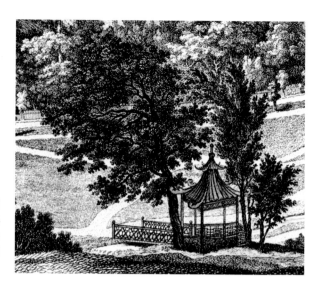

图3-98

奥地利画家雅克布·马迪亚斯·舒穆泽尔（Jakob Matthias Schmutzer，1733—1811）绘制的新瓦尔代格花园的景色（局部），亭子与小桥相连。1782年

图3-99　勒·侯耶绘制的罗曼维尔花园中的景象（局部），图中右侧可见一座拱桥。1785年

图3-100　理查德·贝特曼的肖像画（局部）。贝特曼身着中式长袍，在他的前面放着中国丝绸以及写着汉字书法的纸张，其背后可见"中国屋"。1741年

英国伯明翰美术馆藏

　　除了亭子之外，还有一种结构简单的中国式小屋在欧洲也颇受欢迎。英国收藏家理查德·贝特曼（Richard Bateman）在1730年代建造了一间这样的屋子，甚觉自豪，特地请法国名画家罗贝尔·图尔尼埃尔（Robert Tournières）绘下其倩影（图3-100）。乔治三世的叔叔坎伯兰公爵威廉·奥古斯都亲王（Prince William Augustus，1721—1765）在1750年左右将中国式的小屋搬到了船上，

图3-101

满大人游艇，中国屋顶部最高处装饰着一只蚂蚱。英国雕刻家约翰·海因斯（John Haynes）刻制。1753年

命名为"满大人游艇"（Mandarine Yacht），成为一大奇观（图3-101）。

　　而英国白金汉郡（Buckinghamshire）的斯托（Stowe）花园里的"中国屋"可以算是这类小型建筑中最有特色的一座。斯托花园由第一代科巴姆子爵（Viscount Cobham）理查德·坦普尔（Richard Temple）于1738年雇工在自己家族的领地上建造，中国屋是花园里众多的具有异国情调的建筑之一，可能由熟悉中国风的建筑师威廉·肯特设计。1744年，出版商本顿·斯莱（Benton Seeley）出版了一本描述斯托花园的小册子《位于白金汉郡斯托的科巴姆子爵的花园描述》[1]，这是英国最早的导游书之一。书中有对中国屋的介绍：

　　　　中国屋坐落在一大片水面上。你从一座桥上进入，桥上装饰着中国的花瓶，花瓶里有花。它是一座方形建筑，有四个带格子的窗户，顶上覆盖着帆布，以保护绘画。里面有一个中国女士的睡像。房子的外墙是由史莱特先生[2]按照中国的品味绘制的，里面是漆板。

　　到了1751年后，中国屋作为一件收藏品，被辗转迁移到了别处，最远的落脚地是爱尔兰都柏林以西的基尔代尔（Kildare）。1761年，法国哲学家卢梭访问了斯托花园，虽然他没有看到中国

1　B. Seeley: *A Description of the Gardens of Lord Viscount Cobham at Stow in Buckinghamshire*, Northampton: W. Dicey, 1750, p. 17. 此书初版没有插图，到1749年再版时附了40幅插图，包括中国屋的图像。

—

2　指Francesco Sleter（1685—1775），一位出生于意大利但活跃在英国的画家。

屋，但是当他写他的名著《新爱洛伊斯》[1]时，还是将斯托花园跟中国园林进行了类比：

图3-102　《位于白金汉郡斯托的科巴姆子爵的花园描述》1749年版所附的中国屋插图

科巴姆子爵位于斯托的著名公园，是一个美不胜收和风景如画的复合体，其各个景点都是从不同的国家选择的，除了作为一个整体来考虑外，一切都显得很自然，就像我刚才对你说过的中国园林一样。这绝世寂寥之地的主人和设计者，甚至在此建有废墟、庙宇、古建筑，将时空融为一体，展示出超越人类的壮丽。[2]

1992年，英国国家名胜古迹信托（National Trust for Places of Historic Interest or Natural Beauty）筹款购买了中国屋，使得这座英国最早的中国风建筑最终回归其出生地。此后，专家们对建筑的结构和装饰进行了修复。由于史莱特的装饰已经在1820年左右被新的绘画所覆盖，所以在装饰上只恢复到19世纪初的状态。

中国屋的装饰采用了镜框画的形式，即将一幅幅的画面限定在用笔勾勒出的"镜框"里。这些画面中有人物、动物，也有汉字，素材大都取自布歇、毕勒芒和威廉·亚历山大（William Alexander，1767—1816）等画家的作品以及其他出版物中有关中国的图案，另外还参考了中国出口到欧洲的瓷器、绘画、镜画和漆画等的设计，总体风格是安静有余而活泼不足，这也是18世纪末洛可可艺术余绪的反映。

1　*Julie, ou la Nouvelle Héloïse.*

2　Jean-Jacques Rousseau: *Collection Complète des Oeuvres de J.J. Rousseau*, Geneve: Chez Volland, 1810, v. 2, P. 114.

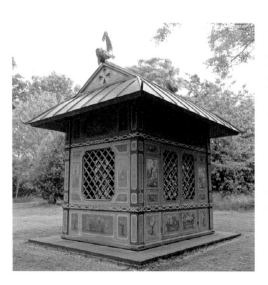

图3-103　修复后的中国屋

图3-104　斯托花园中国屋室外的部分装饰画

　　值得注意的是，中国屋的外墙上使用了大量汉字进行装饰。这些汉字有的是单个的，有的则是排成竖行的条幅，与楹联颇为相似。但汉字变形得厉害，有的几乎无法辨认。

　　这些汉字都来自钱伯斯的《中国建筑、家具、服装、机械和用具的设计》。在钱伯斯的那本书所附的插图中，有8幅带有汉字，这些汉字或出现在中国建筑的门上、墙上，或在中国船舶的旗帜上。在书中的第18幅插图中，有大量的汉字，钱伯斯给每一行汉字都标注了号码，但没有在说明中进行解释。这些汉字中的一部分不但被勒·侯耶复制到自己的著作中，也被用在了斯托花园中国屋的装饰上。

图3-105 斯托花园中国屋室内的部分装饰画，可以看出明显受到中国外销镜画的影响

图3-106 中国屋室外一个拐角处的汉字"楹联"

图3-107
钱伯斯书中第18
幅插图中收录的
汉字[1]

1998 年中国屋经修复后对公众开放。此后，新西兰和美国先后复制和仿制
了斯托花园的中国屋。新西兰的复制件被安置在著名的汉密尔顿花园（Hamilton
Gardens）；美国的仿制件则在特拉华州的文德瑟尔博物馆、花园
兼图书馆（Winterthur Museum, Garden and Library）中展出。

欧洲一座有近 300 年历史的古老建筑的基因在新世纪的大洋
洲和美洲都得到了传承，这全有赖于中国风的持久魅力。

1　根据这些汉字的字形及
上下文，释读如下：1.以八千
岁为春；2.之九万里而上；
3.茶烟琴韵书声；4.杏雨松
风竹叶；5.竹影横窗瘦；
6.梅花入座香；7.雨霁山浮
翠；8.风高鸟不飞。

# 4

室内装饰

# 4.1

# 陶瓷的陈列

从 1724 到 1727 年间，英国著名作家笛福出版了 3 卷本的《环游英伦全岛》。这部名著记录了笛福在英国各地旅行的所见所闻，其中夹杂着他的评论。在旅行到里士满（Richmond）的时候，笛福对英国女王玛丽二世带给英国的习俗进行了讽刺：

> 我可以这么说，女王带来了用瓷器布置房屋的风俗或滑稽的时尚，这种做法后来上升到了一个奇怪的程度，即把他们的瓷器堆在柜子、桌子和每个壁炉架上，直到天花板的顶部，甚至在他们觉得有必要的地方为瓷器设立架子，直到为费用所苦，甚至对他们的家庭和财产造成伤害。
>
> 善良的女王远没有打算对她完全热爱的国家造成任何伤害，她几乎没有想到她在这些方面为这种致命的过度行为打下了基础，如果她能活着看到这一点，无疑会是第一个对这些行为进行改革的人。[1]

笛福一向对国人花费大量的金钱购买外国的陶瓷产品表示不满，认为这有害于英国的经济。他自己曾开办过一家瓷砖厂，但是因为竞争不过荷兰人而关闭。因此挖苦跟荷兰有婚姻关系的玛丽二世也是有原因的。

在英国的王室中，从亨利八世（1491—1547）到詹姆斯一世（1566—1625）都曾收藏过瓷器，但并没有形成规模。玛丽二世在成为女王前，是荷兰的奥兰治（Oranje）亲王即后来与玛丽二世在英国共同执政的威廉三世的王妃。在荷兰生活期间（1677—1688），她亲眼见证了荷兰东印度公司从中国进口的大量瓷器以及蓬勃发展的荷兰蓝陶产业，收藏陶瓷的兴趣也与日俱增。

玛丽二世的收藏起步算是晚的了。事实上，早在 17 世纪初，

1 Daniel Defoe: *A Tour Through the Whole Island of Great Britain*, London: Everyman's Library, 1962, p.166.

荷兰的贵族、珍宝收藏家以及富有的家庭已经收藏了相当多的瓷器，并向公众和访客展示自己的收藏品了。

图 4-1 是佛兰德画家威廉·范·海赫特（Willem van Haecht，1593—1637）于 1630 年绘制的《阿佩莱斯为坎帕斯佩作画》。这幅画的场景设在一个"艺术室"里。在当时，这种艺术室兼有画室、收藏室和艺术博物馆的功能。

在艺术室的一角，两位年轻的女性正在将一些青花瓷器从柜子中取出。这些瓷器有碗、盘、壶等等。看得出来，艺术室的主人很珍惜这些瓷器，只有在客人来的时候才拿出来展示。

但是并不是所有的艺术室都将瓷器藏在柜子里。图 4-3 是佛兰德画家彼得·保罗·鲁本斯（Peter Paul Rubens，1577—1640）和扬·布鲁盖尔（Jan

图4-1  《阿佩莱斯为坎帕斯佩作画》。1630年

荷兰海牙莫瑞泰斯（Mauritshuis）美术馆藏

图4-2　前图细部

Brueghel，1568—1625）于1617年合作绘制的"五觉"系列绘画中的一幅，名为《视觉》。撇开画中的宗教隐喻意义不谈，在艺术室左侧的桌子和架子上可以看到一些青花瓷器和朱泥炻器。其中包含有花瓶、碗、盘子和军持等种类。一只镶有金属底座及把手的小碗就在维纳斯身后的桌子上，而更靠后的黑色桌子上则有一个绘有人物和梅花鹿的大花瓶，瓶中插满了鲜花。

在当时，瓷器常常被当作珍宝来收藏。因此，在青花碗的旁边还放着珍珠项链和金币等物品，这样的展示可以显示出主人的财富和品味。

在家庭住宅中，瓷器往往也是吸引客人目光的主角。而对住宅而言，瓷器作为珍宝，最佳的展示处所就是室内比较高且显眼的地方，比如橱柜的顶部或是门框的上面，当然壁炉架或是桌子上面也是不错的选择。

图4-3　鲁本斯和布鲁盖尔合绘的《视觉》及细部。
1617年

西班牙马德里普多拉博物馆藏

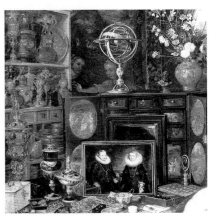

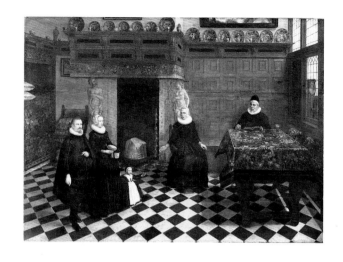

图4-4　《访客》。
（传）科克斯绘。约1630年
瑞士日内瓦艺术及历史博物馆藏

　　图 4-4 是传为佛兰德画家冈萨雷斯·科克斯（Gonzales Coques, 约 1614—1684）于 1630 年左右绘制的一幅名为《访客》的油画，描绘的是一个家庭接待访客时的情形。主人家的壁柜和吊柜的上面，放着一排从中国进口的瓷盘、瓷瓶和瓷塑。图 4-5 是荷兰画家彼得·德·霍赫（Pieter de Hooch, 1629—1684）于 1663 年创作的一幅油画，画中一个家庭的一些成员正在演奏音乐，而他们右侧的橱柜上面则放了两只青花瓷罐。

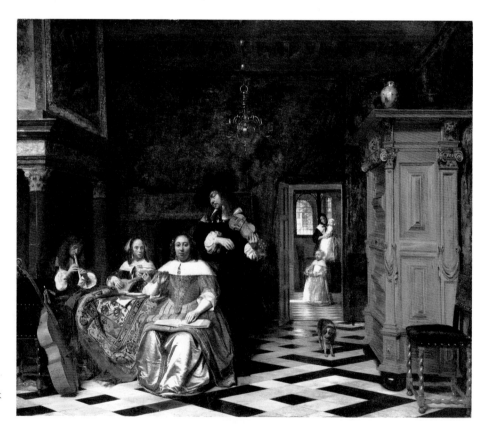

图4-5
《奏乐的家庭》。
1663年
美国克利夫兰艺术
博物馆藏

图4-6

《三次非凡的旅行》中的
一幅插图（局部）

到了 17 世纪下半叶，由于荷兰本土仿制的瓷器大量出产，许多家庭也开始陈列代尔夫特蓝陶等相对便宜的"瓷器"。不过从中国进口的瓷器仍然是富裕的标志。1678 年，荷兰作家兼出版商希洛尼姆斯·斯维尔茨（Hieronymus Sweerts）出版了一本名为《婚姻的十大乐趣》的小册子，里面建议新婚夫妇准备好一些家庭必需品，其中包括"威尼斯的镜子、印度的克拉克瓷器"[1]，这里的"印度"显然是指中国。

同样在 17 世纪下半叶，荷兰的家庭逐渐形成了以一组瓷器（包括代尔夫特单色和多色陶器）放置在桌子、柜子和壁炉架等上面的风尚。这组瓷器一般以单数陈列，通常有 5 件，但也有少至 3 件或多达十几件的。

图 4-6 是荷兰旅行家扬·扬森·斯特鲁伊斯（Jan Janszoon Struys，1630—1694）于 1676 年在阿姆斯特丹出版的《三次非凡的旅行》[2]中的一幅插图的局部。虽然书中的内容是关于异国的风土人情，但插图中的室内布置却是荷兰式的。在这里，两组不同的三件套瓷器被放在了立柜和装饰性的门框上面。

1685 年，由于法国国王路易十四废除了《南特敕令》，法国年轻的胡格诺派建筑设计师丹尼尔·马洛逃往了荷兰。不久后他参与了玛丽与威廉在阿珀尔多伦（Apeldoorn）的住宅罗宫（Paleis Het Loo）的设计。1703 年他的室内设计图在海牙出版，其中有几幅很可能是为陈列玛丽收集的瓷器（包括荷兰生产的"瓷器"）而设计的。马洛运用了当时在法国颇为流行的个体服从整体的设计理念，把瓷器作为室内装饰的一个不可分割的部分，使之与整体的设计相协调。这样每一件瓷器就有了相对固定的位置，而不是松散、随意地摆放。马洛的这种设计方式，为其后的许多设计师所采用。

1　Hieronymus Sweerts: *De Tien Vermakelijkheden van het Huwelijk*, Amsterdam: Em. Querido's Uitgeverij, 1988, p. 29.

—

2　Jan Janszoon Struys: *Drie Aanmerkelijke en seer Rampspoedige Reysen door Italien, Griekenlandt, Lijflandt, Moscovien, Tartarijen, Meden, Persien, OostIndien, Japan, en Verscheyden andere Gewesten*, Amsterdam: Jacob Van Meurs, 1676.

图4-7
马洛的室内设计图

从图4-7可以看出，马洛以装饰性的壁炉为中心，将瓷器对称地排列在壁炉架以及周围专门设计好的壁架上，连壁炉架下面也放了3只大花瓶。壁炉架上最外面一排的瓷器多达15只，这样的陈列方式，可以说是尽显王家"器"派。

玛丽与威廉于1689年登陆英国的时候，从荷兰带去了大量瓷器。这些瓷器大部分被安置在肯辛顿（Kensington）宫。1693年7月13日，在玛丽二世去世前不久，英国作家约翰·伊夫林（John Evelyn，1602—1706）在日记中记载："我看到了女王的稀有柜子和瓷器收藏，这些东西非常丰富。"[1]

1697年，也就是玛丽二世去世3年后，一份肯辛顿宫的物品清单显示当时有878件瓷器，分布在9个房间里。

但女王的这些珍贵收藏于1699年被威廉三世送给了从荷兰跟随他来到英国的得力助手阿诺德·乔斯特·范·科佩尔[2]（Arnold Joost van Keppel，1670—1718）。范·科佩尔3年后回到了荷兰，这批瓷器也被他带走，但最终散失殆尽。

在威廉三世的大家族中，玛丽二世不是最早收集瓷器的。早在1567年，威廉三世的曾祖父"奥兰治的威廉"（Willem van Oranje，1533—1584）就拥有两件单色釉亚洲瓷器，一件是白色的，一件是蓝色的，都有欧洲的银镀金镶边。奥兰治的威廉的最后一任妻子路易丝·德·科利尼（Louise de Coligny，1555—1620）则拥有283件瓷器。奥兰治家族是荷兰东印度公司最重要的赞助者，她的这些瓷器有不少是东印度公司的赠品或是通过东印度公司购买的。

威廉三世的祖母阿玛丽娅·范·索尔姆斯（Amalia van

1 John Evelyn: *The Diary of John Evelyn*, London: M. Walter Dunne, 1901, p. 321.

2 Th. H. Lunsingh Scheurleer: *Documents on the Furnishing of Kensington House*, in *The Volume of the Walpole Society*, v. 38 (1960-1962), p. 17.

Solms，1602—1675）于 1648 至 1649 年期间，在她的住所中增加了一个房间，专门用来展示 500 多件瓷器。到了 1673 年她拥有超过 1200 件瓷器。

玛丽娅·范·索尔姆斯去世后，她的 4 个活到成年的女儿都分到了她收藏的瓷器并且继续扩大收藏。她的大女儿路易丝·亨里埃特嫁给了勃兰登堡选帝侯腓特烈·威廉，她于 1663 年在柏林以北大约 30 公里的奥拉宁宫中建立了一个瓷器室，由曾在荷兰受过培训的建筑师约翰·格里戈尔·梅姆哈特（Johann Gregor Memhardt，1607—1678）设计，用以展示她收藏的瓷器。

路易丝·亨里埃特于 1667 年死于肺结核。次年，腓特烈·威廉与多萝西·索菲（Dorothea Sophie，1636—1689）公主结婚，并向她赠送了一座位于波茨坦近郊的小城堡——卡普特（Caputh）。多萝西·索菲不仅把城堡布置成了豪华的荷兰风格，还设立了一个瓷器室。

路易丝·亨里埃特的妹妹阿尔贝蒂娜·艾格尼丝（Albertine Agnes，1634—1696）嫁给了拿骚 - 迪茨（Nassau-Dietz）的威廉·弗雷德里克（Willem Frederik）王子，她于 1683 年在科布伦茨（Koblenz）附近的奥拉宁斯坦（Oranienstein）城堡中辟了一个专门的房间，将瓷器放置在房间内的壁板或架子上。

1684 年，路易丝·亨里埃特的儿子腓特烈一世与汉诺威的索菲亚·夏洛特（Sophia Charlotte， 1668—1705）结婚。11 年后，也就是 1695 年的 6 月 30 日夏洛特得到了柏林郊外的利措（Lietzow）村及其附近的一块土地，她随即委托建筑师约翰·阿诺德·内林（Johann Arnold Nering）在这片土地上规划和建造一座避暑的小型宫殿。但内林在几个月后就去世了，实际的建设工程由建筑师马丁·格伦伯格（Martin Grünberg）和安德烈斯·施吕特（Andreas Schlüter）负责实施。1699 年 7 月 11 日，在庆祝腓特烈一世 42 岁生日的同时也举行了宫殿的落成典礼。

这个宫殿根据附近村落的名字被命名为利岑堡（Lietzenburg，也拼作 Lützenburg）宫。虽然面积不大，但是夏洛特在里面设置了一个小瓷器室。瓷器

图 4-8

"最爱"城堡中
"花室"的天花
板画局部

室里放着描金的柜子，墙角有镜子，400 件瓷器和 80 件工艺品被陈列在架子上。

　　到 17 世纪末，由奥兰治家族的女性发起的，在专门的房间内展示瓷器的做法已经形成了一种风尚，先是得到德语区其他王室的效仿，然后逐渐蔓延到其他地区。比如 1710 至 1720 年间，巴登－巴登（Baden-Baden）的西比拉·奥古斯塔（Sibylla Augusta，1675—1733）侯爵夫人就在拉斯塔特（Rastatt）附近建造了一座小型城堡，她把它叫做"最爱"（Favorite）。里面摆满了中国瓷器和其他来自中国的工艺品。这座城堡至今还被欧洲人称为"瓷宫"。图 4-8 是"最爱"城堡中一个叫做"花室"的房间的天花板画局部，描绘的是小天使们正在把从鲜花中落下的陶瓷器排放整齐。这些陶瓷器，很可能是根据西比拉·奥古斯塔的藏品绘制的。

　　奥兰治家族的部分男性也参与了瓷器室的建设。1688 年勃兰登堡选帝侯腓特烈·威廉去世后，腓特烈一世继承了奥拉宁宫和他母亲的大量瓷器，他开始筹划扩建奥拉宁宫。从法国建筑师兼雕刻家让·巴蒂斯特·布罗贝斯（Jean Baptiste Broebes，约 1660—1720）于 1695 年左右制作并于 1733 年出版的一幅版画作品中可以看出，新建的奥拉宁宫瓷器室非常壮观，墙壁和柱子上贴满了瓷器，有一种密不透风的感觉。房间里有 3 个架子，上面摆放着不易陈列在墙上或柱子上的珍品。

　　1697 年，荷兰画家奥古斯丁·特韦斯顿（Augustin Terwesten，1649—1711）为奥拉宁宫的瓷器室和其他地方绘制了天花板画，其中有几幅跟瓷器有关，比如瓷器室和西北翼的天花板上画的是瓷器传入欧洲的寓言，西北翼走廊的天花

图4-9

让·巴蒂斯特·布罗贝斯雕刻的奥拉宁宫瓷器室

板上画的是天使与花瓶。可惜这些天花板画在第二次世界大战结束前因盟军的空袭而遭到了严重的损毁。图 4-10 是 1944 年左右拍摄的西北翼天花板画的照片，从中可以看出奥拉宁宫的主人对瓷器的热爱程度。

1701 年腓特烈一世自我加冕成为"在普鲁士的国王"（König in Preußen），索菲亚·夏洛特也升级成为王后。夏洛特认为小小的利岑堡已经不能充分反映她的新地位，于是就委托瑞典建筑师约翰·弗里德里希·欧桑德（Johann Friedrich Eosander，1669—1728）设计草图来进行扩建。扩大后的瓷器室于 1706 里建成，但整个工程直到 1713 年才完工。

图4-10 《瓷器传入欧洲的寓言》

德国马尔堡暨中央艺术史研究所（Marburg & Zentralinstitut für Kunstgeschichte）藏

索菲亚·夏洛特没有看到她心爱的瓷器室布置完成的那一天，因为她在 1705 年便因病去世了。腓特烈一世为了纪念她，把新扩建的宫殿改名为"夏洛滕堡宫"。

夏洛滕堡宫新建的瓷器室比利岑堡宫的要富丽堂皇得多，从德国雕刻家马丁·恩格尔布雷希特根据欧桑德的设计图而制作的版画来看，青花瓷盘或被放置在墙体凹进去的"龛"中，或被放在接近天花板的地方。大量的瓶、罐等较为立体的瓷器以及瓷塑等则被放在架子上。在一些瓷器的

图4-11　恩格尔布雷希特刻制的夏洛滕堡宫瓷器室版画之一。约1706年

排列上，颇具巧思，充分体现了中国风的幽默、诙谐的特点。比如4个雕塑人物头戴的帽子是用瓷碗做的，而他们的手里则捧着其他的瓷器；两个弥勒佛（看上去像小孩）好似坐在瓷做的"浴盆"里，他们头后的大瓷盘则形成了代表神圣的光环。

　　夏洛滕堡宫在经历了第二次世界大战后，虽然主体部分基本完好，但是丢失了大量艺术品。如今在瓷器室展出的2600件瓷器有许多是战后在艺术市场上购买的。瓷器室的墙壁上按照欧桑德的设计安装了许多面镜子，不但提高了房间的光亮度，也使得墙上的瓷器交相辉映，呈现出奇幻的效果。

　　1709年，奥古斯都二世与丹麦国王一起访问了普鲁士。他们参观了卡普特、夏洛滕堡和奥拉宁堡的宫殿，那里的瓷器室让奥古斯都大开眼界。1718年，当他想扩建荷兰宫时，曾派他的建筑师波佩尔曼前往柏林取经。1730年，他又派

图4-12　恩格尔布雷希特刻制的夏洛滕堡宫瓷器室版画之二及其细部

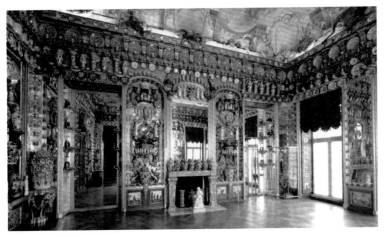

图4-13 夏洛滕堡宫瓷器室一角及细部

了几位绘图师到夏洛滕堡去绘制了瓷器室和小教堂的瓷器布置图。奥古斯都最终在德累斯顿建成了一座瓷器宫殿，在规模上超过了腓特烈一世的瓷器室。

从17世纪末到18世纪初，将瓷器与墙壁合为一体进行展示的做法日趋成熟，与此同时，一些家具设计师在设计家具时也考虑到了展示瓷器的功能。图4-14是英国家具设计师约翰·白菲尔德（John Byfield）于1700年左右制作的一件立柜。柜子顶端的四块半圆形的木板上各有一个托座，就是为了放置瓷器而安装的。这种在顶端加装托座的家具一直沿用到现在。

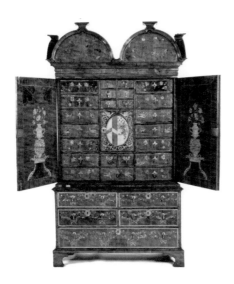

图4-14　白菲尔德设计的带瓷器托座的立柜

英国伦敦维多利亚和阿尔伯特博物馆藏

图4-15　英国画家玛丽·艾伦·贝斯特绘制的一幅水彩画（局部），显示了一件带瓷器托座的立柜。1838年

私人藏

图4-16 丰特希尔瓶陈列的样子

由约翰·勒·丘克斯（John Le Keux）刻制

　　这些家具顶上的托座虽然让摆放家具有了一定的规矩，显得比较高大上，但是在使用家具时要倍加小心，否则瓷器有可能从高处坠下。对于贵重的瓷器，收藏家们会采取格外谨慎的措施。比如一幅1823年的书籍插图让我们了解到了威廉·贝克福德在丰特希尔修道院陈列丰特希尔瓶的情形。贝克福德将这件瓷器和另一件贴花装饰的花瓶放在家族纹章的旁边，并特意为这两件宝贝做了壁龛，壁龛内有稳固的石制底座，外面有围栏护卫着。凡此种种，都可以显示出两件器皿的珍贵程度以及受到的特殊待遇。

　　在瓷器陈列方面，还应该提到原来在意大利那不勒斯波蒂奇宫，后被移到卡波迪蒙特宫的充满瓷塑的闺房（参见图1-227），以及西班牙阿兰胡埃斯宫的瓷塑房间（参见图1-228）。虽然这两个房间里放置的是欧洲制造的软瓷，且都是彩色瓷塑，但因为整个房间装饰风格统一，且极好地展示了制瓷的成就，可以算得上是另类的瓷器室。

　　另外，还有一种"瓷器"的展示方式就是将其制成带有画面的瓷砖。

　　德国慕尼黑宁芬堡宫公园内的阿玛利恩堡（Amalienburg）是巴伐利亚选帝侯卡尔·阿尔布雷希特（Karl Albrecht）于1734至1739年间为他的妻子玛丽亚·阿玛利亚（Maria Amalia）建造的一栋单层建筑，供其狩猎时使用。这栋建筑的厨房里贴满了来自荷兰代尔夫特及其附近生产的瓷砖。其中有一幅瓷砖拼贴画可能是根据来自中国的绘画或是套色版画制作的。在这幅画上除了楼台亭阁和人物山水之外，还有用无法辨认的假汉字写的"题诗"。有意思的是，这幅拼贴画的瓷砖从荷兰运来后，在拼贴的过程中出现了差错，以

图4-17　阿玛利恩堡厨房一角

至于有三分之一的瓷砖的位置不对。虽然细心的访客可能为这样的错误感到惋惜，但是由于整个房间都是色彩斑斓的瓷砖，这样的瑕疵完全可以忽略不计。

当笛福讽刺玛丽二世给英国带来的展示瓷器的风气时，他不无夸张地说人们把瓷器堆到"天花板的顶部"（the tops of the ceilings）。事实上，即便拿马洛设计的图纸作为证据，图中的那些瓷器也还没有碰到天花板。因此笛福可能冤枉了玛丽女王。不过，要是笛福有机会访问葡萄牙里斯本的桑托斯（Santos）宫，他就能领略到真正把瓷器堆到天花板顶部会是什么样子了。

图4-18　被拼贴错了的瓷砖画

图4-19　桑托斯宫的方锥形天花板上的瓷器

图4-20 天花板顶部的"垂莲柱"

桑托斯宫在 15 世纪末时是葡萄牙王家的住所，到了 1629 年被伦卡斯特（Lencastre）家族买下[1]，并从 1664 年到 1687 年间进行了大修，其中最重要的工程就是将一处小房间的金字塔形的屋顶的内部全部用从中国进口的青花瓷进行装饰，于是就形成了瓷器堆到天花板上的奇观。

这个方锥形的天花板上一共有超过 250 件中国瓷器，基本上是瓷盘，也有瓷碗和瓷瓶等，年代的跨度从 16 世纪直到 18 世纪末，晚期的瓷器是后来加进去的。这些瓷器被用铁钩固定在描金的木架上，布局的基本构思是一组大约 8 个小瓷盘围绕着 1 个大瓷盘，到了顶部就只有 2 个小瓷盘和 1 个大瓷盘。这样大小错杂地排列着，乍看上去，好像是夜空中的点点繁星。

伦卡斯特家族是早期葡萄牙对亚洲贸易的积极参与者。由于他们从亚洲运回了大量瓷器，在住所兴建一个珍藏瓷器的金字塔也可以算是对那段历史的记录吧。

在天花板的顶部，有一根雕花的木头垂下来，上面不但挂着瓷盘，其中有一段还是用瓷瓶做的。这个结构，看起来很像是中国古典建筑中的垂莲柱。如果真的是垂莲柱的仿制品，那么当初的设计者很可能想用这个新奇的部件来强调周围的那些瓷器都来自中国。

1　1870 年，法国政府租下了桑托斯宫，最终于 1909 年将其买下。现在用作法国驻葡萄牙大使馆。

# 4.2

# 壁板与壁画

17世纪末，当丹尼尔·马洛在设计瓷器陈设方案时，为了使整个室内的装饰风格保持一致，顺便也设计了墙壁上的壁板。他留下的设计图中，有一幅的壁板图案清晰可见。马洛把这块长方形的壁板放在了装饰性壁炉的左侧，四周饰以祥云、花草、人物等纹样。壁板自上而下被分成了5个部分，描绘了骑马、弹琴、树木、出行及乘舟的中国风场景。这些场景之间以形状不规则的土地隔开，因此上面的4个场景看起来像是悬浮在空中。这种在窄条形的空间上下排列人物和景物的构图方式受到中国出口到欧洲的漆屏风的影响。

不久之后，比马洛年轻16岁的德国设计师保罗·德克尔也设计出了类似的壁板（图4-22）。德克尔似乎比马洛更加细心，他为他的设计图添加了说明文字，要求在安装时所有的架子必须描金或是贴金，并且应该将金色的物品置于

图4-21

马洛的室内设计图及壁板细部

图4-22

德克尔的室内设
计图及壁板细部

由黑色木头制作的背景前面，以使其更加突出，另外，中国风的壁板要髹漆。

　　自从中世纪以来，在墙上加装装饰性的木板成了欧洲富贵人家的惯常做法。这些壁板除了起到装饰的作用外，还有保暖、隔音等功能。普通的壁板只有简单的绘画，而考究的壁板除了繁复的花纹外，还需要雕刻。

图4-23

罗森堡城堡中克
里斯蒂安四世
（Christian IV）
的卧室一角

　　从17世纪中叶开始，一些带有插图的东方旅游书籍陆续在欧洲出版，给壁画的设计者带来了新鲜的灵感。如荷兰设计师弗朗西斯·德·布莱（Francis de Bray）于1663至1672年曾经在丹麦的罗森堡（Rosenborg）城堡工作，为几个房间进行装饰，其中国王克里斯蒂安四世（Christian IV）的卧室是以仿中国漆的漆板来装饰的。板上的中国风绘画，多取自《荷使初访中国报告》等书籍。

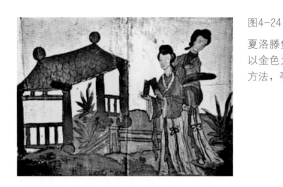

图4-24                                                           283

夏洛滕堡宫瓷器室里的小块壁板，
以金色为背景，模仿中国式的透视
方法，亭子两端的栏杆不平行

图4-25　拉施塔特宫中的漆板

此后，在欧洲大陆的宫廷里，以中国风的髹漆壁板装饰房间渐成风气。比如约翰·弗里德里希·欧桑德为腓特烈一世扩建夏洛滕堡宫的瓷器室时，在琳琅满目的瓷器中，没有忘记在有空隙的地方放上小块的漆板作为点缀。

又比如1700年左右在德国巴登－符腾堡建成的拉施塔特宫（Schloss Rastatt）中有一个房间，墙上镶嵌着漆板。漆板以黑色为背景，用金色、红色和赭色描绘了中国风的山水、建筑和人物。

过了差不多30年，同样在德国的巴登－符腾地区，宏伟的巴洛克建筑路德维希堡宫（Schloss Ludwigsburg）建成了。宫里有一个装饰着漆板的精美的房间，漆版上描绘了珍禽异兽在花木丛中的各种姿态。

1725—1729年间，当法国贵族阿尔芒·德·维涅罗·杜·普莱西（Armand de Vignerot du Plessis，1696—1788）在维也纳担任大使期间，他委托设计师在他位于巴黎王家广场（Place Royale）[1]的住所装饰了一个中国风房间。在装饰好的房间里，放置了4块漆板，分别描绘了代表气、水、火和土4种元素的生活场景。这些漆板都以绿色为背景，画面的色彩非常鲜艳。有意思的是，画中人物的服饰、姿

图4-26　路德维希堡宫中的漆板

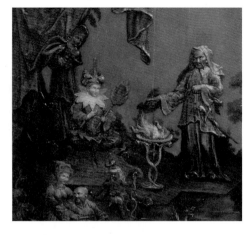

图4-27　代表"火"的壁板局部
巴黎卡纳瓦莱博物馆（Musée Carnavalet）藏

态及道具兼有中国和东南亚的特征，可能是暹罗使团于1688年访问法国后带来的影响。

1731年至1732年，德国漆艺家马丁·施内尔（Martin Schnell，约1675—1740）为时为波兰国王的奥古斯都在华沙的住所威拉努夫宫（Pałac Wilanowie）布置了一间中国室，里面用漆板和立体雕塑描绘了中国的宫廷生活、神话传说、骑射游戏等场面。他所制作的漆板在清漆下面布满了金砂，从不同的角度可以看到不同的反光效果，所以能呈现出一种立体感。

在18世纪的中国风壁板中，最为生动、迷人的是由克里斯托夫·于埃在法国尚蒂伊城堡装饰的"大猴嬉室"。

1735年，孔代亲王路易-亨利·德·波旁委托于埃为他的尚蒂伊城堡绘制中国风的壁板。于埃结合自己在动物绘画方面的特长，为城堡带来了充满寓言色彩的猴子世界。

在供孔代亲王使用的"大猴嬉室"（La Grande Singerie）中，于埃绘制了6块大型壁板，并装饰了门和天花板。在这些壁板上，于埃借猴子与人的一系列互动，表达了对5种感官、世界上不同的地区以及艺术和科学的认知。

在壁炉左侧的一幅代表视觉的壁板画上，孔代亲王以炼金术士的面目出场，表面上看起来是在颂扬他创建尚蒂伊瓷厂的功绩，但实际上也包含着对科学实验的隐喻。

图4-28　威拉努夫宫的中国室中的漆板及细部

图4-29 大猴嬉室一角

图4-30 化身为炼金术师的孔代亲王与他的炼丹炉及实验用材料，他左边的猴子正在装饰一个花瓶，而右边的猴子在画一幅中国风绘画

这幅壁板画代表的地区为非洲

图4-31 中国姑娘接受膜拜，这幅壁板画代表的地区为亚洲，其构图受到了华托《老挝苗国的鸡毛扫女神》的影响（参见图2-11）

图4-32 中国官员像和陶瓷茶具

图4-33 木琴和"汉字"

在另外一幅代表嗅觉的壁板画上，一位中国姑娘正在接受两个猴子的膜拜。这两个猴子带来的香炉中烟气氤氲，颇具神秘的感觉。

在"大猴嬉室"的壁板上，于埃隐藏了很多带有中国元素的"彩蛋"，如果不仔细观察和慢慢品味，可能就会错过。比如他在一块悬在空中的板子上吊了一个金色的椭圆形牌子，牌子上印着一位中国官员的头像。牌子的下面有一个方形的托盘，盘子上放着茶具，包括1把紫砂壶和3个青花瓷杯（图4-32）。又比如他在一个看起来像亭子的顶部的装置下面吊了一个木琴，而木琴的后面

图4-34

小辛克《中华新图集》第一卷书名页。约1727年

有一个挂轴，上面写着类似汉字的符号（图4-33）。

　　关于于埃以猴子画中国风的灵感究竟来源于何处，西方学者目前尚无定论，他们一般认为于埃受到了法国画家让·贝兰、克劳德·奥德朗及华托等人的影响。[1]诚然，这些艺术家都画过拟人化的猴子，不过这些猴子基本上与中国风无关。而小彼得·辛克和马丁·恩格尔布雷希特的中国风设计中倒是有一些猴子（参见图1-94），或许对于埃产生过影响。

　　另外，从17世纪中期开始，许多有关中国的书籍上都有中国人跟猴子在一起的插图，比如吉歇尔于1667年出版的《中国图说》中的插图；达帕于1670年出版的《大清志》书名页；伊维尔特－伊兹勃兰特·伊台斯（Evert-Ysbrandts Ides，1657—1708）于1704年出版的《三年使华记》[2]的书名页等。这些书籍都是畅销书，于埃很有可能曾经寓目并受到启发。

　　1685年9月21日，89岁的荷兰政治家康斯坦丁·惠更斯

1　Catherine Pagani: *Eastern Magnificence & European Ingenuity*, Ann Arbor: University of Michigan Press, 2001, p. 130.

——

2　*Driejaarige Reize Naar China*.

图4-35
《中国图说》中的插图，猴子在读纸上的文字

图4-36
《大清志》荷兰语版书名页（局部），右二的妇女怀抱着猴子

图4-37
《三年使华记》书名页（局部），右上角的中国男子跟猴子在一起

1　Dr. J. A. Worp (ed.):
*Briefwisseling van Constantijn
Huygens*, 'S-Gkavenhage:
Martinus Nijhoff, 1917, Zesde
Deel, p. 456.

（Constantijn Huygens，1596—1687）给玛丽公主（即后来的玛丽二世）递交了一封信。按照惠更斯的说法，这封信是中国皇帝写给玛丽的，由他从中文翻译成了英文。

惠更斯曾当过威廉三世的父亲威廉二世的秘书，他的儿子小惠更斯此时正担任威廉三世的秘书。作为老臣，他跟玛丽一家过从甚密。

这封信的开头说在中国有数不清的男男女女都非常高兴地知道代表中国工艺水平的皇家金漆彩绘屏风被公主陛下收藏了。随后话锋一转，开始抱怨起来：

一些最无知、最野蛮和最邪恶的人，仅仅因为羡慕和嫉妒我们古老的东方中国的荣誉，他们劝说以甜美、温和和亲切的性格而闻名的陛下，以使她同意让上面提到的纪念物被锯断、分离、切割、裂开，变成一堆可怕的残块碎片。这一切的不幸都不是为了更高的目的，而是为了看到一些悲惨的闺阁的墙面上装饰着我们不幸的残片。没有一个善解人意的艺术家能够在他的生命中完成这项工作，而不至于使那位无与伦比的画家的最奇特、最娴熟、最代表手工技巧的图画和肖像受到损毁，脸和所有其他肢体和身体部位变形。因此，许多人像位置颠倒，腿和脚会与眼睛、鼻子、膝盖和肘部碰在一起，如此可怕的紊乱无章，都变成了一堆最可笑的杂物。最令人痛心的是那些层层精选出来的汉字的高贵集合也跟着被破解、翻转、切断和拆散，这些汉字在我们优秀的亚洲语言中包含了最机智的演讲、谚语、象征、比喻、悖论和其他更高的奥秘，从中可以找到我们国家高于世界上所有其他民族的卓越智慧的无可争议的证明。[1]

信的最后说：

陛下可以命令我把您可能打算完成的任何庄严和高贵的建筑的正确和准确的尺寸发送给他们。[1]请您吩咐我,将您打算完成的任何此类庄严而高贵的建筑,无论是房间、大厅、厨房、闺阁或任何其他类型的尊贵住所的正确和准确的尺寸发送给他们。他们将努力根据他们的承诺和信心来置办,并将所有属于那里的每一件物件,在我们帝国这里准备好,切割成形,描金上漆。将由你们巴达维亚的第一支舰队迅速送过去,前往贵荷兰王国。届时,陛下可以放心,从来没有也不会有比这更辉煌、更神奇的中国作品出现了。最后,他们有义务给殿下送去一份关于上述珍贵屏风中的高尚的汉字的真实和合理的解释,这样至少可以让您对中国这个最崇高和神圣的帝国及其国民有一个更有益的看法,而这正是您至今对他们的看法。1685年9月17日。[2]

从信中的内容可以看出,中国皇帝[3]了解到一件精美的中国漆屏可能会被拆解后做成墙上的装饰物,就写信给荷兰王室,请求手下留情,不要破坏中国的艺术品,并承诺按照荷兰王室提供的尺寸,在中国为他们定制布置房间所需的物件。

这封来自中国的信写于1685年9月17日,但4天后惠更斯就收到了邮件,并从中文译成了英文呈给玛丽,这样的速度显然不合情理。事后惠更斯向玛丽坦承那封信是他伪托的,他只是想保护那件精美的屏风。

惠更斯是个文艺复兴式的人物,他不仅精通政治、外交,还是一位作曲家和诗人。他有语言方面的天分,掌握了欧洲好几种主要的语言。他对玛丽收藏的一件带有汉字的屏风特别着迷,当他听说有人主张要将它拆开做成壁板来装饰房间后,就导演了中国皇帝给玛丽写信这么一出戏。

惠更斯其实并不懂中文。他为了弄清楚玛丽的屏风上的汉字

1  他们,这里指中国工匠。

2  Dr. J. A. Worp (ed.): *Briefwisseling van Constantijn Huygens*, 'S-Gkavenhage: Martinus Nijhoff, 1917, Zesde Deel, p. 457.

3  1685年中国在位的皇帝是康熙。

图4-38　荷兰国家博物馆藏阿尔贝蒂娜·艾格尼丝原住所的漆屏屋，正面的屏风
原来应该有12扇，但为了照顾墙壁的宽度，只安装了7扇

　　的意思，曾经写信到法国，请求汉学家的帮助。最终由曾在中国传教的耶稣会
传教士柏应理（Philippe Couplet, 1623—1693）以及来自南京、此时正在欧洲
的沈福宗回答了惠更斯的疑问。原来那件屏风上有 108 个较大的汉字和 36 个
较小的汉字。那些大的汉字是不同字体的"寿"字，而那些小字则是福建巡抚
为一个朋友的寿诞而写的贺词。[1]

　　显然玛丽的中国屏风是一件颇为考究的寿屏，难怪惠更斯不忍看到它落入
"最无知、最野蛮和最邪恶的人"之手。

　　虽然由于文献的佚失，那件屏风的最终命运不得而知，但把中国的漆屏拆
解开来用以装饰墙壁的做法在荷兰王室中已经流行了一段时间。威廉三世的祖
母阿玛丽娅·范·索尔姆斯很可能是开风气之先者。1654 年，她建造了一个几
乎完全按照亚洲风格设计的房间，房间的墙壁上覆盖着中国漆屏，
里面摆满了用螺钿镶嵌的物品。[2] 她的女儿们后来居上，也开始设
计类似的房屋。荷兰国家博物馆收藏了阿玛丽娅·范·索尔姆斯的
二女儿阿尔贝蒂娜·艾格尼丝在荷兰北部的吕伐登（Leeuwarden）
的住所中的一个房间，这个房间是在 1695 年前装饰的。工匠们把
3 架屏风做成了壁板，显示出房主非富即贵的气派。不过仔细观察
就可以发现，壁板上有些图案并不连贯，这正是惠更斯所担心的

1　Jan van Campen: *Collecting China*, Hilversum: Uitgeverij Verloren, 2022, p. 90.

——

2　W. Fock: *Het Nederlandse Interieur in Beeld 1600-1900*, Zwolle: Waanders Uitgevers, 2001, p. 46.

图4-39　威廉明妮在拜罗伊特的"小房间"里的漆屏与其他饰件

图4-40　天花板局部，中间席地而坐者为威廉明妮

图4-41　中国漆屏下面的托板，很可能是威廉明妮的手笔

1　Christina Strunck (ed.): *Markgräfin Wilhelmine von Bayreuth und die Erlanger Universität – Künste und Wissenschaften im Dialog*, Petersberg: Imhof Verlag, 2019, p. 178.

对屏风拆解后重新拼装时出现的"紊乱无章"。

到了 18 世纪，用中国进口的漆屏装饰房间的风尚愈演愈烈。1739 年 3 月 3 日，腓特烈二世给他姐姐威廉明妮写信，告诉她要送一件屏风给她来装饰她在拜罗伊特的住所。威廉明妮于 7 月 7 日收到这珍贵的礼物后，很快就让工匠把它做成壁板，嵌在了自己在拜伊罗特的一间"小房间"（ein kleines Kabinett）的墙上。[1] 但屏风尚不能覆盖整个墙壁，威廉明妮就跟工匠联手，根据一些中国风书籍以及其他中国艺术品上的图案素材，为这个房间增加了托

板、镶边、天花板等装饰部件。在 18 世纪，贵族女性把在木板上进行漆绘视作一种必备的修养，威廉明妮对这种相对较新的艺术形式更是充满热情。她在绘画中表达了当时欧洲对中国的普遍认识，那就是整个国家管理有序，人民的生活富足美满。威廉明妮自己甚至也粉墨登场，出现在了天花板上。

1766 年，俄罗斯女皇叶卡捷琳娜二世在登上皇位 4 年后，就下令对在圣彼得堡的彼得霍夫（Петергоф）宫进行改建和装修。原籍法国的建筑师瓦林·德·拉·莫特（Vallin de la Mothe）设计了东、西两个"中国厅"的内饰。

"中国厅"的墙面的主体是彼得大帝时期从中国采购的黑漆泥金屏风，屏风上描绘了中国人的日常生活和山水景色以及一些特产如陶瓷和丝绸的制造过程。俄罗斯工匠在门、窗以及墙壁上以模仿中国漆屏画的方法绘制了一些镶板。为了达到最佳的效果，他们认真研究了中国传统的髹漆技法，最后的作品与中国的漆屏相得益彰。

图4-42

彼得霍夫宫东中国厅里的中国漆屏和其他陈设

图4-43 美泉宫"老漆房"一角

　　1765 年 8 月 18 日，神圣罗马帝国皇帝弗朗茨一世在事先无征兆的情况下去世，他的妻子玛丽娅·特蕾西悲痛万分。他俩因自由恋爱而结婚，并在一起生活了 29 年。鹣鲽情深，夫君的突然离去使得玛丽娅·特蕾西一直难以释怀。

　　到了 1767 年，玛丽娅·特蕾西计划把弗朗茨一世在维也纳的美泉（Schönbrunn）宫里使用的书房改造成纪念性的房间，她可能委托了法国建筑师伊西多尔·马塞尔·阿尔芒·卡内维尔（Isidore Marcel Armand Canevale，1730—1786）负责设计，但由于她本人精通文艺，而且这个房间对她有特殊的意义，因此，卡内维尔的设计很可能是玛丽娅·特蕾西本人的构想与审美趣味的体现，实际上玛丽娅·特蕾西也尽可能多地参与了这个工程。[1]

　　这个房间的墙壁采用从中国进口的黑漆泥金屏风来装饰，但并不是直接将屏风拆散开来装到墙壁上，而是将屏风切割成不同的形状和大小，再镶嵌到贵重的胡桃木板中，最后上墙，屏风块的四周用金色的花边装饰。在整个墙面上，除了屏风块和花边外，还有玛丽娅·特蕾西定制的几幅大尺寸的家庭成员肖像画。

　　这番切割屏风的操作，要是被惠更斯知道，一定会气得从坟墓里跳将出来，大喊"住手！"不过，由于设计师在设计时考虑到了整体的效果，切割后的屏风跟绘画、天花板及地板等同处一室时并无违和感。

　　这个如今被称为"老漆房"（Vieux-Laque-Zimmer）的房间于 1770 年左右装饰完毕，成了玛丽娅·特蕾西的最爱[2]。在灯光的照射下，整个房间辉煌中带着温情，活泼中带着沉稳，无论从规模[3] 还是

1　Michael Elia Yonan: *Empress Maria Theresa and the Politics of Habsburg Imperial Art,* Penn State Press, 2011, p. 99.

2　Beate Ellmerer: *Schloss Schönbrunn,* Wien: Schloß Schönbrunn Kultur-und Betriebsges.m.b.H., 1993, p. 27.

3　总面积近 64 平方米。

图4-44　"老漆房"中的中国漆屏细部

　　精美程度来看，都可称得上是同类以漆屏装饰的房间中的典范。

　　到了18世纪末，漆屏房间在欧洲开始式微。这主要是因为新古典主义在设计领域逐渐抬头，洛可可风格则风光不再。不过，即使在这种情况下，以中国风装饰的壁画却逆势而上，掀起了一个小高潮。

　　中国风壁画从18世纪30年代起开始盛行，比较有名的例子有意大利画家皮埃特罗·马萨（Pietro Massa）于1732年至1735年间为都灵的王后别墅（Villa della Regina）中的"中国闺阁"（Gabinetto Cinese）天花板所画的壁画；柏林的桑苏西的中国之家壁画（参见图3-62）以及意大利画家乔瓦尼·多梅尼科·提埃波罗（Giovanni Domenico Tiepolo，1727—1804）于1757年在维琴察（Vicenza）的瓦尔马拉纳森林别墅（Villa Valmarana ai Nani）里的"中国房间"（Camera Cinese）所画的壁画等。

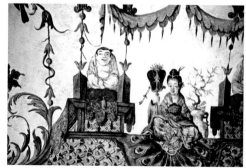

图4-45　都灵王后别墅中的"中国闺阁"天花板壁画及细部

图4-46

295

瓦尔马拉纳森林别墅中"中国房间"里的壁画

从18世纪末到19世纪初，一位没有署名的画家在捷克布拉格的特洛伊城堡（Zámek Troja）一楼的东北翼画了一组中国风的壁画。这些画几乎都取材于纽豪夫《荷使初访中国报告》中的插图，但有的画面也被稍微改动过。比如在一幅描绘中国牌坊的画上增加了"窈""窕"两个汉字。这两个字取自吉歇尔的《中国图说》（参见图4-58），这说明图像的设计者曾参考过多种资料。

1798年，由于遭到拿破仑军队的进攻，拿坡里国王费迪南多四世（Ferdinando IV,1751—1825）[1]和他的妻子玛丽亚·卡罗莱纳（Maria Carolina, 1752—1814，她是玛丽娅·特蕾西的女儿）被迫逃离了他们的居住地那不勒斯，搬到了西西里的巴勒莫。在巴勒莫，费迪南多四世收购了一处带有山丘和绿植的土地，当时此块土地上已经有了一幢带有中国风的房子。

这幢房子是贝内代托·隆巴多·德拉·斯卡拉（Benedetto Lombardo della Scala）男爵于1790年建造的，原来只供狩猎时使用。为了能够适应王室居住，费迪南多四世委托著名的建筑师朱塞佩·韦南齐奥·马尔乌利亚（Giuseppe Venanzio Marvuglia, 1729—1814）对房子进行扩建。马尔乌利亚是原来那幢建筑的设

1　他从1759年到1806年为拿坡里国王，称费迪南多四世；1759年到1816年亦为西西里国王，称费迪南多三世。

图4-47　特洛伊城堡东北翼的壁画及细部

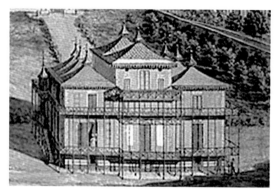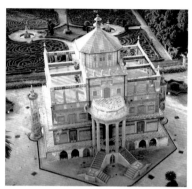

图4-48　西西里画家皮埃特罗·马尔托拉纳（Pietro Martorana）于1797年绘制的中国宫前身（左）；中国宫鸟瞰图（右）

计师，因而房子的扩建对他来说是驾轻就熟的事情。

1799年，扩建工程完工。因为建筑的外观呈中国风，所以许多人称之为"中国宫"（Palazzina Cinese）。

中国宫除了有地下室以外，地面还有4层。最高的第四层采用攒尖式屋顶，造型类似于中国的亭子。在第一层的接待室、餐厅、游戏室和国王卧室旁都有中国风的装饰。

图4-49　中国宫接待室一角及天花板

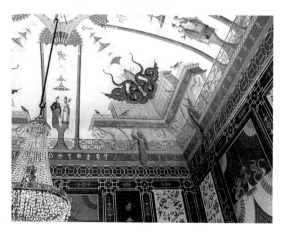

接待室的墙壁上有中国风的壁画和蓝底金字的古汉字条屏。墙体与天花板之间画着连钱纹、汉字以及中国风的栏杆。天花板上装饰着繁复的几何图案和珍禽异兽；成双成对的中国人站在两根立柱之间的台子上，他们的上方有重叠的华盖。

餐厅的墙壁上画的是中国风景以及从事劳作的男女，风格上受到康熙朝《御制耕织图》以及中国外销壁纸的影响。

国王卧室旁的天花板也有中国风的装

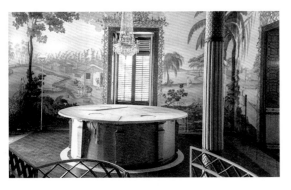

图4-50 中国宫餐厅一角，图中的圆桌可以在地下室和一楼之间升降

图4-51 《御制耕织图·碌碡》局部

图4-52

中国宫国王卧室旁天花板上的壁画，注意左右两侧有两层栏杆（女性在上一层），一方一圆，相映成趣

饰，其风格与接待室的大体相同，但更加绮丽且富有想象力。在这里，一群中国人倚着栏杆，或互相交流，或看着下面，每个人的神态都不一样。

图4-53

上图细部，可看到人物丰富的表情

游戏室的四壁画的都是真人般大小的肖像画，这些人物来源于多种出版物，但由于精心安排了互动的关系，因此看起来相当自然。游戏室的天花板同样有壁画，但比起其他房间来就显得较简单了。

中国宫的壁画虽然

图4-54　中国宫游戏室一角

图4-55　上图右侧壁画细部[1]

已经糅杂了新古典主义的元素，但洛可可装饰艺术的想象瑰丽和机智诙谐等特点依然无处不在，在新旧艺术的交融方面，树立了标杆。此后意大利的其他中国风壁画，如绘于1830年代的贝加莫（Bergamo）莫罗尼宫（Palazzo Moroni）"中国厅"（Sala Cinese）壁画以及绘于1880年代的巴勒莫诺曼王宫（Palazzo dei Normanni）的"中国厅"壁画，都有模仿巴勒莫中国宫壁画的痕迹，但是无论在构思的巧妙、色彩的活泼以及细节的准确等方面，都无法跟巴勒莫中国宫的中国风壁画相提并论。

1　此图中的人物主要取材于钱伯斯《中国建筑、家具、服饰、机械和用具的设计》以及纽豪夫的《荷使初访中国报告》的插图。
—
2　此图的人物和建筑主要取自纽豪夫的《荷使初访中国报告》，钱伯斯的《中国建筑、家具、服饰、机械和用具的设计》以及威廉·亚历山大的《中国服饰》（The Costume of China）。

图4-56　贝加莫莫罗尼宫的"中国厅"一角[2]，下面为墙壁，上面粉红色背景的部分为天花板

# 4.3

# 壁　纸

1　Kate Sanborn: *Old Time Wall Papers*, New York: The Literary Collection Press, 1905, p. 36.

—

2　所谓的"烫金"，实际上多是"烫银"。将银箔烫上皮革后，再涂上一层带黄色的清漆，银色看起来就成了金色。

1750 年，法国女诗人、剧作家安妮－玛丽·杜·勃凯奇（Anne-Marie du Bocage）在一封信中谈到了她到好友、英国作家伊丽莎白·蒙塔古夫人（Mrs.Elizabeth Montagu， 1718—1800）位于伦敦的豪宅去吃早餐时的情形。在信中，她特别提到了蒙塔古夫人的家里装饰着"北京纸"并且陈列着"最好的中国家具"[1]。她所说的"北京纸"，实际上是中国出口到欧洲的壁纸。

那为什么在蒙塔古夫人家里有中国的壁纸呢？

在近代以前，中国人没有用壁纸装饰住宅的传统，古代描绘家庭生活的画作中也不见壁纸的踪影。反观欧洲，由于石砌的建筑内部比较寒冷且表面粗糙，因此早在 9 世纪就开始用印花的羊皮覆盖墙壁了。

到了 17 世纪，荷兰制造的用于覆盖墙面的皮革质量很高，以至于希洛尼姆斯·斯维尔茨在他的《婚姻的十大乐趣》一书中把阿姆斯特丹的烫金皮革[2]列为新婚夫妇必备的用品之一。

不过由于印花皮革工艺复杂，价格昂贵，从 16 世纪中叶开始，一些中产阶级家庭用印刷了图案的纸张代替皮革来覆盖墙面，成为最早的正式的墙纸。

图4-57　荷兰画家彼得·德·霍赫的《优雅环境中的休闲时光》，背景的墙面上贴着烫金的皮革。注意柜子上陈列着中国的青花瓷碗。约1663—1665年

美国纽约大都会艺术博物馆藏

图4-58　吉歇尔《中国图说》中的一幅插图

开始时墙纸上的花纹基本照搬印花皮革的图案，但是后来变得越来越复杂，但仍以连续的图案为主。

1667 年，著名学者吉歇尔在阿姆斯特丹出版了《中国图说》。这本书中有两幅描绘中国闺阁的插图，图4-58 是其中的一幅。在这幅图中，一位裹着三寸金莲的中国少妇正在逗鸟，她的身后有一张桌子，桌子上有一幅山水画。桌子后面的墙上除了挂着一幅汉字斗方和一幅花鸟画外，还贴着有连续团花纹的壁纸。

吉歇尔为了强调画中描绘的是中国女性闺房中的真实情况，就说他的这幅画来自中国的传教士。[1] 他说的也许是事实。不过在当时的荷兰出版界，为了迎合读者的趣味，有随意更改原始图片的习惯，《中国图说》中的这幅插图也未能幸免，被出版商添加了原来并不存在的欧洲风格的墙纸。好在插图并未被改得面目全非，从中还能看出两幅中国的挂轴屏条，这倒为欧洲的中国壁纸的起源提供了一种较为合理的解释。

早期欧洲诸国东印度公司船员在中国采办商品时，有时会得到商行赠送的中国画条屏作为礼物。另外，在中国传教的耶稣会传教士也会定期把在中国收集的艺术品寄往欧洲，这当中也包括中国画。当欧洲人看到这些画在宣纸上的充满了异国情调的绘画时，觉得完全可以用来装饰墙面，于是就开始了有意识的定制和采购。这样，一包包画着中国场景的壁纸就随着荷兰、英国、法国等国的东印度公司的大帆船漂洋过海，到了欧洲。在这些壁纸中，绝大部分是手绘的，且图案基本上不相重复，这体现了定制品的特点。

中国壁纸最早到达欧洲的时间可能是在 17 世纪末 [2]，当时的

1  Athanasius Kircher: *China Illustrata,* tr. Charles D. Van Tuyl, Bloomington:Indian University Press, 1987, p. 102.
——
2  Gill Saunders: *Wallpaper in Interior Decoration,* New York: Watson-Guptill Publications, p. 63.

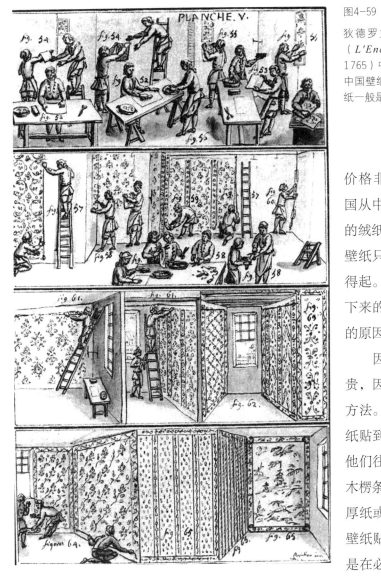

图4-59
狄德罗主编的《百科全书》
（L'Encyclopédie，1750—
1765）中贴壁纸的插图。与贴
中国壁纸的方法不同，欧洲壁
纸一般是直接贴到墙壁上的

价格非常昂贵。直到1760年代，英国从中国进口的壁纸的价格是本地产的绒纸[1]的20倍，所以一般来说中国壁纸只有王公贵族或者大户人家才用得起。这也就是为什么现在能够保存下来的壁纸基本上都在宫廷和古堡里的原因。

因为中国壁纸来之不易且价格昂贵，因此欧洲人专门改进了贴壁纸的方法。以前他们直接把欧洲生产的壁纸贴到墙壁上，但为了中国的壁纸，他们往往首先在墙壁上钉上许多竖的木楞条，然后将壁纸裱到大幅的棉布、厚纸或是亚麻布上，最后再将裱好的壁纸贴到木楞条上。这种做法的好处是在必要时这些壁纸可以卸下来，然后贴到别处。

从题材和内容上来看，中国壁纸跟中国画一样，大致可以分为三大类，即花鸟、山水和人物。欧洲人很喜欢中国的人物，因此花鸟和山水壁纸中也常能见到人物。

花鸟壁纸最先到达欧洲。以花鸟为主的清供壁纸在欧洲很有市场，其表现的对象为精致、名贵的花果、盆栽、宠物、古玩等，常常有石阶、石桌、盆架、栏杆等附属点缀品。为了配合欧洲高大的墙壁，壁纸中的植物往往高达二三米[2]。图4-60、4-61的清供图中有寓意吉祥的桔科植物和寓意爱情的鸳鸯。这些欧洲人都不会在意，他们只需要颜色鲜艳、花样新奇的设计。

[1] 一种将细绒粘在纸上而成的壁纸。

[2] 中国出口壁纸的标准尺寸是3.65米高，91至122厘米宽。

图4-60

清供图局部。花盆中的叠石与庭院中的太湖石相映成趣。壁纸生产于1770年左右，现存于英国西约克郡的哈伍德宅邸（Harewood House）

图4-61

清供图局部。18世纪晚期

英国维多利亚和阿尔伯特博物馆藏

　　跟清供壁纸一样，纯花鸟及花鸟人物壁纸中的植物往往也很高大。例如英国林肯郡贝尔顿宅邸（Belton House）壁纸中的湘妃竹顶天立地，相比之下，前景的人物就显得比较矮小（图4-62）。另外，为了配合18世纪在欧洲流行的洛可可艺术风格，壁纸中植物的主干通常呈略微弯曲的S形或C形。跟中国文人画家笔下的大片留白不同，这些壁纸中的高大树木一般会连成一片，相互穿插，形成绿屏或是花屏，具有强烈的装饰效果。在穿插的花枝中，点缀着各种颜色的蝴蝶、蜻蜓和鸟儿，它们或飞翔或伫立，或觅食或呼朋引伴。整个画面生动灵活，就好似一曲优美的纸上交响乐。

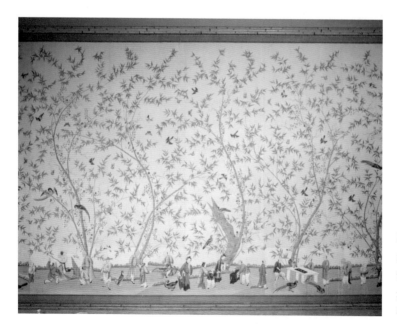

图4-62

花鸟人物壁纸局部。19世纪

英国林肯郡贝尔顿宅邸

图4-63

303

前图细部。妇女儿童在向货郎购买物品。
注意图中的湘妃竹非常粗壮

　　山水（风景）壁纸多采用鸟瞰或是俯视的
构图法。虽然中国传统山水画中大都绘有人物
和房舍，以表现"天人合一"的境界，但因为
描绘的主要对象是自然，所以人物和房舍数量
较少。而在壁纸画匠的笔下，山水基本上只成
了人物和建筑的背景。

图4-64　风景壁纸。18世纪中叶

英国诺福克郡布理克林堂（Blickling Hall）

　　人物壁纸是所有壁纸中最贵的，价格大约是花鸟壁纸的一倍半。人物壁纸
上的内容跟中国传统的风俗画类似，只是场面更加宏大，故事更加繁复，人物
更加传神。细分起来，人物壁纸大概还可以分成两类：第一类描绘生活形态，
举凡日常生活、状元及第、算命拆字、官员巡视、狩猎娱乐、戏曲表演等，应
有尽有；第二类则是描绘劳作程序，包含中国主要出口商品茶、丝绸、瓷器以
及稻米等的生产、制作过程。

图4-65
水边茶馆。18世纪
法国巴黎卢浮宫博物
馆藏

图4-66
台湾官民修妈祖庙。
18世纪
荷兰阿姆斯特丹国家博
物馆藏

图4-67
戏曲人物。此壁纸的
图案是重复的。为了
使重复的图案看上去
不那么单调，右侧长
髯翁的一部分衣服被
涂成了绿色，以与左
边的相区分。
18世纪
英国德文郡萨尔川姆宅
邸（Saltram House）

图4-68 仪仗队。18世纪

德国卡瑟尔（Kassel）壁纸博物馆藏

图4-69 卜测官运。18世纪

意大利斯杜皮尼吉（Stupinig）行宫（Palazzina di Caccia）藏

　　在第一类的人物壁纸中，场面最大、人数最多的要数位于西班牙瓜达拉哈拉的柯提拉宅邸（Palacio de la Gotilla）的中国沙龙（Salon Chino）中的壁纸。

　　中国沙龙由伊格纳西奥·菲格罗亚（Ignacio Figuero）和安娜·德·托雷斯（Ana de Torres）于19世纪末设立。但其中的壁纸则是这对夫妇于19世纪中期居住在法国巴黎时所购买的，可能生产于19世纪初。

　　中国沙龙的面积约有60平方米，室内墙高4.2米，其中三面墙上覆盖着壁纸。这些壁纸单幅宽50厘米，虽然有少数重复的地方，但是总体画面表现的内容非常丰富，人物多达300余个。

图4-70　柯提拉宅邸的中国沙龙

　　壁纸中最精彩的部分是描绘武科考试放榜的场面。只见在一个台子上，有4个头戴红缨礼帽的吏员正在合力打开一个巨大的榜单，榜单的左侧用红笔写着大大的"中"字，中间部分是第三十名到第四十名的武生的名字和籍贯。

　　榜单上的汉字有近130个，加上台子高处灯笼上以及左边旗帜上的汉字，总数超过140个。这么多的汉字集中在

图4-71

中国沙龙中的壁纸局部，描绘的是武科放榜时的情形

图4-72

左图细部

一起，是欧洲的中国壁纸中绝无仅有的例子。

如果仔细端详榜单上的汉字，就会发现里面的人名和地名都有点奇怪，原来壁纸的创作者用了许多谐音字跟这些武举人在开玩笑呢，比如：

第三十二名杨大肺（羊大肺）

第三十三名猪大长（猪大肠）月桂县

第三十六名蔡仲凉（菜种良）玉兰县

第三十七名羌至好（姜至好）牡丹县

第三十八名范再添（饭再添）紫微（紫薇）县

第三十九名何必先（荷必先）梅桂（玫瑰）县

第四十名刘在后（柳在后）木犀（木樨）县

幽默风趣是中国风装饰的一大特色，不过在画面上一般都是以动作和情节体现，像这种以文字来戏谑的方法，实在是别具一格。

在第二种人物壁纸中，由于需要描绘生产的过程，壁纸的设计者有时会尽量多地将不同的步骤和工序纳入同一个画幅中，这样俯视的构图就有了用武之地。比如图4-73表现的是制作瓷器的过程，除了选泥和窑烧外，瓷器制作的大部分步骤在这幅图里都能看到。如下面亭子里有人拉坯并晾晒素坯，中间房子的外廊里有人在素坯上作画，房子的外面有人将上好釉的瓷坯送去窑烧，而最高处右侧的桥上有人正将烧好的瓷器挑往外地贩售等。

图4-74

左图细部

图4-73　表现瓷器制作的壁纸。
18世纪

英国西约克郡哈伍德宅邸

图4-75

踩茶图。用脚踩揉茶
叶是制作发酵茶的一
个步骤。18世纪

英国德文郡萨尔川姆宅邸

图4-76　制丝图。18世纪

瑞士里吉斯贝格（Riggisberg）阿贝格（Abegg）博物馆藏

图4-77
爱斯特哈泽宫小
中国沙龙一角

图4-78 维尔屈西别墅里的
姑苏木刻版画

　　除了手绘壁纸外，姑苏桃花坞等地出口的版画也会被用来当作壁纸，只是这种壁纸常常放在框子里。图4-77是位于奥地利艾森施塔特（Eisenstadt）的爱斯特哈泽宫（Schloss Esterházy）里面的"小中国沙龙"（Kleine Chinesische Salon）的一角。这间屋子墙上的壁纸就来自桃花坞，其中有些画幅是重复的。 另外，位于捷克共和国首都布拉格以北25公里处的维尔屈西别墅（Zámek Veltrusy）也装饰了许多姑苏版画。这批版画被贴在木板上之后，还被刷上了一道清漆，因此看上去更像是壁板（图4-78）。

　　由于中国壁纸是外销产品，因此有一些中西合璧的特点。比如西洋的近大远小的透视法和中国传统的散点透视法会出现在同一个画面中。在用光方面，一方面为树干、廊柱、衣纹等不受光的地方加上了阴影，另一方面，无论人物在室内还是在室外，其面部、手臂等未着衣物的部分一般都是单线平涂，没有明暗的区分。在用色方面，比较常用的有土黄、淡绿、青莲、靛蓝、赭石等。这些颜色的配合使得画面呈现出温馨的感觉。

　　总体来说，中国壁纸呈现的内容比传统的中国画丰富得多，因而看上去相当热闹。不过由于审美趣味的不同，欧洲人往往还是嫌不够热闹，因此要求中国商人在包装时额外再附上一些壁纸，以便他们从多余的壁纸中剪出蝴蝶或是鸟儿等，贴到已经上墙的壁纸上。上述贝尔顿宅邸花鸟人物壁纸（图4-62）中右侧有三只鸟儿的飞行姿态完全相同，就是经过剪贴后的结果。

1806 年，英国当时的威尔士王子（后来的乔治四世）受他情妇菲兹赫伯特夫人（Mrs. Fitzherbert）之托，参加了菲兹赫伯特夫人的闺蜜佛朗西斯·英格兰姆（Frances Ingram）主持的一次晚宴。在王子带去的礼物中，就有来自中国的壁纸。佛朗西斯·英格兰姆后来把壁纸送给了自己的女儿赫特福德夫人（Lady Isabella Hertford，她于 1807 年成为威尔士王子的情妇），后者直到 1827 年才将王子送的壁纸贴到自己在英国西约克郡利兹的纽塞姆庄园（Temple Nowsam）的墙上。

壁纸贴好后，赫特福德夫人总觉得缺少了点什么，于是就把剩余的壁纸上的鸟儿和蝴蝶都剪下来贴到了壁纸上。即使是这样，她还是觉得不够热闹，于是又从其他地方剪了些稍大的鸟儿贴到了壁纸上。

赫特福德夫人的剪贴技术非常高明，以致在很长一段时间内来访者并没有发现壁纸上有什么异样。直到 1966 年，随着贴纸的褪色以及胶水的黏性失效，才有人看出破绽。研究者们花了两年的时间，终于弄清楚了赫特福德夫人最后贴上去的那些鸟儿的来源。

原来那些鸟儿来自一套叫做《美洲鸟类》（*The Birds of America*）的书。该书出版于 1827 年至 1838 年之间，因为是大开本（100.33 厘米高，72.38 厘米宽）且有 435 幅手工上色的铜版画插图，成本较高，书的作者约翰·詹姆斯·奥杜邦（John James Audubon）在 1823 年就打出广告，希望通过预售筹措出版资金。赫特福德夫人是预购者之一，书出版后，她自然就得到了一套。

赫特福德夫人为《美洲鸟类》预付了大约 1000 美元的订金，这在 1820 年代是一笔巨款。可是有钱人就是任性，为了让她的壁纸上的中国鸟儿有多一点的伴儿，她竟然将《美洲鸟类》中 10 张图版上的 25 只鸟儿"走私"到了中国壁纸的树丛中。

《美洲鸟类》初版只印了不到 200 套，流传下来的大概有 120 套，其中的 107 套被收藏在了图书馆或是博物馆，也就是说只有 10 套左右可以在市场上流通。2010 年 12 月 6 日，一套完整的《美洲鸟类》在伦敦索斯比拍卖行以大约

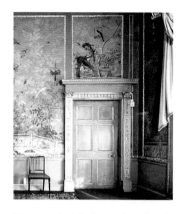

图4-79　纽塞姆庄园一角，墙上有
中国壁纸。请注意右侧门上的壁纸
图案

图4-80　纽塞姆庄园门上壁纸细部（左）及《北美鸟类》
中的哥伦比亚松鸦（Columbia Jay）的插图（右）

1　Lesley Hoskins (ed.): *The
Papered Wall*, New York: Harry
N. Abrams, 1994, p. 54

1150万美元的价格成交，成了全世界最贵的图书。

　　赫特福德夫人因为自己的爱好而毁掉了一套价值上千万美元的图书，就凭花了如此昂贵的装修费却又自己动手装饰墙壁这一点，她的芳名也应该被载入吉尼斯世界纪录。

　　长期以来，西方认为中国没有可信的生物著作及插图，赫特福德夫人的这件轶事也许可以说明中国无名氏画匠的水平可以比肩奥杜邦这样的世界顶级花鸟插图画家。只可惜这些精美的花鸟画很少出现在中国本土市场或是出版物中。

　　中国壁纸刚进入欧洲，就有商家开始模仿。1680年代在英国就有纸商打出广告，推销"日本壁纸"[1]。在17、18世纪的欧洲，由于地理知

图4-81　英国伦敦纸商爱德华·布特林（Edward Butling）印制的商业名片，右上角的壁纸图案受到中国花鸟壁纸的影响。约1690年

图4-82
英国制中国风壁纸。18世纪
英国维多利亚和阿尔伯特博物馆藏

识的缺乏，人们常常把中国、印度和日本三地混为一谈。因此许多人把中国壁纸称为"印度纸"或是"日本纸"。由于模仿者无法掌握中国手绘壁纸的笔法和构图的神韵，因此他们的山寨货只能以欧洲"中国风"图案为主。

欧洲人除了用壁纸装饰大块的墙壁外，有时在局部的墙壁上还会挂上绘在帆布或亚麻布上的中国风装饰性油画，这种油画的用法与中国的木刻版画壁纸类似，大都需配以外框。图4-83是法国路易十五的王后玛丽·莱辛斯卡（Marie Leszczyńska，1703—1768）在宫廷画师指导下参与绘制的一幅装饰性油画，描

图4-83　玛丽·莱辛斯卡等绘制的《南京街景》。
1760年代

法国巴黎凡尔赛宫藏

图4-84　《荷使初访中国报告》中的《南京街景》

图4-85　琼斯绘制的装饰油画

绘的是南京的街景。1761年，莱辛斯卡王后决定在她的住处创建一个"中国室"，在里面装饰一组中国风的油画。王室的5位画家受命绘制这些装饰画，王后参与了其中8幅画的绘制，包括这幅《南京街景》，其原型是《荷使初访中国报告》中的一幅插图。

1810年左右，英国画家罗伯特·琼斯（Robert Johns）为英国布莱顿的英王阁绘制了一批中国风装饰性油画。这批画在1850年前后被维多利亚女王（1819—1901）移到了白金汉宫的"亭子早餐室"（Pavilion Breakfast Room），也就是现在的"中国餐室"（Chinese Dining Room）。

1840年，中英之间爆发了"鸦片战争"，输往欧洲的中国正宗壁纸的货源受到了影响。同时，法国用机器印制大张壁纸的技术得到了提高，使得法国壁纸特别是风景壁纸越来越流行，中国壁纸就此慢慢地淡出了欧洲人的视线。

# 4.4
# 壁 毯

1 Catalogus, sive Recensio Specialis Omnium Codicum.

1690 年，时任维也纳图书馆馆长的丹尼尔·德·耐塞尔（Daniel de Nessel）在印制维也纳图书馆珍藏的手稿目录[1]时，收录了一幅来自中国的《煎茶图》。在这幅图中，一位衣着华丽的中国贵妇正在跟一位丫鬟一起在炉子上准备茶汤。她们身后的地上有 3 只坛子，坛子旁边有一张嵌了螺钿的桌子，桌子上放着一些茶具。从中国人生活的角度来看，这一切都中规中矩。不过，在桌子后面的墙壁上，却好像有一张织毯覆盖在上面，这在中国的室内装饰中是不同寻常的。

跟壁纸一样，壁毯在近代以前的中国传世绘画作品中缺席。换言之，中国古代并没有以壁毯装饰墙壁的习俗。那么《煎茶图》中的类似织毯的覆盖物，有没有可能是欧洲人添加上去的呢？

答案是肯定的。欧洲人在表现中国人生活的图像中画蛇添足地掺入一些欧洲的私货的现象屡见不鲜，壁毯也是私货之一。最明显的例子是在达帕的《大清志》的插图中，1660 年代中国福州的靖南王府和北京的内阁大学士府邸的墙上都赫然挂着巨大的壁毯。

这些并不存在的壁毯出现于描

图4-86《煎茶图》

图4-87

《大清志》中的
福州靖南王府。
后期手工上色

图4-88

《大清志》中的
北京内阁大学士
府邸。后期手工
上色

绘中国的插图中，只能说明一个问题，那就是在当时的欧洲，壁毯在大型建筑中扮演着重要的角色。事实上，在大型油画登场之前，壁毯是王公贵族豪宅中的颜值担当。它以高超的工艺、绚丽的色彩以及生动的叙事获得了中上层人士的青睐。

欧洲制作壁毯的工艺来源于中东。在亚历山大大帝时代，希腊进口了许多壁毯并开始了本土生产壁毯的实践。第一次十字军东征后，一些制作精良、工艺复杂的东方壁毯被引进到欧洲。壁毯主要用于覆盖城堡和教堂等建筑的裸露墙面，也可以作为收藏品展示。

到了 14 世纪初，欧洲壁毯的制作有了显著的发展，特别是在法国北部和佛兰德地区。巴黎、布鲁塞尔、昂热（Angers）和阿拉（Arras）等城市是制作壁毯的中心。这个时期的壁毯，往往以一整套的形式来记叙历史上的传说以及帝王的丰功伟绩。一套壁毯一般有 6 幅左右，但有的会超过 10 幅，在昂热制作的《启示录》（*Apocalypse*）壁毯甚至多达 60 余幅。

法国波旁王朝的创立者亨利四世（1553—1610）对壁毯这门工艺表现出了极大的兴趣。1602 年，他为两位来自佛兰德的壁毯制造商租下了戈贝兰家族在巴黎的染色工厂场地，这就是著名的戈贝兰壁毯制造厂的前身。1662 年，这个工厂被路易十四买下，成为王家产业。

两年后，即 1664 年，路易十四的重臣让 - 巴蒂斯特·科尔贝（Jean-Baptiste Colbert）在法国北部城市博韦创立了博韦壁毯厂。科尔贝秉持重商主义的思想，希望通过法国国内生产优质产品来减少进口，从而提升国内的经济实力。

由于戈贝兰壁毯厂的产品只供法国王室使用，因此，在图案上常受到王室的掣肘。相反，博韦壁毯厂虽然也受到王室的资助，但产品却主要是面向大众市场，这样在图案的设计上也就比较灵活。工厂从 17 世纪末到 18 世纪中叶生产的产品中，有许多带有中国的烙印。

约从 1688 年开始，博韦壁毯厂设计生产了一套带有怪诞风格的壁毯，表现了向酒神巴克斯（Bacchus）及牧神潘（Pan）献祭等内容。壁毯的构图受

图4-89　博韦壁毯厂怪诞系列壁毯中的《骆驼图》

美国纽约大都会艺术博物馆藏

图4-90

博韦壁毯厂怪诞
系列壁毯中左右
侧花边中的中国
风人物

图4-91　博韦壁毯厂怪诞系列壁毯中上下侧
花边中的中国风人物

到了法国王室设计师让·贝兰的影响，由让－巴蒂斯特·蒙诺耶（Jean-Baptiste Monnoyer）设计主画面，蒙诺耶和盖－路易·维南萨尔（Guy-Louis Vernansal）共同设计花边，花边中嵌入了中国风人物形象。

几乎在同一时期（约 1685—1690 年代），博韦壁毯厂还设计生产了另一套俗称为《中国皇帝》（L'Empereur de la Chine）[1]的壁毯。壁毯的设计师中除了维南萨尔和蒙诺耶外，还有一位叫让－巴蒂斯特·贝兰·丰泰耐（Jean-Baptiste Belin de Fontenay）的画家，他是蒙诺耶的女婿。维南萨尔擅长画历史画，因此成为主设计师，而蒙诺耶和丰泰耐都是花卉和静物画家，对处理植物、家具等图案得心应手。

《中国皇帝》一套有 9 幅壁毯，后人给每幅壁毯都取了名字，分别是《皇帝上朝》《皇帝出巡》《天文学家》《夜宴》《采菠萝》《狩猎归来》《皇帝出海》《皇后登舟》《皇后品茶》。在这 9 幅壁毯中，《皇帝上朝》和《狩猎归来》以横

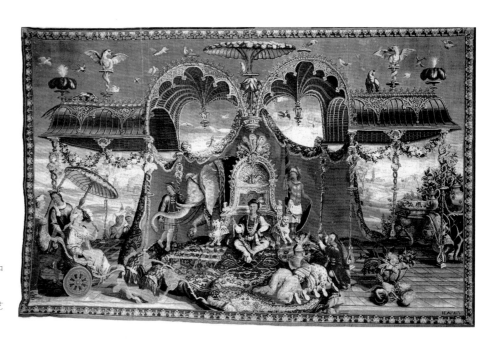

图4-92

《中国皇帝》中的《皇帝上朝》

美国纽约大都会艺术博物馆藏

图4-93　《皇帝上朝》中的中国皇帝（左）与《荷使初访中国报告》中的尚可喜的形象（右）对比

1　《荷使初访中国报告》中的汉字示例综合了卫匡国的《中国上古史》、吉歇尔的《埃及的俄狄浦斯》（Oedipus Aegyptiacus）等书籍中收录的一些汉字，对欧洲的中国风装饰艺术影响很大。参见图1-53，图2-52。

幅的形式编织，其余的则以竖幅编织。客户购买时，可以买全套，也可以买其中的几幅。博韦厂甚至可以根据客户墙壁的实际大小，对壁毯进行一定程度的剪裁，以满足客户的需求。

　　《中国皇帝》中的人物、建筑以及植物等的形象，主要来自纽豪夫的《荷使初访中国报告》、吉歇尔的《中国图说》以及李明的《中国近事报道》等书。比如《皇帝上朝》中的中国皇帝形象，来源于《荷使初访中国报告》中的平南王尚可喜的插图，他宝座上的汉字，则来源于同一本书的有关中国文字的插图。[1]

图4-94　《皇帝上朝》中的皇帝宝座上的汉字（左）与《荷使初访中国报告》中的汉字插图（右）对比

图4-95 《天文学家》

法国巴黎卢浮宫博物馆藏

图4-96 《天文学家》中的欧洲天文学者（上）与《中国图说》中的汤若望的形象（下）对比

1 此书于康熙甲寅年（1674）在中国出版。到了1680年代已经流传到了欧洲。1687年南怀仁在欧洲出版《欧洲天文学》（Astronomia Europaea）时用了《新制灵台仪象图》的一幅插图。

而在《中国皇帝》系列中的另一幅壁毯《天文学家》中，设计者则又借鉴了《中国图说》以及在中国主持钦天监的比利时传教士南怀仁（Ferdinand Verbiest，1623—1699）编写的《新制灵台仪象图》[1]中的插图。比如壁毯中欧洲天文学者的形象，来自《中国图说》中的耶稣会传教士汤若望（Johann Adam Schall von Bell，1591—1666）的插图，而那只黄道仪，则来自《新制灵台仪象图》中的有关北京观象台天文仪器的插图。

有意思的是，由于在设计《中国皇帝》壁毯的前夕来自南京的中国天主教徒沈福宗于1684年访问了法国，因此这套壁毯也很可能应景地插入了

图4-97 《天文学家》中的皇帝宝座上的黄道仪（左）与《新制灵台仪象图》中的黄道仪插图（右）对比

一些反映时事的内容。比如在《皇帝上朝》中，中国皇帝右手握着类似筷子的权杖以及皇帝坐在用汉字装饰的宝座上这些细节，很可能反映了沈福宗在受到路易十四接见时曾经表演过用筷子吃饭，后来又应巴黎《风雅信使》杂志的邀请，演示了用毛笔写汉字的轶事。

《中国皇帝》系列壁毯是博韦壁毯厂的畅销产品，持续生产了40多年。1732年12月，法国商业委员会在检查博韦工厂时发现，这个系列的用于复制经线上图案轮廓的底稿已经被磨损得无法继续使用了[1]，可见其受欢迎的程度。

图4-98　1687年巴黎出版的沈福宗像[2]，他左手持的"天主圣教"4个字正是他给《风雅信使》作演示时所书写的

这套壁毯虽然开放购买，但由于一套需数年才可以织成，因而需要预先订购，甚至需要通过中间商的运作才能买到。早期产品中的第一套（含金线）和第四套被一对兄弟路易斯·奥古斯特·德·波旁（Louis Auguste de Bourbon，1670—1736）和路易斯·亚历山大·德·波旁（Louis Alexander de Bourbon，1678—1737）买走，这一对兄弟是路易十四和他的情妇蒙特斯潘侯爵夫人所生的孩子，后来被承认为国王合法的子嗣，分别获封曼恩公爵（Duc du Maine）和图卢兹伯爵（Comte de Toulouse）。他们小时候很可能去过路易十四送给他们的母亲的特里亚农瓷宫，长大后都喜欢收集中国艺术品，对中国风壁毯的喜爱也是顺理成章的事情。

1　Charissa Bremer-David: *French Tapestries & Textiles in the J. Paul Getty Museum*, Los Angeles: The J. Paul Getty Museum, 1997, p. 92.
—
2　此像的说明文字为："沈福宗为出生于南京省的中国人，父母是基督徒。他在洗礼时被命名为迈克尔，在坚信礼时被命名为阿方索。1684年他与耶稣会在中国的传教士总管柏应理神父来到欧洲。路过法国时，他有幸在陛下面前以中国人的方式问候，并在他面前吃饭。他在罗马亲吻了教皇的脚。"

就在沈福宗访问法国的第二年（1685），路易十四废除了《南特敕令》，大批法国胡格诺教派的工匠逃离法国，到莱茵河地区定居，这其中包括来自法国奥比松（Aubusson）地区的壁毯制作商让·巴拉邦一世（Jean I Barraband，1650—1709）和他的表弟皮埃尔·梅希尔一世（Pierre I Mercier，1650—1729）。梅希尔一世于1686年11月获得了制作织毯的专利后，与巴拉邦一世在柏林成立了一家壁毯厂，为勃兰登堡选帝侯宫及后来的普鲁士王宫提供壁毯。巴拉邦一世负责主要的设计，他于1709年去世后，他的儿子巴拉邦二世继承了他的工作。

腓特烈一世的王后索菲亚·夏洛特很喜欢中国和中国风艺术，她可能见过法国博韦壁毯厂生产的《中国皇帝》系列壁毯，于是向巴拉邦和梅希尔的壁毯厂订购了一套类似的壁毯。壁毯厂经过设计、制作，最终完成了订单，但夏洛特很可能没有看到成品，因为工厂最早的交付记录是1713年，其时王后已经去世了8年。巴拉邦一世也在交付之前去世，所以柏林的中国风壁毯系列基本上是在巴拉邦二世的主持下完成的。

图4-99 柏林厂的《皇帝上朝》壁毯（局部）
私人藏

图4-100 柏林中国壁毯花边里的中国女性形象

　　柏林中国风壁毯的所有图案中，只有一幅与博韦厂的相同，那就是《皇帝上朝》。不过，柏林壁毯厂用的是镜像图案。另外，柏林厂的花边与博韦厂的也有所不同。

　　柏林的中国壁毯制作了许多套。全系列用金丝、丝绸和羊毛制成，色彩鲜艳、工艺精良，在市场上颇受好评。

　　就在梅希尔一世于柏林获得制作织毯的专利3年后，另一位从法国移居到英国的胡格诺教工匠约翰·范德班克（John Vanderbank）已经在为王室提供壁毯了。

　　位于伦敦大王后街（Great Queen Street）范德班克住宅中的壁毯作坊至迟于1689年开始生产壁毯。壁毯中有一部分带有中国风。这些壁毯的敷色和构图，受到了中国漆屏风的影响：壁毯的背景的颜色比较深，一组组人物、动物或植物等"悬浮"在背景上，就好像是马洛设计的壁板的扩大版（参见图4-21）。壁毯中的人物和建筑比较多元，但基本上可以看到中国人和中国式的房屋。

图4-101　范德班克生产的中国风壁毯。约1715年

英国伦敦罗纳德·菲利普斯（Ronald Phillips）画廊藏　　　　　　　图4-102　左图细部

图4-103

范德班克生产的
《公主梳妆》。
约1690—1715年

美国纽约大都会艺
术博物馆藏

图4-104

上图细部

范德班克的设计影响了同时代的伦敦壁毯制造商，他的同行约书亚·莫里斯（Joshua Morris）和迈克尔·马扎林德（Michael Mazarind）等也生产了具有中国风的壁毯。

1742 年 8 月至 9 月，法国画家弗朗索瓦·布歇在巴黎卢浮宫举行的年度沙龙上展出了 8 幅油画，引起了参观者的极大兴趣。这 8 幅油画的名称分别是《皇帝上朝》《婚礼》《饮食》《舞蹈》《集市》《垂钓》《捕猎》《中国花园》[1]。

这些画都是博韦壁毯厂委托布歇创作的，为的是作为新一代的中国风壁毯的样稿。

从 1735 年起，布歇就为博韦厂提供样稿，他不仅是王室的御用画家，而且他的中国风绘画在法国首屈一指，因此由他担纲设计新的中国风壁毯是众望所归。

布歇这次一共设计了 10 幅图案，其中 8 幅送往卢浮宫参加展览。展览结束后不久，画家让－约瑟夫·杜蒙（Jean-Joseph Dumons，1687—1779）便将除了《皇帝上朝》和《婚礼》以外的 6 幅画改画成了巨大的壁毯底稿，供博韦厂的织工在编织时参考。到了 1743 年 7 月，这套壁毯正式开始编织。

图4-105
布歇的《皇帝上朝》
法国贝桑松（Besançon）美术与考古博物馆（Musée des Beaux-Arts et d'Archéologie）藏

图4-106　布歇的《集市》

法国贝桑松美术与考古博物馆藏

布歇在设计这些壁毯时，有些画面可能参考了上一套中国风壁毯的一些构思。比如他的《皇帝上朝》就跟上一套的《皇帝上朝》一样，把中国皇帝置于画面中央的一个高台上，皇帝的上方有轻巧的蓬罩，皇帝的前面也有臣民在磕头。但从整个系列来看，布歇的原创度相当高，在人物的塑造和气氛的渲染等方面都具有鲜明的特色。

让-约瑟夫·杜蒙在画壁毯底稿时，除了将布歇的原图改成了镜像图以外，还对画中的植物、人物、服饰和色彩等作了一定程度的修改。比如在《集市》中，他

图4-107　博韦厂制作的《集市》壁毯

美国明尼阿波利斯艺术学院藏

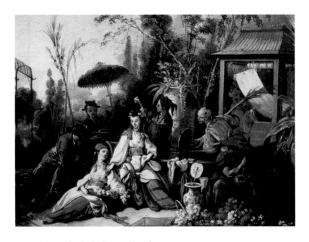

图4-108　布歇的《中国花园》

法国贝桑松美术与考古博物馆藏

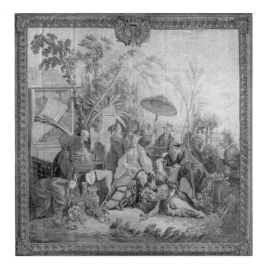

图4-109　博韦厂生产的《中国花园》壁毯

法国巴黎马乔宅邸（Maison Machault）藏

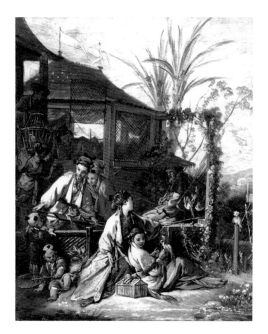 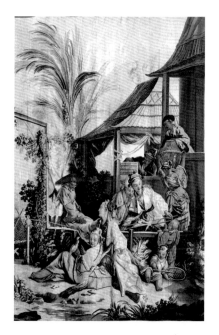

图4-110 布歇的《捕猎》（局部）
法国贝桑松美术与考古博物馆藏

图4-111 博韦厂生产的《捕猎》壁毯局部，坐着的儿童手里的"球拍"是捕捉蝴蝶等昆虫的工具

图4-112 左：布歇的《舞蹈》油画。法国贝桑松美术与考古博物馆藏
右：博韦厂生产的《舞蹈》壁毯。法国巴黎德洛扬画廊（Galerie Deloyan）藏

在骆驼的后面添加了两棵植物；在《中国花园》中，他删掉了原画中一个戴着红色帽子的男子并将中国公主头发的颜色由黑色改成了黄色；在《捕猎》中，他将栏杆旁戴头巾的男子改成了女子，并为在地上坐着的儿童加上了一顶帽子；在《舞蹈》中，他将比较深的冷色调换成了明亮的暖色调。

　　不过，尽管杜蒙作了一些改动，但仍然保留了布歇的俏皮的画风以及大量的细节。在布歇的笔下，那个时代欧洲人想象中的充满了优雅、欢乐及田园诗般氛围的中国变得异常生动且真实可信。在《皇帝上朝》中，布歇把上朝这样

图4-113 《集市》壁毯细部，耍蛇人正在台上表演，皇帝和家人在选购鸟儿

327

严肃的场面都处理成像是轻松、愉悦的派对，不但磕头的人只是象征性地弯下了腰，并没有匍匐在地，就连皇帝本人也是一副怡然自得、与民同乐的样子，他甚至任凭他身后的侍女在摆弄他冠冕上的饰带。在《集市》中，布歇一方面用宏大的场景和遍地的瓷器、乐器和其他物件表现中国的地大物博、人口众多；另一方面将皇家成员置于购物的人群中，从而表现出用道德治理国家的平等和谐的理想境界。

第二套中国壁毯系列以真丝和羊毛织成，从1743年7月至1775年8月间至少编织了10套。其中的5套被路易十五用来作为送给外国宫廷的礼物，蓬巴杜夫人在凡尔赛的居室里也曾放置过一套。

1753年左右，杜蒙为奥比松的壁毯制造商让－弗朗索瓦·皮孔（Jean-François Picon）的壁毯厂设计了一批中国风系列的壁毯。这一次，他除了再次将布歇的那6幅油画转成底稿外，还选择了布歇

图4-114 《捕猎》壁毯中的人物面部细节

的其他作品如《皇帝上朝》《饮茶》等加以转换。也许为了跟博韦厂相区别，并未采用镜像，但他对布歇原画进行了比较大的改动。如图4-115是奥比松壁毯厂的《皇帝上朝》壁毯局部。皇帝周围的人，包括两个侍女都被删去，这样皇帝冠冕上的饰带看起来就有点奇怪；另外前景增加了一些家具和书籍。

奥比松厂的中国风壁毯生产了许多套，市场的反应也不错。但从整体上看，精美程度逊于博韦厂的产品。比如有些壁毯上的色彩搭配不怎么自然，人物面部的色彩和明暗过渡也不够细腻，缺乏立体感，有时候看上去更像是单线平涂。

图4-115 奥比松壁毯厂的《皇帝上朝》（局部）

私人藏

图4-116

奥比松壁毯厂生产的《中国花园》壁毯（局部）

法国巴黎尼辛·德·卡蒙多博物馆（Musée Nissim de Camondo）藏

1763 年 3 月 11 日，博韦壁毯厂将一套 6 件中国壁毯交付给了法国财政总监贝尔坦 [1]，作为贝尔坦提议的送给中国皇帝的礼物。

贝尔坦一直跟法国耶稣会在中国的传教士有联系，也收集了许多中国生产的工艺美术作品。他认为文明不分地域，而中国是欧洲之外唯一可以跟法国文明相媲美的国家。通过将法国优秀的产品介绍到中国，一方面可以促进法国产品的出口，另一方面也可以增强法国和中国之间的艺术交流。

1765 年 2 月 10 日，这批壁毯跟 18 件塞夫勒瓷器、12 面镜子以及一些仪器等礼物随着法国东印度公司的帆船从法国启程，负

1　贝尔坦后来辞去了财政总监的工作，于 1763 年 12 月 14 日被路易十五任命为"国务秘书"。其管辖的范围相当广泛，包括农业、运输、采矿、教育、纺织、塞夫勒瓷器厂等，也包括东印度公司。

1  这套壁毯至少有一幅在
第二次鸦片战争时被法国军
人掠夺回法国。1861 年在巴
黎拍卖的《集市》壁毯就来
自圆明园,不过这幅壁毯于
1871 年毁于一场火灾。
—
2  孙建华:《一代名园的
兴衰》,成都:四川民族出
版社,1987,第 91 页。

责照看并交付这批礼物的是两位曾在法国学习的中国天主教传教士:高类思和杨德望,他们当时已经完成了在法国的学业,正好搭东印度公司的顺风船回国。

经过近半年的航行,帆船于 1765 年 7 月 29 日顺利抵达广州,但是船上的那些法国礼物在运到法国东印度公司的仓库后,就没有办法继续北上了,因为当地的官员想买下壁毯,作为献给皇上的礼物。后来经过在朝廷工作的耶稣会士的斡旋,这批礼物于 1766 年 12 月 8 日运抵北京,最终以居住在北京的 6 位法籍传教士的名义送给了乾隆。乾隆很喜欢这些礼物,他还命人将圆明园远瀛观的墙壁进行了改造,为的是能将博韦厂的壁毯[1]都悬挂起来,方便观看。

有意思的是,传教士们没有告诉乾隆这些壁毯上描绘的是中国皇室的生活,乾隆很可能把壁毯上的场景理解成在"土耳其"[2]发生的事情。这种跨文化交流中对内容的误解似乎并不怎么影响对形式的欣赏。

5

家具

# 5.1

# 法国家具

1698 年 3 月 6 日，法国东印度公司的商船"安菲特里特号"（Amphitrite）从法国西部的拉罗谢尔（La Rochelle）港起锚，驶向遥远的中国。在这艘船上，有 10 位特殊的乘客，他们是奉耶稣会之命到中国传教的传教士和两位画家。在他们当中，白晋（Joachim Bouvet, 1656—1730）是第二次去中国，他曾在康熙皇帝的宫廷中服务，这次是作为康熙的特使带着新的传教士和科学仪器回北京，另外，路易十四及法国王室的其他成员也托他带了一批礼物给康熙。

"安菲特里特号"于同年 10 月 24 日抵达澳门，一个星期后停泊于广州的珠江口。由于白晋是康熙皇帝的特使，他登岸时受到了隆重欢迎：一顶有华盖的轿子载着他检阅了仪仗队，同时有礼炮鸣响。

在此后的一年多的时间里，"安菲特里特号"卖掉了从法国带到中国的商品，并在中国采购了大量货物，另外还捎上了康熙送给法国王室的礼物。商船于 1700 年 1 月 26 日离开了中国的水域，经过半年多的航行，于同年 8 月 3 日抵达法国路易港。

在将康熙送给法国王室的礼物运往巴黎后，"安菲特里特号"上的中国货物于 1700 年 10 月 4 日在南特进行了拍卖。当时《风雅信使》月刊花了上百页的篇幅对"安菲特里特号"之行及货物拍卖的盛况进行了报道。根据《风雅信使》上刊登的目录，船上的货物，除了 167 箱漆器和约 8000 件丝织品外，还有 17 个装着家具的箱子，每个箱子中又有 4 个小一点的箱子，其中装有 3 个漆柜和 1 张雕花的写字台。另外还有 21 个箱子，每个箱子里都装有非常精致的漆柜。

这是法国人第一次见到这么多来自中国的家具。拍卖会结束后，法国家具商向政府提出了抱怨。当时的法国掌玺大臣路易·菲利波（Louis Phélypeaux，1643—1727）曾写信给法国东印度公司的董事会，信中说：

1　Hélène Belevitch-Stankevitch: *Le Goût Chinois en France au Temps de Louis XIV,* Paris: Jouve, 1910, p. 63.
——

2　Ibid，p. 86.
——

3　Th. H. Lunsingh Scheurleer: "Pierre Gole, Ebéniste du Roi Louis XIV", in *The Burlington Magazine,* Jun., 1980, vol. 122, no. 927, p. 389.

餐桌、橱柜和家具制造商正在抱怨你们打算从中国带来大量的他们行业的产品。你们知道这不是你们的贸易基础，你们只应该把这类物品中最漂亮和最有品味的物件带进来，以满足那些喜欢舶来品的人的好奇心，而不是降低质量，带回能与王国境内这类物品形成竞争的产品。注意我给的信，以避免将来有人可能有理由对你们提出抱怨。[1]

菲利波的警告似乎没有起到什么作用，3 年后，当"安菲特里特号"第二次从中国返回的时候，它又带来了大量的中国家具和不少于 45 箱的折叠漆屏风。

法国人对中国家具的喜爱早在 40 年前已经初现端倪。1653 年一位枢机主教的家具清单中就列出了一系列来自中国的家具；1658 年，当路易十三的侄女蒙庞西耶大郡主（Mllede Montpensier）参观红衣主教儒勒·马萨林的收藏时，发现有大量来自中国的"漂亮物件"，包括镜子、桌子和橱柜。[2]

此后，法国宫廷的工匠们就开始仿制中国的髹漆家具了。1663年，著名的家具制作师皮埃尔·戈勒（Pierre Gole，约 1620—1684）用"中国漆器做法"及"螺钿漆器做法"为万塞讷城堡制作了两件家具[3]，可惜这两件家具没有保留下来。但荷兰国家博物馆收藏的一件法国无名氏制作于 1670 至 1700 年间的双门柜或

图5-1　无名氏制作的髹漆双门柜，右侧门上的图案为南京的大报恩寺塔。约1670—1700年
荷兰阿姆斯特丹国家博物馆藏

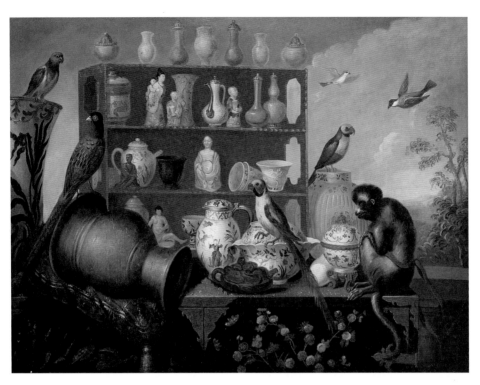

图5-2

无名氏绘《东方
物件图》。
约1725—1730年
法国巴黎装饰艺术
博物馆藏

许可以让人们看到一丝仿造中国髹漆家具的痕迹。这件柜子采用了髹漆、描金
加螺钿的做法，其图案来自纽豪夫的《荷使初访中国报告》。

1667年，戈勒又为路易十四制作了一件9层的金字塔形的橱柜，高达2米
多，上面满是"最佳的中国艺术"，这件家具极有可能是利用了中国漆器家具
或是漆屏的板材制作的。[1]

随着法国东印度公司将大量中国家具带入法国，中国家具热从宫廷扩散到
了民间。图5-2是一幅法国无名氏绘于1725至1730年的油画，此画表现了当
时法国人，特别是巴黎人对拥有东方物件的自豪感。在法国人以及欧洲人看来，
鹦鹉、锦鸡、猴子等动物具有东方的异国情调，陶瓷、丝绸和髹
漆的家具就更不必说了。

1740年，当布歇为巴黎艺术品商人埃德梅－弗朗索瓦·热桑
（Edmé-François Gersaint，1694—1750）设计商业名片时，他选
择将中国风家具、瓷器、折扇等作为热桑商店的代表性商品，可
见这些物品在法国人心目中受欢迎的程度。

1715年法国国王路易十四驾崩，法国人在精神上如释重负。
路易十四统治法国长达72年，把法兰西建成了一个欧洲强国。他
在艺术上总体趣味是宏大、凝重、宫廷式、宗教性的巴洛克式风格。

1　Danielle Kisluk-Grosheide:
*The (Ab)Use of Export Lacquer
in Europe*, in *Ostasiatische und
Europäische Lacktechniken,
Arbeitshefte des Bayerischen
Landesamtes für Denkmalpflege
112,* Munich: Bayerisches
Landesamt and Edition Lipp,
2000, pp. 34-35.

图5-3　布歇为热桑设计的商业名片

1 Risenburgh 有 时 也 写 作 Risen Burgh。

——

2 "科莫德"（commode）是一种矮柜，脱胎于17世纪晚期类似于五斗橱的抽屉柜。典型的法国洛可可科莫德高度只到成人的腰部，顶部覆盖着花岗岩盖板；抽屉只有两排，且前面略微向外凸出；腿部呈略向外撇的S形，在装饰上，大量使用髹漆技法和铜镀金饰件。

而在他的晚年，法国的对外关系相对和平，中产阶级拥有了可观的个人财富，他们在生活上奉行享乐主义，在艺术上则追求华丽、纤细、轻巧的洛可可风格，这种趋势到了路易十五登基后便越发不可收拾。

　　在路易十五统治时期，许多家具制作大师都有中国风的佳作问世。

　　图5-4是具有荷兰血统的伯纳德·范·里桑伯格（Bernard van Risenburgh，约1696—1766）[1]制作的一件"科莫德"[2]，其中正面和两侧的图案均来自中国的漆屏。从正面的细部（图5-5）可以看出，范·里桑伯格巧妙地把两块漆屏上的漆面切割下来，将其弯曲成一定的弧度后嵌贴在另外的板材上，然后再用与周围相配的颜色和图案对切割部位进

图5-4　范·里桑伯格制作的科莫德。1740—1745年。美国纽约大都会艺术博物馆藏

图5-5　左图细部。红色箭头指向切割处

图5-6 范·里桑伯格制作的角柜。约1745—1749年
美国纽约大都会艺术博物馆藏

图5-7 雅克·杜波依斯制作的两门立柜，正面的部分图案取自布歇的《四元素》。约1750—1755年
美国纽约大都会艺术博物馆藏

行了"化妆"，以掩盖切割的痕迹，最后再加上铜饰。这些镀金的铜饰可以起到美化和加固的双重作用。

图5-6是范·里桑伯格用中国漆板制作的一件角柜。他曾为路易十五的情人蓬巴杜夫人提供过两件类似的家具。

除了范·里桑伯格外，雅克·杜波依斯（Jacques Dubois，1694—1763）、阿德里安·费泽劳-德洛姆（Adrien Faizelot-Delorme，1722—1791）、让-弗朗索瓦·勒卢（Jean-François Leleu，1729—1807）及雷欧纳·布丹（Léonard Boudin，约1735—1804）等名家也制作了非常精美的中国风家具。

当中国髹漆家具刚刚进入欧洲时，欧洲人对中国生漆（大漆）的透明、光亮、耐磨、耐水性能羡慕不已，希望引种漆树后在本土生产生漆。后来他们终于了解到欧洲的环境并不适合于栽种这种树木，于是就开始用各种方法来仿制中国漆。

18世纪初，法国工匠纪尧姆·马丁（Guillaume Martin）从一位名叫汉斯·惠延斯（Hans Huyjens）的荷兰发明家那里学会了制造一种漆，其质量与东方漆相

图5-8 阿德里安·费泽劳-德洛姆制作的科莫德，抽屉正面的漆板可能来自中国的髹漆家具。约1750年

荷兰阿姆斯特丹国家博物馆藏

图5-9 让-弗朗索瓦·勒卢制作的写字台。约1765年

法国巴黎装饰艺术博物馆藏

图5-10

雷欧纳·布丹制作的三门立柜。约1760—1765年

私人藏

当接近。纪尧姆·马丁后来跟他的弟弟们在巴黎开了作坊，他们生产的仿东方漆被称为"马丁漆"（Vernis Martin）。[1]

马丁漆可以调制成多种颜色，包括在中国家具上并不多见的白色。其缺点是不耐水，所以涂刷了马丁漆的家具需要精心保养。

在做好的家具上用马丁漆装饰，比用从中国进口的漆板做家具更加方便且便宜很多，因此马丁漆受到了法国家具业者的欢迎。伏尔泰在他的诗歌《您与你》（Les Vous et Les Tu）中曾经提到：

1 Frederick William Burgess: *Antique Furniture,* New York: G. P. Putnam's Sons, 1915, p. 140.

—

2 St. John Lucas: *The Oxford Book of French Verse, XIIIth Century-XIXth Century,* Oxford: The Clarendon Press, 1907, p. 208.

马丁的橱柜，

胜过中国的艺术。[2]

图5-11 米琼用马丁漆制作的写字台。约1735年

私人藏

图5-12 克里亚尔制作的科莫德，花鸟及太湖石图案可能受到中国外销壁纸的启发。约1748年

私人藏

1 这种S形的腿被称为"卡布里奥勒"（Cabriole）腿，在中国古代的家具上并不鲜见。

　　不少家具大师曾用马丁漆装饰过家具，包括蓬巴杜夫人最欣赏的皮埃尔·米琼（Pierre Migeon，1696—1758）。图5-11是米琼制作的一张写字台。这种写字台的坡面的底部有铰链，从上往下拉平后就可以在上面写字，其纤细弯曲的腿部 [1] 是典型的洛可可特征。

　　而另一位家具制作大师马修·克里亚尔（Mathieu Criaerd，1689—1776）则善于在白色的马丁漆底色上用蓝色和红色绘制图案，营造出类似青花和釉里红瓷器的装饰效果。

　　18世纪下半叶，随着庞贝古城等遗址被发掘以及有关古典纪念碑的印刷品在欧洲大量出版，新古典主义开始抬头并逐渐占据了洛可可艺术的生存空间。在家具方面，摒弃曲线和繁琐的装饰也成为一种趋势。皮埃尔·加尼尔（Pierre Garnier，约1726—1806）是法国新古典主义家具的先驱之一，他早期的作品巧妙地将洛可可风格和新古典主义结合在一起，具有明显的过渡特征。图5-13是他制作的一个展示柜，其弯曲的腿部

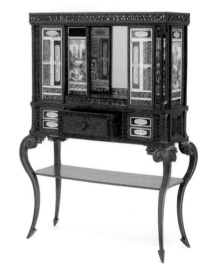

图5-13 皮埃尔·加尼尔制作的展示柜。约1761年

法国巴黎装饰艺术博物馆藏

是洛可可的遗存，而正正方方的柜体则符合新古典主义的审美要求。展示柜下部中间的抽屉以模仿中国雕漆（剔红）的方法装饰，上部则描绘着中国风图案。

另一位家具制作大师皮埃尔－弗朗索瓦·吉尼亚尔（Pierre-François Guignard，1740—1794）早期在造型上也是采用新旧合一的方法。晚期虽然在造型上完全采用新古典主义，但在装饰上有时仍使用与洛可可更为相配的中国风图案（图5-14）。事实上，在法国洛可可风格所推崇的异国图案中，中国风的生命力最为持久。

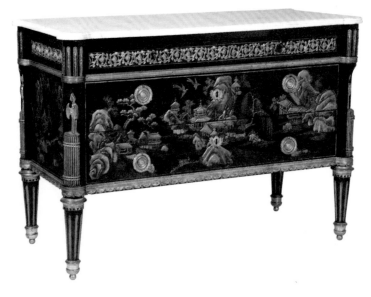

图5-14　皮埃尔-弗朗索瓦·吉尼亚尔制作的新古典主义科莫德。约1785年

法国巴黎国家家具收藏机构（Mobilier National）藏

# 5.2

# 英国家具

1 Oliver Impey: "Eastern Trade and the Furnishing of the British Country House", in *Studies in the History of Art*, vol. 25, 1989, p. 183.

17世纪初，中国的髹漆家具开始出现在英国的豪华别墅中。1611年，一份哈特菲尔德宅邸（Hatfield House）的财产清单中提到了"一张黑色镀金和涂漆的中国桌"，以及"一张高脚椅……描金框架，是中国制造的"；1629年，两个"中国的大柜子"出现在索尔兹伯里宅邸（Salisbury House）。[1]到17世纪末，随着英国东印度公司跟中国的贸易日益频繁，每年大约有3500件髹漆的家具被带到英国，包括橱柜、椅子、镜框、桌子等。

1689年，来自荷兰的威廉和他的妻子玛丽开始在英国执政，他们不仅将大量的瓷器和家具带到了英国，也带来许多优秀的荷兰工匠。与此同时，不少来自法国的胡格诺派工匠也在伦敦开始了橱柜制造商和设计师的工作。到了18世纪初，英国出现了一些本土制造的以中国风装饰的家具。

图5-15是一件带银制支架和顶盖的抽屉柜。柜门的内外侧都装饰着巨大的花朵和中国风人物，打开柜门后可以看到有10个抽屉，每个抽屉上都有不同的人物装饰图案，包括梳妆、饮食、读书、交谈等场景。4个角落的抽屉上各画着一个巨大的青花碗，而左上角的抽屉上则画着具有科举寓意的"夺冠图"。总的来说，画工的技法比较稚拙，

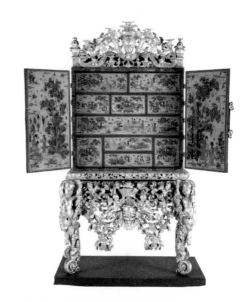

图5-15　英国制中国风髹漆抽屉柜。约1690—1700年

英国巴斯（Bath）霍尔本博物馆（Holburne Museum）藏

图5-16

上图细部，左侧为"夺冠图"；右侧最右边的人物是一位男性

有些画面中的男人只是在女性脸上添加了胡须而已。

此柜经过髹漆，原来的底色为白色，可能是为了模仿中国的彩瓷效果。银制的顶盖有陈列瓷器用的支架。

图5-17是一件髹漆的带柜子的写字台，外面用金色和红色装饰着中国风人物、动植物和风景。当打开柜门和写字板后，里面还有许多小抽屉，均以中国风的花鸟图案装饰。

图5-18是一件红色髹漆写字台。写字板和抽屉以金色、暗红色和黑色装饰了中国风建筑、车马、人物、动植物和风景。画工

图5-17　英国制中国风髹漆写字台。18世纪初

私人藏

图5-18 红色髹漆写字台及其细部。18世纪初

私人藏

的技法非常高超，连松针和竹叶都画得中规中矩，饶有东方趣味。

到了18世纪30年代，一些有名的家具师开始将中国风装饰融入自己的作品中。比如以制作髹漆家具而闻名、受到国际客户欢迎的贾尔斯·格伦迪（Giles Grendey，1693—1780）于1735年至1740年间制作一套多达77件的家具时，就使用了大量的中国风装饰图案。这套家具是西班牙的因凡塔多公爵（Duque del Infantado）订购的，后来陈列在拉兹卡诺宫（Palacio De Lazcano）。

图5-19是这套家具中的一张牌桌，这张桌子可以拉开，从长方形变成正方形，加了铰链的折叠的桌面也可以摊开。有意思的是，桌面实际上只有一半经过装饰，在摊平后，装饰的部分被翻到了下面。这样的设计可以保证在打牌时不会破坏精心绘制的图案。

这张牌桌的造型受到了从中国进口的高脚方桌的影响。图5-20是英年早逝的英国画家查尔斯·菲利普斯（Charles Philips，1703—1747）于1732年创作的一幅油画。画面左侧的黑色方桌可以肯定是从中国进口的；右侧的牌桌有可能是从中国定制的，也有可能是在英国生产的。但后者对前者的借鉴是显而易见的。

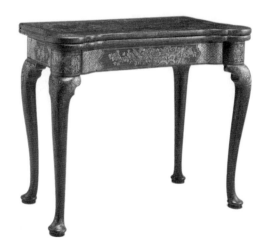

图5-19 贾尔斯·格伦迪制作的折叠牌桌

美国纽约大都会艺术博物馆藏

图5-20　菲利普斯绘制的《斯壮一家》（*The Strong Family*）。
1732年

美国纽约大都会艺术博物馆藏

图5-21　左图中的两张桌子

图5-22　贾尔斯·格伦迪制作的髹
漆椅子

美国纽约大都会艺术博物馆藏

图5-22是贾尔斯·格伦迪为同一套家具制作的一把椅子。这把椅子的造型特征与牌桌一致，另用具有东方特色的藤编代替了坐板。背板的上部和两边用对称的古典花纹装饰，中间则画了一位手持华盖、回头张望的中国风人物。

到了18世纪中叶，一位名叫托马斯·齐彭代尔的家具师通过自己独特的设计和作品，成了中国风家具的有力推手。

齐彭代尔于1718年6月16日诞生于英格兰约克郡的奥特莱（Otley）镇，他在那里接受了洗礼并上学读书。不过他的幼年和青少年时期在家乡的其他活动却鲜有记录。由于他的父亲和祖父都是木匠，所以他很有可能在长辈的指导下学习过绘图和制作木器的技艺。

1748年，当齐彭代尔30岁时，他离开了家乡，到新兴的中产阶级聚居的伦敦打拼。他在那里开设了自己的作坊，并结婚生子。他的作坊起初设在科文特花园（Covent Garden）附近，6年后搬到了圣马丁巷（St. Martin Lane）。圣马丁巷在当时是工艺大师云集的街道，能在那里开店，说明事业已经成功了一半。

在搬到圣马丁巷的同年，即1754年，他出版了一本《家

图5-23　《家具制作指南》中的9种中国式椅子的设计图

具制作指南》[1]。这本书汇集了他自己设计的各式家具，分为哥特、中国和现代（即洛可可）3个门类，配有160个图版的插图。

这本书史无前例地把中国式的家具划为一个门类并进行了详细的介绍。在介绍中国式的椅子时，齐彭代尔说：

有9种椅子是以目前的中国方式制作的，我希望这些椅子能改善这种品味（指中国风），因为它（中国风）还没有达到完美的程度。毫无疑问，我们可能会在没有看到它的美丽的情况下失去它。因为它可以具有最多的种类，我认为它在所有的风格中是最有用的。所有的尺寸都在设计图上注明了。我希望最后3种会受到欢迎，因为目前还没有类似的作品。[2]

从齐彭代尔提供的插图中可以看出，他对椅子的椅背和腿部的设计最为用心。他巧妙地把中国的栏杆和窗户上的纹样，如卍字纹、回形纹、方胜纹等嵌入椅背和椅腿，并在椅背上增添了类似塔尖和帽顶的结构，使得这些家具充满了浓厚的东方趣味。

除了椅子外，齐彭代尔还设计了中国式的沙发、床和橱柜等。

在《家具制作指南》所附的插图中，不算小的饰件和饰带，具有明显的中国风的家具达到70多件。最有意思的是，在所有的8种"法国式椅子"的背垫和坐垫上，齐彭代尔都画上了中国风的图案。

1　英文名为 The Gentleman and Cabinet-Maker's Director（《绅士和橱柜制造者的指南》）。在当时的英国，"橱柜制造者"是级别最高的家具师。
——
2　Thomas Chippendale: The Gentleman and Cabinet-Maker's Director, London: Thomas Chippendale, 1754, p. 8.

图5-24

《家具制作指南》中的中国式沙发，齐彭代尔说这种沙发可以改造成床

5-25

《家具制作指南》中的中国式箱柜

图5-26

《家具制作指南》中的两种法国式椅子

《家具制作指南》的初版是以预订的方式销售的，虽然只有303个人预订，但是最后销掉了6000余册，说明市场的需求量很大，因而次年出了第二版，同样大受欢迎。到了1762年，第三版付梓。在这一版中，齐彭代尔对初版进行了修订，增加了新古典主义家具的部分，插图也增加到了200幅。英文版出版后随即有法文本问世，法国国王路易十六和俄国女皇叶卡捷琳娜二世各收藏了一本。在第三版新增的两种法国式椅子的背垫和坐垫上，画的仍然是中国风图案。

《家具制作指南》的出版标志着英国洛可可家具的成熟，也奠定了齐彭代尔作为英国家具领军人物的地位。他的作坊也因此名声大振。根据《家具制作指南》的式样设计的家具，被称为"齐彭代尔式"家具。这也是欧洲家具史上第一次根据人名而不是朝代而命名的家具式样，其影响之大，可见一斑。

在《家具制作指南》序言的最后一段，齐彭代尔说："我相信我可以说服所有的贵族、绅士或其他人，只要他们愿意给我订单，书中的每一个设计都可以由我在执行中美化和强化。"[1]这实际上是在给自己打广告。齐彭代尔的自信很快就得到了回报，订单源源不断而来，使他应接不暇。他曾雇了多位帮手，包括当时英国最好的工艺师和设计师如亨利·柯普兰（Henry Copland）、马修·达利以及马提亚斯·洛克（Matthias Lock）等，承接了英国许多高档住宅的家具和装修工程。

值得一提的是马修·达利与齐彭代尔的友谊非常深厚，两家曾住在一个屋檐下。马修·达利不仅为《家具制作指南》雕刻了98幅插图，而且是首批预订者之一。有人怀疑齐彭代尔从达利那里了解了很多中国风设计的知识，这是不无道理的。达利于1751年前设计的椅子，椅背和椅腿上都有一些来自东方栏杆上的纹样，这些纹样可能给了齐彭代尔一些启示；另外，他和爱德华兹于1754年出版的《中国设计新书》中的一些图案，也可能被齐彭代尔借鉴。只要比较达利和爱德华兹设计的"大床"（图5-27）和齐彭代尔设计的"中国式沙发"（图

1 Thomas Chippendale: *The Gentleman and Cabinet-Maker's Director,* London: Thomas Chippendale, 1754, p. vi.

图5-27　《中国设计新书》中的大床

5-24），就可以看出两者的相似之处。

　　齐彭代尔是一个多面手，他不仅善于用硬木雕刻出复杂的部件，也可以根据客户的需求，制造出跟东方家具媲美的髹漆作品。图5-28（左）是他制作的一件硬木柜子，其造型来自《家具制作指南》中的一种"中国柜子"，只是顶部跟腿部略有变化。齐彭代尔在图片说明中提到"我做过这种设计的家具，购买者非常满意"。图5-29是齐彭代尔为哈伍德宅邸的东卧室制作的髹漆橱柜。齐彭代尔之所以把它漆成绿色，一方面是因为当时绿色在英国是流行色，另一方面是为了跟壁纸上的绿色的水面和植物相协调，这些壁纸也是齐彭代尔提供并负责贴到墙上的。

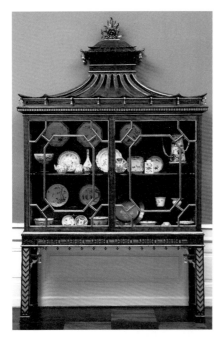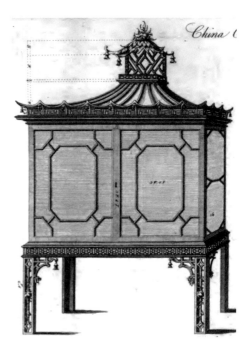

图5-28　齐彭代尔约于1750年制作的硬木柜子与《家具制作指南》中的一种中国柜子设计图的对比
丹麦哥本哈根戴维德博物馆藏

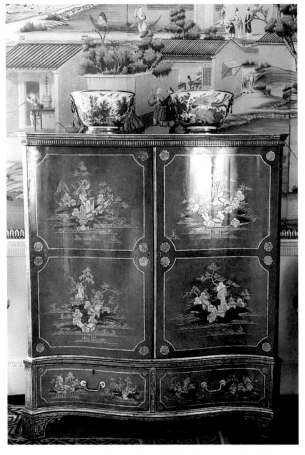

图5-29 齐彭代尔为哈伍德宅邸
制作的髹漆橱柜。约1770年

除了设计家具外，齐彭代尔还设计了一些商业名片和邀请卡。图 5-30 是齐彭代尔为他的朋友凯撒·克劳奇（Caesar Crouch）组织的一次聚会设计的邀请卡，卡上的中国人物呼之欲出。

齐彭代尔于 1759 年成为英国艺术协会会员，跟他同时或是先后加入协会的有政治家和发明家本杰明·富兰克林（Benjamin Franklin），历史学家爱德华·吉本（Edward Gibbon），画家威廉·贺加斯（William Hogarth），词典家萨缪尔·约翰生（Samuel Johnson），文学家奥利佛·哥德史密斯（Oliver Goldsmith），传记家詹姆斯·博斯韦尔（James Boswell），建筑家威廉·钱伯斯等，可谓集一时之盛。但是不知出于什么原因，他于第二年退出了学会。

齐彭代尔于1779年去世。他的儿子小齐彭代尔继承了他的事业。但由于时尚风气已经发生了变化，小齐彭代尔在中国风家具上面并无什么建树。

几乎与齐彭代尔同时，英国还有一位家具师和他的儿子也在中国风家具方面确立了自己的地位。

威廉·林奈尔（William Linnell，1703—1763）出身于

图5-30 齐彭代尔设计的邀请卡。约1754年

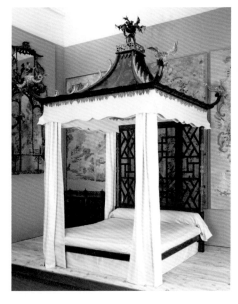

图5-31　林奈尔父子制作的中国式大床。约
1754年

英国伦敦维多利亚和阿尔伯特博物馆藏

赫特福德郡（Hertfordshire）赫默尔亨普斯特德（Hemel Hempstead）的一个自耕农家庭。他于1717年到伦敦的家具作坊当学徒，1724年出徒。几年后，他在朗埃克街开设了自己的作坊。他于1728年结婚，次年儿子约翰·林奈尔（John Linnell，1729—1796）出生。约翰小时候一边接受父亲的指导，一边到绘画学校去读书。

　　1750年，父子俩把作坊搬到了马丁巷附近，跟齐彭代尔的作坊仅一步之遥。也正是在这一年，第四代博福特公爵（Duke of Beaufort）夫妇委托威廉·林奈尔父子为他们在格洛斯特郡（Gloucestershire）的巴德明顿宅邸（Badminton House）的一间具有中国风格的卧室制造一套中国风格的家具。这项工程持续了好几年，其中的不少作品被保留了下来。图5-31是这套家具中的中国式大床，床顶的仿中式屋顶及床头的仿栏杆设计都跟齐彭代尔的风格极其相似。

　　图5-32是这套家具中的一个架子，设计的思路还是以中国的建筑为样本。由于架子又高又窄，所以看上去就像一座方塔。这件家具表面用红、黑两种颜色进行了髹漆处理，并以金色描绘了花草和纹样。在最顶层的栏杆边上，还有金色的仿汉字装饰。

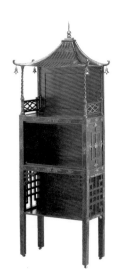

图5-32　林奈尔父子制作的方塔形架子及细部。约1753—1754年

美国纽约大都会艺术博物馆藏

图5-33　左：约翰·林奈尔设计的中国式椅子，约1752-1754年；
右：林奈尔父子制作的椅子，约1754年；中：椅子上的汉字
英国伦敦维多利亚和阿尔伯特博物馆藏

　　虽然林奈尔父子没有出版中国风样式的图案书，但是他们留下了一些设计图。图5-33（左）是约翰·林奈尔设计的一种中国式椅子，跟齐彭代尔的椅子比起来，花纹上的直线比较多[1]，另外用坐垫代替了坐板。图5-33（右）是林奈尔父子为巴德明顿宅邸制作的8把椅子中的1把，这把椅子基本上是根据设计图而制作的，只是椅背中间部分的花纹及扶手的构造略有改变。这把椅子在1840年左右被重新髹漆和描金，椅背的左右侧各有一行汉字"朱文宗监制赏"，也是那个时候加上去的，这些字可能是负责描金的工匠从进口的中国家具上抄来的。

　　除了为第四代博福特公爵夫妇提供了高质量的家具外，林奈尔父子还为其他一些贵族和名人提供过服务，包括在英国知识界和社交界最负盛名的才女蒙塔古夫人。蒙塔古夫人于1748年在她位于伦敦圣詹姆斯（St. James's）希尔街（Hill Street）的家中辟出了一间"中国室"，用来接待跟她有同样兴趣爱好的贵妇们。1752年，她聘请林奈尔父子为她布置中国室并提供家具。在当年的11月至12月间，蒙泰古夫人一方面写信向友人吐槽威廉·林奈尔要价太高[2]，另一方面又为访客不断而沾沾自喜："从早上11

1　这些格子纹可能来自威廉·哈夫潘尼的《中国寺庙、拱门、花园座具、围栏等的新设计》。
—
2　Emily J. Climenson: *Elizabeth Montagu, the Queen of the Bluestockings,* London: John Murry, 1906, v. 2, p. 17.

1　Matthew Montagu: *The Letters of Mrs. Elizabeth Montagu,* London: T. Cadell and W. Davies, v. 3, pt. 2, 1813, p. 203.
——

2　Adam Fitz-Adam 为英国作家爱德华·摩尔（Edward Moore, 1712—1757）的化名，他是《世界》的编者和供稿者。
——

3　Adam Fitz-Adam: *The World,* London:R. and J. Dodsley, 1755, v. 1, pp. 93–94.

点到夜里 11 点，中国室的访客就没有断过。"[1] 在这些访客中，有些流量可能是新的室内装饰和家具带来的。

1753 年 3 月 22 日，创刊仅两个月的英国伦敦《世界》（*The World*）周刊上发表了一个名叫 "H.S." 的人给 "费兹－亚当先生"[2] 的一封信，信中写道："数年前，各种东西都是哥特式的……现在大家都心血来潮，样样都是中国式的：就是有中国的趣味，或者用更谦虚的说法就是这些物品部分地仿效了中国的做法。椅子、桌子、壁炉配件、镜框，甚至我们最粗鄙的用具都被降低到这种新式的标准。"[3] 看得出来，这位 "H.S." 先生是位保守派，他对无处不在的中国风家具发出了无奈的哀叹和嘲讽。不过他的评论并没有引起多少共鸣。中国风家具就像一团风暴，不但继续席卷英伦，并且跨越大西洋，在相当长的一段时间里影响了北美的家具的设计和制作。

# 5.3

# 其他国家和地区家具

## 一、葡萄牙

1585 年，西班牙历史学家胡安·冈萨雷斯·德·门多萨（Juan Gonzalez de Mendoza, 1540—1618）在罗马出版了《中华大帝国史》的西班牙语版及意大利语译本，这是欧洲第一本全面介绍中国的专著，其中有不少关于中国工艺的描述，比如在第 10 章中门多萨就提到：

中国人很灵巧，他们从事绘画和建筑的工作，是优秀的花鸟和走兽画家，这从运到我们国家的床和桌子上就可以很好地判断出来。我曾亲眼看到其中的一件[1]，是 1582 年由马尼拉的大官里贝拉上尉[2] 带到里斯本的，关于它的优秀和美丽，只需说它不仅使所有看到它的人感到惊讶，而且很罕见的是，就连国王陛下本人也跟大家一样称奇，甚至最有名的刺绣大师都认为这是一件令人钦佩的作品。

门多萨在葡萄牙里斯本看到的这张装饰精美的桌子，很可能是欧洲历史上第一件有文字记载的中国家具。葡萄牙是最早跟中国进行贸易的国家，从 16 世纪开始就进口了大量的中国物品，包括家具。葡萄牙的工匠也从 17 世纪开始模仿东方的髹漆家具，经过不断的尝试，完善了一种具有葡萄牙特色的髹漆技术——"阿恰若阿多"（Acharoado）。"阿恰若阿多"的做法是先用以树脂和虫胶等配制的葡萄牙漆涂在家具表面，然后在其上面用墨线描出东方图案的轮廓，最后再填以金色或其他颜色。

图 5-34 是葡萄牙科因布拉（Coimbra）大学图书馆的一角。该馆所有产于 18 世纪上半叶的书架以及围栏等就是用 "阿恰若阿

1　1588 年的法文译本说这是一张桌子。见 Juan Gonzalez de Mendoza: *Histoire du Grand Toyaume de la Chine,* Paris: Ieremie Perier, 1588, p. 17。

2　可能指加布里埃尔·德·里贝拉（Gabriel de Ribera，约 1540—? ），西班牙在菲律宾的远征军首领之一。

图5-34　科因布拉大学图书馆一角，在书架的侧面可看到中国风装饰

多"技法装饰的。这几百处的中国风花鸟、人物、动物、亭台楼阁图案来自从中国进口的瓷器、纺织品、家具以及约翰·斯托克和乔治·帕克的《髹漆宝典》等设计书。

　　图 5-35 是一件髹漆的科莫德，其原型来自法国。但顶板没有用法国通行的花岗岩制造，而是直接用了木板。这件科莫德的前面两个抽屉及两块侧板上都有中国风装饰，其中有人骑在鸵鸟上的图案也许来自中国的传统图案"仙人骑鹤"。

　　图 5-36 是一件髹漆的带柜子的写字台，其造型受到英国家具的影响。这件家具的外侧和柜门里面的抽屉上布满了中国风的人物、花鸟和异兽等装饰，部分装饰做成了浅浮雕。

图5-35　深绿底描金科莫德及左侧板装饰细部。18世纪中叶

葡萄牙里斯本阿纳斯塔修·孔萨维斯博士之家博物馆（Casa-Museu Dr. Anastácio Gonçalves）藏

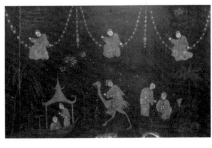

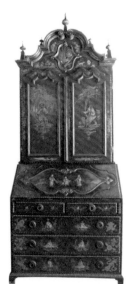

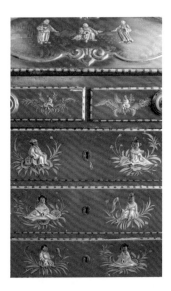

图5-36　红底髹漆写字台及前侧中国风装饰细部。18世纪下半叶

私人藏

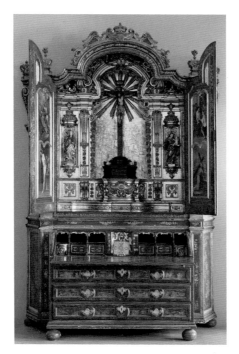

图5-37　带神龛的祭桌及其中国风装饰细部。18世纪上半叶

葡萄牙阿威罗（Aveiro）市维斯塔阿雷格里历史博物馆（Museu Histórico da Vista Alegre）藏

　　在葡萄牙的中国风家具中，有不少是在宗教场合使用的。如图 5-37 是一个供水手在船上祷告用的带神龛的祭桌。此桌的神龛部分以天主教的雕塑和绘画来装饰，但是桌子的外侧则装饰了中国风图案。其中有的图案来自约翰·斯托克和乔治·帕克合著的《髹漆宝典》。

## 二、荷兰

　　1596 年，荷兰航海家扬·惠更·范·林舒腾（Jan Huygen van Linschoten，约 1563—1611）在阿姆斯特丹出版了一本《东方航海志》（ *Itinerario* ），其中提到了中国的髹漆工艺：

> 　　最美好的工艺来自中国，这可以从所有来自中国的东西中看出来，如书桌、圆盘、桌子、橱柜、箱子和千百样类似的东西，都是用各种颜色和样式的漆覆盖和制造的，使人惊叹于颜色的美丽和明亮，这些都是髹漆的。他们还用漆来填入他们的金银制品，也就是刀柄和其他东西，他们把银器的外表做得非常漂亮，里面则都涂了漆。[1]

1　Jan Huygen van Linschoten: *The Voyage of John Huyghen Van Linschoten to the East Indies,* London: Hakluyt society, 1885, v. 2, p. 90.

图 5-38

（传）威廉·齐克制作的
盒子。约 1620—1625 年

荷兰阿姆斯特丹国家博物馆藏

1　Karina H. Corrigan et al: *Asia in Amsterdam: The Culture of Luxury in the Golden Age,* New Heaven: Yale University Press, 2015, p. 246.
—
2　Susan Davidson et al: *Art in America: 300 Years of Innovation,* London: Merrell, 2007, p. 82.

这是荷兰人对中国髹漆家具的最早记载。十多年后，荷兰工匠威廉·齐克（Willem Kick，1579—1647）开始仿造中国漆，并于 1609 和 1619 年被授予专利，以制造各种应用于木头和金属上的漆器。[1] 他于 1612 年将他的作品描述为"照中国的方式髹漆"[2]，可惜没有确定的由他制作的中国风艺术品存世。

此后，荷兰人制造髹漆家具的热情一直高涨。1682 年，荷兰画家罗缅·德·何吉在为荷兰历史学家西蒙·德·卫瑞斯的《东西印度奇珍》画插图时第一次把制漆和髹漆的过程进行了视觉化（图 5-39）。

这幅插图的题目叫做《髹漆及其他》（*Lakwerken etc*），表现了多种源于中国的工艺，包括制漆、造纸和木版印刷等。何吉知道中国漆是从漆树来的，因此他在画面的右侧画了一棵漆树，但是他不知道在漆树上割漆的方法，而是想当然地觉得用漆树皮可以直接制漆，因此画中漆树上的皮被剥掉了许多。在漆树的后面，有一些蒸馏的设备，一个后脑勺留着辫子的中国人正在认真地看着一根玻璃棒，颇有在实验室做实验的派头。而在他的仪器旁边，则堆着些已经磨碎了的漆树皮。

图5-39　何吉的《髹漆及其他》

图5-40　荷兰制作的髹漆柜子及清除了外层清漆
后所呈现的细部。17世纪末至18世纪初

荷兰阿姆斯特丹国家博物馆藏

在画面的左侧中间部位，有一个大箱子，箱子旁边有一个左手握笔的人正在给箱子上漆。另外，在最高的屋檐的下面有个架子，上面摆放了一些已经漆好的物件。

虽然这张插图在制作中国漆方面的信息并不十分准确，但是对荷兰工匠来说却颇有用处，因为他们的漆就是通过实验的方法制作出来的。

到了17世纪末，荷兰已经能够制造质量上乘的大件髹漆家具了。图5-40是一件制造于17世纪末至18世纪初的柜子，其漆面在不同的时期曾被罩上了数层清漆。随着时间的推移，外层清漆的透光度降低，使得漆面上的图案显得非常黯淡。但是经过科学手段将外层清漆移除后，就可以清晰地看到用金色、红色、绿色等颜色描绘的建筑、人物和花鸟，其中金色颜料是用黄铜的粉末制作的。

图5-41是制作于同一时期的另一件柜子。这件家具跟图5-40中的柜子一样，两扇柜门上采用了对称的镜像图案来装饰。虽然图案的色彩不如上一件柜子那么丰富，但是

图5-41　荷兰制作的髹漆柜子及细部。17世纪末至18世纪初

私人藏

画工的技艺却毫不逊色，特别是在花木及栏杆图案等的细节表现上相当得心应手。

图 5-42 是 18 世纪中叶在荷兰制作的一件以中国风装饰的髹漆科莫德。跟法国的同类家具相比，荷兰科莫德的脚比较短，前面常有多重波浪状的起伏。

图5-42　荷兰制作的髹漆科莫德。18世纪中叶
私人藏

除了髹漆家具外，荷兰工匠还制作了相当精美的硬木家具。图 5-43 是用胡桃木和巴西花梨木等硬木制成的一件柜子。表面的中国风图案是用锡镴制成后镶嵌上去的。这些图案基本上来自荷兰人纽豪夫的《荷使初访中国报告》和达帕的《大清志》中的插图。

由于英国与荷兰有着特殊的渊源关系，这两个国家在家具上也相互借鉴。在 17 世纪末，英国家具受到荷兰家具的影响；而从 18 世纪上半叶开始，荷兰反过

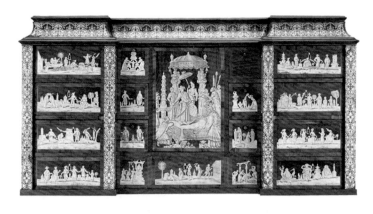

图5-43　荷兰制作的硬木柜及细部。约1700年

德国莱比锡格拉西应用艺术博物馆（Grassi Museum für Angewandte Kunst）藏

图5-44 "英荷"式髹漆橱柜。18世纪早期
私人藏

来受到英国的影响，因此出现了所谓的"英荷"家具。图5-44是一件髹漆的"英荷"式橱柜，其造型来自英国，表面则装饰着中国风的风景、花鸟和人物。

## 三、德语地区

在德语地区，从17世纪末以后开始出现比较多的中国风髹漆家具。这些家具的造型受到了荷兰和英国的影响，但装饰方法却不尽相同，这种改变要归功于漆艺大师杰拉·达格利（Gérard Dagly，1660—1715）。

杰拉·达格利出生于佛兰德的小镇斯帕（Spa，今属比利时）。由于这个小镇有优质的泉水，自14世纪以来就成为欧洲著名的水疗圣地。镇上的手工业者靠制作手杖、盒子等纪念品卖给游客维生。从17世纪末开始，受到欧洲进口的东方漆器的影响，小镇也开始仿制髹漆产品，并以中国风进行装饰。

达格利家族是镇上有名的手工业家族。杰拉·达格利从小在家学习漆艺，后来他和他弟弟雅克·达格利（Jacques Dagly，1665—1728）都到外地去发展了。杰拉去了柏林，雅克去了巴黎。雅克曾帮助改善了马丁漆。[1]

杰拉和雅克在漆艺上的高水平也许可以从他们的堂兄尼古拉·达利（Nicolas Dagly，1651—1736）的身上窥见一斑。据一本专门介绍斯帕手工业作坊的书介绍，尼古拉·达格利"制作最好的漆件，可以耐火和水。我们发现他对中国和日本的水果和人物有一种独特的品味，他以最完美的方式来制作，无论是平面的还是浮雕的"[2]。

1 Encyclopaedia Britannica, Inc.: *The New Encyclopaedia Britannica*, London: Encyclopaedia Britannica, 1998, v. 3, p. 846.

2 Karl Ludwig von Pöllnitz: *Amusemens des Eaux de Spa*, Amsterdam: Pierre Mortier, 1734, v. 1, p. 179.

如果说尼古拉在装饰漆件时尽量完美地呈现中国和日本漆器产品原来的样子，那么他的堂弟杰拉的理解则有所不同。杰拉·达格利觉得应该像对待瓷器一样对待髹漆家具，不仅要做黑底或红底描金的，而且要做其他色彩的。他在1688年受雇于勃兰登堡选帝侯（1701年成为普鲁士国王）腓特烈一世并被任命为装潢总监后，积极推动把白色、绿色、蓝色和黄色等引入髹漆装饰，这个做法也在其他德语地区得到了应用。

图5-45是达格利装饰的一件带架子的柜子。当柜门合着的时候，外表的黑底加金彩和红彩的装饰方法跟中国的传统做法颇为类似，但是当柜门打开后，门背后和18个大小不同的抽屉上的白底多彩中国风装饰会让人的眼睛为之一亮。

图5-45　达格利制作的带架子的柜子。约1700年

私人藏

达格利还用白底多彩的髹漆方法为柏林夏洛滕堡宫里的一架大键琴进行了装饰。如果只看这架大键琴的局部，就仿佛看到了中国的彩瓷，这正是达格利想要达到的效果。

图5-49是一只带柜子的写字台，可能是无名氏为科隆选侯国的总主教克雷门斯·奥古斯特（Clemens August，1700—1761）制作的。其装饰风格显然受到了达格利的影响。整个装饰面以黄色为底，而开光的部分则以白色为底，里面描绘了中国的山

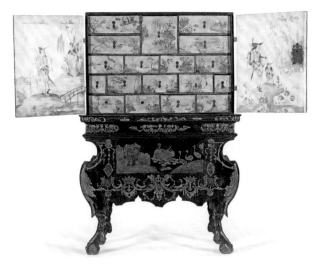

图5-46　上图柜门打开时的样子

图5-47 达格利装饰的大键琴。约1710年

德国柏林夏洛滕堡宫藏

图5-48 上图细部

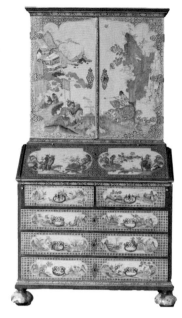

图5-49 无名氏制作的带柜子的写字台。
约1725年

英国伦敦迈金农精品家具（Mackinnon Fine Furniture）藏

图5-50 上图细部

水、花鸟、人物和动物等。从细部可以看出，人物的衣纹按照中国传统的线描勾出，但是面部却是以欧洲的油画手法画出的。

　　杰拉·达格利于18世纪初在柏林培养了一批徒弟，其中马丁·施内尔的成就最高。施内尔后来去了德累斯顿，成了奥古斯都二世的"髹漆师"并成立了自己的作坊。跟他的师傅一样，施内尔对传统和革新的髹漆方法都很熟悉。在为麦森陶瓷作髹漆装饰的时候，多采用传统的方法；而在为家具作髹漆装饰的时候，两种方法则兼而有之。

　　图5-51是一张施内尔工作室的中国风漆柜设计图纸。在这张图纸上，有文字详细注明了装饰的方法，比如底色为黑色，山水则用多种彩色等。在架子接近底部的中心有一个圆盘，那是为了在上面摆放展示用的瓷器而设计的。

图5-51  马丁·施内尔作坊的漆柜设计图。
约1720—1730年

美国纽约大都会艺术博物馆藏

图5-52  （传）马丁·施内尔作坊制作的写字台及细部。
18世纪中叶

私人藏

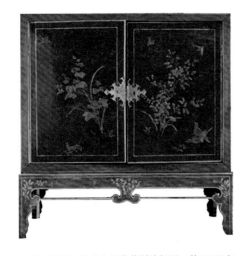

5-53  马丁·施内尔制作的髹漆柜子。约1730年

波兰华沙扬三世国王威拉努夫宫博物馆（Muzeum Pałacu
Króla Jana III w Wilanowie）藏

由于马丁·施内尔和他的作坊的工匠们都没有在
家具上签名的习惯，因此要确定他制作的家具有一
定的困难。图5-52是传为马丁·施内尔作坊制作的
一件髹漆写字台，其装饰采用了开光及白底加多彩
的方式，表现出对达格利风格的继承。图5-53则是
马丁·施内尔为波兰国王奥古斯都制作的一个柜子，
采用的是中国传统的髹漆装饰方法。

16世纪初，将不同颜色的木料切割成不同的形
状，再拼成图案用以装饰家具的方法在荷兰已经开
始使用，到了17世纪中叶，这种工艺被法国人发展
到了极致。但是就中国风装饰而言，阿布拉汉姆·伦
琴（Abraham Roentgen，1711—1793）做得最为出色。

图5-54

伦琴制作的写字台（左）及镶嵌装
饰细部（下）。约1776—1779年

美国纽约大都会艺术博物馆藏

　　伦琴出生于科隆附近的缪尔海姆（Mülheim），自幼跟父亲学习木工手艺。到了20岁的时候去了荷兰，在几个不同的城市跟不同的大师学习橱柜制作技术。几年后去了英国，继续拜师学艺。到了1738年，他加入了摩拉维亚教兄弟会（Moravian Brethren）。1740年，他试图到美洲去传教，但因船只搁浅而未果。

　　1742年，他在黑森的摩拉维亚教定居点开设了自己的作坊。1749年因为受到宗教迫害，他将木工作坊迁至莱茵兰－普法尔茨（Rheinland-Pfalz）的新维德（Neuwied），此后在那儿工作了很长时间。

　　在伦敦期间，伦琴学会了一些商业技巧，比如大批量生产同样尺寸的木板以提高效率，又比如参加法兰克福贸易博览会以吸引国际客户。在他的客户中，不乏路易十六和叶卡捷琳娜大帝这样的权贵。1778年，路易十六夫妇以80000里弗尔的价格购买了他制作的一件大型写字台。这可能是有史以来最贵的单件

图5-55　玛丽·安托瓦内特使用过的写字台。
约1778—1779年

德国柏林装饰艺术博物馆（Kunstgewerbemuseum）藏

家具。不过伦琴的家具质量上乘，物有所值。这些高档家具内部常常有极其复杂和精密的机械装置，使人在打开时惊喜连连；而外部则常有精湛的镶嵌装饰。

　　伦琴有时会用中国风装饰家具。比如图5-54是一件造型特殊的写字台。当把弧形盖板往上推之后，就可以用两个金属把手抽出写字板。弧形盖板上装饰着毕勒芒设计的图案，其准确的造型和一丝不苟的细节令人叹为观止。

　　图5-55是伦琴制作的另一件写字台，这件家具曾经被路易十六的王后玛丽·安托瓦内特买下。盖板上的图案同样取自毕勒芒的设计。伦琴似乎对这个图案组合比较满意，先后用在了好几件类似的写字台上。

## 四、意大利

　　1667年，罗马的天主教神父欧斯塔乔·扬纳特（Eustachio Jannart）创造出了一种油漆，其质量虽然没有办法跟中国的漆相比，但是得到了装潢业工匠们的一致好评。

　　到了1720年，另一位天主教耶稣会的修士菲利波·博尼尼（Filippo Bonanni）在罗马出版了一本名为《论中国漆》[1]的专著，详细地介绍了当时欧洲各种仿中国漆的配方及效果，并提出了他认为的最佳配方。

　　《论中国漆》的出版标志着意大利仿制中国漆的技术已经成熟。在18世纪，意大利的罗马、威尼斯、佛罗伦萨、热那亚、西西里等地均生产中国风的髹漆家具。但因为威尼斯特殊的地理位

1　*Trattato Sopra la Vernice detta Comunemente Cinese.*

图5-56
意大利北部生产的双层柜及细部。18世纪初期
私人藏

图5-57
热那亚生产的带柜子的髹漆写字台。约1735年
私人藏

图5-58
上图装饰细部

置和在时尚界的领先地位，那儿生产的家具在欧洲影响最广。

图5-56是一件18世纪早期的双层柜，产于意大利北部。其柜子上采用的是欧洲装饰图案，但是天空飞翔的鸟儿则具有中国风。两层柜子中间的抽屉上虽然是中国风图案，但是欧化得比较厉害。

图5-57是热那亚于1735年左右生产的带柜子的写字台。热那亚仿制的中国漆比较薄，所以一般不用来装饰带有浅浮雕的家具。这件家具上的中国风图案很可能仿自进口的中国髹漆屏风或家具。

图5-59是威尼斯生产的科莫德。跟法国的同类家具相比，威尼斯的科莫德一般腿比较短，另外也不像法国的科莫德那样使用大量的铜镀金饰件，而常以浅浮雕加描金来装饰。从18世纪中叶开始，威尼斯流行用绿色、白色和黄色作为髹漆家具的底色，这件家具的中国风装饰相当繁复，体现了洛可可艺术的特征。

图5-60是威尼斯生产的大键琴。其外侧采用

图5-60

威尼斯制作的髹漆大键琴。18世纪中叶

私人藏

图5-61 左图细部

了毕勒芒风格的多彩中国风图案装饰，琴盖的内侧则是单色的意大利废墟画。就中国风装饰部分而言，人物的服饰和建筑有明暗，洛可可式的花纹有阴影，都呈现出立体感，但是人物的面部基本上是用中国传统的单线平涂的方法描绘的。

　　从17世纪末开始，由于髹漆家具的需求大增，一种快速且经济的髹漆方法在威尼斯得到了推广。这种方法被称为"穷人的髹漆"（lacca povera），其做法是将印刷好的图案裁剪下来，贴在涂过底漆的木头上，然后再用颜色作进一步的刻画，最后再罩上清漆。"穷人的髹漆"方法在18世纪达到了高峰并传播到了欧洲其他地区。

图5-62

威尼斯生产的"穷人的髹漆"盒子。17世纪末

私人藏

图5-63

左图细部。手拿扇子的中国小孩是从印刷品上剪下来的

6

其他物件

# 6.1
## 金属器与钟表

### 一、金属器

1685年4月23日，英格兰国王詹姆斯二世的加冕仪式在伦敦举行。在仪式上，有32名临时受封的"男爵"用银杆托起了詹姆斯二世和他的妻子玛丽头顶上方的两顶华盖。这两顶方形的华盖是用来自中国的丝绸制成的，上面还系了一些银色的铃铛。典礼结束后，铃铛、银杆和其他一些礼仪用品被分给这些"男爵"当作纪念品。

有两位"男爵"把他们分到的银铃铛和银杆送到银匠那里，熔化后制成了镀金的银杯。在杯子上，除了刻上了詹姆斯二世的纹章和一些文字外，还有中国风的装饰——4个脑后梳着辫子的男人正举着象征着詹姆斯二世在加冕仪式上使用的华盖，他们的周围有一些植物。

这只银杯是英国早期的中国风银器之一。在17世纪80年代，随着纽豪夫的《荷使初访中国报告》等介绍东方的书籍在英国被广泛阅读，以及英国东印度公司从中国运回的茶叶、丝绸、瓷器等商品日益增多，在英国的银器上，中国风成了较常见的装饰式样。

图6-2是一位署名为"WS"的伦敦银匠制作的镀金银碗和托盘。在碗上装饰着凤凰等花鸟，而在托盘上则装饰

图6-1　纪念詹姆斯二世加冕镀金银杯及细部
英国伦敦维多利亚和阿尔伯特博物馆藏

图6-2 "WS"制作的镀金银碗和托盘。约1683年
私人藏

着两个中国风的人物——主人在前策杖而行,仆人则打着华盖跟在后面;在他们的头顶上飞翔着一只大雁,而他们的前后则装点着植物,其中前面的那棵树跟"纪念詹姆斯二世加冕镀金银杯"上的那棵树看上去颇为相似。

图 6-3 是银匠拉尔夫·利克(Ralph Leake)制作的一个巧克力杯,杯子的外表装饰了中国风人物和花鸟,其中一个人用扁担挑着两只灯笼;在杯盖子上有 3

图6-3 拉尔夫·利克制作的巧克力杯。约1685年
英国利兹美术馆(Leeds Art Gallery)藏

个张大嘴巴的怪兽。当盖子被打开后,可以反过来放在桌面上当杯垫使用。

　　上述这些银器,都是以当时比较流行的平凿方式装饰的。不过,也有一些银器是用浇铸跟平凿相结合的方式装饰的,其中也包括中国风产品。

　　图 6-4 是英国银匠制作的一只八角银盒。盒盖上装饰着立体的中国人物和风景,盒边则点缀着花鸟纹样。这只银盒的原型可能是中国出口到欧洲的银器,而中国的银器又是模仿雕漆器的样子制作的。

　　到了 18 世纪中叶,随着饮茶风尚在英国的普及,英国的银匠们开始制作大量中国风茶叶罐和糖罐。图 6-5 是英国"国王的银匠"保尔·德·拉梅里(Paul de Lamerie)制作的一件糖罐。罐子上

图6-4 英国银匠制作的八角银盒。约1670—1680年
英国伦敦维多利亚和阿尔伯特博物馆藏

图6-5　保尔·德·拉梅里制作的糖罐。
1744—1745年
美国纽约大都会艺术博物馆藏

图6-6　英国工匠制作的带汉字方形茶罐。
1766年
私人藏

装饰的花纹极其繁复，人物、花鸟、建筑等应有尽有。其中最主要的画面是一个中国人在棕榈树下收获甘蔗，由此暗示罐子的用途是存放糖块。

图6-6是英国工匠制作的一只茶罐，其形状来自中国外销茶叶的包装箱。为了模仿得更加逼真，中国茶商的行号也被刻在了茶叶罐的侧面。制作这种银罐需要不同的工匠通力合作。一般先由银匠制作好罐体，然后交由锁匠安装锁并在接缝处补上铅，最后再由雕刻师雕刻出花纹和文字。客户常常会买数个茶罐，分别装上不同种类的茶叶。当时饮茶虽然已经普及，但是茶叶仍不便宜，所以有必要锁上茶罐，以防仆人偷窃。

这一时期虽然普遍认为用陶瓷的茶壶泡出的茶味道更好，但有些有钱人家为了炫富，会用银制的茶壶来泡茶。

图6-7是英国银匠富勒·怀特（Fuller White）制作的一只银茶壶。其壶嘴设计成了凤凰的头部；盖纽则是一朵花；壶身上装饰着一个持伞的中国人，

图6-7　富勒·怀特制作的银茶壶。1757—1758年
俄罗斯圣彼得堡埃尔米塔日博物馆（Государственный Эрмитáж）藏

旁边有植物和建筑。富勒·怀特
的另一件银碗有类似的装饰，
说明他的客户对这样的设计很
满意。

图6-8 富勒·怀特制作的银茶碗。1758—1759年
俄罗斯圣彼得堡埃尔米塔日博物馆藏

　　在欧洲其他地方，中国风的金属制品虽然没有英国的数量多，但是也有
一些出色的杰作。比如被萨克森选帝侯奥古斯都二世任命为"宫廷珠宝师"
的约翰·梅尔基奥·丁林格（Johann Melchior Dinglinger，1664—1731），在
他的弟弟乔治·弗里德里希（Georg Friedrich）和乔治·克里斯托夫（Georg
Christoph）的协助下，于18世纪初用金、银和宝石为奥古斯都制作了一件俗称
为《大莫卧儿皇帝奥朗则布的宝座》（Der Thron des Großmoguls Aureng-Zeb）
的装置作品。这件作品有1平方米大小，半米高，里面用金子和珐琅塑造了
132个人物和32件礼物。整个宫殿的建筑轮廓都是中国式的亭台，在这些亭台
的基座上有假汉字。在奥朗则布宝座的右前方，有4个中国人抬着轿子，另有

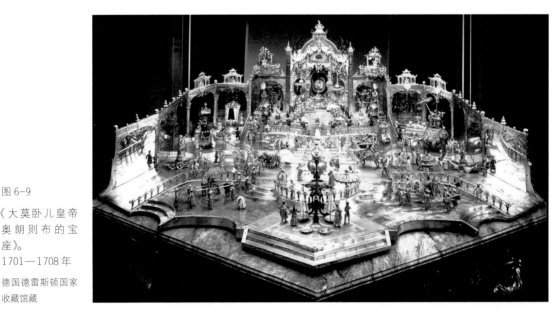

图6-9
《大莫卧儿皇帝
奥朗则布的宝
座》。
1701—1708年
德国德雷斯顿国家
收藏馆藏

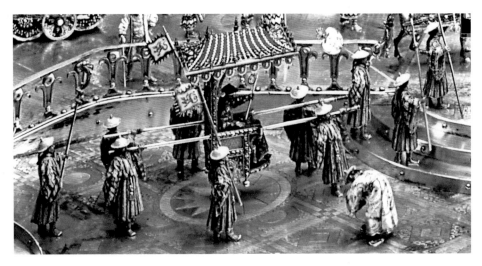

图6-10
前图细部

6个人在轿子周围护卫，一位站在路旁的中国人看到了坐在轿子里的老爷后，连忙打躬作揖。

为了制作这件作品，丁林格参考了大量的有关东方的书籍和插图，从中汲取灵感。比如中国轿子的原型就来自达帕的《大清志》（参考图1-152）。

《大莫卧儿皇帝奥朗则布的宝座》是德国第一件综合性的中国风艺术品，但是由于丁林格等人的水平太高超了，后来的中国风金属制品只能望其项背。

图6-11　萨克森工匠制作的铜餐具。约1750年
英国伦敦维多利亚和阿尔伯特博物馆藏

图6-11是一套在萨克森制作的铜餐具，上面装饰了中国风的图案，这些图案主要是用模具压出的，餐具的内部和底座都镀上了金。

图6-12是在柏林制作的鼻烟盒。在金质的盒体外，镶嵌了由螺钿、青金石、玉髓、红宝石、钻石等珍宝构成的中国风图案。这些材料的形状切割得当，颜色搭配合理，足见制作者是一位能工巧匠。

在鼻烟盒制作方面，法国工匠们也不遑多让。在17世纪的法国上流社会，吸食鼻烟是一种时尚。用什么样的鼻烟盒也体现出了吸食者的品位和学养，因此有钱人常常向工匠们订制个性化的鼻烟盒。

图6-12　柏林工匠制作的鼻烟盒。1770—1780年
英国伦敦维多利亚和阿尔伯特博物馆藏

图6-13　克劳德·德·维勒制作的鼻烟盒。
1744—1745年

英国伦敦维多利亚和阿尔伯特博物馆藏

图6-14　路易·奎齐尔制作的鼻烟壶。
1768—1769年

美国巴尔的摩沃尔特斯艺术博物馆（The Walters Art Museum）藏

　　图6-13是法国金匠克劳德·德·维勒（Claude de Villers）制作的一只鼻烟盒。德·维勒的父亲是法国"国王的珠宝匠"，他从小接受父亲的指导，长大后为王室的工艺厂服务。在这只用黄金制作的盒子的四周和顶部，德·维勒用贝壳、螺钿等材料组成了中国风场景。德·维勒的构图简洁而明快，其风格甚至影响了20世纪的奢侈品设计。

　　图6-14是法国金匠路易·奎齐尔（Louis Quizille）制作的一个八角形鼻烟盒。盒子的主体是金质的，奎齐尔在盒盖上镶了一小块钢板，并在钢板上装饰了一对坐在棚架下看书的中国男女。

　　在18世纪，欧洲的工匠还制作了相当多的带有中国风的花瓶、蜡烛台、酒杯、镜框、针线盒等大大小小的金属制品。有的工匠不但制作，而且销售自家和同行的产品。如英国的詹姆斯·考克斯（James Cox）原来是个金匠，但是后来摇身一变，成了企业家，而他所做的最成功的生意，就是向中国销售了大量的奢侈品，其中包括为数不少的时钟。

图6-15 约瑟夫·杰克曼父子制作的落地钟。
17世纪末到18世纪初

私人藏

## 二、时钟

从 17 世纪下半叶开始，欧洲的钟表师开始选择用
鬃漆的中国风图案来装饰落地钟的钟盒[1]，这种做法一
直持续到 19 世纪初。英国伦敦的钟表师约瑟夫·杰克曼
（Joseph Jackeman）[2] 父子制作的落地钟中就有一些用
中国风装饰的例子。图 6-15（左）是约瑟夫·杰克曼于
1690 年左右制作的一座落地钟，钟盒的背景为咖啡色
和红色，上面用泥金描绘了中国的建筑和植物。图 6-15
（右）是小约瑟夫·杰克曼于 18 世纪初制作的一座落地钟，这座钟
的外形设计思路跟前一座类似，只是顶部及中部饰板的上端变成
了弧形，下部饰板变成了八角形。这座钟的中部饰板上用泥金描
绘了中国风的人物和建筑。

进入 18 世纪以后，钟表师们努力把中国风的形象结合到钟的外
形上，在这方面，奥格斯堡的工匠们作出了榜样。图 6-16 是奥格

1 钟表师一般只提供钟表
的机械部分，外部的钟盒以
及装饰由家具师和鬃漆师提
供，但钟表师常为钟表的外
观设计提供意见。

2 也拼作 Joseph Jackman。

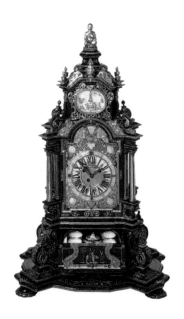

图6-16
奥格斯堡制作的
中国风座钟。
约1720年

英国伦敦维多利亚和
阿尔伯特博物馆藏

图6-17
座钟上的中国风
装饰细部。坐在
椅子上抽烟的人
物形象来自迈森
的瓷器

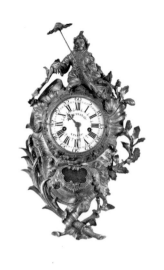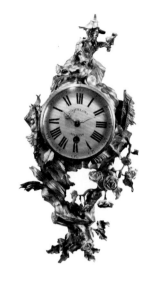

斯堡生产的一只座钟。
其最顶端坐着一尊弥勒
佛，这尊弥勒佛的下面
还有其他的弥勒佛。

这座钟的四周都
有精美的装饰，其中包

图6-18　弗朗索瓦·奥特拉
出品的挂钟。约1740年

法国巴黎装饰艺术博物馆藏

6-19　艾蒂安·罗奎隆出品
的挂钟。约1740年

私人藏

括银镀金的中国风浮雕
和宝石镶嵌的中国风绘画等。由于奥格斯堡的工匠常为麦森瓷厂的瓷器进行烫
金装饰，他们在座钟上也借鉴了麦森瓷塑和瓷绘的图案。

法国在1740年左右制作的挂钟有时会将一个中国风
人物置于最顶端，下面再用铜镀金的叶子和花朵包裹钟
体。图6-18是法国钟表师弗朗索瓦·奥特拉（François
Autray）出品的一款挂钟，顶端的中国风人物手中的伞太
小，跟人物的大小不成比例，显得有点滑稽。图6-19是
法国另一位钟表师艾蒂安·罗奎隆（Etienne Roquelon）
出品的一款挂钟。艾蒂安·罗奎隆善于用铜镀金枝叶跟瓷
花结合起来装饰挂钟，这两者互相衬托，相得益彰，因
此颇受欢迎。

1754年，齐彭代尔的《家具制作指南》出版。在书中，
齐彭代尔提供了几款中国风的落地钟和座钟的钟盒图样，
这些钟盒的主要特点就是顶部的形状看起来像是中国建
筑的屋顶。虽然在此书出版之前，已经有一些将中国建
筑融入钟盒的例子，但是经过齐彭代尔的推广，以中国

图6-20　齐彭代尔设计的钟盒（左）；英国制作的落地钟（右）。
约1755—1760年

美国纽约大都会艺术博物馆藏

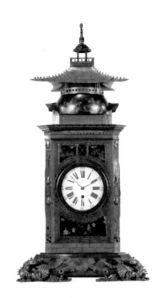

图6-21 马修斯·何瑞斯制作的钟盒。约1780年

荷兰阿姆斯特丹国家博物馆藏

图6-22 左图细部

建筑为顶部装饰的钟盒逐渐成为新的潮流。

图 6-21 是普鲁士公主弗里德妮可·索菲·威廉明妮（Friederike Sophie Wilhelmine，1751—1820）于 1780 年左右向著名的家具师马修斯·何瑞斯（Matthijs Horrix）订制的一个钟盒，为的是重新装饰她的叔叔腓特烈大帝送给她的一座时钟。这个精美的钟盒不但有塔刹式的顶部，而且用髹漆、拼贴、镶嵌等方式装饰了许多中国风图案。

图 6-23 是法国钟表师夏尔-纪尧姆·马尼埃尔（Charles-Guillaume Manière）制作的一款放置在壁炉架上的座钟。这只钟的顶部也采用了塔顶的形式，两旁以棕榈树杆支撑。塔顶下有一个中国人，他右手拿着一支鼓槌，左手提着一只鼓，而鼓面正是时钟的钟面。将中国人跟音乐联系起来，这在华托和布歇的中国风设计之后变得很流行（参见图 2-18，2-81）。

马尼埃尔巧妙地将时钟的机芯纳入了圆筒状的鼓中，使人赞叹不已。不过他不是第一个想到这种点子的工匠，上文提到的詹姆斯·考克斯出

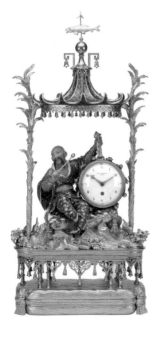

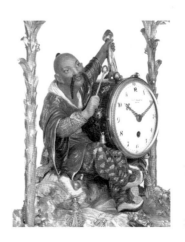

图6-23

夏尔-纪尧姆·马尼埃尔出品的座钟（左）及侧视图局部（右）。约1785年

英国王室藏

图6-24　"中国人推金车钟"。1766年
美国大都会艺术博物馆藏

图6-25　英国无名氏制作
的"铜镀金嵌料石转人升
降塔钟"。18世纪
北京故宫博物院藏

图6-26　威廉·苏特制作的"铜镀金镶银片
八角小座钟"。1758年
北京故宫博物院藏

品的钟表中也曾有过类似的设计。考克斯于1766年跟英国东印度公司签订合同，
为该公司制作两只特别的钟，作为送给乾隆皇帝的礼物。考克斯随后设计、制
作了两只自动机械钟，这两只造型奇特的"中国人推金车钟"的机械装置被隐
藏在三轮推车的圆筒状的行李箱中。当上紧发条后，车子的轮子会转动，看上
去就好像有人正在推动车子；另外车上坐着的女子手中的风车和鸟儿的翅膀也
会转动或扇动。

　　"中国人推金车钟"后来被送到了乾隆的手中，但是在第二次鸦片战争时
被一名法国军官从清宫中窃走，其中的一只后来被美国大都会艺术博物馆收藏，
另一只则下落不明。

除了考克斯以外，在 18 世纪，英国还有一些钟表师的钟表也进入了清廷，其中不乏用中国风设计和以中国风装饰的作品。比如约瑟夫·威廉森（Joseph Williamson）制作的"铜镀金嵌珐琅亭式转花水法钟"是以亭子作为钟的造型，无名氏制作的"铜镀金嵌料石转人升降塔钟"是以宝塔作为钟的造型（图6-25），而威廉·苏特（William Shutter）制作的"铜镀金镶银片八角小座钟"（图6-26）则是以《荷使初访中国报告》中的中国宗教人物（图6-27）作为钟的底部装饰。这些精品可以在北京故宫博物院的钟表馆中看到。

图6-27　《荷使初访中国报告》中的中国宗教人物

# 6.2
# 屏风与扇子

## 一、屏风

1690年代，当法国版画家克劳德·奥古斯特·贝雷（Claude Auguste Berey，1651—1732）为古维尔侯爵夫人（Marquise de Gouville）画一幅全身肖像时，他选取了壁炉旁的一角作为背景。一方面是因为天气已凉，壁炉是家中最温馨的地方；另一方面，则是因为壁炉旁有一架4扇的屏风。从完成的画作来看，身穿华服的侯爵夫人手持扇子，坐在一把高背椅子上。她前面的壁炉架上，放着一排中国的瓷瓶和佛像；而她背后的屏风上则画着中国风的人物和风景。

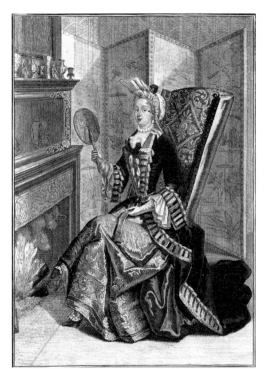

图6-28　克劳德·奥古斯特·贝雷刻制的古维尔侯爵夫人肖像。1690—1695年

荷兰阿姆斯特丹国家博物馆藏

图6-29　左图细部

图6-30

荷兰工匠用中国风装饰的皮革残片。
1700—1725年

英国伦敦维多利亚和阿尔伯特博物馆藏

1　Eloy Koldeweij: "Gilt Leather Hangings in Chinoiserie and Other Styles", in *Furniture History*, v. 36 (2000), p. 70; Nancy Armstrong: *The Book of Fans*, London: Colour Library International, 1978, p.56.

在17世纪末,大量中国的漆屏风已经出口到了欧洲,成了富贵人家室内装饰的新宠。不过古维尔侯爵夫人肖像画中那架屏风看起来并不是漆屏风,因为在屏风的4个框架上,钉了许多钉子,这显然是为了固定屏风上的画面的,而漆屏风并不需要钉子来固定。

那这屏风上的材料究竟是什么呢?答案就是——皮革。

如前所述,当中国的髹漆产品到达欧洲后,欧洲人几乎立刻就想到了要进行仿制。但是由于他们不了解款彩等髹漆工艺的秘密,始终没有仿制出像样的漆屏风。不过,他们发现如果用皮革仿制屏风,也可以做出浅浮雕和多彩的效果,这样的屏风放在房间里,同样可以显出主人品味的高雅。

荷兰人凭借着他们在制作烫金皮革上的技术优势,率先开始了皮革屏风的制作。此后一些英国人也慕名到荷兰学习并把技术带到了英国。

1716年12月16日,一位名叫约瑟夫·弗莱彻(Joseph Fletcher)的伦敦工匠在《伦敦公报》上刊登了一则广告,他自称为"国王陛下的皮革烫金师",可以提供"中国风格的最时尚的皮革来覆盖墙壁、沙发和屏风"[1]。这是皮革烫金行业的第一个广告。半个世纪后,伦敦的皮革烫金师罗伯特·哈夫奥德(Robert Halford)在自己印制的商业名片上写道:"制作各种烫金皮革屏风,印度图画……"这里所谓的"印度"毫无疑问指的是中国,因为哈夫奥德在商业卡上所附的图案,就是中国风图案。

正是因为几代皮革烫金师的共同努力,在整个18世纪,英国和欧洲其他国

图6-31

罗伯特·哈夫奥德的商业名片。
约1770年

英国伦敦大英博物馆藏

图6-32　乔治·福特曼制作的皮革屏风。1766年

荷兰多恩（Doorn）市多恩庄园博物馆（Museum Huis Doorn）藏

图6-33　英国无名氏制作的皮革屏风。1720—1778年

英国伦敦维多利亚和阿尔伯特博物馆藏

家制作了大量精美的中国风屏风。在这些屏风中，有相当一部分在构图和图案上完全模仿中国的髹漆屏风。如果从远处看，很难看出两者的区别。

图6-32是英国工匠乔治·福特曼（George Footman）于1766年制作的6扇皮革屏风。屏风背景是褐色，主画面是人物和亭台楼阁，四周的边饰则是花篮中的花草果物。整个屏风看上去百花盛开，洋溢着浓浓的春的气息，体现出了制作者的高超技艺。

图6-33是英国无名氏制作的一架皮革屏风。这架屏风的主画面都是花鸟，边饰则跟福特曼制作的屏风差不多，为花篮中的花草。此屏风中的鸟儿大小不一、神态各异，画工在一定程度上抓住了东方工笔花鸟画的神韵。

除了皮革屏风外，在17和18世纪的一些欧洲建筑中，还陈列着用纸、布制作的中国风折叠屏风。

1700年秋天，当法国商船"安菲特里特号"从中国载回的货物在南特拍卖时，货物中有"中国画"，36箱折叠屏风，3箱未安装的纸屏风等。[1] 这些纸屏风也被欧洲人仿制。由于欧洲的纸张不如中国的纸那么柔软且不易断裂，因此欧洲人更喜用布料制作屏风。

1　Michael Sullivan: *The Meeting of Eastern and Western Art*, Berkeley: University of California Press, 1989, p. 99.

图6-34是荷兰画家文森特·劳伦兹·范·德尔·文（Vincent Laurensz. van der Vinne，1658—1729）于1711年画的一幅画，描绘的是荷兰当时的医护所的情况。在门边上有一幅高大的屏风，很可能是用布做的，上面画了中国风的建筑和山水。

图6-35 路易·苏鲁格的版画《片刻沉思》。1747年

图6-35是法国版画家路易·苏鲁格（Louis Surugue）根据法国画家让·西蒙·夏尔丹（Jean Siméon Chardin）的画作所制作的一幅铜版画，题为《片刻沉思》，描绘的是少女读了一本书后陷入了片刻遐想。在少女的背后，有一幅屏风，看上去也像是用布做的。屏风的右侧画着一个中国人的脸和一张桌子。

若干年后，法国王后玛丽·安托瓦内特的姐姐玛丽亚·克里斯蒂娜（Maria Christina，1742—

图6-36

玛丽亚·克里斯蒂娜临摹的《片刻沉
思》。约1750—1770年

奥地利维也纳阿尔伯蒂娜博物馆（Albertina
Museum）藏

1798）[1]临摹了苏鲁格的《片刻沉思》，有趣的是，原画中屏风左侧的画面非常模糊，玛丽亚·克里斯蒂娜改画成了一个中国风人物形象。

法国画家布歇和他的夫人的收藏品中有中国风的屏风，因此屏风有时会作为道具出现在布歇的画中。布歇的名画《化妆》描绘的是两位女性正在讨论如何穿着打扮。在这幅画的背景中，有一架泥金底的花鸟屏风。这架屏风看起来是用纸做的，因为中间开合的地方有一些像是纸被挤压后而形成的硬边。屏风上的花鸟兼工带写，颇为传神。

1772年，法国工匠安德烈·雅各布·鲁博（André Jacob Roubo，1739—1791）于巴黎出版了《细木工技艺》的第二部分。这部分详细介绍了镶板、室

图6-37　布歇的油画《化妆》。1742年

西班牙马德里国立蒂森－博尼米萨博物馆（Museo
Nacional Thyssen-Bornemisza）藏

图6-38　左图细部

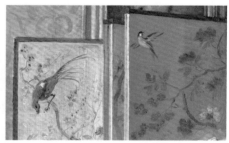

图6-39

图6-40　左图细部

鲁博《细木工技艺》第二部分中的第268幅图版

内装饰、礼仪家具的技巧。书中所附的第 268 幅图版中，有屏风的示例，而那件屏风是用中国风装饰的。鲁博在说明文字中提到：

> 每架屏风有 4 扇、6 扇、8 扇甚至 10 扇，视用途而定。而且每扇屏风都覆盖着织物或花布，或是带画的纸，这不是木工的责任，因此，我不会在这个问题上做任何详细说明。只是在某些场合，织物或画纸的宽度以及它们所装饰的部分或设计的高度是有限的，在这种情况下，我说，细木工应该了解后者的长度和宽度，这样就不会因为按照既定尺寸去制造而错误地切割材料。[1]

从鲁博的说明中可以了解，当时用织物或是纸覆盖在屏风框上是惯常的做法。在《细木工技艺》第二部分的第 268 幅图版中，还有另一种屏风的例子（见图的上半部分）。这种屏风叫"火屏"，当壁炉中没有火的时候，可以将火屏放在壁炉前，起到装饰的作用。

　　鲁博设计的火屏上装饰的是欧洲古典的花草图案。不过在 18 世纪，很多火屏是用中国风图案来装饰的。布歇的油画《化妆》中的左侧就有一个中国风的火屏；而在托马斯·齐彭代尔的《家具

1　Roubo le Fils: *L'Art du Menuisier-Carrossier,* Paris: Saillant et Nyon, 1772. p. 743.

图6-41　齐彭代尔《家具制作指南》中的第125幅图版

制作指南》第一版中的 10 个火屏插图中，有 8 个是用中国风装饰的。

　　图 6-41 是《家具制作指南》的第 125 幅图版。齐彭代尔在说明中提到最右侧的火屏有两扇，打开后会很好看。至于左侧的两个火屏，"我不自谦地说，是同类产品中最好的"[1]。

## 二、扇子

　　1664 年 6 月 22 日，英国作家约翰·伊夫林在日记中写道："一位耶稣会士汤姆森向我展示了这样一批珍品，这些珍品是日本和中国的耶稣会士寄给他们在巴黎的教团的，作为礼物保留在他们的仓库里，但由东印度的船只为他们带到了伦敦，这是我一生中从未见过的……扇子，就像我们女士使用的那些，但要大得多，而且有长长的扇柄，雕刻奇异，布满中国文字。一种很宽、很薄、很精美的纸，就像羔羊皮纸，精致地砑了光，呈琥珀色，非常光亮，看上去赏心悦目……还有几种纸，有些写了字，有些印了画。"[2]

　　这是以博闻广见而著称的伊夫林第一次看到来自中国的折扇，说明当时这种东方物品在英伦还是稀罕之物。不过在欧洲大陆的一些地方，从 16 世纪下半叶开始，来自东方的折扇已经出现在宫廷里了，比如 1569 年奥地利大公斐迪南二世（Ferdinand II，1529—1595）的财产清单中就有两把可以开合的"西班牙扇子"。[3] 折扇之所以被称为"西班牙扇子"，是因为当时这种扇子主要由西班牙向欧洲国家售卖。实际上，最早把中国折扇带入欧洲的应该是葡萄牙的商人。

1　Thomas Chippendale: *The Gentleman and Cabinet-Maker's Director,* London: Thomas Chippendale, 1754, p. 23.

—

2　John Evelyn: *The Diary of John Evelyn,* New York: M. Walter Dunne, 1901, p. 373.

—

3　Max Von Boehn: *Mode & Manners Ornaments,* London: J. M. Dent & Sons Ltd., 1929, p. 43.

图6-42　伊莎贝拉·克拉拉·欧亨妮亚肖像（左）及细部（右）。1599年

德国慕尼黑巴伐利亚国立绘画收藏馆（Bayerische Staatsgemäldesammlungen）藏

　　从16世纪末开始，欧洲绘画和印刷品中手执折扇的女性开始多了起来，如图6-42是西班牙画家胡安·潘托哈·德·拉·克鲁兹（Juan Pantoja de la Cruz，1553—1608）为西班牙国王腓力二世（Felipe II）的女儿伊莎贝拉·克拉拉·欧亨妮亚（Isabella Clara Eugenia，1566—1633）画的一幅肖像，伊莎贝拉手中拿的是一把带有髹漆扇骨的折扇。

　　从中国折扇进入欧洲的初期，欧洲人就开始了仿制的尝试。在这方面，法国工匠的水平最高，他们的产品也被销到了欧洲其他国家。

　　1594年，法国的扇子制造商获得了亨利四世的特许权，此特许权在1664年得到了进一步加强。1673年，一个以国王为赞助人的制扇者协会成立了，有60名创始成员。其他人要想成为会员，除了需要缴纳400里弗尔外，还需要当4年的学徒并制造出质量上乘的扇子。

　　1685年，法国国王路易十四废除了《南特敕令》，导致大量新教工匠从法国逃往邻近的国家，制扇者协会的所有新教成员悉数出走，这一事件沉重地打击了法国的制扇业。

　　1695年，当法国画家兼雕刻家尼古拉·德·拉尔梅辛（Nicolas De

图6-43

尼古拉·德·拉尔梅辛
所画的香水业服装

Larmessin，1632—1694）
为法国当时的 97 个行业
绘制插图时，没有把制扇
业包括在内。他把其他行
业所使用的工具和产品画
成了模特儿的"时装"，
相当有趣。其中香水业的
模特儿头戴香炉，身披香
水瓶，手持香丸、香巾。
她的肩上，还插着 4 把用
来散发香气的折扇。这 4

图6-44　　上图细部

把扇子也许可以算作欧洲绘画中最早的中国风折扇的例子，因为扇面上画的是
写意山水和花鸟。

　　到 1753 年，法国的制扇者协会已经从 17 世纪因《南特敕令》的废除而造
成的巨大损失中恢复过来，拥有了 150 名成员。此时中国热正如日中天，市场
上对来自中国或是模仿中国的扇子趋之若鹜，法国制扇业应接不暇，还需从中
国进口大量的扇子。就在上一年的年底，巴黎著名的商人拉扎尔·杜沃（Lazare
Duvaux）将一盒 12 把的南京扇子（12 eventails de Nankin）卖给了蓬巴杜夫人，
只收取了 72 里弗尔。[1] 这些价廉物美的扇子，颇得法国贵族的欢心。

　　1756 年，当法国思想家狄德罗主编的《百科全书》第 6 卷出版时，"制扇
者"（Eventailliste）有了专门的条目且附了精心绘制的插图，读者因而可以清
楚地了解到折扇制作的过程。

　　图 6-47 是法国在 1760 年代生产的一把折扇。这把折扇的扇
骨用象牙制成，大骨和部分小骨上刻着全身的中国仕女像，其余
的则刻着装饰性的花纹。扇面分两层，上层有 3 处以泥金为背景
的开光，里面画了妇女和儿童；下层有两处泥金开光，里面画了

1　Edith A. Standen:
*Instruments for Agitating
the Air,* in *The Metropolitan
Museum of Art Bulletin,* v. 23,
no. 7, March 1965, p. 256.

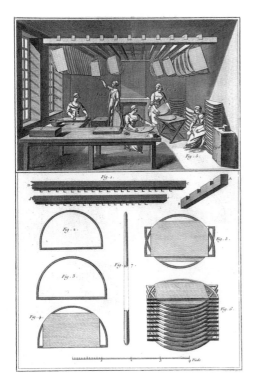

图6-45 狄德罗《百科全书》中关于制扇过程的插图1和2：准备纸张和绘制扇面

图6-46 狄德罗《百科全书》中关于制扇过程的插图3和4：装扇

图6-47　法国制造的折扇。1750年代

英国伦敦扇子博物馆藏

图6-48　左图细部

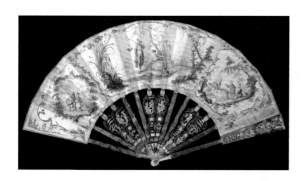

图6-49　法国制作的中国风折扇。1760年代

英国伦敦维多利亚和阿尔伯特博物馆藏

图6-50　上图细部

一些器物。开光之间填以花草。在两层扇面之间露出形似窗口的扇骨，窗口里面雕刻了微小的人物和一些装饰。整把折扇色彩斑斓，雕刻精细，代表了法国工匠高超的工艺水平。

图6-49是一把生产于1760年代的法国折扇。羊皮纸的扇面上有粉红色的背景，背景上有3个开光的窗口，里面精心绘制了毕勒芒设计的中国风图案。而用珍珠母制作的14根扇骨中的8根则在灯笼和铜钱状的轮廓里面镂空刻出了中国人物和建筑。这把折扇的工艺同样令人叹为观止。

图6-51是另一把生产于1760年代的法国折扇。扇骨的材料是象牙，扇面则是用羊皮纸制成的。扇面有3处开光的窗口，画着欧洲的人物和器物，开光窗口外则点

图6-51　法国生产的中国风折扇。1760年代
美国纽约斯密森设计博物馆藏

图6-52　左图扇骨细部

缀着中国风的花草。精雕细刻的象牙扇骨上有极其微小的中国风人物、亭台、花瓶、树木等。这种分别用欧洲和中国两种艺术风格来装饰扇面和扇骨的做法在法国中国风折扇中并不少见。

　　虽然英国人对正宗的中国折扇的认知比较晚，但是到了17世纪末，他们已经成了这种东方商品的狂热消费者，这可以从1700年3艘英国东印度公司商船的拍卖记录中看出。在中国货物实现的15万英镑总价值中，扇面和扇骨的价值分别达到38557和13470英镑，换言之，有三分之一强的价值是由折扇带来的。[1]

　　《南特敕令》废除后，许多相信新教的制扇艺人从法国来到英国，成了英国早期制扇业的生力军。1709年英国成立了"制扇者和扇骨制造者协会"，第二年就有了266名注册会员。

　　制扇业在英国的蓬勃发展，使得一些妇女和身体孱弱的年轻人有了就业机会。1761年英国作家约瑟夫·考利尔（Joseph Collyer）出版了一本《在择业等方面给父母和监护人的目录及青年人的指南》，其中提到：

1　Esther Singleton: *Furniture*, New York: Duffield & Company, 1911, p. 40.

扇子店

在这些商店里，除了扇子和扇面，什么都不卖；它们一般由妇女经营，她们自己创作并给印刷好的扇面上色，还安装这些女士们的扇风用具。她们出售从中国运来的扇子，其中一些人还出口大量的各种扇子。她们带一个学徒大约需要 10 英镑；但计日女工的工作机会很少。当她们找到一个好的店铺时，每周可以赚到 12 或 15 先令。

扇骨雕刻工

这是一个适合于那些聪明才智高于体力的小伙子的行业。但从事这项工作的人很少，而且他们中的许多人都没有工作。他们需要约 10 英镑的学徒费；当学徒期满后，只需要很少的钱就可以让他开始自己营业。

扇骨工

这也是一个适合体弱男孩的行业。制作扇骨的人受雇于经营扇子店的人；他们用象牙、玳瑁、木头等制作扇骨。他们带一个学徒大约需要 5 英镑；但从东印度带来的许多现成的扇子，在这里卖得非常便宜，几乎毁了这门生意。[1]

可以看出，当时制扇行业大致分为 3 个工种，而从事绘制扇面和销售工作的有不少是女性。

图 6-53 是一张尚未裁剪的扇面。制作者先印出了图案轮廓，然后再手工着色。扇面上的中国风图案可能来自中国的壁纸或瓷器，但是被设计者做了一些改动，如男子手中的书变成了面包状的物品；放毛笔的笔筒被加进了一根羽毛笔。

图 6-54 是一把制作于 1763 年的扇子。这把扇子的扇面上没有画图案的地方有许多镂空的细孔，这是当时的一种装饰方法。中国风的图案同样来自中国的壁纸或瓷器，且也被画师作了调整。如右侧琴童手中的古琴看起来像是一只大虾子，而中间那棵树的

1　Joseph Collyer:*The Parent's and Guardian's Directory, and the Youth's Guide, in the Choice of a Profession Or Trade, Etc.*, London: R. Griffiths, 1761, pp. 135-136.

图6-53　未裁剪的扇面。约1750—1775年　　　　图6-54　英国制作的中国风折扇。1763年

英国伦敦维多利亚和阿尔伯特博物馆藏　　　　英国伦敦维多利亚和阿尔伯特博物馆藏

树干则被画成了太湖石。

　　这一时期，英国的商店也常在扇子上打广告，或将扇子印在商业名片上以吸引顾客。图6-55是一家商店印制的商业名片，上面有中国瓷器和扇子的图案。这家商店主要销售"精美的中国器物，精制熙春和功夫茶"等。

图6-55　英国一家商店的商业名片

　　与英国隔海相望的荷兰的制扇业也因为《南特敕令》的废除而获益。在1710年代，荷兰的制扇业者已经在手工业合作社中占有一席之地，但没有成立自己的协会。荷兰折扇的扇面常使用普通纸而不是羊皮纸，另外扇骨很少用珍珠母制成。也许荷兰工匠对自己的绘画技巧有信心，他们很少使用印刷的扇面。

　　图6-56是一把生产于18世纪中叶的荷兰折扇。这把扇子的扇面上用淡彩描绘了中国人的生活场景，象牙

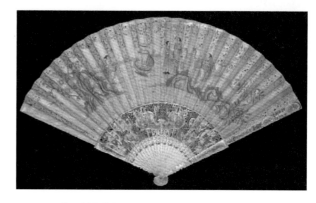

图6-56　荷兰制作的折扇。1740—1760年
英国伦敦维多利亚和阿尔伯特博物馆藏

扇骨上面则是用浓重的色彩画上了欧洲的花草图案。扇面上也有许多镂空的细孔。

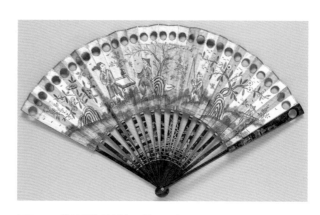

图6-57　荷兰制作的折扇。约1775年
美国波士顿美术馆藏

　　图6-57是荷兰于1775年左右生产的一把折扇。这把扇子在靠近扇顶的部分有一排圆孔，这是为了在用扇子遮住脸部时还能看到外面。当时许多扇子都有这种"窥视孔"，有的只有一个孔，有的则有多个。这把折扇的扇面和髹漆的木制扇骨上都装饰了中国风人物和风景。

　　从18世纪开始，随着东方折扇的广泛使用，欧洲开始围绕着折扇形成了一系列礼仪规则。比如新娘在婚礼当天要向每一位被邀请的女士赠送一把折扇，因此婚礼之前准备扇子跟准备婚纱一样都是大事。另外，在不同的场合要用不同的扇子，如婚礼扇、悼念扇等。法国作家德·斯塔尔夫人（Madame de Staël，1766—1817）曾说："有教养的妇女在使用扇子方面与其他人不同。即使是最迷人、最优雅的女人，如果她不能驾驭她的扇子，也会显得很可笑。"[1]

　　在社交场合，扇子的使用催生了所谓的"扇语"，即用扇子来传情达意的方法。在1740年出版的《绅士杂志》中，有一则宣传"时尚的能说会道的扇子！"的广告。广告中说有人开发了一个复杂的系统，可以用扇子的动作代替字母表中的字母。可惜这套系统太过繁琐，所以几乎无人去学。不过与此同时，还存在着

1　Max Von Boehn: Mode & Manners Ornaments, London: J. M. Dent & Sons Ltd.，1929，p. 56.

其他的用扇子的姿态和动作来交流的系统。[1]

1711 年 6 月 27 日，英国作家约瑟夫·艾迪生（Joseph Addison，1672—1719）在他主编的《旁观者》（*Spectator*）杂志上发表了一封自己写的"读者来信"，声称因为"女人用扇子武装起来，就像男人用剑一样"，所以他要创办一个学院，以训练女性使用它们的武器"[2]。在这封信的结尾，艾迪生说：

> 在扇子的扇动中，有无数种动作可供利用。有愤怒的扇动，有谦虚的扇动，有胆怯的扇动，有困惑的扇动，有快乐的扇动，还有多情的扇动。不妨说，几乎没有任何一种心灵上的情感不在扇子上产生适当的波动；因此，我只要看到一位受训的女士的扇子，就很清楚她是在笑、在皱眉还是在脸红。[3]

看起来艾迪生的心中已经有一套"扇语"，不过他是个爱开玩笑的人，有些话不能当真。

艾迪生关于扇子是女性的武器的言论可能启发了英国诗人约翰·盖伊，他在诗歌中担心恋爱中的男人无法抗拒持扇女子的魅力：

> 不幸的恋人啊！
> 当这些新的武器将美人的手装点得越发妩媚时，
> 你将如何抵御？[4]

而女性们似乎也知道，扇子在许多场合为她们增色不少。在 18 世纪的女性个人肖像画中，手中的折扇几乎是标配。而她们持扇的姿势和扇子打开的程度等细节，也表达出了某些有趣的信息，值得细细品味。

1 Valerie Steele: *The Fan: Fashion and Femininity Unfolded,* New York: Rizzoli, 2002, pp. 12-13.

2 Joseph Addison: *The Works of Joseph Addison: The Spectator,* London: G.P. Putnam & Company, 1854, p. 280.

3 Ibid, p. 282.

4 John Gay: *The Fan, A Poem,* Dublin: E. Sandys, 1714, Ka.

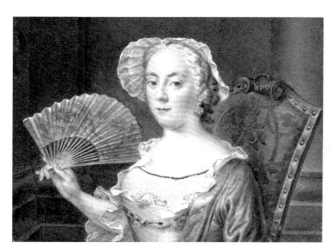

图6-58 《手持扇子的女士像》，此女士的折扇上画的是一幅山水画。荷兰画家丹尼尔·布鲁宁克斯（Daniël Bruyninx）画。1758年

荷兰阿姆斯特丹国家博物馆藏

图6-59 玛丽-苏珊娜·吉鲁斯特（Marie-Suzanne Giroust）肖像，由她的丈夫亚历山大·罗斯林（Alexander Roslin）绘制。吉鲁斯特手中的折扇扇骨上有中国风纹样。1768年

瑞典斯德哥尔摩国家博物馆藏

图6-60 阿玛莉·蒂施贝因（Amalie Tischbein）肖像（左），由她的父亲约翰·海因里希·蒂施贝因（Johann Heinrich Tischbein）绘制；阿玛莉·蒂施贝因手中的折扇上画着中国风人物（右）

德国黑森·卡塞尔（Museumslandschaft Hessen Kassel）博物馆藏